essays &
conversations

W i m

W e n d e r s

O n

F i l m

溫德斯談電影

Ⅲ | The Act of Seeing

觀看的行為

文‧溫德斯——著

莊仲黎——譯

原點

CONTENTS

「從前，藝術家所描繪的地球上可見之事物，或許都是他們樂於看到、或已看到的事物。如今，藝術家顯然淡化了可見之事物，而且還表達自己對這種做法的信念：和宇宙的整體相比，可見之事物只是其中的一個單一面向，而不可見之事物的真實性則潛藏在大多數的面向裡。事物被賦予更寬廣、更多樣的意義，似乎違背了昨日的理性經驗，偏偏現在的藝術家喜歡把機緣巧合一般化。」

——保羅・克利（Paul Klee），柏林，1920 年
《創作的自我表白》（*Eine schöpferische Konfession*）

《直到世界末日》
Bis ans Ende der Welt

最初的電影企劃書，首次發表於 1984 年 5 月

> 影像。人們在愛情的場域裡所遭受的最大創傷，往往來自人們所看到的東西，而較不是人們所知道的東西。
>
> ——羅蘭‧巴特（Roland Barthes）
> 《戀人絮語》（*Fragments d'un discours amoureux, 1977*）

一部愛情片。
一部關於愛情的電影。
在這樣一部電影裡，卻沒有人知道，愛情是什麼。
所以，它也算是一部探險電影（Entdeckungsfilm）。

如果電影也成為電影本身所探討的內容時，
便只有關於某個主題的電影還存在著，
由此看來，這部關於愛情的電影
也將是一部
沉浸在愛情裡的、
含有愛情的、

屬於愛情的、

違反愛情的、

源於愛情的、

贊成和

反對愛情的電影。

高度個人化的開場白

我們確實可以這麼說：自從電影發明以來，沒有任何電影主題比「愛情」更受到觀眾的喜愛，觀眾通常最喜歡在電影裡看到愛情的鋪陳。我們或許還可以這麼說：正是現在，正是「當前」，人們在面對「愛情」時，總是比面對其他的一切更加迷惘和無知。在這樣的困境下，一切都不對勁了！

我們所看到的周遭一切，似乎就是這樣。人們長久以來，已不期待電影可以讓他們更認識、更瞭解「愛情」。電影非但沒有正確地發揮「愛情」這個最主要的題材，反而還傳播本身關於「愛情」的錯誤表達或錯誤訊息。或者「愛情」本來就不該出現在電影裡？不該出現在影像裡？

比起電影，書本裡的訊息一定比較有用。這難道是因為，人們必須自行想像其中所有的文字內容？

不久前，離這裡相當遙遠的雪梨曾舉辦《巴黎，德州》（*Paris, Texas*, 1984）的播映會，會後有人問我：「這是真實的故事嗎？」我回答：「現在它就是真實的故事！」

當時我突然比以前更確信，以影像為載體的故事敘述（Erzählen）在電影裡已再度具有可行性，因此，以故事敘述來揚棄「真實故事」和電影創作之間的矛盾是必要的。

在這個片刻，我確實對電影懷有無比的信心，往後也依然如此。所以我知道，我應該把握機會，在電影裡敘述我向來所逃避的故事，也就是愛情故事，絕對是愛情故事！

一個讓愛情有機會存在、並鋪陳開來的故事。美好的真愛在這個故事裡展開並結束，不惜一切代價，而且不考慮我們所知道的一切（畢竟我們所知道的一切早已無法有所助益）。憑著走出絕望的勇氣。憑著勇敢所成就的幸福。儘管如此，如果有必要的話，愛情還會持續下去，「直到世界末日」。

故事本身

其實很簡單，或許後來會變得比較複雜。反正到時候就知道了！無論如何，我希望以《愛麗絲漫遊城市》（*Alice in den Städten,* 1974）、《公路之王》（*Im Lauf der Zeit,* 1976）和《事物的狀態》（*Der Stand der Dinge,* 1982）的形式，尤其希望以《巴黎，德州》後半段的形式來拍攝這部電影：

我會逐漸用演員陣容以及大家共同的經驗來填充「故事結構」還近乎空白的框架。反正就是在編故事！

更何況我已無計可施。就冒險電影（Abenteuerfilme）的創作而言，已沒有更好的方法。

我將以一條跨國路線作為這部電影的主軸。在電影開拍之前，我還會親自──至少一次──把這條路線從頭到尾走一遍，儘管路線上大部分的拍攝地點我已經很熟悉。在這趟考察之旅結束後，一個內容詳盡的、長篇幅的電影故事就會出爐，但不是採用對話的形式。這個電影故事的撰寫，不僅可以讓電影製作團隊精確地進行評估，也可以讓演員以及所有參與這部電影的工作人員瞭解，這個冒險故事的梗概。

　　此外，想要參與這個故事並體驗相關經歷的電影編劇，也必須投入這部電影的製作。

再一次：簡述這個故事

　　一位年輕女子愛上了一個男人，但這個男人卻因為一些重要的原因，從她身邊逃開。這位女子為了找到他並與他在一起，便不斷追隨他的行蹤展開一場環球之旅。但同時她也被人追蹤：一位仍愛戀她、但已不再受她青睞的男子也在追尋她的蹤跡。此外，這二男一女還被兩位想要拿回鈔票的歹徒一路跟蹤（這兩位歹徒在犯下銀行的搶案後，他們搶來的紙鈔卻被需要盤纏追蹤愛人下落的女主角偷走了！），後來又出現一位偵探，他起先受僱於女主角，之後又陸續受到其他人物的僱用，便轉而為他們尋找某人或某些人的行跡，有時這些線索也讓他們得以擺脫某些人。然而，這一切的鋪排畢竟不容易，尤其是這樣的情節還發生在一場相當驚險刺激的跨國旅程裡。最後，該偵探雖已不再受僱於任何人，卻仍在劇中繼續挖掘線索，似乎是因為他在這期間已愛上了女主角。後來故事的結局

則告訴我們，在這些愛來愛去的情感糾葛中，其實只存在著唯一的真愛。

在以上的故事簡述裡，我們已知道一點：

這個電影故事的幾位要角在他們的情緒所形成的一切戲劇性裡，勢必不會過於認真地看待自己。就我所知，這正是喜劇唯一的先決條件，也是唯一有用的先決條件。

這趟跨國旅程

開始於威尼斯，經由法國南部來到巴黎。後來又從巴黎出發，陸續經過法蘭克福、柏林、里斯本和倫敦，然後再從倫敦前往東京，就此離開歐洲。之後又從東京去南太平洋的一座島嶼，接著又趕赴舊金山。然後又從舊金山啓程，先後經過古巴和里約熱內盧，而後抵達西非塞內加爾的首都達卡（Dakar）。此後再穿越撒哈拉沙漠而抵達摩洛哥的大城卡薩布蘭加，最終才搭船回到這整趟瘋狂旅程的起點——威尼斯。

不是所有的要角最終都能活著回到威尼斯。有幾位會「滯留」在半途中。

時光之旅
Zeit-Reisen

本節內容出自〈歐洲電影與德國〉（Das europäische Kino und Deutschland）這篇訪談錄。這是德國記者暨電影評論家沃夫朗‧旭特（Wolfram Schütte）針對即將上映的《直到世界末日》採訪溫德斯的文字紀錄。首次刊載於《法蘭克福評論報》（Frankfurter Rundschau），1990 年 1 月 27 日

旭特： 我們此刻約在法蘭克福機場碰面。您從杜塞道夫飛來法蘭克福，接下來又要飛往威尼斯，在那裡停留兩天後，再飛回柏林。您還一直在「進行」《直到世界末日》的籌備工作。過去這幾年，您為了張羅這部新片的拍攝，奔走於世界各地。這部電影現在進行得如何？

溫德斯： 兩個月前，我們才籌足這部電影所需的製作經費。資金的籌措似乎是一件沒完沒了的事！從前《慾望之翼》（Der Himmel über Berlin, 1987）在開拍前，我就花了兩年的時間張羅它的製作費。現在《直到世界末日》的前置作業總算搞定，資金、腳本、演員陣容和拍攝計畫都已經有著落了！所以，我們預定在四月二日開始拍攝這部新片。

旭特：電影腳本是誰寫的？

溫德斯：是我和澳洲小說家彼得・凱里（Peter Carey）一起寫出來的。我們當時依據我先前和索薇格・杜瑪丹（Solveig Dommartin）[1]共同編造的故事，所撰寫出來的。凱里的年紀和我差不多，是當代英語文學界的知名作家。

旭特：您怎麼會想跟他合作？

溫德斯：五年前，我開始構思這部電影的腳本時，偶然間讀到他的短篇小說集《歷史上的胖子》（*The Fat Man in History*, 1874）。那是他的第一部作品，我覺得裡面的故事寫得好極了！我在澳洲讀他的小說集，而這部電影有一半的內容情節就發生在澳洲。當時我很期待可以跟具備澳洲觀點的人合作，我徵詢他，是否願意跟我一起工作，卻被他拒絕，因為他那時才剛展開一部長篇小說的寫作計畫。後來我和索薇格便跟一位美國作家一起撰寫腳本。在完成第一版後，我的錢已經花光，因此必須暫停，轉而投入其他的電影計畫。在《慾望之翼》殺青後，我告訴自己，應該再把《直到世界末日》的腳本從頭處理一遍。於是我再次詢問凱里，是否願意和我合作。他當時剛出版了那本長篇小說，確實有空閒，於是我們這兩年便斷

1 譯註：索薇格・杜瑪丹（1961–2007）是溫德斯當時的女友，也是溫德斯電影《慾望之翼》、《直到世界末日》和《咫尺天涯》（*In weiter Ferne, so nah!*, 1993）的女主角。

斷斷續續地在一起撰寫腳本，不停地塗塗改改，前後一共完成六個版本。現在已定稿的第六版相當精采，因此，我們已經可以開始進行影片的試拍了！

旭特：這部電影的片長有多長？您最近這幾年推出的電影作品（就像某幾部早期作品）都是超過一百二十分鐘的長片。

溫德斯：《直到世界末日》的合約規定，片長為兩小時四十五分，不可以超過這個長度。電影發行商當然希望片長可以再短一點。

旭特：您準備在哪幾個國家拍攝這部影片？有人說，一共十七個國家。

溫德斯：我們已經縮減到十二個國家，不然，它的製作經費會過於龐大而無法負擔：我們會在歐洲、亞洲、美國、澳洲和非洲[2]拍攝這部影片，預計耗資兩千萬美金。這是一個很普通的故事，一個含有愛情、追蹤和科幻元素的故事。它的時間背景設定在 1999 年到 2001年。我們完全按照情節開展的時間順序來拍攝……

旭特：就像《公路之王》沿著東、西德邊界拍攝那樣……

2 譯註：後來溫德斯刪除了非洲的拍攝計畫。

溫德斯：這次是⋯⋯穿越五大洲。我們將帶著一支編制相當精簡、由二十二人所組成的工作團隊到世界各地進行拍攝，而且每到一個國家，還必須僱用當地的技術人員從事燈光、舞台和布景工作。所以，參與這部電影拍攝的人員將高達數百人。到時候，所有的膠捲會立刻寄回德國進行沖洗。我很信任已和我合作二十年的影片剪輯師彼得・普喬戈達（Peter Przygodda），他在德國會先進行影片的毛片初剪（Rohschnitt），並隨時向我報告它們的拍攝品質。

旭特：您覺得德國製電影器材好用嗎？

溫德斯：沒錯，而且我在這部新片所使用的器材都是德國 ARRI 的產品。我們準備用 ARRI 新型 65mm 攝影機拍攝這部電影，這也是歐洲電影界二十年來首次採用 70mm 膠片的電影。

旭特：這部電影的主要角色將由誰來飾演？

溫德斯：索薇格和威廉・赫特（William Hurt）將擔綱演出本片的男、女主角，就是電影故事裡的那對情侶；其他的要角還包括扮演男主角情敵的紐西蘭男演員山姆・尼爾（Sam Neill）、飾演男主角父母的麥克斯・馮・西度（Max von Sydow）和珍妮・摩露（Jeanne Moreau），以及擔任偵探角色的呂迪格・福格勒（Rüdiger Vogler）。這部電影主要是由德國、法國和澳洲共同製作，此外，還有一位日本人也參與投資。執行製作人則是我已認識十年的美國人強納

森·塔普林（Jonathan Taplin），他也是（馬丁·史柯西斯執導的）《殘酷大街》（*Mean Streets,* 1973）和《最後華爾滋》（*The Last Waltz,* 1978）的製片人。

旭特：您為了周全地籌備這部電影的製作，而經常四處奔波，比如在歐洲地區。您認為，歐洲未來的電影政策會出現什麼面貌？

溫德斯：歐洲電影要生存下來，似乎只能建立在歐洲跨國的基礎上。歐洲電影界的跨國合作，在電影製作方面早已行之有年，但歐洲電影存活的關鍵卻在於發行方面。歐洲電影目前正處於存亡關鍵時刻，歐洲發行商現在已很少為歐洲電影安排電影院的上映檔期，但在三、四年前，甚至在十年前，這是很理所當然的事！

旭特：歐洲各地都是這樣嗎？

溫德斯：對，到處都是這樣，連法國也不例外。

旭特：歐洲電影在歐洲所面臨的「困境」，真的只是因為發行方面的「技術性」問題？這難道和現在的觀眾已改變他們上電影院的心態無關？

溫德斯：電影的聲光效果如果能造成轟動，對該部電影來說，當然是一種宣傳。電影院的視聽設備如果很普通，就愈來愈難爭取觀眾

來看電影。所以，電影院的經營者必須著手為觀眾提供大型銀幕、杜比立體音響和舒適的觀賞空間，才能和其他持續不斷進步的媒體相抗衡。

旭特：這種情況對德國目前的電影創作者來說，意味著什麼？他們不需要放棄「小製作電影」（較少的製作成本和演員陣容、較不聳動的題材）嗎？

溫德斯：我們不該片面地看待這件事情。如果我們想「敞開電影院的大門」，吸引更多觀眾入場，如果我們想讓「小製作電影」繼續存在，造成**轟動**的大製作電影絕對是不可少的！如果小製作的「藝術電影」和大製作的通俗娛樂片之間愈來愈極端化，這種缺乏中間地帶的現象反而會讓小製作電影突然消失！所以我認為，《巴黎，德州》和《慾望之翼》不只是電影佳作，它們還成功地為本身所代表的電影類型，爭取到更多的觀眾。我想，《直到世界末日》也屬於這種電影類型，雖然它採用更大的膠片規格。我在前面已經談過，這是歐洲電影界自 1960 年代以來，第一次以最大規格的 70mm 膠片所拍攝的電影，而且從演員陣容來說，它也是一部「大製作電影」，但同時它又是一部溫德斯電影，一部「作者電影」（Autorenfilm）[3]。我希望可以藉由這部影片的推出，而讓電影院的大銀幕不只放映《藍波》（Rambo）系列電影，不只放映美國好萊塢電影。

旭特：1984 年，您的《巴黎，德州》首映，今年 1990 年，您正準備拍攝《直到世界末日》。您在這六年裡，才推出兩部大片，可見您在大製作電影系統裡所帶動的那股逆流並不強大。

溫德斯：觀眾對影像已變得愈來愈遲鈍、麻木，電影已愈來愈「無法被觀眾看見」，這是無庸置疑的情況！觀眾會愈來愈無法看到或聽到諷刺性或折衷性的東西，這是因為他們對生活中迎面而來的大量訊息已感到厭倦，而且他們所看到和聽到的許多東西，還會把他們所留下的相關印象（Eindrücke）極大化。因此，他們會忽略訊息中多層次的複雜性。

旭特：「後現代主義」的優點應該就在於，人們可以透過經驗和印象的多樣性來累積（sammeln）各種不同的察覺……

溫德斯：不過，作品必須先以「值得累積」（sammelwürdig）的樣貌出現在大家面前，這實在荒謬可笑！舉例來說，當一部「小製作電影」突然間變成一起「事件」，而成功地提升了本身的能見度後，大家便願意觀賞它，但不是「媒體事件」的電影，就不會受到人們

3 譯註：「作者電影」就是「作者型導演」（Autorenfilmer）的電影作品，亦通稱為「藝術電影」。「作者電影」的概念源自於 1950 年代法國新浪潮電影運動為了對抗美國好萊塢製片廠的製片人中心制，而提出的「電影作者論」：電影作品就像文學作品一樣，是作者的作品，而電影的作者就是對電影攝製擁有主控權的導演。電影導演如果在電影的題材和藝術風格上具有一貫的特徵，就算是「作者型導演」，而他們所創作的電影就是「作者電影」。

的青睞。畢竟只有極少數的人願意自己去發現好的影片，大家雖然都知道「小製作電影」的存在，但只有當這些小片被吹捧為重要影片之後，才會被人們所接受。現在連法國也出現這種現象，而從前法國卻有許多「小製作電影」，在巴黎愛好這類電影的觀眾大約有一、兩萬人。「小製作電影」曾經擁有寬廣的生存空間，這些電影光靠票房收入，便足以自力更生。不過，現在的情況已大不相同，連巴黎的「小製作電影」也必須具備事件性質（Ereignischarakter），才能在財務上過關，而這一切已帶有濃濃的美國味：只有獲得媒體報導和討論的電影，才有可能受到關注，因此，廣告費和宣傳費勢必會成電影製作預算的一部份。美國大製作電影的廣告和宣傳支出，往往還高於攝製影片的費用。現在似乎連「小片」也必須進行影片的宣傳活動。

旭特：電影評論在這種情況下，扮演什麼角色？

溫德斯：影評人所發表的電影評論雖然會受到讀者的重視，但幾乎已毫無重要性可言。這種評論的用處只是在提供可被引用的文句（Zitate）。讀者只想閱讀可被引用的文句，影評人便因而成為不收取費用的廣告人士。

旭特：不過，這卻符合電影才剛出現的新功能：為它們的錄影帶銷售以及在電視上的播放進行宣傳。

溫德斯：沒錯！我愈來愈常看到電影以一股強大的氣勢開場，然後又立刻安靜無聲，因爲這短暫的虛張聲勢已足以帶動它的錄影帶銷售。院線片的上映被炒得沸沸揚揚，全是爲了拉抬它們的錄影帶銷售成績、或在私有電視頻道播放的收視率。法國的付費電視頻道 Canal+ 甚至會播出正在上映的院線片！最後，錄影帶銷售和電視播映爲製片人所帶來的利潤，反而還高於先前辛苦投入影片宣傳和檔期安排所得到的電影票房收入。

旭特：這種電影行銷的操作方式在歐洲各國之間，是不是有很大的差別？

溫德斯：沒錯！這方面英國人最厲害，土頭土腦的德國人因爲電視台私有化比較慢，所以在這方面遠遠比不上英國人。這眞是謝天謝地！不過，我們已覺察到，德國人很快就會採取這種操作方式。前幾年，《巴黎，德州》和《慾望之翼》的錄影帶還未在德國發行時，大家已經可以在德國買到這兩部影片在英國所發行的錄影帶。《巴黎，德州》的原版是以英語拍攝的，所以，它那些在英國發行的錄影帶在德國賣得很好，這讓我們很生氣！後來《慾望之翼》在英國發行的錄影帶在德國就賣得不好，這可想而知，有哪位德國人會想看附有英文字幕的德語片？

旭特：您準備以最大規格的 70mm 膠片來拍攝《直到世界末日》，那麼，電影院是否也必須有相關的放映設備？

溫德斯：是啊，光在柏林就有七家電影院有這種設備，在西德[4] 大約有八十家。至於這些電影院的放映設備是否都像我所期待地那麼優良，這個問題我們就暫且不討論。或許這些電影院還會改善它們的設備，因為，它們如果以放映 70mm 膠片的電影做宣傳，觀眾肯定比較想進電影院看電影。舉例來說，慕尼黑專門生產電影器材的 ARRI 集團已投入大量資金研發 Arriflex 這款我打算在這部新片使用的攝影機，它是這個集團為 90 年代所研發的新世代攝影機。為了讓電影擁有更優質的影像來跟電視競爭，未來可能會有更多電影採用這種大規格、高畫質的膠片進行拍攝。

旭特：電視圈裡和您合作的共同製片人對此做何反應？

溫德斯：電視所播放的電影，是縮小版的電影，不過，這完全無礙於電視觀眾在螢光幕上觀賞這些影片。電視圈人士並不太擔心，在播映長方形畫面的電影影片時，螢光幕的上下會出現兩道無畫面的黑邊。因為，電視觀眾的問卷調查已顯示，觀眾普遍認為，螢光幕上下那兩道黑邊就是電影品質的證明。這種情況在「孩童們」身上尤其明顯：如果螢光幕上下出現黑邊，就是在播放「電影」，那一定是好節目。我曾注意到孩童有這種反應。他們知道，電視畫面出現黑邊，就是在播放電影。比起其他的電視節目，他們更喜歡在電視螢光幕上看電影。

4 譯註：溫德斯在 1990 年 1 月接受訪談時，東、西德尚未統一。

旭特：您和比較年輕的德國電影導演曾有哪些接觸？

溫德斯：去年我曾看過許多德國青年導演的處女作，這些電影都令人印象深刻，而且我還跟其中幾位年輕人混得很熟。不過，我還不夠年長，還無法在他們當中扮演「父親角色」。現在這些青年導演要嶄露頭角，遠比我們當時更難。我們開始拍片時，就已經享有特權，這是千真萬確的事實。但現在的青年導演卻必須經歷一番苦戰，才有機會拍攝他們的第一部電影。不過，拍攝第一部電影還不是最困難的階段，大多數的新銳導演通常都能順利過關。第二部電影才是地獄，才是他們真正的考驗。到了第三部電影，他們才真正展開身為電影導演的職業生涯，並試圖在當前的電影生態裡，建立自己的影像風格：他們在這個過程所耗費的精力遠遠超過我們當年！我們當時拍電影真的容易許多，電視台和提供製片資金的政府基金會都比較願意承擔風險，而且民眾也比較願意接受不同風格的電影創作。雖然我們剛開始拍片時，也會抱怨，沒有關注我們電影作品的觀眾，而只有潛在的觀眾。但現在的青年導演甚至還必須擔心，是否還有潛在的觀眾願意觀看他們那些較難理解的、具實驗性質的電影作品。

　　有時我會覺得，自己是一顆絆腳石。我曾協助一些青年導演創作他們的第一部或第二部電影，而且我還提醒自己，我這種做法不一定正確無誤。但是，我對他們的指導卻立刻引來批評，因為有人曾放話說，這些年輕人都是我刻意提攜的門徒。舉個例子來說吧！我曾把一些影片資料提供給美國導演吉姆‧賈木許（Jim

Jarmusch），後來他便爲此而被一些流言蜚語糾纏了好些年。

　　由於我的電影創作受到歐洲電影獎（Europäischer Filmpreis）的肯定，我和歐洲各國的導演便因此而有更多接觸。歐洲導演雖然來自不同的國家，但他們目前在歐洲層面上所展現的團結，卻遠遠勝過歐洲各國國內競爭激烈的導演圈子。不過，我現在還無法完全知道，歐洲青年導演如何能在歐洲統合的構想下共同合作。所有促成歐洲一體化的機制，其實只想以一些名人的姓名和面孔來點綴本身的存在。我和幾位歐洲導演正努力爲歐洲的下一代開創出一條通往歐洲統合的道路。您無法相信，這件事有多麼困難！

旭特：我們來談談大家現在都在談論的話題。柏林圍牆在兩個多月前倒塌，那時您人在哪裡？

溫德斯：我當時在澳洲，在沙漠地區。

旭特：您什麼時候出發前往澳洲？

溫德斯：當西德駐東歐國家的大使館，還忙於把前來尋求政治庇護的東歐人民以火車送往西德時，我已經從柏林起飛，就是去年九月底的時候。直到十二月中旬我才回到柏林，所以，我錯過了這段期間柏林所發生的一切[5]。當時我人在澳洲的沙漠深處，距離有電話

[5] 譯註：柏林圍牆倒塌於溫德斯接受此次訪談的兩個多月前，即 1989 年 11 月 9 日。

設備的地方仍有一段遙遠的路程，所以，我是在柏林圍牆倒塌三天後，才知道這項天大的消息！我的柏林辦公室的員工用傳眞機傳給我一些報紙的剪報，後來我不斷試著打電話和他們聯絡，他們才從柏林傳眞給我一些照片，那時我才終於看到柏林圍牆倒塌的景象，眞是令人難以置信！由於沙漠地區的訊息傳遞相當緩慢，我那時一直很擔心，柏林圍牆倒塌所出現的突破性進展可能只是曇花一現！因爲，蘇聯的坦克部隊可能已迅速進佔東柏林！

旭特：您回到柏林後，面臨什麼情況？

溫德斯：一切都變得不一樣！當時西柏林擠滿了人和車子，我根本回不了家！我住在緊臨柏林圍牆的十字山城區（Kreuzberg），從住家公寓所看到的戶外景觀，大部分是東柏林，而不是西柏林。那裡原本是一條安靜的街道，卻隨著圍牆倒塌而變得嘈雜不堪，不只路上塞滿了（東德的）Trabi 牌、（捷克的）Skoda 牌和（蘇聯的）Lada 牌的汽車，而且柏林圍牆還不停地傳來敲敲打打的噪音！我就住在那道圍牆旁邊，睡覺時習慣打開窗戶，那些夜以繼日拿著鐵鎚敲打圍牆的人，簡直就像一群啄木鳥！這一切實在很瘋狂……我只在幾個星期前的跨年夜裡，去東柏林參加一場慶祝活動！

旭特：對您來說，「德國」和柏林意味著什麼？

溫德斯：當我剛從美國回來時，也就是在我體驗過好萊塢以後，東

柏林顯然就是我眼裡的「德國」！比起西柏林或法蘭克福，我更能在我的心窩裡覺察到東柏林的那股德國味。假如我現在搭車離開法蘭克福機場而進入（法蘭克福）市區，我就會看到那裡的景觀其實和倫敦、雪梨或巴黎沒什麼不同。不過，東柏林卻很不一樣，當我進入東柏林時，就像展開一場重回童年、重回「德國」的時光旅程。畢竟蘇聯長久以來對東柏林的影響，仍遠遠不如美國和整個西方生活方式對西柏林和西德所造成的影響。

旭特：這是一種現象學式的印象（ein phänomenologischer Eindruck）嗎？您是指東柏林的廣場、街道、房屋和居民嗎？

溫德斯：我主要是指東柏林人的臉部表情、手勢、與人互動的方式，以及他們身上的衣著。我在最初的童年記憶裡、或在 20 年代的德國電影裡所認識的德國，早已從西德和西柏林消失，但它卻還存在於東柏林。我在東柏林看到，我們德國一切的根源。東柏林才是「德國」！

旭特：東柏林是不是讓您陷入過度懷舊的情感裡？

溫德斯：不，我並不懷舊，而是懷有某種渴望。我在東柏林所體驗的「德國」深深觸動了我，直到那時我才發覺，當我更像一名世界公民時，實際上我也失去了什麼。

同時我的父母、我的青春歲月、我的母語德語都讓我體認到什

麼是家鄉情（Heimatgefühl），而這樣的家鄉情我只能在東柏林的有形物質裡感受到。現在搭乘電車或地鐵前往東柏林，對我來說，確實是一場通往「德國」的時光之旅。在那裡，人與人之間有不同於西柏林和西德的互動方式，因此，我突然體驗到自己是「德國人」。

旭特：「德國人」？身為「德國人」對您來說，究竟代表什麼？就法國人而言，您似乎是一位德國導演……

溫德斯：這一點我就不太確定，不過，在美國人的眼裡，我肯定是一位德國導演！對我本身來說，我絕對是個歐洲導演。我的童年以及我最初的童年記憶，不僅讓我覺得自己是個不折不扣的德國人，而且還成為我電影創作的靈感來源。我們似乎腦袋裡有一個窩巢，那裡面已蓄積一定數量的、不多也不少的故事。這些故事全來自我們無法規避的童年和童年夢想，畢竟我們的創造仍受限於早已存在於我們身上的東西。

旭特：您在美國拍完《巴黎，德州》後，又「回到」德國拍《慾望之翼》，這實在出乎大家的意料之外。不過，您現在為了拍攝《直到世界末日》又要離開德國……

溫德斯：情況其實不完全像您說的那樣！因為，《直到世界末日》有一大段是在柏林拍攝的，而我也沒有「離開」，畢竟在這部電影

裡整個地球已經變成一個地方。我認為，現在的旅行「對世界各地的人來說」，已遠比十年前更為理所當然，而這部電影就是從這個觀點出發；再過十年，也就是影片情節所設定的時間，法蘭克福機場也許已變得跟今天的地鐵站一樣。

旭特：您難道沒有因為最近東德和東歐所發生的大事件，而推翻了《直到世界末日》原先的拍攝計畫……

溫德斯：現在就是這樣，我們仍然會在柏林和莫斯科拍片，當然，和這兩個城市有關的電影腳本還有許多需要修改的地方。我先前帶去澳洲的那份腳本裡，有一段關於柏林圍牆在 1999 年被拆除的情節，而且還有許多場景環繞著這起重大事件。不過，這樣的情節當然會因為兩個多月前柏林圍牆倒塌，而變得不合時宜。這段腳本我們已經重新改寫，至於那段和莫斯科有關的情節，也已經和幾年前完成的第一版腳本完全不同。

旭特：您從澳洲回到已經改變的德國，心裡有什麼感觸？在您的眼裡，現在的「德國」是什麼樣的國家？

溫德斯：我想以間接的方式，試著回答這個問題。去年我經常到國外出差，我從未這樣四處飛來飛去，有時甚至一星期內接連跑了三大洲，這實在很荒謬！其中最瘋狂的行程，就是那趟讓我在同一天接連抵達莫斯科和東京的旅程。

那是我人生最長的一段旅程，因爲它長達三十年。它之所以長達三十年，不只是從這兩座城市在生活方式或技術發展上的時代落差來看，也是從學習或理解的角度來看。當我那天在東京想到我在莫斯科所交往的那些有如「幽靈」般、正嘗試創作美國 60 年代地下電影的蘇聯導演時，實在感到悲傷。因爲，我那時在想，如果這批蘇聯導演生活在今天的東京，他們會過得如何？那一天的莫斯科——東京行程讓我感受到強烈的反差。我那時覺得，自己不是已置身在 2000 年的東京，就是那些蘇聯導演還絕望地停留在 60 或 70 年代的莫斯科。

這便意味著：去年我在海外四處奔走，往往是在進行時光之旅，而比較不是經歷不同地點的空間之旅。舉例來說，我在澳洲認識的那些原住民朋友都是接觸「白人」的第一代，都還是成長於石器時代的人類。由此看來，我在澳洲的經歷是一場更爲瘋狂的時光之旅！

柏林圍牆倒塌後，我認爲，德國人所面臨的任務也同樣和時間有關，也就是把東德和西德這兩個處於不同時代的政治實體統合在一起。倘若德國人只是在形式上把東德和西德統一成一個德國，反而無法達成德國眞正的統一。這樣的演變讓我覺得很可怕，現在許多政治人物所跳上的那條列車也讓我覺得很恐懼！那些已過氣的基督教民主黨（CDU）的政治人物，因爲同黨的柯爾總理所主張的德國統一獲得主流民意的支持，而大受鼓舞。但荒唐的是，這些政治人物呼籲兩德統一，卻沒有顧慮到倉促的統一對雙方可能造成的傷害。畢竟雙方的人民生活在不同的「時區」（Zeit-Zonen），他們都

對統一毫無準備，而且我也不知道，人民可以做什麼準備。在我看來，德國的統一還需要許多時間的醞釀，而且在這個醞釀過程中，還必須促成雙方人民展開許多「時光之旅」！

我覺得，我們西德的大德意志的（großdeutsch）國族論調很可怕！它聽起來相當傲慢自大！我們以高高在上的姿態接納東德的「窮親戚」，等於是在蔑視使我們成為強勢者的當前歷史形勢。我們不可以這麼做！

旭特：您在生活裡的時光之旅，不也和您現在準備開拍的這部電影有關？

溫德斯：我們把這個電影故事的時間背景設定在 1999 年，確實跟我們想縮減現在的時光之旅的時代落差有點兒關係。在我虛構的電影情節裡，1999 年的莫斯科會比舊金山更驚險刺激。這部電影的烏托邦觀點就在於世界各地已沒有時代落差，都處於世紀末，都將同時過渡到西元 2000 年的千禧年，因此，它可以說具有無可救藥的樂觀精神。那麼，世界各地的人類應該如何處理目前所共同面臨的時代落差的困境，以及他們在時光之旅所感受到的沮喪？我們只能把這種時代落差呈現為一種「可彌補的」東西。只有透過這種方式，我今天才有能力談論烏托邦和樂觀精神。

旭特：為什麼樂觀和烏托邦對您如此重要，而不是反烏托邦？

溫德斯：我覺得自己很樂於關注美好的烏托邦，即使它們有時太過天真，只會帶給人們內心的感動，而往往無助於現實的改善。不過，比起反烏托邦，我認為，烏托邦更能讓人類受益。我根本不會關注那些惡劣的反烏托邦，因為它們讓我感到厭煩！末世的異象已普遍存在於我們西方人的思維裡，因此，我們會認為，我們的未來已無法再出現建設性的發展，而這種「沒有未來」的論調實在讓我悶得發慌！

旭特：最近這四年，這個世界在戈巴契夫的推波助瀾下，發生了很大的變化。他讓許多事物得以開放，一切都因為鬆綁而變得更自由，某些問題已不再有固定的答案，因而出現了多元的解決方式⋯⋯

溫德斯：我也這麼認為。人們的思想已變得更開放，不過，正是因為人們的思想已開放許多——即使一切的運作並沒有比較透明——我才會認為，關注烏托邦其實比關注反烏托邦更需要勇氣。對新聞書寫——同樣地，也對所有的寫作——來說，撰寫一場災難或一起悲劇性事件，無論如何都比報導正面的人事物更容易吸引讀者的目光。負面新聞的「賣相」總是比較好，至於喜劇就很難受到人們的青睞。我試圖在這部電影裡呈現美好的烏托邦，因為我認為，這是讓人們把這個世界視為喜劇的第一步。

旭特：親愛的溫德斯先生，您那種從容不迫和深思熟慮的態度總讓

我們覺得，您不會以幽默詼諧的、玩世不恭的態度來看待生活。

溫德斯：您的說法完全正確。不過，從容不迫和深思熟慮的態度卻是所有幽默詼諧的人所共有的特徵。我暗自期待將來有一天，自己也可以成為他們當中的一員！

觀看的行為
The Act of Seeing

《直到世界末日》電影首映會新聞稿德語版，1991 年 9 月

　　我相信，人們在創作電影之前，必定已擁有幻夢（Traum），不論是清醒時所記得的夢境，或所發想的白日夢。

　　不過，我並不想把這個觀點不加區別地套用在所有電影上。畢竟許多電影都不需要幻夢，它們只是人們估算的結果，因此，都是財務類型、而不是感情類型的投資。但我在這裡想談論的，卻不是摒棄幻夢的電影，而是擁有靈魂、並散發著某種認同（Identität）的電影。我們可以覺察到這類電影的核心，而且我確信，它們全都源自於「幻夢」。

　　現在的電影創作往往是一種曠時費日、且大膽的行動，而且在創作過程中，創作者還會因為某些困難而對該電影產生懷疑，或不知道該如何繼續下去。此時，創作者就需要找到一個可以不斷提供能量的泉源。電影正是憑藉這股力量，而得以從最初的創作構想發展成一部影片。因為我實在找不到更好的表達方式，所以姑且把

這股力量稱爲電影的「靈魂」（Seele），也就是電影本身的幻夢。

（但這卻不表示，電影在最後完成時，必定就像它最初的幻夢意象那般。情況正好相反：電影「幻夢」的力量就是要讓電影可以經受得住它在現實裡的一切遭遇，以及由此衍生出來的新狀況，而且還能開放地接受所有的改變、岔開的發展，以及徹底的翻轉。）

《直到世界末日》的幻夢是什麼？究竟是什麼樣的幻夢讓這部電影在歷經十二年的醞釀和攝製後，終於得以完成？這部電影的「原型」（Urbild）是什麼？愛情故事、科幻片，或公路電影？或是所有這些電影類型和題材的組合？在我看來，這部電影一開始便潛藏著某種東西。這種東西擁有組合所有這些不同電影要素的力量，也就是凌駕於這些電影要素之上的某個共同的主題。

我回想起，我爲這部電影所寫下的第一本筆記裡，曾抄錄羅蘭‧巴特在《戀人絮語》裡的一句話：「影像。人們在愛情的場域裡所遭受的最大創傷，往往來自人們所看到的東西，而較不是人們所知道的東西。」我第一次讀到這個句子，就覺得它很神祕，而且還立刻察覺到，它和當時仍處於構思階段的《直到世界末日》十分相似，因爲，它已把「愛情」、「影像」和「觀看」融合在一起。「影像」、「觀看」或愛情故事，可否作爲電影的主題？一部「關於觀看的電影」難道不是沒有必要的重複（Pleonasmus）嗎？或者，這些主題的科幻電影也許可以發現開啓人們的新視野？

執導科幻電影的樂趣主要在於，科幻電影可以讓導演擁有極大的創作自由，隨心所欲地發揮，而且如果導演可以看向更遠的未來，所能發揮的空間就更寬廣。（不過，市面上的科幻片無法允許

導演自由創作的事實，對我來說，就是一種干擾！50 年代科幻片人物的行為舉止，竟然像 50 年代人們的言行舉止那樣。至於以一千年後的未來作為故事背景的 70 年代科幻片，其人物的言談也跟 70 年代的人們如出一轍。這些科幻片人物在影片裡總是傳遞著市儈庸人的衝突，因此，彷彿就生活在我們這個令人侷促不安的二十世紀……）

歷來科幻類型的電影大多反映的，是各個攝製年代的人們所設想的未來，而不是反映未來本身。我認為，我的做法和從前的科幻片導演並沒有太大的不同：我在今年 1990 年拍攝的《直到世界末日》便關聯到現在人們對於 2000 年的投射（Projektion），也就是我／我們今天對十年後將來的恐懼、希望和願望。人們或許會表示，十年還無法產生巨大的變化。儘管如此，這段為期不長的虛構時間卻讓我們有機會自由表達自己的想法，並讓我們可以想像和描繪那些從未存在過的東西。

我對未來最感興趣的東西是什麼？未來人們的互動方式是否和現在不同？當我回顧 70、80 年代時，似乎可以看到人們現今在行為上、在表達和互動的方式上所出現的小幅改變。因此在《直到世界末日》裡，我們便試著讓腳本和演員的表演，呈現出這種隨著時間推移而發生的變遷：相較於現在人與人之間的相遇可能出現的情況，我們為這部電影某些角色的相遇做了更直接、更突然、也更粗率的安排。不過，如果我們要在電影裡述說一個不同於現今的愛情故事，並呈現男女關係已發生某些根本的轉變，這樣的做法似乎又太過誇張！《直到世界末日》的電影故事其實就是最古老的男女愛

情故事的翻轉：在易卜生（Henrik Johan Ibsen）劇作《培爾‧金特》（*Peer Gynt,* 1876）裡，女主角索薇格（Solveig）終其一生都在等待他的男人培爾‧金特在浪跡天涯後，回到她的身邊。培爾‧金特要離開家鄉前，曾如此承諾她，後來果真實踐了這個諾言。然而，在《直到世界末日》裡，由索薇格（碰巧同名！）飾演的女主角卻連一秒鐘也不願意等待，而是立刻動身追尋她的愛人。或者，我們也可以改寫這類愛情故事最古老的版本：古希臘荷馬史詩《奧德賽》（*Odyssey*）裡的潘妮洛普（Panelope），已不再留在家中等待她的丈夫奧德修斯（Odysseus）歸來，而是努力趕路，以便追上奧德修斯。這就是愛情故事和公路電影的結合！

　　旅行以及人們對旅行的態度，在未來仍會不斷地改變。當我回顧過去時，便發現這方面在最近這一、二十年所出現的巨大變化。人們出門遠行已愈來愈頻繁，愈來愈理所當然，而途程也愈來愈遠。飛機已從特權者所使用的交通工具，變成「一般的」交通工具。地球變得愈來愈小，在接下來十年裡，人類的交通工具會愈來愈快速，人類會花更多時間外出旅行。

　　當我們回顧過往時，就會發現，60 年代至今所發生的最大改變就是人們處理影像的態度。我們今天處理如此大量的影像資料，這對不久前的人們來說，根本是無法想像的事！今天那些小而輕便的、每位孩童都懂得操作的錄影器材、手持攝影機、監視器以及所有這類電子產品，在二十年前都是不可思議的東西，而且電子影像的自由使用也是當時的人們所想像不到的。除此之外，我們現在也愈來愈熟悉如何玩電玩遊戲、操作電腦、並處理相關的數位影像世

界。我們即將進入下個階段的「虛擬實境」（virtual reality），並邁向數位化的影像儲存。我們現在已經有機會觀賞高畫質影像，雖然這種高階的電子錄影技術還未普及開來！

因此我覺得，科幻片最吸引我的地方，就在於這種類型的電影可以讓我思考人們未來對於影像的處理，可以讓我隨心所欲地探討人們「未來對於影像的觀看」。從前究竟有沒有這樣的科幻片？人們對於影像的觀看可能發生某些改變嗎？

在這個脈絡下，我覺得讓盲人有可能重新看見這個世界，是最理想的情節安排。當我還是個孩子時，早就在思考眼睛失明的問題，並幻想科學家可以讓盲人重見光明。這部電影裡的亨利希・法柏博士（Dr. Heinrich Farber）正是兒時的我所崇拜的英雄，而他的夢想就是讓自己失明的妻子艾蒂絲（Edith）可以重新看見親友和這個世界。這樣的情節便把愛情故事和「觀看」的主題串連在一起，而且還在兩個相關的愛情故事裡鋪陳開來：一對老夫妻的愛情故事在一對年輕情侶的愛情故事裡獲得了延續。法柏博士為了蒐集盲妻在這場科學實驗裡所需要的影像，便派兒子山姆（Sam）前往世界各地進行拍攝工作。山姆在旅途中遇到了愛戀他的女主角克萊兒（Claire），於是「愛情」、「影像」和「觀看」這三個起初顯得如此不同的主題便融合在一起。

關於法柏博士如何能讓他的盲妻看見影像的這一段，我們當然不想虛構一些很幼稚的情節。當我們經過深入研究，並跟一些眼科醫師、電腦專家和生化學家討論過後，便在製作這部電影的準備階段完成了〈觀看的行為〉（Der Akt des Sehens）這份論述。以下是我

從中節錄的內容：

　　未來盲人要如何學會觀看？醫界似乎完全不考慮以眼球移植來重建視力，而且這項手術在長遠的未來仍是無法成功的，所以根本是不切實際的方法。把新眼球的視神經和大腦的視覺中樞接合在一起的手術，即使到了西元 2000 年，仍是個無法實現的夢想。因此，我們必須思考，哪些是可以避開眼球本身的視覺傳導途徑。盲人重新看見影像這件事可能會如何進行呢？是不是以電子的方式？

　　電腦到了西元 2000 年，就已經學會「觀看」。歷經數年、且依據愈來愈詳細的資料所設計的程式，將使電腦可以區別並分析不同的顏色、輪廓和形狀。電腦將能判讀並解釋影像資料，將能「察看」影像，並且「知道」影像所呈現的內容。電腦將能辨認不同的事物，比方說，區分貓和狗、男人和女人的不同，以及辨識每張臉孔的差別。以上就是使盲人重新看見影像的構想的第一部分。

　　以下是這個構想的另一部分：讓視力正常的人來為盲人觀看這個世界。這位把攝影機戴在頭上、看起來就像戴著頭盔或潛水鏡的「攝影者」便透過頭上的攝影機觀看外界，同時該部攝影機也把他所看到的情景，以高解析度的錄影畫面清晰地記錄下來，而且同步進行的雙路立體錄音，就像在進行（譯按：模擬人耳雙聲道的）「人頭錄音」（Kunstkopfaufnahme; Dummy Head Recording）一般。攝影者在鏡頭前所見所聞的「客觀資料」便經由這種方式，被記錄下來。以上的做法當然不是空想，因為原則上，它今天已具有技術方面的可能性。不過，光是錄下「客觀影像」還不足以讓盲者看見影

像，因此，還有另一種作為搭配的資料也必須被記錄在同一捲磁帶裡，即攝影者在錄影時的大腦活動。大量的電極（Elektroden）以極其精細的解析度，錄下攝影者腦皮質裡視覺中樞所產生的腦波，也就是把所謂的「觀看的行為」本身記錄下來。這種資料就是「主觀影像」，即使它們起初只是一些雜音和無定形的圖像。攝影者觀看「客觀影像」時，如果投入更多的感情，而且愈仔細、愈專注、愈聚精會神地觀看這些「客觀影像」，那麼，「主觀影像」就會更清晰，而且還具有更豐富的層次。我們可以把這個紀錄過程稱為「第一次觀看」（Das erste Sehen）。

「第一次觀看」的兩種資料都儲存在同一捲磁帶上，而後才被輸入一台可以把腦波歸入相關真實影像的超大型電腦裡。由於這台電腦已能辨認影像，所以也能「瞭解」「客觀影像」，至於「主觀影像」對它而言，依然是個謎團。為了從腦漿（Gehirnplasma）裡，破譯出大量的資料，換言之，為了掌握哪些腦波屬於哪些影像要素，為了瞭解所呈現出來的影像如何反映在這些腦波資料上，電腦還需要一把可以讓它破解這些密碼的鑰匙，也就是一個附加的知識來源。

最初錄下這些影音資料的攝影者，後來還要參與我們為了簡便起見而稱之為「第二次觀看」（Das zweite Sehen）的作業程序。他被單獨地留在一間昏黑的暗室裡，而且必須再次觀看自己先前所錄下的影像。在一個高畫質顯示器上，他再次看到自己所錄下的影片，而電腦此時也再度記錄他在觀看時的腦波。由於他已認得這些影像，所以，第二次觀看對他而言，等於是一種重新觀看和回憶的行

為。電腦還會追蹤並記錄他在「第二次觀看」時，眼球在監視器畫面上的移動，再加上電腦還可以使用他在「第一次觀看」時的客觀影像和主觀影像，因此，現在終於可以展開影像模擬的工作：電腦現在已能過濾所有的資料，從而掌握哪些腦波組成了哪個影像。資料的不同層面彼此重疊地運作，猶如網篩發揮本身的過濾功能，之後電腦便可以透過比較所有已過濾的資料，而建構出可以完全以腦波來定義的、嶄新的「主觀影像」。當盲者腦皮質裡的視覺中樞接收到電腦所傳入的腦波時，他的視覺中樞就會出現近似於「觀看」的體驗。換言之，當電腦把那些它為「第一次觀看」的攝影者所記錄的客觀和主觀資料傳遞給盲者時，我們便可以期待，盲者可以辨認出相關的影像。

攝影者在第一次和第二次觀看時，愈專心地注視他所拍攝的影像，電腦便愈有機會形成一些可以在盲者的大腦裡再現的影像。當然，這些模擬的影像也包含盲者同步聽到的錄音。

電腦向盲者「傳送」的腦波所構成的影像，也可能同步出現在顯示器上。這種影像的模擬當然不同於盲者確實看到的影像。我們始終無法確實知道，盲者在接收腦波後究竟看到什麼。我們頂多只能依據盲者的說詞來推想他所看到的影像。

法柏博士如何藉由兒子山姆的協助，讓他的盲妻艾蒂絲看到她大半生所無法看見的影像──她的孩子、孫子、好友，以及世界上那幾處曾對她的人生產生影響的地方。這些都是我們在撰寫腳本時，所構思出來的內容。

我們認為，「透過腦波的傳導而讓盲人可以看見虛擬的影像，是一件好事，也是一個雖還無法實現、卻有益於人類的創意」。不過，就像許多「美好的創意」一樣，這項創意本身難道沒有潛藏被濫用的危險？這個方法難道不會被人們用於其他的地方？換言之，我們為法柏這一家所虛構的處境，難道不是在為這個創意的負面運用奠定基礎？當電腦可以把影像轉化為腦波時，它當然也能很快地學會反向的操作，也就是把腦波轉化為影像。當電腦已具備這種能力時，還有什麼能阻止它把夢境和回憶變成可看見的影像？當人們可以在顯示器上看見自己的夢境，就像在觀看一種新型的錄影時，那會是什麼樣的情況？

　　我們這部電影的結局便在以上這些質疑裡逐漸產生。觀看人類心靈最深刻的影像可能只是一種有害的、有違倫理的、且相當自戀的行為，這就是我們對於未來人類的觀看的詮釋。在我們的故事裡，只有澳洲原住民會反對我們的詮釋，這是因為，神聖的內在影像就是他們的宗教，而且他們對「夢境影像」（Traumbilder）的重視更甚於「真實」的世俗影像。早在十二年前，我來到這個四萬年前便已存在的澳洲原住民部落時，關於法柏博士和他的科學發明的構想便已像白日夢般，浮現在我的腦海裡。

感動的覺察
Das Wahrnehmen einer Bewegung

本節內容是溫德斯 1988 年 3 月 2 日在柏林接受塔雅．谷特（Taja Gut）訪談的文字紀錄，首次刊載於《人物》（*Individualität*）雜誌第 19 期，1988 年 9 月。

溫德斯：您是搭火車來的。您不喜歡搭飛機嗎？

谷特：是啊，如果沒有必要，我就不搭飛機。幾年前我去列寧格勒，就是搭飛機去的。

溫德斯：是搭俄國航空公司的飛機嗎？那肯定很恐怖！機艙裡到處格格作響，就像坐在老舊的福斯汽車裡那樣。不久前，我搭俄國航空公司的飛機去莫斯科時，他們還讓我坐在跟飛行方向相反的機位。整架飛機裡，只有一排這種類似火車包廂裡和其他乘客對坐的座位。搭乘他們的飛機已經夠糟糕了，我竟然還劃到和飛行方向相反的機位！當飛機起飛時，我看到和我對坐的乘客都在我的下面。真是恐怖！當飛機降落，情況正好相反，和我對坐的乘客都在我的上面，好像他們所有人都要朝我這裡滑過來似的！如果我那時知

道妳要搭他們的飛機，我就會勸妳打消這個念頭。

谷特：早在您拍攝自己的電影作品以前，其實您已在早期發表的那些電影評論裡，針對這些電影的畫面處理方式（而不是針對它們的題材）做了非常清晰的描述。1968 年學運過後沒多久，您便開始拍電影，但同樣令人驚訝的是，在您這段時期的電影裡，從未出現任何政治方面的用語，而是瀰漫著某種關注、同理心和溫厚的深情。後來，這些東西仍深深影響著您的電影創作。在那個時代裡，您從哪裡獲得可以形成和維持這種風格的力量？

溫德斯：我受到那個時代極大的影響，這是毫無疑問的！但問題就在於，我雖曾投入 1968 年學運和它的政治活動，雖曾住在公社（Kommune）裡，不過，當部分的公社成員後來展開武裝暴力行動時[1]，也正是我告別這波左派運動風潮的時候。其實我一直認為，他們其中許多人的想法都很棒，但他們在貫徹這些想法時，卻不惜以純粹的受虐癖（Masochismus）來糟蹋自己，否定自己的感受，最後還有不少人走向死亡。他們雖然很有想法，但這些想法其實已脫離他們本身的感受。對於那段過往，我必須這麼說：我從那個運動抽身時，其實內心非常惶恐！

1 譯註：西德一些信仰共產主義的六八學運分子，後來於 1970 年成立左翼恐怖組織「紅軍派」（Rote Armee Fraktion；簡稱為RAF）。他們在 70 年代陸續發起多次炸彈攻擊、銀行搶劫和謀殺行動，有人在這些恐怖行動中喪命，有人則在獄中自殺身亡。

我必須讓自己從頭開始，而且只能從我個人最獨特的經驗出發。當時我覺得，我只應該表達我真正的私人經驗，因為它們後來會突然超越私人性質，而取得重要性和真正的普遍性。不過，六八世代的設想和認定卻完全相反：他們認為自己可以傳達某些普遍性的信息，而且從頭到尾都聲稱，可以為所有人發聲！但這種做法對他們自己以及其他人來說，卻是一種很可怕的暴力。

　　因此我就像寫日記般，以一種近乎個人私密性的方式開始拍電影。就連我當時所撰寫的影評——為《電影評論》（Filmkritik）雜誌、《南德日報》（Süddeutsche Zeitung）和《時代週報》（Die Zeit）撰寫電影評論的那幾年，是我真正的電影學習時期——其實也只是在描述我自己對於電影的經驗，當時我根本沒想要嘗試在影評裡凝聚出某種「意見」，或表達某些具有客觀性的東西。我相信，我只能藉由這種方法和態度——也就是透過談論自己的經驗——才能自然而然地創作出自己的電影作品。

　　我們當然會保留許多童年時期所受到的影響。我一直認為，我深深受到自己成長背景的影響，比如我的天主教家庭以及我父親的職業。他是醫生，一位對醫療工作充滿熱情的外科醫生。他只在乎那些前來求診的病人，從不關注其他的事物。我就是無法擺脫我父親的形象，它既是我的榜樣（Vorbild），也是我眼前的影像（Vor-Bild）[2]。

2 譯註：溫德斯把 Vorbild（榜樣；典範）加入連字符號，而將它拆成 Vor（前面）和 Bild（景象）兩個詞語，因此，便產生了另一個詞意，即「眼前的影像」。

谷特：您當時一直很清楚，要以拍電影爲職業嗎？

溫德斯：根本不是這樣，而是完全相反。我拍了幾部電影之後，三部吧，一直到第四部電影，我才停下來仔細地回想：啊哈！所有的事情根本不是偶然，我眞的從電影裡走出一條自己的道路，而且確實可以把電影導演當作我的職業。那是在我拍《愛麗絲漫遊城市》[3]的時候。在那之前，我一直認爲，我竟然有機會拍攝一部電影，後來還拍了第二部、甚至第三部，這簡直是個令人難以置信的機遇，是個非常夢幻的偶然。第三部電影是其中最失敗的作品，也就是《紅字》（*Der Scharlachrote Buchstabe*, 1973）[4]；那時我心想：啊哈！現在是結束的時候了！這部電影已經證明，我根本不是當導演的料。當我接下來拍《愛麗絲漫遊城市》時，便下定決心只按照我自己的原則來拍製這部電影，而且從頭到尾都必須堅持這個做法。隨後我突然察覺到，我想透過電影這種語言來表達一些東西，但另一方面，我也隨時準備要回去寫作，或拿起畫筆重新畫畫。

谷特：喔，您也畫畫？

溫德斯：其實我一直想成爲畫家。我到慕尼黑唅電影暨電視學院

3 譯註：《愛麗絲漫遊城市》是溫德斯「公路電影三部曲」的第一部。
4 譯註：十九世紀美國小說家霍桑（Nathaniel Hawthorne, 1804–1864）的小說《紅字》（*The Scarlet Letter*, 1850）曾多次被翻拍成電影，因此在電影史上，有許多改編自這部小說的版本。

（Hochschule für Film und Fernsehen）之前，曾學習各種我有機會學習的專業，不過，都不認真。比方說，我在弗萊堡大學（Universität Freiburg）雙主修醫學和哲學期間，除了畫畫以外，什麼也沒做。經過這段渾渾噩噩的日子後，我很認真地看待自己投入繪畫創作的決定，於是我去了巴黎。我在巴黎接觸電影，其實是出於偶然：那時巴黎的天氣一直很冷，而我租下的公寓房間暖氣不足，因此最便宜的取暖方式，就是去巴黎的電影資料館（La Cinémathèque française）看電影，入場的門票費只有一塊法郎，愛看幾部就看幾部。我就從那時起，開始大量看電影，並熱愛電影，這一切應該是機緣巧合吧！我經常一天看五、六部電影，一連看了一年多，幾乎沒錯過資料館所播映的影片，而這也是我迅速掌握電影史的一種方式。因為我看的電影很多，所以就開始做電影筆記。我常常在午夜看最後一部電影時，已記不得我下午看了什麼，這讓我覺得自己實在很不像話，但我也因為在這段時間大量觀賞電影，而有能力為德國的報章雜誌撰寫影評。

谷特：搖滾樂在您的電影作品裡，始終佔有重要的地位。您曾經多次強調，是搖滾樂救了您——其實我自己也跟您一樣！

溫德斯：正是如此，搖滾樂把我們這一整個世代從孤獨裡拯救出來！它不只讓我們脫離了什麼，還讓我們達成了什麼，也就是讓我們實現了本身的創造力。60年代的搖滾樂，特別是那幾個英國搖滾樂團真正了不起的地方就在於，它傳達出我們想像力的各種可能性

所帶來的快樂。那些和我年齡不相上下的英國搖滾樂手，就代表著我這個世代所出現的、西方青年的第二次覺醒——基本上我比較沒有受到比較年長的查克‧貝瑞（Chuck Berry）、「貓王」普里斯萊（Elvis Presley）等歌手的影響——當時就連藝術系學生這一類的年輕人也跟我一樣，非常著迷他們的音樂。這些年輕樂手以旺盛的活力和「帶電的」熱情創作搖滾樂，他們的音樂讓我直接受到感染，也讓我決意，要走自己的人生道路！我現在是以激昂的心情在說這些話的！

谷特：是啊，我那時也是這樣！不過，我後來就不太認同搖滾樂，因為，它帶給我們的那種歡樂和覺醒的氛圍已發生質變，似乎充斥著計算和商業利用。

溫德斯：是啊，這也是必然的發展。不過，我倒認為，情況沒那麼嚴重！那些業界人士只是在音樂已公然商業化的 70 年代發現，可以用這種方式來製作音樂，儘管身為聽眾的我們突然失去自主性，而被這些音樂牽著鼻子走，到頭來覺得自己反而受到它們的束縛。後來我們確實察覺到，搖滾樂界會利用人們對這種音樂的需求來大發利市，然而，搖滾樂在整個 60 年代一直存在著強大的力量，它超越了任何操控，也超越了任何疑慮，這是我個人始終抱持的看法。搖滾樂總是保有——至少潛藏著——這種力量、這種激勵人心的動能，以及救贖人生的品質。搖滾樂在這期間似乎已發展成全世界規模最大的產業之一，但它總是保有這股正面而強大的力量。比起從

前，我們現在當然必須更費心地挑選其中的佳作。

谷特：您認為，您的人生和您的電影作品之間存在著什麼樣的關係？電影——當然也包括電影以外的事物——對您來說，是在處理自己的生活經驗？還是在勾畫自己的人生？

溫德斯：我想，我的電影總是具有兩個面向：它們既是我對過去經驗的處理，也是我對未來的投射。所以，創作電影對我來說，往往是向遠處的水面丟擲石頭，而且我會嘗試划到石頭落水、激起陣陣漣漪的地方看個究竟。不過，我的電影作品也各自受到它們的攝製時代的浸潤濡染（getränkt）。我當然不會單單處理我個人的自傳式經驗，我的創作材料也來自我在周遭朋友身上所觀察到的、以及他們所告訴我的種種。打從我注意到可以處理哪些材料開始，電影便是我處理這些材料、並從中發展出故事情節的工具。我就是用這種方式來拍製《愛麗絲漫遊城市》，在此之前，我還沒有發展出明確的做法。每當我知道要在電影裡處理哪些材料時，我總是順其自然，讓電影自由地敘述它在拍攝期間所臨時產生的內容。

　　所以，拍電影對我來說，往往是在解答該電影所提出的問題。換句話說，電影是一條可以讓我釐清、學習或理解某些事物的途徑，不過，電影有時也是我摒棄某些事物的方法，《事物的狀態》便是一例。事實上，每一部電影既是一個拍攝計畫，也是一個釐清問題的計畫。但是，有些電影就和工業產品一樣，人們在進行生產之前，對它們已有清楚的規劃，而這也是它們失敗的原因。我曾接

受委託，重新翻拍《紅字》，而後還執導由原著小說改編而成的《神探漢密特》（*Hammett,* 1982），而它們全是失敗之作。

谷特：您在處理電影素材時，曾碰到什麼難題？電影裡的所有畫面、多不勝數且大多一再重拍的鏡頭，以及後來的剪接所形成的虛構，只不過是各個畫面的組合（一種極度的原子化〔Atomisierung〕），其實毫無感動可言！這種原子化現象也發生在演員身上：導演把電影的拍攝切割成許多片段，而演員們只參與其中某幾個片段的演出。此外，電影還有人為操控的風險：比方說，資金運用的限制、電影素材的矯揉造作、電影毛片的任意剪接，以及讓電影刻意出現某種視覺效果的過度營造。

溫德斯：是，是，當然！電影當然會使用暴力（Gewaltanwendung），它在每一個製作階段都具有強迫性，就連最後的發行上映也不例外：當電影已經完成、並上映時，也還在使用暴力，因為，它們會引導觀眾，應該觀看什麼，而不會給予他們觀看的自由。由此可見，電影裡隱藏著這個巨大的危險，這是毫無疑問的，而廣告片或政治宣傳片就是其中最極端的例子，因為，這些影片的拍攝目的，只是為了讓觀眾瞭解某個特定的信息。在極端的情況下，這的確已是最大限度的操控，而這種操控就是在使用暴力。

　　當然，電影不一定都是這樣！有些電影在銀幕上所呈現的內容，會留給觀眾自由的想像空間，或讓觀眾自由決定，自己要看什麼。這類電影其實完全不堅持本身的影像內容具有客觀性，而且也

不想灌輸給觀眾任何東西，而是提供觀眾自由的觀賞視角。確實有這樣的電影，而我努力著讓我的作品躋身其中！這類電影在播映的過程中，才逐漸在每位觀眾的腦中成形。它們不帶任何指示，只是讓影像裡的事物自行展開，而觀眾在銀幕上——就像在生活裡那樣——或許可以看到、或許無法看到某些東西。因此，它們不會老是指著某個東西對觀眾說：你現在只看它，其他都不用看，而且要如此這般地理解它！電影創作者要做到這一點並不容易，因為，當他們在電影裡講故事時，觀眾的目光就自然而然地受到侷限。透過電影來敘述故事對我來說，是一個棘手的難題，因為它會窄化觀眾的目光，而且還傾向於簡化一切。這種做法不僅限制了觀眾，也把拍攝期間臨時出現的東西排除在電影之外。

除了電影播映所隱含的危險和暴力運用之外，我在這裡，還要繼續談論電影拍攝的暴力運用，以及始終潛藏的、或可能存在的刻意操控。舉例來說，導演拍片時，有時會先拍攝電影的尾段，接下來再拍頭段，最後才輪到中間部分，或者把拍攝次序倒反過來。這種講求效率、而不依照腳本內容順序所進行的跳躍式拍攝，雖然可以讓演員比較緊湊而有效率地參與該部電影的演出，但演員卻不知道，他們出場的那些片段在該部電影的整體脈絡裡所代表的意義，而這種不自然的拍攝方式也算是暴力的運用。有鑑於此，我會儘量避免這種跳躍式拍攝，因為，它所講求的效率讓我覺得非常粗暴。除了極少數的例外，我幾乎都依照情節發展的時間順序來拍攝我的電影，因此，和我合作的演員通常無法密集地在鏡頭前表演。他們第一天來拍片現場時，我就拍攝他們出場的第一個鏡頭，在他們的

最後一個拍片日，我就拍下他們出場的最後一個鏡頭。實際上，我幾乎無法用其他方式來拍攝電影。不過，有時候我還是得面對一些無可避免的情況，而必須放棄我的拍攝習慣。這往往讓我覺得很痛苦！

此外，電影在攝製過程中往往因為需要高額資金且經常依賴資金，而自然而然地充斥著某種粗暴性。在這裡容我露骨地說：資金其實可以決定一部電影的內容！我們還可以更直白地說：資金通常只對獲利感興趣！身為電影導演，我只會淪為資金的犧牲者。為了擺脫這種處境，我決定擔任自己電影作品的製作人，親自製作自己所有的電影，其中只有好萊塢出資的《神探漢密特》例外。儘管製作人的工作大部分都很無聊、呆板而且還要耗費不少精力，但如果事情順利進行，我也許還可以把額外節省下來的（甚至高達 20% 或 30% 的）精力，投入電影創作裡。因此，我是先以擔任製作人為代價，才為自己爭取到電影創作的工作。既然我自己就是製作人，在電影的攝製過程中，也就沒有人能逼我刪減任何片段，或強迫我敘述某些和我的故事不搭調的事物。反正我可以自己作主，在電影、故事以及製作電影所需要的資金之間，取得平衡。

導演想在電影裡述說的東西，必須和他們所取得的資金相稱，這是普遍存在的事實，也是一部感動人心的電影必須具備的條件。有些電影已耗費鉅資，但如果資金仍不足夠，它們到頭來還是無法完成！在電影裡，金錢和創意之間的關係是複雜糾葛的，因為，出資者和創作者對電影各自持有不同的關注。拜製作人身分之賜，我在電影創作上佔有優勢地位，儘管我也為此付出高昂代價，不過，

這種優勢至少讓我可以自行權衡這兩方所關注的東西，或清楚認識到不同的關注之間有什麼樣的關聯性。

谷特：您在討論《公路之王》這部電影時寫道，自己曾在拍攝過程中直接體驗到金錢和電影的關聯性：「晚上我入住某個村莊旅館的房間，當時我已陷入赤裸裸的恐懼裡。三更半夜我還坐在那兒，那時也許已經凌晨兩點或四點，但我還是不知道，接下來的上午我們應該拍攝什麼——這時我想到，十五個人的工作團隊全坐在那裡無所事事，但我卻必須付給他們工資！（中略）如果我從凌晨一直到早上都無法完成這一頁的腳本，那我至少要損失三千馬克！」

溫德斯：在電影裡，創意和金錢竟密切相關，這是多麼荒唐啊！如果有人在寫一部小說，出版社也許每兩個星期會打電話問他，為什麼稿子還沒有完成？這背後可能涉及出版社的利益，或因為他已向出版社預支稿費，但至少他的創作和金錢之間沒有那麼直接的關聯性；況且紙張和打字機色帶這類文具用品也花不了多少錢！還有，如果我畫一幅畫，後來又用顏料把它蓋過去，這也是我自己的事情！

不過，如果我因為今天是晴天而重拍昨天的某個場景，就有可能造成嚴重的財務損失。這就是電影製作潛在的危險，但重拍不一定是負面的，它同時也可以提升影片的品質。電影和我們當前的時代息息相關，它確實比文學和繪畫更能為我們這個時代提供明確的見證。電影之所以捲入各種不同的衝突裡，不光是因為它們可以探

討衝突，還因爲它們必須徹底發揮衝突！

　　電影對於拍攝它們、和觀看它們的人來說，確實都帶有某種危險性。不過，人們如果認識到這些危險，就可以駕馭它們了！

谷特：我也覺得，您的電影就是這麼拍出來的！令人驚訝的是，這種做法居然可行！

溫德斯：這沒什麼好驚訝的！我又不是第一個採取這種做法的電影導演。我相信，整部電影史從頭到尾，都不乏那些製作自己電影的導演——打從巴斯特・基頓（Buster Keaton）、卓別林（Charlie Chaplin）或大衛・格里菲斯（David Griffith）開始直到今天，這一類「作者型導演」都堅持，應該親自掌控製作電影的資金。還有，如果你留意電影史，就會發現有很多導演都一邊拍電影，一邊寫劇本。當我談起，我和我的工作團隊在拍攝像《公路之王》這類電影的期間，根本不知道我們隔天要去哪裡取景，也不知道要拍什麼時，許多人都覺得不可思議！但是，這也不是多麼不尋常的做法。好萊塢不是也有很多導演直到清晨，才把當天要拍攝的腳本匆匆帶到拍片現場。電影總是有兩個面向與性質：一方面，它純粹是一種工業，就像汽車工業一樣；但另一方面，它也是一種讓創作者要在清晨時分面對空白紙張或空白銀幕搔首苦思的藝術。

谷特：當電影的拍攝已被切割成許多片段時，導演如何能貫徹他們對電影的構想？我們從事寫作或繪畫時，所有的東西總是在手邊，

我們可以隨時瀏覽自己已完成的內容，觀看自己在畫作裡畫了什麼。但是，導演只能等到電影的剪接完成之後，才能看到他們的創作成果。

溫德斯：情況其實不是妳說的那樣！舉例來說，我覺得小說家的寫作，有時遠比導演的電影攝製承受更多風險。導演在拍片時，就像匠人在製作手工製品一樣。他們其實每天都可以在銀幕上看到自己前一天所拍攝的東西，而且處理的事物都很明確，同時也可以做許多決定：影片的片段、畫面的光線和出現順序、畫面內容的增刪，以及人物的台詞。電影製作的一切很類似手工製造業，而演員就是電影行業的工匠師傅，他們所學會的表演技藝，至少已足以應付鏡頭前的演出；還有，攝影師也是這個行業的工匠師傅，畢竟光線的處理是一門不折不扣的手工藝！因此，導演便置身於各種不同的手工製品所構成的脈絡中，而且每天都可以檢驗這些手工製品。

當然，導演必須在電影的前置階段完成形式的規劃，或在攝製期間隨時把自己想要打造的形式帶入電影這種手工製品裡。有時我會覺得，電影作品所帶給人們的感動，根本比不上作家所賦予形式的文字作品，或作曲家所寫下的交響曲。交響曲被切割細分的程度更甚於電影，因此遠比電影更難建立本身的形式，而且只有當作曲家把他們創作的交響曲交由管弦樂團演奏時，他們才有機會真正聽到該交響曲的音樂。然而，電影的拍攝卻不是這樣：我每天都可以拿到一段剛拍攝的影片，都可以和演員及劇組人員交談，都可以和他們交流信息。我每天都跟攝影機一同出現在某個拍片現場，那些

地方不僅讓我獲得某些東西，維繫著我和現實之間的連結，還讓我不斷從現實裡汲取養分。取景的現場始終存在著某些景色和事物，那裡有鳥兒飛越鏡頭，也有人站在攝影機前面，此外還有各種不同的色彩與格式。總之，那裡總是有什麼存在著。不過，作家或作曲家想要打造的作品形式對我來說，遠比電影導演想要打造的作品形式更令人驚艷！

寫作和作曲當然都不容易，所以，這些作品也會出現許多錯誤。它們並沒有明確的具體性，相較之下，電影則是一種具有固定語法（Grammatik）的創作語言。

谷特：我們再回頭談談電影本身的粗暴性。實際上，我要問的問題已觸及更深的層面：也就是電影畫面已壓迫到觀眾的眼睛──如果我們先不考慮電影內容的話。誠如卡夫卡所說的，電影本身會干擾人們對它的觀看，電影是鐵製的百葉窗！

溫德斯：電影本身當然會干擾觀眾對它的觀賞。它既可以讓觀眾看到某些東西，也可以讓觀眾看不到某些東西。電影的確可以遮擋或轉移觀眾的視線，每一部電影都可以這麼做，甚至許多電影只會玩這個把戲。觀眾走出電影院之後的那幾天，就會變得很盲目。這是真的！眼睛都被封住了！不過，觀眾如果觀賞其他種類的電影，他們在離開電影院後，反而在生活中可以用更開放的態度來看待外在世界的一切。

谷特：在您的電影裡，我確實很強烈地感受到這一點。它們讓我重新獲得看電影的樂趣。

溫德斯：每一部電影的導演觀點也都代表觀眾的觀點。由此可見，電影導演負有很大的責任，因爲，他們也可以戴上眼罩並聲稱，自己所傳達的觀點也對他人具有代表性。電影導演在份內爲觀眾所做的事情，眞的很複雜。電影不只給觀眾觀看，爲觀眾講故事，它還讓觀眾聽到音樂。導演在電影裡，完成了所有可能的事物。因此，電影是一種相當複雜的體驗，而觀看當然是其中的決定性部分，聆聽和感覺也是如此。

谷特：在《事物的狀態》的片尾，男主角孟若（Munro）導演在打公用電話時，曾說：「哪裡都不是我的家，我的家不在任何一棟房子裡，也不在任何一個國家裡。」《慾望之翼》裡的馬戲團女藝人瑪麗安（Marion）也表示：「我是一個沒有家鄉、沒有祖國的人，而且我要固守這個身分！」歸屬感的喪失正是您電影作品的基本主題，我對它很感興趣！您對尼古拉斯・雷（Nicholas Ray）[5] 電影裡的人物的說法，也適合套用在您電影裡的人物身上：「想要回家，卻屬於他鄉異地。」

5 譯註：美國導演尼古拉斯・雷（1911–1979）以擅長史詩電影及黑色電影著稱。溫德斯曾在 1980 年代初期爲癌末的他，共同拍攝了《水上迴光》這部紀錄片。

溫德斯：所以，我和尼古拉斯的想法非常投合！

谷特：您是否發現自己的人生和電影作品的轉變？

溫德斯：當我回顧自己的人生時，我逐漸意識到某些事物：一開始它們是一些能讓我滿足的空間移動，光是旅途中的移動狀態本身，已足以讓我更能忍受這個世界！您也可以說，那好像是一股往外驅動、要將某種東西從某個也許可以被定義為「家鄉」（Heimat）的中心點拋出的離心力。這種離開中心點的空間移動讓我感到心滿意足，但同時我也在思考，是否要回歸「家鄉」這個中心點。畢竟「出門遠行」（Reisen）從定義上來說，既是人們朝著某個地點前進，也是離開某個地點。

　　我在第一部電影《夏日記遊》（*Summer in the City*, 1970）裡，對於這兩種方向相反的旅程並沒有深入的思考。但我後來清楚地體會到，出遠門所展開的空間移動為什麼這麼重要！因此我便自問，難道外出的遊子就不可以回家？「出門遠行」的意義最終是否就是遊子的回歸？因為藉由這種和故鄉的距離感，他們才能瞭解、或更瞭解自己的故鄉啊！

谷特：這也是賀德林（Friedrich Hölderlin）[6]作品的核心主題；我不知道您是否熟悉他的作品。

6 譯註：弗利德里希・賀德林（1770–1843）是十九世紀德國浪漫派詩人。

溫德斯：其實我只讀過他的《泰坦巨人許珀里翁》（*Hyperion*, 1797）[7]。

谷特：他始終想要吟唱他所謂的「祖國性」（das Vaterländische）——但完全無關於德意志國族主義——也就是「和祖國或它的時代直接相關的事物」。爲了這個目的，他刻意踏上旅途，讓自己行經異地、希臘文化區和「外國」。我不知道，這種情況是否也能套用在您身上？我不知道，您是否已經回德國定居？您是否能讓自己回歸某個地方？回歸某個地方對您來說，是否值得追求？

溫德斯：是的，我當然覺得這是一件值得追求的事！至少我肯定這件事值得追求的程度，已足以讓我創作出《慾望之翼》。我又回到這個我從前一直想離開的國家，而首次以戀慕之情來看待它。這也意味著，我第一次有機會檢視自己的童年。

　　但同時我又無法接受，自己是因爲想要回歸某個地方而回到德國。其實我覺得，我過去四年住在柏林，只是爲了獲得不同的興趣和快樂，以便讓自己能以另一種方式再次啓程遠行。也就是說，這一次我的離開，可能不是我被離心力拋到某個地方，而是我想要到達某個地方。

　　我目前正在籌畫我的下一部電影《直到世界末日》，我打算把「出門遠行」這個主題發揮到極致，到時候觀眾或許會表示，這個世界已經變成一座地球村了！這部新片的情節一共涉及十七個國

7 譯註：《泰坦巨人許珀里翁》是賀德林的書信體小說。

家，它開始於義大利，而後延伸到世界各大洲，在繞完地球一圈後，又結束於義大利。它是一部科幻片，我把它的故事背景設定在不久的將來，也就是西元 2000 年，這麼一來，我就可以更自由地探討我們當前的時代，而當代的某些東西就有可能實現，不然，它們根本毫無機會。

谷特：您已開始拍攝《直到世界末日》了嗎？

溫德斯：我目前還在寫腳本的階段，但實際上我已經把腳本寫完了！我和索薇格・杜瑪丹一起寫了這個電影故事，而她也是我這部電影所預設的女主角。為了籌備這部電影的拍攝，我們現在必須瘋狂地在世界各地飛來飛去。

谷特：這部電影是不是您在《慾望之翼》的結尾所預告的續集？

溫德斯：《慾望之翼》結束的地方，才是真正的開始！嚴格地說，它其實只是一個故事、一個愛情故事的序幕和許諾。因此，我特別在結尾的畫面上打上「未完待續」的字樣，但這並沒有直接意指，我接下來要開拍的《直到世界末日》。

谷特：那麼在片尾，柏林的天空傳出「我們已經啟程！」（Nous sommes embarqués!）這句法語，才是在暗示您準備拍攝的旅行電影《直到世界末日》？

溫德斯：沒錯！順便提一下，那是帕斯卡（Blaise Pascal）[8]的名句。

谷特：「故事——影像」這組概念在您的電影創作裡佔有核心地位。您曾說過，觀看是您的職業，而故事只是為了呈現影像的一種假托。為什麼影像這麼重要？

溫德斯：不然，我們還能在電影裡敘述什麼？或者：除了透過影像，我們今天還能透過什麼來說故事？換句話說：我們還能透過什麼來創作令人感動的作品？我其實不擅長演繹推理（Deduktion），我無法提出某個假設，然後再從中推論出什麼。這方面我真的沒辦法！實際上，我只能透過一些確實能感動人心的東西，而創作出感動人心的作品。然後大家才能看到，我的創作成果。那條可以讓我獲得創作成果的途徑，只存在於電影裡，只存在於具有影像的電影作品裡。音樂創作的領域似乎也是如此，不過，我並不擅長音樂。我比較是個視覺類型的人。我不只可以輕易地記住影像，而且在影像還未成形以前，我已透過想像讓它們浮現在我的腦海裡。還有，我也很喜歡觀賞影像。如果有人告訴我什麼，我其實無法從他的話語中獲得什麼信息，但如果有人向我出示視覺資料，我就可以從中吸取一些東西。如果我出生在電影還未發明的時代，我很有可能從事繪畫工作。我這一生竟然有機會拍電影，現在回想起來，實在覺得很瘋狂！

8 譯註：布雷·帕斯卡（1623–1662）是十七世紀法國哲學家暨科學家。

谷特：您完全放棄畫畫了嗎？

溫德斯：不，我沒有完全放棄！不過，拍電影這件事很複雜，也很吸引人，所以我只能偶爾畫畫，把它當作一種消遣。

現在畫畫對我來說，已經成爲一種渴求。每當我到畫室拜訪某位畫家時，我就感到內心一陣刺痛。我覺得，自己失去了另一種存在方式（Existenzform），但同時我也知道原因所在。那樣的場合一直是我的遺憾時刻！我認爲，畫畫是人類非常美妙的存在方式，它遠遠勝過寫作，而寫作是作家的存在方式。有時我爲了電影工作也必須提筆寫點兒東西，而這也是我最糟糕的時刻。從前我根本無法想像，寫作會成爲我職業的一部分。創作小說的作家對我來說，簡直就是最偉大的英雄！寫作是一種十分危險的活動，對我來說，用文字遠比用鏡頭講故事還要困難。

用電影畫面講故事比較容易，因爲，你每天都會讓電影故事出現一點兒進展，就像在過生活一樣。你爲某個故事塑造主人翁，把他擺在電影裡，然後就發生某些事情，隔天又發生其他的事情，無論如何，一個故事（或者有時候，只是一組事件）就這樣產生了！電影的故事敘述，會隨著導演和他的工作團隊經歷種種情況，而不斷受到滋養。但是，你如果用打字機來寫故事，就只能從自己本身汲取故事所需要的養分。這的確是強烈的英雄主義，不過也很危險！此時你必須遠比電影導演更加留意，自己是否擁有足夠的生活經驗。我相信，這對所有只從事寫作、而無法再充分體驗生活、或過度掏空自己的人來說，都是極大的危險！這也難怪作家都會酗

酒，畢竟他們從自己身上拿走太多東西了！不過，你如果是電影導演，你總是置身在某座城市、某處風景或某一群人當中，你總是可以從這些人事物裡獲得什麼。當然，你也必須有所付出，有時候還必須付出很多，但你總是可以再從外在的人事物裡拿回某些東西。

谷特：我在塔可夫斯基（Andrei Tarkovsky）[9] 的電影《鏡子》（*Zerkalo*, 1975）裡，第一次體驗到，電影確實可以做到其他藝術做不到的東西，也就是讓它的觀眾可以經歷時間。您是不是也認為，時間是電影的根本要素？塔可夫斯基曾表示，電影是一種「時間性的雕塑品」（Zeitskulptur）。

溫德斯：我想，這是對他的電影作品非常貼切的形容。他的電影就是重塑「時間」概念的「時間性的雕塑品」，因此，觀眾可以隨著他的電影進入形上學領域。我的電影則是高度線性時間的雕塑品，因為它們始終都在描述一種和時間有關的方式，而在這種方式裡，時間一直都是最具體的事物，或毋寧說，時間一直都是空間。我的電影其實是在描述「時間性的空間」（Zeitraum），而塔可夫斯基通常都在描述「空間性的時間」（Raumzeit）。

谷特：您在創作初期，就已經花費許多精力在中斷和剪斷時間的流

9 譯註：塔可夫斯基是繼艾森斯坦（Sergei Mikhailovich Eisenstein, 1898–1948）之後，蘇聯最重要的電影導演。

動，而且只在銀幕上呈現某個時期的某些片段，而不是它的全部。這些都是您特有的做法。

溫德斯：這就是畫家成為電影導演時，所碰到的問題。我在學生時期的電影習作只是藉由攝影機來延續我的繪畫創作，這些電影都是一幅又一幅的風景畫面：攝影機靜止不動，鏡頭裡沒有什麼動靜，也沒有人經過它的畫面，更別提人們的戲劇性演出了！這些電影習作其實只是一幅幅具有時間深度的繪畫。它們持續呈現出某些東西，直到電影放映完畢，才就此打住，而這似乎也是我終結某些事物唯一的可能性。電影的「剪接」觀念最先讓我的電影得以完全擺脫繪畫的影響，因為，它讓我突然發現了另一個思考系統，另一個經驗系統。即使我後來已逐漸習慣影片的剪接，已發展出嶄新的視覺語言，而和畫家所使用的語言漸行漸遠，但實際上我還是跟從前一樣，會合理地看待電影裡的時間。

谷特：大家已經習慣現在電影那種非常快速的時間流動，所以我非常驚訝，電影《公路之王》在出現許多場景後，時間竟然只過了一天！

溫德斯：電影所帶給人們的時間感（Zeitgefühl）其實很容易操控！不過，您說得對：在《公路之王》裡，時間的流動相當緩慢，就如同它的（德文）片名[10]所提示的。

谷特：您一再談到，許多導演會在他們的電影裡，漫不經心地「扼殺」了其中的人物，因為他們認為，那只是虛構的角色。然而，您卻覺得自己對電影裡的人物負有責任，就像您覺得對福格勒所飾演的男主角負有責任一樣。您讓福格勒在《愛麗絲漫遊城市》的片尾登上楚格峰（Zugspitze）[11] 後，就在接下來的《歧路》裡，讓他回到平地。

溫德斯：啊，真是謝天謝地，我辦到了！

谷特：這是非常刻意的藝術處理。它打破既有的框架，而完成了一種新的社會行為。

溫德斯：這也是因為，電影這種媒體確實對人們有比較高的包容度，而且——舉例來說——演員在電影裡的表演確實可以展現自我，這一點就和舞台演出完全不同。在舞台上，演員主要是演出他們所飾演的角色，而舞台劇的延續性就建立在角色的延續性上。這便意味著，舞台劇演員在觀眾面前的演出雖然很公開、很機敏，但他們卻完全隱藏在他們角色的背後。舞台劇演員幾乎可以說，已變成角色本身。

　　電影的情況則完全不同：電影演員的表演不必直接面對舞台下

10 譯註：《公路之王》這個中文片名是從該片的英文片名 *Kings of the Road* 翻譯來的，它的德文片名是 *Im Lauf der Zeit*，意思就是「在時間的流轉中」。

11 譯註：楚格峰是德國最高峰，位於南德的阿爾卑斯山區。

的觀眾，而是面對攝影機。他們依照自己出場的鏡頭而參與演出，歸結起來，一個工作天可能只入鏡幾分鐘。他們確信，即使拍片不順利，幾乎都能重拍。由此可見，電影演員雖然在鏡頭前表演，但仍有所緩衝，並沒有直接面對銀幕前的觀眾。此外，電影演員也不需要一直隱身在某個角色的後面。他們必須讓自己被看見，這也是他們和舞台劇演員很不一樣的地方。至少和我合作的電影演員都是這樣！電影演員必須學會如何展現自己，而且隨時都可以在鏡頭前展現自己。如果我們用 to expose oneself 這個英文片語——也就是顯露自己、表現自己（Sich aussetzen, exponieren）——來形容他們的表演，就更貼切了！

　　電影演員本身完全不同於舞台劇演員的生存態度，使得那些和他們打交道、或「利用」他們的電影導演，覺得對他們負有某種責任。當我關掉攝影機時，原先入鏡的演員在出鏡後，並沒有什麼不同，我們的互動方式也沒有什麼改變。然而，當舞台的布幕落下時，我和那些舞台劇演員的交談就沒有辦法這麼自然！這也是電影令我感到興奮的地方：我可以和電影裡的人事物本身打交道，確實接近那些人事物的本體，但在戲劇或文學裡，我通常只能談論某些想法，或把它們投射在某些事物上。由於後來在電影裡被投射出來的東西，正是電影裡的人事物本身，因此，導演對這些人事物便負有某種責任，即使影片已殺青、或剪接已完成，他們依然負有這樣的責任。當有孩童參與我電影的演出時，我總是特別記掛著他們。電影已在形式——即藝術形式——和某種生命力旺盛的東西之間，開創出一條不可思議的途徑。這條途徑只存在於電影中，而不存在

於其他種類的創作媒介裡。

谷特：您在尼古拉斯・雷的《水上迴光》（*Lightning over Water,* 1980）裡，曾表示那些看起來「很乾淨、彷彿被舔得清潔溜溜的」影像，稱爲恐懼的產物：「當你眞的不知道，自己想在畫面上呈現什麼時，你就是會這麼做！」──塔可夫斯基生前的最後兩部電影《鄉愁》（*Nostalghia,* 1983）和《犧牲》（*Offret,* 1986），讓我很強烈地感受到，裡面只是一些華麗而空洞的鏡頭。雖然他想要展現一些非感官性事物（etwas Nichtsinnliches），但他當時還是沒有找到表達的方法。

溫德斯：也許那種方法從來都不存在！導演大可以讓電影裡的人事物，煞有介事地擺個樣子，而非呈現人事物的眞實樣貌，這也是電影危險的地方。我現在說這些，並不是針對塔可夫斯基，而是針對電影以許多花招絕技迅速迷惑觀衆的亂象。雖然電影聲稱，本身可以展現、可以明瞭某些事物，但通常都無法做到。

人們如果在電影裡看到愈漂亮的畫面，就必須更留意，這些畫面是不是導演的矯揉造作。導演如果拍出美妙的畫面，每次都必須精確地檢視，這些畫面在創作上的合理性（Berechtigung）：是否它們只是一些畫面，而它們所呈現的一切，是不是自己所追求的美好？這一點有時已足以成爲電影創作合理性的條件。不過，他們還必須再檢視一下，自己是否只是在呈現影像之美。在電影故事的脈絡下，如果這類影像是爲本身、而不是爲故事的脈絡而存在，有時

甚至會給電影帶來災難性的後果。我在這裡，想套用一句德語諺語「謊言說得再好，終究會被拆穿（Lügen haben schöne Beine）！」

我經常覺得，那些充斥著「美麗影像」的電影，會讓我無法掌握它們的脈絡，或讓我察覺到，它們根本不想、或不能向我敘述什麼。我老是覺得，美麗的影像就是迷惑人心的煙幕。

如果有人進入某個杳無人跡、且布滿上千個陷阱的地帶——就像塔可夫斯基的科幻片《潛行者》（*Stalker,* 1979）裡，那個每踏出一步就會有生命危險、和任何事物毫不相干、而且任何規則都無法起作用的「區」（Zone）——他在那裡所拍下的美麗影像，從另一種全然不同的方式來看，當然是合理的：這些美麗的影像可能只是他試圖為自己想要訴說的經歷所找到的一種表達形式。有時我相信，塔可夫斯基就是這樣！

但是，哪一部電影的攝影機曾經進入這樣的「區」？它真的會讓你摒住呼吸，因為你會發現，只要一走進去，就會有生命的危險。過去這二十年裡，只有塔可夫斯基和極少數的導演在探索電影領域時，曾踏上危險的途徑。高達（Jean-Luc Godard）[12] 有時也會這麼做，雖然他的電影在這期間已顯得因循守舊，有時甚至帶有一點矯柔造作。

谷特：塔可夫斯基試圖在電影裡，探索心靈層面。

12 譯註：法國導演尚盧・高達（1930–）是法國新浪潮（La Nouvelle Vague）電影運動的代表人物之一，其電影作品富有存在主義和馬克斯主義精神。

溫德斯：人們為了販售某種速成的神祕經驗和神話經驗，便快速完成這類電影的攝製，而且還經常剝削它們！這種做法會很快地讓這類電影變得既貧乏又空洞。

谷特：正因為現代人的心靈需求，已成為生活中不可缺少的東西，探索心靈層面的電影才會這麼快就受到不當利用。

溫德斯：簡直快到不行！這種現象可以歸因於電影和夢的高度相似性，而且這種相似性大多會使人們把夢和電影混淆在一起。只有少數幾位電影導演能置身在這種混亂當中，塔可夫斯基就是其中之一。其他的導演如果要探索這個介於夢和現實之間、形上學與現實之間的領域，總是會讓我膽顫心驚。他們在這方面的嘗試，實際上只是在譁眾取寵罷了！

谷特：舉例來說，我覺得在塔可夫斯基的電影裡，《索拉里斯》（*Solaris,* 1972）就比《犧牲》擁有更豐富的精神內涵。

溫德斯：我先說他的《鄉愁》。這部電影某些獨特的敘述方式和畫面，就像舞台上的活動布景一樣，讓我覺得不太自然。同時塔可夫斯基還在電影裡現身說法，這對他這部探索人類心靈的作品來說，是很危險的做法。不過，只有《鄉愁》讓我不以為然，《犧牲》倒還不至於如此！在我看來，《犧牲》是他繼《索拉里斯》之後，再度探向人類心靈深處的電影，而我依然認為，《索拉里斯》和《潛

行者》是他最好的作品。我覺得，《鄉愁》有點流於自怨自憐，光是這一點就難以讓觀眾感同身受。觀眾總是會諒解導演在電影裡的失誤——特別是導演面臨到彷彿在結冰路面行走的高難度挑戰時——但卻不容易諒解導演在電影裡所流露的自怨自憐。實際上，沒有一位導演可以跳脫這一點，我自己有時也會迷失在自怨自憐裡。我在《事物的狀態》的前半部就是這樣，後來我終於脫離那種狀態。感謝上帝！

谷特：您曾經引用克拉考爾（Siegfried Kracauer）[13] 的一句話：「今天這條路也許可以從肉體、並且經由肉體，而通往心靈？」在我看來，這正好切合您的電影。史坦納（Rudolf Steiner）[14] 早年曾寫下一個句子，我認為非常重要：「在現實裡，對某個理念的覺察，就是人類真正的心靈溝通。」

溫德斯：我贊成！

谷特：換句話說：如果精神性就是一種實在性（Realität），那

13 譯註：齊格菲・克拉考爾（1889–1966）是德國猶太裔作家暨電影理論家，他所提出的文化理論曾對法蘭克福學派的批判理論產生重大的影響。他在電影理論方面，高舉寫實主義的電影美學，並大力主張，寫實主義才是電影最重要的功能。
14 譯註：魯道夫・史坦納（1861–1925）是奧地利哲學家暨教育家，也是全球最大的另類教育運動——華德福教育——的創始人。他所提出的人智學（Anthroposophie）為華德福教育提供了厚實的理論基礎。

麼，它就不是現實世界以外的某種不確定的東西（ein unbestimmt Jenseitiges），而必定是人們在可見的事物上，所能看到的東西。

溫德斯：精神性正是電影有能力處理的內容，而電影也確實為精神性提供一個表現平台。因為，我們這個世紀正需要一種可以讓大家直接觀看的「語言」，電影創作便因而產生。當觀眾突然在單純而平靜的日常畫面裡，看到某種很普遍的共通性時，這就是電影裡最美好的東西。小津安二郎[15]所有的電影都是這樣！

谷特：可惜我沒看過他的電影。

溫德斯：觀賞小津的電影，是一種很棒的享受！您可以看看他所有的電影作品。

谷特：兒童總是會出現在您的電影裡，而且表現得很自然，就像我們在生活裡所看到的兒童那樣。您怎麼會跟孩子這麼親近？您自己有孩子嗎？

溫德斯：沒有！不過，我們往往最擅於描述自己最惦念的東西。

15 譯註：日本導演小津安二郎（1903-1963）以二戰後所拍攝的一系列小市民電影聞名於世。他在這些電影作品裡，以日本庶民的家庭生活為主要題材，並以長鏡頭，以及降低攝影機高度的低機位平視和仰視攝影方式展現他所特有的平易、寧靜而深刻的美學風格，深深影響了許多後輩導演。

出現在我的電影裡的那些孩子，始終代表我電影本身的夢想，也代表那一雙雙喜愛我電影的眼睛。也就是說，孩子在看待這個世界時，並不帶有任何想法或見解，他們擁有一種純粹本體論的目光（ontologischer Blick）。實際上，只有孩子才有這樣的目光。有時導演可以在電影裡，讓觀眾看到孩子們所看到的東西。我的電影《公路之王》結尾處那個坐在火車站前面、寫學校作業的小男孩，就是一個例子。這個場景就是我作為電影導演的夢想。但如果我對這個場景著墨愈多，就會離這個夢想愈遠。

在我的電影裡，孩子一直都具有勸誡世人的作用：孩子在提醒我們，應該以充滿好奇和沒有偏見的眼光來看待這個世界！

影像的真實性
Die Wahrheit der Bilder

本節內容是溫德斯兩次與彼得・揚森（Peter W. Jansen）[1] 對談的文字紀錄。這兩場對談由德國第一公共電視台的附屬台（Eins Plus）[2] 製作策畫，錄製時間分別為 1989 年 4 月 1 日（於柏林）和 1991 年 8 月 18 日（於慕尼黑）。

第一場對談

揚森：從你[3]的創作興趣、天賦和能力來看，你很有可能從事繪畫或寫作的工作。為什麼你後來會成為電影導演？

溫德斯：我其實有機會從事各種可能的職業。我曾在大學雙主修醫學和哲學，而且我當時也可以改唸其他的專業，但我心裡總覺得，我想從事繪畫工作，我到現在還是這樣。每次我到好友或某位畫家的畫室時，我內心就開始動搖，而不禁自問：如果我是畫家，我的人生會不會更美好？我現在大部分時間所從事的工作並不是電影執

1 譯註：彼得・揚森（1930–2008）是德國導演暨電影評論家。
2 譯註：德國第一公共電視台的附屬台專門製作和播放文化性節目，成立於 1986 年，結束於 1993 年，前後僅存在七年。
3 譯註：揚森和溫德斯在這兩場對談裡，都以「你」、而非「您」來稱呼對方。

導，而是電影製作，而且關於電影執導的一切，我也是後來才學會的，一開始我真的什麼都不懂！雖然我很喜歡寫作、攝影和畫畫，但同時我也必須說：當作家、攝影師或畫家對我來說，並不會比當電影導演更好！我在二十歲出頭、還不知道未來要從事什麼工作時，壓根兒也沒有想到，自己會成為電影導演！我當時「就像星期天的母牛一樣」（wie die Kuh zum Sonntag）[4]，喔，不，這麼說好像不對！我該怎麼表達呢？

揚森：你曾把哪些電影導演當作自己的榜樣？

溫德斯：我唸慕尼黑電影暨電視學院所拍攝的那些電影習作，看起來就像繪畫一樣，只不過它們是用攝影機，而不是用顏料和畫布創作出來的，所以，都是具有時間深度的「畫作」。至於誰是我在創作上的榜樣？在這方面，我覺得，畫家應該多過電影導演。不過，我後來也在電影執導方面找到自己的榜樣，比如小津安二郎。我認為，他的電影真的很棒，它們幾乎代表著電影導演長久以來不得其門而入的那座失樂園（verlorenes Paradies）。當我認定自己的職業就是電影導演之後，又過了一段時間，我才真正認識到德國默片的價值，也才學會欣賞前輩導演的才華。當我發現他們是我的典範時，這對我在電影創作上的學習，其實已經太晚了！

4 譯註：「就像星期天的母牛一樣」是一句德語俗語，意思是指「對某事一竅不通」。

揚森：雖然佛列茲・朗（Fritz Lang）[5]的電影和你的電影看起來完全不同，但你曾表示，佛列茲・朗是你無緣相見的父親。

溫德斯：我們的電影看起來很不一樣，但我還是察覺到，其中存在著高度相似性。我曾在美國的佛列茲・朗回顧展裡，看完他所有的電影。當時我非常緊湊地、一部接一部把它們看完，也許是因為我人在美國，人在外國的緣故，我覺得，佛列茲・朗一生所完成的電影作品，確實具有極大的創新性。如果我在青年時期就看過他的電影，我會告訴自己，可以把他的藝術風格發揚光大，但我當時卻錯過了他的電影！我可以說錯過了一個傳統，德國電影的傳統！

揚森：德國電影根本沒有什麼傳統可以讓你這個世代的德國電影導演有所依循或發揚光大！你們沒有可以讓自己學習和效法的父親，這個課題不只和你個人的發展、也和你的電影作品有關。我一再注意到，你的電影會出現父親尋找孩子或孩子尋找父親的情節，而且在尋找期間，其他所有的關係不是不存在，就是已失去它們的功能。我有這樣的印象，父子關係在你的電影裡，總是散發著希望。我的看法正確嗎？

溫德斯：當然正確！不過，我的電影可能主要不是在探討孩子和父

5 譯註：佛列茲・朗（1890–1976）是德國默片時代的電影大師，也是德國表現主義電影的代表人物。他在 1920 年代執導的一系列犯罪默片，為西方早期電影注入一股新氣象，也對後世的電影創作有很深遠的影響。

親的關係，而是孩子和這個世界的關係，而父親只是這個世界的一部分罷了！對我來說，孩子就是觀察、思考和感受這個世界的榜樣，也是維持自身與這個世界的關係的模範。

揚森：你的電影呈現「孩童」這個主題，是否也因爲你想要好好地把自己的童年看個清楚？

溫德斯：當然，當然！我想，大家都知道，我們的性格在童年時期大多都已定形，而且我們的幻想力和感受力也大多形成於童年時期。幾乎所有我認識的作家、畫家或音樂工作者，都憑藉「童年所積存的寶藏」來從事創作活動。但問題就在於，我們如何開發這些幻想力和感受力？我們可以把這些能力開發到什麼程度，而讓我們看來似乎已懂得汲取這些能力，並且知道如何運用這些童年寶藏來從事藝術產業的生產？從這方面來說，許多創作者都做到了！相關的例子比比皆是。

揚森：還有，你的電影也經常探討人們的焦慮不安和失根感。你的電影人物始終都在路途中，始終都在尋找自己所歸屬的家鄉。或許你知道諾瓦利斯（Novalis）[6]的一句話，它的內容大概是這樣：「這條神祕的小徑通往何處？它總是通往自己的家。」在這個創作脈絡

6 譯註：格奧格・馮・哈登伯格男爵（Georg Philipp Friedrich Freiherr von Hardenberg, 1772–1801）筆名「諾瓦利斯」，是十八世紀德國浪漫主義文學家。

下，你認為，自己是浪漫主義者（Romantiker）嗎？

溫德斯：沒錯！我認為動身探索未知的世界，是浪漫主義小說和成長小說很重要的主題，但啟程前往未知的世界在先驗上（a priori）便已隱含遊子的返鄉。也許所有的追尋必然會導致這樣的結果：我們前往他方所苦苦尋求的東西，到頭來卻發現，它就在自己的身邊。總歸一句，追尋是浪漫主義的藝術主題。

揚森：你的電影還有另一個標誌：裡面一再出現的某些鏡頭、影像和情境總讓我想起卡斯巴‧弗利德里希（Caspar David Friedrich）[7] 的繪畫。弗利德里希也在許多畫作裡，表現出創作者或觀賞者的觀看（das Sehen）。你的電影有許多關於創作者或觀賞者如何觀看的暗示，而且在畫面裡，每當窗戶敞開時，總是有人望向窗外。我想問你：視覺的觀看讓你覺得最棒的地方是什麼？

溫德斯：對我來說，觀看真是一件妙不可言的事！觀看和思考不一樣，因為觀看不一定要對事物有什麼看法。當我們在思考時，我們的每一個想法往往含有我們對人事物、城市和景色的看法。但觀看卻不帶有任何意見，所以我們可以在觀看裡，發現一種對他人、物件和這個世界無意見的（meinungsfrei）態度。在觀看裡，

7 譯註：卡斯巴‧弗利德里希（1774–1840）是十九世紀德國浪漫主義畫家，尤以風景畫著稱。

我們只是面對某些人事物，接受自己和他（它）們的關係，並察覺（wahrnehmen）他（它）們的存在。對觀看來說，wahrnehmen（察覺）是一個很棒的詞語，因為它有 wahr（眞實的）這個前綴詞，這也就表示，觀看可能潛藏著某種眞實性。當我們在思考時，往往會迷失自己，而且還跟這個世界處於疏遠狀態。思考總是使我遠離這個世界，然而，觀看卻讓我潛入這個世界（In-die-Welt-Eintauchen）。我認爲，我是個直覺感很強的人，對我來說，觀看既是接收外界印象的方式，也是表露自我的方式。

揚森：你曾寫道，影像在電影裡只爲本身而存在，沒有必要爲其他事物的鋪排而存在。實際情況眞的是這樣嗎？電影裡的影像其實無法只爲本身而存在，因爲每一個影像都會受到下一個影像的影響，而和原先的樣貌有所出入。

溫德斯：是啊！電影的剪接和故事敘述雖然會讓影像受到影響，但最終卻能完成電影整體的建構。不過即使如此，我還是認爲，每個影像如果無法被認眞地看待、而且無法完全獲得本身的價值，其實電影的剪接和故事根本無從建構電影的整體。對我來說，電影故事就是一些個別事件的總和。在我的眼裡，每一個個別事件都很重要，因此，我想要完整地觀察這些事件，並讓其中的每一個影像只爲本身而存在。我覺得，導演必須先讓每一個影像有權利爲本身而存在、並爲本身發聲，然後你才能期待，自己可以獲得每一個影像的授權，從而建立各個影像之間的關聯性，以及電影的整體。

揚森：故事難道不會改變影像，或爲影像增添一些本來不屬於影像的東西？

溫德斯：故事往往是唯一被巧妙操控的對象。因此，影像比故事更能呈現眞實性，這一點我剛剛已經提過。故事比較有說謊的潛力，而影像本身卻可以顯現眞實性，孩童眼裡的影像更是如此！影像當然難以操控，雖然我們德國曾經比其他國家做了更多影像的操控。那是德國現代史的一幕[8]，我本身並沒有這麼做！在美國電影裡，你也可以清楚看到，影像如何受到高度操控。儘管如此，影像仍潛藏著眞實性，而故事對我來說，則潛藏著謊言。

揚森：你曾說過，我們這個時代不利於影像的存在。那麼，你是否也認爲，我們這個時代的影像也對人們造成不利的影響？這個問題乍聽之下，會令人感到困惑不解，然而，影像的製造和傳播愈來愈多，卻是不爭的事實！此外，我還想請教你，影像的氾濫是否會妨害每一個個別影像？

溫德斯：在我的認知裡，影像的過度刺激是現代社會最嚴重的文明病之一。畢竟現代人無法抵擋影像的氾濫，只能隨波浮沉！我們剛才提到十九世紀的浪漫主義繪畫，你想想，那個時代的圖像都是人們親手描繪出來的。然後照片便隨著照相術的發明而出現，而且圖

8 譯註：溫德斯在這裡是指德國納粹時期的政治宣傳。

片的印刷技術也已經發展出來，因此，人們當時還可以複印繪畫作品，這又是圖像的一大進展，後來又陸續出現電影的膠捲影像，和錄影的電子影像！既然我們每一個人天天都暴露在過量的影像裡，我剛剛談到影像含藏眞實性的說法，似乎已經過時。因爲，影像本身的眞實成分當然會隨著大量的製造和傳播，而變得愈來愈少。即使如此，我依然相信，電影仍是讓人們可以感受影像眞實性的最後堡壘，雖然電影難以被切分成各個單獨的影像。

揚森：你當電影導演的初期仍處於摸索階段，所採用的形式非常簡單，後來才變得愈來愈複雜。你一步步小心謹愼地前進，而且曾說過，你的電影執導方式是自己研究出來的！

溫德斯：你說得沒錯！我剛開始拍片時，畫面根本沒什麼動靜。沒有對白，沒有情節，甚至連一個人影兒也沒有，只是一幅幅窗外的景色。後來我的電影開始有人物出現，這些畫面都不是特寫，而是人物在畫面裡四處走動的全景（Totale）。過了一段時間後，我電影裡的人物終於開口說話，不過，他們說什麼並不重要，因爲，對當時的我來說，眞正重要的東西仍是影像畫面。後來我逐漸學會信任電影裡的人物，而一個又一個的情境和畫面，或許就在某個時候形成像故事一樣的內容。接下來在某個時候，故事便眞正成形，然後又在某個時候，我才開始注意到，故事本身是一股何等的力量，而且還蘊藏著人類古老的生命力！最後，我也對故事產生了信賴感。

揚森：電影製作的流程分成好幾個階段，你對哪個階段比較感興趣，對哪個階段比較不感興趣？

溫德斯：我最厭惡第一個階段，也就是腳本的編寫，這是最不愉快的工作。為實際拍攝進行準備工作的第二階段，我就很喜歡，因為可以前往各地尋找適當的拍攝地點，並認識一些人。電影在這個階段，還只是構想中的一種可能性，因此，還會不斷出現新的發展，以及新的可能性。至於拍攝電影的第三階段雖然收穫最多，但我和我的工作團隊卻由於拍片的壓力和焦慮，而耗損許多精力。我痛恨拍片，就像我痛恨瘟疫一樣。因為，我在拍片時，一直處於高壓狀態，無論如何都必須完成電影的拍攝，毫無退路可言。電影的拍攝花費高昂，如果我在拍攝期間遇到瓶頸，而隨口表示，「我現在沒有靈感，今天我沒辦法拍片。」在那個當下，我就會發現，錢正像流水一般，不斷地流走！反正拍攝電影就是我最痛苦的階段，我相信，幾乎所有的導演都有這種感受。最後就是我最喜歡的剪輯影片的階段。在這個後製階段裡，我可以獨自安靜地處理那些毛片，從事自己喜愛的影片剪接，並看著一部電影在自己的手中逐漸成形。對我來說，這就是天堂！在整個電影製作的過程中，這也是我唯一沒有恐懼的階段。

揚森：我讀過你的文章和訪談記錄，在我的印象裡，你從未談到自己如何和演員討論表演事宜。這純粹是因為沒人向你提過這類的問題嗎？

溫德斯：是啊！我從未公開談論這些事情，並非因為，我不願意談論，而是因為，大家很少問我這方面的問題，或是因為，我對演員的表演有不一樣的態度：我比較不會讓演員在我的電影裡以演員身分出場，而是讓他們自然而然地在鏡頭前做自己。我比較不會要求他們要刻意「演出」什麼，而是要求他們在鏡頭前呈現自己。對我來說，稱職的電影演員就是隨時要讓自己可以完全投入電影裡，而不是儘可能演好某一個角色。這也意味著：跟我合作的演員，我其實都認識他們，其中有些人，甚至跟我有多年交情。通常我在編寫腳本和選角的階段，就已經知道，應該請哪一位演員來擔任哪一個角色，所以，這些演員在鏡頭前的表現便很貼合他們的電影角色。因此，比起演出其他導演的電影，他們在我的電影裡，比較不是在飾演某一個角色。不過，話說回來，要求演員完全把自己投入電影裡，有時卻是對導演最困難的挑戰。比方說，哈利・史坦頓（Harry Dean Stanton）在飾演《巴黎，德州》男主角時，真的就把自己所有的人生體驗投入這部電影裡，以致於觀眾最後都無法把男主角崔維斯（Travis）和演員史坦頓區分開來。布魯諾・岡茨（Bruno Ganz）和奧托・桑德（Otto Sander）擔綱演出《慾望之翼》那兩位男主角時，情況就跟史坦頓不太一樣。畢竟他們扮演的角色是天使，所以比較不需要把自己的人生體驗帶入這部電影裡。

揚森：跟岡茨和桑德不一樣的是，你讓飾演電影製作人的彼得・福克（Peter Falk）[9]同時擁有下凡天使的身分。如果不是要演出這種角色，你很可能不會找他來演這部電影。

溫德斯：對！在《慾望之翼》裡，我確實需要一位家喻戶曉的男影星來飾演劇中的電影製作人。

揚森：荷索（Werner Herzog）[10] 曾說過，他的電影是在自然風景裡形成的。那麼，我們可不可以套用這種說法來表示，你的電影是在城市裡形成的？你覺得，自己比較像城市型導演嗎？

溫德斯：是，我也這麼覺得，我就是酷愛城市！我的第一部電影叫做《銀色城市》（*Silver City Revisited*, 1969），那是我在慕尼黑電影暨電視學院唸書時，所完成的電影習作。我的第二部電影叫做《夏日記遊》（*Summer in the City*, 1970），那是我的畢業作品。後來我踏入電影導演這個行業沒幾年，又拍了《愛麗絲漫遊城市》（*Alice in den Städten*, 1974）這部電影。我一再以城市（City／Stadt）作為電影的片名，這應該不是巧合吧！後來我也很喜歡荒涼空蕩的景色，例如沙漠。我們可以這麼說：這兩個各自發展、相距最遠的極端，終究會再度相遇。城市景觀和沙漠景觀有時還會毗連相接呢！

揚森：城市是不是比自然風景聚集著更多故事？這是否也是你拍攝《慾望之翼》的出發點？

9 譯註：美國男影星彼得・福克（1927–2011）因為演出播映長達三十五年的經典電視影集《神探可倫坡》（*Columbo*, 1968–2003），而在西方成為家喻戶曉的人物。

10 譯註：荷索（1942–）、溫德斯和已故的法斯賓達，被公認為「德國新電影」（Neues Deutsches Kino）運動最具代表性的三位導演。

溫德斯：我拍攝《慾望之翼》最初的動機，就是希望柏林可以出現在這部電影裡。所以，是柏林這座城市催生了《慾望之翼》這部電影！在我的眼裡，城市也具有人的屬性：我發現，親近某座城市和親近某個人的方式很類似，因爲，我們都必須認識它（他）們，以及它（他）們的弱點和強項。城市就和人一樣，它可以令你留戀著迷，也會對你冷漠、跟你疏遠。有些城市，你必須對它們有耐心，有些城市則對本身的居民始終缺乏耐心。城市就和人一樣，有些城市會不斷吸走你的能量，有些城市則會一直激發你的思考和想像力。總之，城市在許多方面都具有自己的特性，在我看來，每一部電影所取景的城市，可以算是劇中主角以外的另一位主角。城市比自然風景更豐富多樣：對我來說，自然風景就無法像城市那樣，可以挑動和激發那麼多東西！

揚森：你的導演生涯有兩個轉捩點，一次是在拍完《紅字》後，另一次則是在拍完《神探漢密特》後，其間相隔將近十年。這兩部電影讓你受到很大的挫折，你拍完《紅字》後，就拍了《愛麗絲漫遊城市》，在拍攝《神探漢密特》期間並在它殺青之後，你還先後完成了《水上迴光》和《事物的狀態》這兩部電影。你在遭受重大挫折後所創作的電影作品，對你來說，算不算是一種個人的自救行動？

溫德斯：是啊！拍攝《愛麗絲漫遊城市》、《水上迴光》和《事物的狀態》都是我在挫敗後的自救行動。這些電影都是快要溺水的

我，在水面上所抓到的浮木，它們有點像是我最後的機會，像是我不得不孤注一擲的冒險行為。《紅字》的失敗讓我個人，以及我對電影導演所能獲得的創作成果的看法，受到嚴重的打擊。事後我便告訴自己：如果我無法證明我還可以透過電影的膠捲、影像和故事敘述來創作電影，就必須離開電影界，轉而從事繪畫工作，畢竟這是我本來的生涯規畫。後來我到好萊塢執導《神探漢密特》時，又發生和從前類似的情況。那時我心底便這麼想：你現在就必須證明你拍的電影確實具有某種力量和獨立性，如果做不到這一點，真的應該考慮轉行！事實上，我在遭遇這兩次挫折後所創作的電影，都讓我對往後的電影工作再度抱持積極的態度和正面的看法。

揚森：你在拍攝《紅字》和《神探漢密特》時，是不是都碰到相同的難題？當故事或故事的敘述比影像更重要時，當故事幾乎就像吸血鬼般地對待影像時，你是否覺得，拍攝這樣的電影實在很棘手？

溫德斯：這是一定的，你對電影故事的質疑完全正確！不過，我在這裡倒想從另一個角度切入這個問題：我在拍這兩部電影時，寫好的電影故事便已讓我無法直接貼近電影裡的人事物，以及故事背景所涉及的城市。當故事已成為宰制一切的唯一真理時，一切便都有它們各自的功能和各自的作用，這麼一來，身為導演的我便無法跟電影裡的一切建立關係。總歸一句話，我只會信任由我可以信任的人事物所發展出來的電影故事。如果電影故事打從一開始就已經存在，而且還預先決定我和電影裡的一切存在著信任關係，那麼，我

就不知道該怎麼執導電影了！這就是我在拍《紅字》時，發生在我身上的事，後來我在拍《神探漢密特》時，又再度陷入這樣的窘境。

揚森：這讓我想起你的電影《事物的狀態》，有一個很特別的句子：故事只存在於故事裡！這個句子當然也可以套用在我們兩人現在的情況：訪談只存在於訪談裡！不過，在真實的生活中，既沒有訪談，也沒有電影故事發生。那麼，真實的生活果真還存在於真實的生活中嗎？

溫德斯：真實的生活只存在於真實的生活裡！這句話千真萬確，而且我還相信，電影跟真實的生活有關，電影的倫理道德跟裨益生活有關。換句話說，電影至少具有涵蓋生活和闡明生活的潛力，但不是歷來所有的電影都能做到這一點。因此，我們如果用它來檢驗所有的電影，就是在苛求電影。不過，電影史早期的電影確實具有這樣的品質，這也是為什麼，我對小津安二郎的電影懷有宗教般的崇仰之情。我認為，他的電影所呈現的那座樂園以及那些樂園般的日子，始終都和生活有關。如果你觀賞從前的導演所留下的紀錄片，就會發現同樣的情況，比如佛萊厄提（Robert Joseph Flaherty）[11]的紀錄片。

揚森：你曾表示：電影比其他的藝術更接近人生。或許我們還可以

11 譯註：美國導演羅伯・佛萊厄提被後世譽為紀錄片與民族誌電影之父。

把你這句話，做進一步延伸：電影比其他的藝術更接近死亡。楚浮（François Roland Truffaut）[12] 曾說：拍電影就是在殺害生命。我相信，他這句話是從考克多（Jean Cocteau）[13] 那裡聽來的，只不過他說得比較清楚罷了！你的《水上迴光》就是一部關於死亡的紀錄片，關於美國導演尼古拉斯・雷的死亡。你自己也知道，有人在質疑這部電影，因為，他們覺得自己在觀賞它的同時，也在偷窺一位生病老人的死亡。你拍這部電影時，有沒有顧慮到這個問題？

溫德斯：我不知道，你用「顧慮」這個字眼是否恰當。在拍攝《水上迴光》期間，每當我們要打開攝影機時，都會先問尼古拉斯，現在可不可以拍攝。只要這個問題還沒有被提出來、還沒有被討論，只要尼古拉斯還沒有同意入鏡，我們的攝影機就不會開機。所以，該不該拍攝的倫理問題的唯一答案，始終都在這部電影裡。我說這番話，不是要為自己辯解，而是要讓大家明白，我們當時其實一直在處理這個倫理問題。我們之所以大費周章地籌畫、拍攝、剪接並完成這部電影，而且在拍攝過程中不斷地問「我們可以這麼做嗎？我們有權利這麼做嗎？」這類問題，因為我們知道，為尼古拉斯拍片，讓他在人生最後階段有機會在鏡頭前呈現自己，讓他以這種方式繼續從事電影工作，反而是我們應該承擔的重要責任。有了這樣

12 譯註：法國導演法蘭索瓦・楚浮（1932–1984）是法國新浪潮電影運動的代表人物之一，也是「作者電影」的倡導者。

13 譯註：尚・考克多（1889–1963）是法國超現實主義詩人、劇作家、藝術家和電影導演，一生多才多藝。

的認知，我們就可以決定，攝影機什麼時候可以開機：沒錯！在他生命的最後幾個月，有一支電影團隊在他身邊為他留下影像紀錄，這對他個人來說，不僅是一件正確的、有益的事，也是一件重要的事。這正是這位癌末的電影導演想要的東西！當他的生命已經走到盡頭時，我們依照他的意願為他拍攝紀錄片，總勝過讓他躺在醫院的病床上等待自己的死亡，而且還失去最後參與電影工作的機會。在拍片期間，我們是否可以進行拍攝的問題始終圍繞著我們。比方說，當尼古拉斯狀態不佳，已無法主導整個情況，而必須吞下很多止痛藥時，我們就不會開機拍攝、或繼續拍攝。這些幕後的實際拍攝情況，觀眾當然不會在電影中看到。

揚森：你屬於六八世代，而且還住過公社。當時和你一起住在公社的那群朋友，有些人走上恐怖主義這條路，甚至有幾位早已過世。當暴力出現在公社時，你便疏遠、最後乾脆脫離了那個圈子。但是，我們在觀看你的電影作品時，卻看不到你對這段經歷有什麼著墨，除了那部在 1969年完成的短片《警察影片》（*Polizeifilm*, 1969）以外。為什麼會這樣？

溫德斯：電影不只和本身所處理的內容有關，也和本身沒有處理的內容有關。因此，一部電影的留白往往也是它的重點所在。我的電影沒有暴力和性，因為我覺得，這兩者會讓銀幕畫面充滿粗暴性，這種場景只會帶給觀眾嚴重的負面影響。實際上，我只想讓觀眾看到我喜歡的東西，而我沒有呈現出來的東西可能就是我厭惡的。此

外，我還認為，觀眾會認同導演為了完成一部影片而出現的電影攝製行為，這也是政治宣傳片得以發揮宣傳功效的方式。因為，當觀眾觀看大銀幕所放映的影片那一刻，便自動產生了認同！導演無法對自己在電影裡所表達的東西，採取保留的態度。導演往往傾向於拍攝他們想要拍攝的東西，而且也贊同自己的影像表達。由此可見，每一部含有暴力畫面的電影——尤其是美國電影——雖然都表明本身反對暴力的立場，但其實都是支持暴力的電影！或者，戰爭片雖然會表明本身反對戰爭的立場……但實際上，每一部戰爭片都是支持戰爭的電影！至於政治這方面，我想，最重要的政治運作都和人們的視覺有關。換句話說：我們日復一日呈現給他人的視覺畫面，就是政治。我們給他人所看到的一切，就是政治。電影刻意呈現的政治內容對我來說，只具有極低度的政治性，反而是電影始終不變的娛樂性質，才具有最高度的政治性。我們透過每天所呈現的視覺畫面來洗腦他人，讓他人不知不覺地認為，實際的情況仍一如往常，毫無改變，這種做法其實才是最高度的政治運作。不過，只要我們給他人看到的影像含有改變的可能性時，他人就會產生想要改變的觀念。在我看來，電影唯一能夠採取的、有效的政治行動，就是讓觀眾持續保持想要改變的想法，而不是呼籲觀眾要有所改變，畢竟這種直接的做法實在沒什麼效果。或許電影有時也必須直接號召觀眾進行改變，不過，電影只要不封鎖觀眾的腦袋，不欺矇觀眾的眼睛，其實就可以發揮真正的政治行動，而讓一些潛在的改變成為可能！

揚森：如果有人看過你所有的電影，從早期到最近這幾年完成的作品，就會發現，它們原先只是一些形式非常簡單的畫面，而後才逐漸增加故事成分，而且故事情節還變得愈來愈複雜。你的電影作品隨著時間演變而出現的發展，是因為你已更有能力創作電影、或應對整個電影製作的機制，還是因為年紀的增長讓你更能看見這個世界的複雜性？

溫德斯：這個世界本來就會愈來愈複雜，這是毫無疑問的！不過話說回來：當你第一次從事某件事時，比方說，當你第一次拍電影時，你會產生新的好奇心和新的能力，而且新手的你此時還未犯下任何錯誤。但是，當你第十次從事同一種冒險活動時，比方說，當你第十次執導電影時，你或多或少可以預期，自己的努力會有什麼成果，即使新的挑戰總是橫在你的面前！

揚森：你在二十年前就讀慕尼黑電影暨電視學院時，曾拍攝《重新出擊》（*Same Player Shoots Again,* 1968）和《阿拉巴馬：2000 光年》（*Alabama*〔*2000 Light Years*〕, 1969）這兩部短片。你對於現在有志於從事電影創作、和你當時年齡相仿的年輕人有什麼建議？

溫德斯：我會建議這批電影界的生力軍，要儘量嘗試各種各樣的事！儘量讓自己在各方面處於活躍狀態，比方說，儘可能增加自己的電影觀看量，對它們進行思索，並寫下自己從中所察覺到的東西，而且不要單單為自己留存這些文字內容，如果有機會的話，應

該把這些文章發表在報章雜誌上！自己觀察某些事物，然後把自己的感觸和心得跟大家分享，向來都是有志於電影創作的青年成就自己最好的方式。這其實比唸任何一所電影學院更重要，因為，沒有一所電影學院會教你這麼做！對所有的人事物抱持開放的態度，就是他們成就自己唯一、且最好的方式。他們應該儘量豐富自己的生活：思索發想、書寫、拍照、到世界各地旅行、跟別人互動、喝咖啡……

第二場對談

揚森：你即將上映的新片《直到世界末日》就和你絕大部分的電影一樣，是一部公路電影，而且也和你絕大部分的電影一樣——尤其是《巴黎，德州》和《慾望之翼》——有愛情故事的情節。到底是什麼促使你把這個故事的發生背景設定在未來？為什麼它也是一部科幻片？

溫德斯：我想要從這部電影所探討的幾個主題裡，也就是從人們對待視覺觀看和影像的態度裡，獲得更多自由創作的空間。還有，我也希望自己可以隨意發揮它的另一個主題：出門遠行。這部電影的故事裡，還出現一種可以讓盲人看見的科學技術，但它對目前的現實世界而言，仍是個遙不可及的夢想。對我來說，把這個科幻故事的時間背景設定在不遠的未來，似乎是比較好的做法。因為，把故事發生的時間設定在 2000 年，比設定在現今的 1991 年，會讓我有更多揮灑的空間。

揚森：在這個故事脈絡下，那座十分新奇的電子影像實驗室也具有一定的分量。

溫德斯：是，當然！如果你回顧過去，想想這一、二十年以來，我們如何改變自己的影像認知，我們以及現在還是孩子和青少年的新世代，如何和影像互動，然後你再依據這種變化來推想未來的情況，你就可以想像，未來十年內可能發生的變遷。我覺得這非常有趣！

揚森：直到今天，你對錄影技術的態度仍有所保留。不過，你前幾年拍的那部關於山本耀司的紀錄片《城市時裝速記》（*Aufzeichnungen zu Kleidern und Städten*, 1989），是否代表你已接受錄影技術？

溫德斯：沒錯，而且拍那部紀錄片對我來說，只是比投入一場遊戲再多付出一點而已！拍攝那部紀錄片帶給我很多樂趣，我或多或少可以自行完成一切，因此，比較像自己動手操控玩具和玩偶所拍成的玩具影片（Spielzeugvideo）。很久以前，大概是十年前吧！那時候已經有錄影機，我們在《水上迴光》裡，曾用它來拍攝尼古拉斯・雷。那時候的錄影機在使用上很不方便，影像品質很粗劣，而且操作起來很麻煩！在這部以癌末的尼古拉斯為主角的紀錄片裡，我所使用的那架錄影機讓我覺得，它就是電影裡的癌細胞。因為這是一部和癌症有關的影片，我們在使用那架錄影機時，就把它當作癌細胞，而且電影裡的那些錄影畫面在我的眼裡，也無異於癌細胞。後

來錄影技術突飛猛進，錄影機這十年來，進步很多，在使用上變得容易。它變得比較輕巧，價格也比較親民，每個人都可以用它來拍攝自己想拍攝的東西，而且它在其他方面的表現也讓我很滿意。雖然我們現在可以充分利用錄影機來進行拍攝，但我卻不認為，我們應該停止電影的創作。我決不會讓錄影喧賓奪主，實際上，我只讓錄影畫面出現在我的電影裡，而錄影畫面也經由我的電影而獲得救贖！如果錄影只是錄影，而沒有成為電影的一部分……也許我根本不會想使用錄影機！

揚森：錄影機，尤其是技術先進的高畫質電視，在使用的方便性和畫面的清晰度上，也許已大幅改善，而且它們的影像在我看來，也變得更為真實，但我對這兩種電子產品的使用，還是有點遲疑。更精確的電子影像難道不會過度簡化我們這些觀眾的視覺觀看嗎？當我們在接收這類電子影像時，難道我們的觀看行為不會受到影響，而降低本身的察覺力？我們在觀看這些電子影像時，甚至還無法察覺到它們就是影像，不是這樣嗎？

溫德斯：這絕對有可能！《直到世界末日》也有探討這一點，而且我相信，人類未來的視覺觀看就是如此。事實上，影像正不斷增加，影像的氾濫不僅沒有停止，反而還會愈演愈烈，不過，我也相信，我們可以堅持自己的立場來抵擋這個無可避免的趨勢。當我們在 2000 年回顧現今的 1991 年時，我們將會覺得，我們在 1991 年和影像的互動方式，其實沒有什麼害處。我認為，我們的視覺觀看，

以及我們和影像的互動方式都將發生改變。電影可以讓我們略微看向未來，也可以讓我們略微理解我們將要面對的種種。這就是我想拍《直到世界末日》這部電影的原因！

揚森：比起你先前的電影作品，你在這部電影裡使用比較多的電影特效，不只是歷史久遠的舒夫坦鏡子接景特效（Spiegeleffekt von Schüfftan）[14]，還有採用先進錄影技術的電子影像特效。你創造了至今其他導演還無法創造的影像，而片尾的那些夢境影像（Traumbilder）其實只能經由你所使用的特效技術而產生。它們只會出現在你的電影裡！

溫德斯：對！由於這部電影的故事背景就設定在九年後的 2000 年，而高解析度錄影畫面到了 2000 年，就已相當普及，因此，我也希望高解析度錄影畫面也可以出現在這部電影裡。後來，我獲得日本 NHK 電視台和 Sony 公司的協助，成功地提高了錄影畫面的解析度，並把目前用於傳統錄影的特效方法，首次運用在高解析度錄影畫面的處理上。由於這是數位化處理，因此，畫面即使經過上百次的剪輯，也能維持不變的品質，不致於經過多次處理而糊成一團。我相

14 譯註：由德國攝影師暨視覺特效師尤金・舒夫坦（Eugen Schüfftan, 1893–1977）所發明的特效技法，利用鏡子將演員與微縮模型場景合成在一起。佛列茲・朗的《大都會》（Metropolis, 1927）為早期啟用該技法的電影之一。舒夫坦鏡子接景特效在二十世紀上半葉被廣泛運用，直到被藍幕遮片合成（blue screen process）與活動遮片合成（traveling matte）等技術所取代。

信，還沒有電影導演這麼做！

揚森：你可不可以更清楚地說明，好讓大家可以瞭解這種影像加工的過程？

溫德斯：也許用錄音來比喻，是最好的方式。大多數人現在都知道，CD 能以數位化方式進行轉錄，比方說，轉錄到數位錄音帶（Digital Audio Tape）上。由於數位複製的版本在品質上和原版毫無差別，發行 CD 唱片的公司為了維護版權，只好為數位複製設下技術性障礙。在數位複製裡，複製版和原版完全一樣，即使某個版本已經過十萬次複製，它依然和原版一模一樣。現在數位錄影也是如此：我們可以將影像做數位化儲存和數位化處理，只要相關過程全以數位化方式進行。影像即使是第二代、第三代、或甚至第一百代的複製版，它看起來仍和原版完全相同，畫質並沒有變差。按照傳統的電影底片拷貝方法，你必須使用中間負片（Zwischennegative）和中間正片（Zwischenpositive），而且拷貝愈多次，影像的質感就愈差、愈粗糙，對比度和色彩飽和度也愈低。因此，你會在電影裡使用特效；你通常會嘗試在某個製作程序裡，盡可能採用某些特效，好讓電影畫面的質感不致於太差。我們曾採用那些須用到手繪布景和鏡子的傳統特效技巧，但在經過兩、三個加工步驟後，我們會考慮到畫面品質已經變差，而自動停止，這種情況不只出現在電影裡，也出現在傳統的類比錄影裡。相較之下，可以數位儲存的影像資料卻能讓我們不限次數地任意改造它們。在即將上映的《直到世

界末日》裡有一些夢境畫面，就是我們更改原始影像將近一百次，才獲得的成果。這些代表夢境的影像如果沒有經過數位處理，最後看起來就會很像那些「自以為是的」、以 Super 8 的 8mm 電影攝影機拍出來的畫面。

揚森：這就表示，時間其實會受到壓縮。那麼，我們的時空感會不會因此而改變？

溫德斯：是的，現在每一部電影基本上都會壓縮時間，都會操控本身的時間和空間，電影向來的處理過程和剪輯過程就是這樣！不過，我相信，我們的時空感在過去這一、二十年裡已經改變。我們出遠門的方式和觀看的習慣已經和從前不一樣，我們的觀看速度也加快許多。我相信，我們可以毫不遲疑地這麼說：今天的民眾遠比從前更能同時理解和領會更多東西。當今那些看電視、看著最新電影長大的孩子，可以更快速地掌握視覺信息的關聯性，也能接受更快速的故事敘述。我也依據這個觀點，而試著拍製《直到世界末日》這部科幻片，因此，我當然會以高度壓縮時間的方式，大量而快速地描述它的故事。我想，我總不能拍製一部科幻片，卻仍沿用既有的影像語言吧！

揚森：影像具有致命性嗎？在這部電影裡，男主角失明的母親雖然後來得以看見影像，但也因為觀看過量的影像而死亡。

溫德斯：是啊，這當然是個隱喻，無論如何我都贊同這個隱喻。我相信，影像長久以來就像文字一樣，具有致命性！

揚森：不過，當我全面檢視你的電影時——不只是你早期的電影——我發現，你從前處理影像的態度比較退縮、羞澀，同時也充滿溫情。你後來發生了哪些轉變？既然你現在認為影像具有致命性，這難道不是你所信奉的思維範型（Paradigma）已發生改變？你是不是已更改自己的立場和看法？

溫德斯：我的立場和看法並沒有改變，我只是試著以很務實的態度，推想我們將要面對的情況！我相信，我也是以充滿溫情的態度來處理《直到世界末日》裡的人物，包括那位死於觀看過量影像的盲眼老婦。但我同時也在電影裡試著釐清，我們所有的人以及我們的視覺觀看所發生的種種。我非常確信，我們的視覺觀看勢必會經過一個相當粗暴的過程，而我只是敢於嘗試用冷靜而務實的態度來正視這個過程罷了！

揚森：不過，夢是怎麼一回事？夢已經變成人們的毒品，而片中的男主角山姆和女主角克萊兒後來也沉溺在自己的夢境中。我無法想像，你對夢的態度仍有所保留。

溫德斯：我對夢其實毫無保留！畢竟夢就是我們的生命動力。對所有憑藉想像力從事創作的人來說，夢就是他們的能量和想像力的泉

源。我在這部電影裡，把人類可以在顯示器上看見夢境影像這件事，當作人類濫用影像的結果。影像濫用在電影裡被描述成一種文明病，而這也是我對它唯一的看法。

揚森：後來山姆和克萊兒因為沉溺在夢的毒品裡，而進入自閉狀態，但在此之前和之後，他們都不是這樣。換句話說，他們身上已經發生某種轉變！這兩個人物是否因為已出現某種轉變，而在某種程度上保留了你早期電影《守門員的焦慮》（*Die Angst des Tormanns beim Elfmeter,* 1972）的男主角布洛赫（Bloch）以及《歧路》（*Falsche Bewegung,* 1975）的男主角威廉（Wilhelm）的自閉症？你研究過自閉症嗎？

溫德斯：我曾經鑽研過自閉症，但它和我的電影創作沒有關係。也許用自閉症來形容《直到世界末日》的人物在片尾的精神狀態，只說對了一部分，而非全部！那些在片尾耽溺於自己夢境影像的人物，其實是過度自戀，雖然他們的外在表現和自閉症者相同。因為，自戀者也會像自閉症者那樣，和這個世界處於疏離狀態，而且喜愛自己的影像，更甚於這個世界的影像。所以，我不太用「自閉症」這個觀念來處理這些電影人物，也不太用這個觀念向演員們說明該如何演出。我只是讓他們知道，觀看自己的夢境是一種極度自戀的行為，而且自己的夢境就是毒品。自戀者看起來就像患有自閉症的孩子，因為，他們只活在自己的內在世界，外在世界對他們來說，根本不存在。我在其他的電影作品裡，也處理過自戀的主

題：當人們過於積極地為自己或他人建構某種形象時，愛或奉獻就不可能存在，這也是《巴黎，德州》所發生的情況。愛吃醋的男主角崔維斯一心一意把年輕美麗的妻子建構成某種形象，而使自己無法再認識真正的她。我相信，愛情故事的對立面——至少對我而言——往往就是這個問題：一方只看得到由自己塑造出的另一方形象，但卻無法真正認識另一方，或一方對另一方某個形象的戀慕，更甚於對另一方本身的愛意。當他們落入自閉式自戀（autistischer Narzißmus）時，他們的愛情等於已經走到盡頭，或者，他們的愛情會經歷最大的危機，而且這個危機的嚴重性一定遠遠超過他們之前經歷的那些雖已多不勝數、卻比較經受得住的危機！

揚森：我們再回到夢這個議題。夢既是我們的預感，也是我們遺忘的記憶。那麼，我們承受回憶（Erinnerung）、記憶（Gedächtnis）和故事的程度，是有限的嗎？在電影導演當中，亞倫・雷奈（Alain Resnais）[15] 曾特別致力於探討記憶和遺忘的必要性對立。你的電影創作是否和這種對立有關？

溫德斯：電影存在於奇怪的矛盾裡！只有當電影具有持續的當下性（ständige Gegenwart）時，你才能夠像觀眾觀看電影那般地經歷一部電影，或像導演和演員那般地在攝製過程中創造一部電影。你必

15 譯註：亞倫・雷奈（1922–2014）早期以記憶、遺忘和創傷為主題的電影作品聞名於世。他雖然被視為法國新浪潮電影導演，但他卻不認為，自己屬於這個電影運動。

須從自己所在的當下，爲每一個場景創造出某些東西。你必須在場（präsent sein），也就是讓自己可以專注於演出的當下，而這也是演員最好的表演狀態。此外，爲了讓自己可以專注於當下，演員——舉例來說——還必須有能力從他的回憶中、從他曾經歷的種種情況中，擷取某些東西，並將它們帶入演出的當下，以便讓自己可以真正存在於電影的場景裡，而讓自己的在場具有可信度。當身爲導演的你帶著自己的電影構想而站在某個地點時，儘管那裡已具備電影創作所需的景色、演員、腳本和故事這些成分，你還是需要動用自己的回憶，需要在後腦勺裡爲自己所要創作的電影，尋找真實和力量。不過，如果你陷入回憶太深，就無法進入電影所要求的、持續存在的當下裡。由此可見，電影本身就是一種奇怪的矛盾！有時你會過度陷入回憶或回憶的加工當中，而無法在電影裡成功地在場，這麼一來，你所完成的電影作品便只是大腦活動下的產物，因此便缺乏持續的當下性，以及在場的可信度。有時導演和演員也可以在沒有切斷回憶的情況下，專注於電影場景的當下，但這只是偶然的巧合。畢竟電影就是由過去和現在之間的矛盾所構成的。

揚森：山姆後來被澳洲原住民的巫術治癒，而克萊兒則是在閱讀前男友尤金（Eugene）剛完成的那份小說手稿後，才痊癒的。尤金那時一路尾隨她到澳洲沙漠，並及時完成了那部關於她的環球歷險之旅（也就是這部電影的故事）的小說。你可以說，克萊兒是在意識到自己的故事後，才痊癒的；不過，她其實可能也可以透過影像的觀看——至少你可以這麼認爲——來意識到自己的故事。既然你這部

電影的女主角是透過文學而獲知自己的故事，我便想再一次問你：是否你在創作上已更喜愛語言和文字的媒介？

溫德斯：這有可能。關於女主角克萊兒，她的疾病起於本身對影像的耽溺，而後她確實被一種遠比影像更古老、且更簡單的藝術所治癒，也就是語言文字的故事敘述。她的前男友作家尤金在探索並觀察她的疾病後，只知道要把那面以語言文字、而非以影像反映她模樣的鏡子，拿到她的面前。簡單地說，克萊兒後來就在那些語言文字裡讀到自己的故事，而看清自己，最後終於祛除本身耽溺於影像的疾病。

揚森：耽溺於影像的疾病難道無法透過影像來治癒嗎？

溫德斯：我想，也許可以用非常簡單的圖像來治癒這種疾病，這應該是可行的方法！實際上，電影片尾關於山姆痊癒的過程，有一段在剪接時被剪除，因此觀眾沒有機會看到山姆坐在大自然裡畫畫、而獲得治癒的那些場景。他畫了岩石和草莖，而且還找回一種非常原始、單純且不講究技巧的藝術形式，而它就類似尤金所使用的語言文字的藝術形式。山姆坐在大自然裡畫水彩畫，便是他獲得療癒的原因。這也意味著，山姆在這個電影故事裡，是被自己所創作的圖像治癒的，至於兩位澳洲原住民長者讓他睡在他們中間，並對他施以巫術治療，其實只做了一部分的貢獻。

揚森：我可不可以把尤金這個角色跟你另一部電影的主角聯想在一起？我認為，尤金就類似《歧路》裡那位一心一意想成為詩人、而且幾乎如願以償的威廉，但他們還是不一樣，畢竟尤金的寫作才剛起步。那麼，初試啼聲的他是否走上了「正確的道路」？

溫德斯：是啊，你可以這麼說。在我的眼裡，尤金是一位真正熱愛生活的作家。

揚森：難道你接下來沒有寫小說的打算？

溫德斯：我不知道，自己有沒有能力寫小說。為了敘述這部電影的故事，我需要投入各個種類的創作，而且腳本撰寫的重要性並不亞於電影的拍攝，因此，我也必須和作家一起投入腳本的撰寫。此外，我還需要音樂工作者參與這部電影的製作，因為他們所創作的配樂就跟影像和腳本一樣，是在刻劃電影的故事。電影故事的講述和鋪陳是複雜的，它具有多重層面，因此，必須投入所有的創作媒介。不過，我下一部電影的製作一定比這部電影簡單許多，或許它是一部鏡頭裡只有孩子出現的電影，因此它的電影敘事會簡單許多。我在很久以前，就想拍一部這樣的電影！

揚森：《直到世界末日》的配樂雖然不是你製作的，卻是你委託樂團製作的。這件事是怎麼進行的？

溫德斯：起初它只是一個構想。我當時覺得，既然我拍了一部以西元 2000 年作為故事背景的電影，或許從某輛汽車的收音機裡會傳出一首現在還不存在、而應該是未來的人們所創作的音樂。於是我便和兩、三位音樂工作者，也就是美國搖滾樂團「臉部特寫合唱團」（Talking Heads）[16] 和它的主唱大衛‧拜恩（David Byrne）討論這個構想，看看是否行得通。後來他們果真寫出一首歌曲，於是我便決定讓《直到世界末日》開頭場景裡的那架電視機播放這首歌曲、搭上主唱拜恩頭部特寫的影音畫面。我很開心，有一個搖滾樂團願意為這部科幻電影創作歌曲，願意跟我一塊兒嘗試，把自己投向未來的世界。當電影殺青後，邀請音樂團體依據電影內容從事音樂創作的計畫，便逐漸在我心裡成形，後來總共有十六個樂團為這部影片寫了十六首曲子。每個樂團在參考電影的腳本、故事和氛圍後，都各自從這部科幻片的某個面向創作出一首歌曲。

揚森：《直到世界末日》是不是也可以被設想成一部動畫片？

溫德斯：沒錯，但不一定要像米老鼠系列的動畫片那樣。其實在這期間，市面上曾陸續推出一些很棒的、結構錯綜複雜的動畫電影，它們在先驗上也可以敘述《直到世界末日》的電影故事。

16 譯註：「臉部特寫合唱團」是一支美國新浪潮樂團，1975 年在紐約組團，於 1991年解散。

揚森：電影可以、甚至本來就應該「不欺矇觀眾的眼睛」，就像你剛才所提到的。但是，你的新片《直到世界末日》卻用氾濫的影像來轟炸觀眾！這是怎麼一回事？

溫德斯：我試著想像我們未來和影像互動的情況。《直到世界末日》之所以影像氾濫，那是因爲未來將是個影像氾濫的世界。如果拍科幻片的導演對未來抱持像清教徒般、拘謹審愼的態度，並表示自己在電影裡對人類未來的種種將有所保留，而且還打算把它拍成一部充滿克己苦修精神的電影，我其實不認爲，他們可以勝任科幻電影的創作，因爲，他們只會區分電影的形式和內容，而不願面對未來的世界。這一點正是我和他們不一樣的地方，但我卻不想表示，我認爲自己現在只能快速地用氾濫的影像來呈現自己的電影故事。實際上，我反而很樂意以遠比《直到世界末日》更簡單的方式來創作下一部電影。不過到時候，大家就不可以認爲，它是在反映未來，而且也不可以說，我竟在這部關於未來的電影裡，對人類未來的種種有所保留！

揚森：在這裡，我必須再次引用你說過的話。你曾指出：導演無法拍出自己所反對的電影，而只能拍出自己所贊同的電影。換句話說，當身爲導演的你在《直到世界末日》裡，批判未來的人們如何處理本身的視覺觀看時，你的批判其實已不是批判，而是贊同。是嗎？

溫德斯：你說得沒錯！導演必須展開這樣的冒險行動！畢竟導演無法拍出一部反對未來世界的科幻片，就像導演原則上也無法拍出一部反對戰爭的戰爭片那樣。

揚森：不是反對未來的世界，而是反對未來的人們和影像的互動方式。

溫德斯：對，反正導演就是無法拍出他們本身所反對的電影。當導演堅持要拍出神聖的影像時，便無法拍出一部關於未來的人們和影像互動的電影；當導演不願讓自己捲入影像洪流的漩渦裡時，便無法拍出一部關於影像氾濫的電影。

揚森：《直到世界末日》的片長跟《公路之王》差不多，都將近三小時[17]，這樣的片長對它本身所要處理的大量內容來說，會不會太短，而讓劇情變得很緊湊，因此讓我在主觀上，覺得它的片長比《公路之王》更長？《直到世界末日》不像《公路之王》那樣有足夠的片長來承載本身的內容，因而讓觀眾無法獲得足夠的機會來認同電影裡的人物，並和他們一起經歷電影裡的生活？

溫德斯：沒錯，《直到世界末日》的劇情接連不斷地在世界各地發

17 譯註：《直到世界末日》因為溫德斯不同的剪輯處理，所以，總共有五個版本。其中以 158 分鐘的美國播映版最短，287 分鐘的導演珍藏版最長，而這裡所提到的版本則是 179 分鐘的歐洲播映版。

生，從一個地點到另一個地點，因此，觀眾確實比較無法和劇中人物產生共鳴！相較之下，《公路之王》的觀眾看到最後，幾乎會覺得，自己的確置身在真實的時間之流裡，的確沿著東、西德邊界緩慢移動。我想，光是鏡頭的數量，《直到世界末日》至少是《公路之王》的三、四倍。

揚森：《直到世界末日》的片長會不會太短？

溫德斯：是啊，這部電影的敘事速度太快了！它的片長當然是在剪接時，被大幅縮減的。不過，只有當我把另一個更長的版本剪接完成時，我才可以表示，這個版本的片長或許太短了！我會再把更長的版本剪接出來，但肯定會花我半年的時間。反正到時候，這部電影就會有片長更長的版本問世。

揚森：那個版本的片長會有多長？

溫德斯：依我估計，應該比現在這個版本多出一倍的長度。一部電影在毛片初剪完成後，通常會有三、四小時的長度，但這部電影在毛片初剪後，片長卻長達十小時，後來我把它縮減為八小時，而後又把它剪成我很喜歡的六小時版本。這個版本包含了這部電影所有的拍攝精華，而且觀賞起來也很流暢。我很希望可以繼續進行這個版本的後製工作，雖然這是個不小的工程，尤其是它的配音以及相關的處理工作。這需要好幾個月的時間……我們在處理片長三小

時的版本時，不只剪接速度很快，而且還把許多場景完全刪除。為了不讓這部耗時多年的大製作電影的完整成果只能被供奉在檔案櫃裡，我希望可以完成這個六小時版本的後製，好讓大家有觀賞它的機會。但我不知道，該如何在電影院播映這部長達六小時的超級長片。或許我應該優先考慮以電視影集的方式，讓它在電視台播放，或找幾家電影院上映，而且每個場次都穿插兩個中場休息時段。不過無論如何，我都無法在明年四、五月以前完成，因為我還需要處理一些技術性的後製工作。如果要讓六小時版本的配音和影像處理，也達到目前這個三小時版本的標準，在後製上，確實需要投入不少時間。

揚森：而且還需要挹注新的資金。

溫德斯：沒錯，還需要額外的資金。

揚森：你的電影作品經常探討，男人和女人終究難以在生活裡相處的主題。或許他們的父母可以融洽地相處，就像《直到世界末日》男主角的父母那樣，只不過母親這一方可能得放棄她們的自我。在《慾望之翼》的結尾，你以另一種觀點來呈現男女關係，而讓人們重新燃起希望，但在《直到世界末日》裡，這把希望之火卻再度熄滅。

溫德斯：我不這麼認為，因為《直到世界末日》的愛情故事比《慾

望之翼》的天使和馬戲團女藝人之間的曖昧關係，更為濃烈而深摯！《直到世界末日》裡的愛情終究不敵本身所邁入的危險而消失無蹤，因為，這部電影就是在描述一種足以毀滅愛情的致命性危險，它就是在呈現，男女之間的愛情會面臨什麼樣的新危險。儘管如此，我依然認為，不該因此而懷疑愛情。我相信，愛情可以通過考驗而存在，像《慾望之翼》片尾的情節那樣。

揚森：《直到世界末日》有一個很特別的畫面、一個很特別的情景，它讓我想起《巴黎，德州》最後一幕那個親人重逢的場面，或更確切地說，母子重新團圓的場面，讓身為父親的男主角崔維斯留下了眼淚。親人的團圓還有家庭，是否只屬於過往？只屬於烏托邦？

溫德斯：我們大概再也無法恢復我們父母那一代、或祖父母那一代所擁有的家庭關係。家庭意象或許已屬於過往，而且今天家庭的實際情況至少看起來，已完全不同於十九世紀和二十世紀前半葉。比起繼續追求傳統、並試圖再現傳統的家庭意象和典範，其實對我們現在來說，勇於面對不斷出現在我們周遭的家庭現實，並提出因應對策來處理它，或許更重要，也更有益處。不過，我對這方面還不是很有把握，況且新形成的社會文化脈絡也可能對家庭造成決定性影響。舉例來說，我認為，人們對愛滋病的恐懼已逐漸滲入大腦的意識裡，而使得性領域出現極大的變化。這個衝擊到頭來可能造成相當深遠的影響，或許還會形成一種比目前、甚至比 70、80 年代更

穩定持久的伴侶關係。不過，我還不是很清楚。

揚森：在這部電影裡，連男人也不再友善地相互對待，而是相互競爭，其中最激烈的競爭者便是父親和兒子。《公路之王》也有一段情節在探討父子競爭關係的主題，不過，《直到世界末日》對這個主題的處理卻顯得尖銳許多：一位冷酷無情、顯然不疼愛兒子的父親，和一位渴望被父親疼愛的兒子。你所有的電影作品都和自己有關，你在電影裡探討父子關係，是因爲你想談論自己的童年嗎？

溫德斯：我覺得，我的童年很幸福，也備受呵護。因此我可以這麼說，馮・西度在《直到世界末日》裡所扮演的那位父親，肯定和我父親沒有關係。

揚森：那麼，他是不是代表你這個世代的德國人心中的父親形象？

溫德斯：正是如此。我覺得，這個父親角色就是我這個世代的德國人所認爲的父親形象。電影裡所呈現的父子衝突，雖然沒有發生在我和我父親身上，但對我這個世代的德國人來說，和自己的父親關係緊張其實是很平常的事！

揚森：孩童在你所有的電影裡，都具有情感和意象的重要性。這主要是出於你的回憶或你刻意採用的手法？

溫德斯：很可能是回憶，主要是出於我的回憶。

揚森：你對兒童心理的看法跟大家很不一樣。你怎麼會這麼信任孩子？

溫德斯：這是來自我和孩童相處的經驗。直到目前為止，從沒有一位孩子辜負了我對他的信任。當我回憶自己的童年時，我還是認為，比起成年的我，孩童的我所擁有的判斷力，更值得信任。此外，我也在其他族群的孩童身上證實了這一點。不論是澳洲原住民的孩子或德國的孩子，都沒有辜負我對他們的信任！

揚森：我覺得，在你的電影裡——特別在《公路之王》和《美國朋友》（*Der Amerikanische Freund, 1977*）裡——男人之間的情誼有時會被視為、或被描述為潛在的同性戀情慾。《直到世界末日》讓我產生了一個看似荒謬的想法：片中的山姆和尤金、《公路之王》的布魯諾（Bruno）和羅伯特（Robert）以及《美國朋友》的約拿坦（Jonathan Zimmermann）和雷普利（Tom Ripley）有可能是同一人物的兩個面向。他們是不是代表同一人物本身的二元對立，以及兩種不同的可能性？

溫德斯：我覺得，你這個看法並不離譜！即使我在看自己的電影，我都難以讓我自己同時對劇中不同的人物產生同理心。我的電影如果只有一位男性主角，我總能輕而易舉地讓自己融入那個角色，例

如《守門員的焦慮》、《歧路》或《愛麗絲漫遊城市》。但如果我的電影有兩位男性要角，例如《公路之王》和《美國朋友》，我就很難把自己一分爲二，分別融入他們的角色裡。就電影敘事而言，我傾向於由劇中某個人物來傳達該部電影的觀點，也就是讓觀眾透過某個人物的雙眼來觀看電影所呈現的世界。如果一部電影裡有兩位男性要角，他們很可能就是同一人物的兩個外顯！《直到世界末日》跟我其他電影不同的是，它有好幾個戲份不少的男性角色，因此，這部電影的觀點便無法由他們來傳遞，而是由女主角克萊兒，這是很自然的事！克萊兒略微地傳達了這部電影的觀點，畢竟這部電影開始於她的演出，也結束於她的演出。她就是故事的女主角！她身邊圍繞著好幾個男性人物，不過，沒有一位是我文·溫德斯的化身。尤金最有可能作爲這部電影的敘述者，因爲，他從事小說創作的角色最像電影故事的敘述者。

揚森：不過，你卻可以同時認同《公路之王》的布魯諾和羅伯特，以及《美國朋友》的約拿坦和雷普利？

溫德斯：如果你問我，比較喜歡布魯諾或羅伯特？我眞的很難告訴你我比較偏好哪一個角色。當我把《公路之王》從頭到尾回想一遍時，我覺得，有時我會在布魯諾、但有時也會在羅伯特身上看到自己的影子，或自己對他們的好感，或加在他們身上的生活經驗。至於《美國朋友》的約拿坦和雷普利，就有點兒不一樣！雷普利當然屬於非常卑鄙的人物類型，但由於這個角色由丹尼斯·霍普（Dennis

Hopper）飾演，因此，電影裡的雷普利，遠比電影原著小說裡的雷普利更溫情、更可以忍受。但不論是哪一個雷普利，我覺得，我都可以接受他們看待事物的觀點。

揚森：雖然一些重要的主題會不斷出現在你的電影裡，但至今你所創作的每一部電影，總是和前一部截然不同！你的電影作品已變得愈來愈艱深、愈來愈複雜。你會不會考慮，讓自己從現在的電影創作再往回退一、兩步？

溫德斯：我必須反駁你的說法，我的電影並沒有愈來愈深奧複雜。我在《巴黎，德州》之後，拍了小津安二郎的紀錄片《尋找小津》（*Tokyo-Ga*, 1985），在《慾望之翼》之後，拍了山本耀司的紀錄片《城市時裝速記》，這兩部紀錄片並沒有比它們前面的劇情片更複雜。我現在拍完《直到世界末日》這部製作費用高達兩千三百萬美元的新片後，將來肯定不會再拍攝耗資如此巨大、內容結構如此繁複、讓我承受如此龐大壓力的電影作品。

揚森：好吧，那我們就談談你下下一部電影！

溫德斯：下下一部？我的天哪！

揚森：如果你要拍劇情片，會不會……

溫德斯：……讓自己再回到從前的創作方式？

揚森：對，再回到從前的創作方式。

溫德斯：這並不容易！你只要觀察其他的電影導演，就可以清楚地發現，只有少數幾位有辦法重拾從前的創作方式。回到過去難道不是一種誘惑？不過，拍電影所需要的工具——不論是拍片資金或藝術表達方式——卻會吸引你進一步向前探索。我現在有充分的把握可以宣布，我接下來應該會拍一部短片，而且它的拍攝絕對不會像《直到世界末日》這麼辛苦勞累！還有，我目前並沒有任何已經醞釀許久的拍片構想。

揚森：我想跟你談一個和你的電影創作有關的重要問題。我不知道它對你到底有多重要，但至少對我以及其他人來說，這是理解你電影的關鍵性問題。一方面，你的電影聲稱，那些人類感官可以察覺到的東西（das sinnlich Wahrnehmbare）並不具有固定的意義；但另一方面，你卻必須發展出一套完備的、可依照你的意思而賦予人類感官所察覺到的東西某些特定意義的符號系統。你如何處理這種矛盾？

溫德斯：讓感官性察覺（sinnliche Wahrnehmung）不受限於固定的意義，當然是純粹的理想。但我們必須堅持，讓這個理想擁有存在的空間。因為，我們如果連把它當作理想都做不到，就會失去和這個

理想有關的種種期待和喜悅！純粹感官層面的敘事（das reine sinnliche Erzählen）當然是一種理想的電影創作，但只要導演想在電影裡講故事，就必須面對理想和現實的矛盾，如果導演想在電影裡敘述長篇幅的故事，就得面對更強烈的矛盾！故事敘述本身是一種大腦思維的運作，這是無可避免的過程。再加上故事敘述不僅涉及電影腳本的編寫，而且本身在攝製過程中也會出現內容和形式的修正，因此，純粹感官層面的敘事根本是難以實現的理想。不過，電影偏偏就誕生在現實和理想的拉扯之間！

揚森：其實我剛剛也可以換一種方式來表達我的問題。現在我想跟你談談，你邀請經常演出小津安二郎電影男主角的名演員笠智眾[18]，在《直到世界末日》裡飾演日本山區經營旅館的森先生（Mr. Mori）這件事。你為他拍攝的那個連續鏡頭（Sequenz）就是為了紀念你所景仰的日本電影大師小津安二郎。笠智眾在這部電影裡，讓過度使用錄影機而有失明危險的山姆，住在他的旅館裡療養身體，並用當地的藥材幫助他恢復視力，而讓他得以重新看見這個世界。笠智眾把這股源自小津安二郎的療癒力，傳遞給山姆，但日本人現在反而用先進的錄影技術來背叛小津安二郎。難道你不這麼認為嗎？

溫德斯：我不認為這是背叛。如果要這麼說，二十一世紀不就背叛

18 譯註：笠智眾（1904–1993）是日本電影史上最重要的演員之一，也是小津安二郎戰後絕大多數電影作品的男主角。

了二十世紀？就像你在前面所說的，我們如果要這麼認爲，我們本身就必須贊同這種看法。

　　這麼說來，我們所有的人已背叛了照相，而且在更早以前，還背叛了繪畫！如果我們要採取這麼極端的看法，那麼，人類所有的進步都是在背叛先前已存在的事物。日本這個民族生來就比東亞的其他民族、也比歐洲人更從容不迫、更深思內省。它在本世紀創造了驚人的歷史，躍升爲工業大國，而影像則是它的主要產業。目前市面上不論是照相機、錄影機或最近剛推出的數位相機，幾乎全是日本製產品，影像產業實際上已被日本人壟斷。即使我們購買德國老牌的攝錄器材，但只要把它們拆解開來，就會發現，裡面的零組件竟然是日本製造的！日本人可能早在 1950 年代便已率先而精準地預測到，影像產業會成爲二十一世紀最重要的產業，因而堅定不移地朝這個方向邁進。他們致力於影像技術發展的同時，也把舊有的一切拋在身後！

揚森：市場或產業的基本矛盾，也可能是藝術家所面對的難題：每一項新產品原則上只有透過批評、背叛或超越既有的產品，才能在市場上普及開來。但身爲藝術家、身爲電影導演的你，卻也必須關注既有事物的保存。這對你來說，是不是一種衝突？

溫德斯：拍電影本來就要面對很大的衝突！電影的攝製不同於其他種類的藝術創作，它已和電影產業緊密相連，而且由於需要大量資金，因此還處處受制於電影產業的運作規則。最近這一、二十年，

製作規模小、節奏緩慢且內容富有沉思性的電影已逐漸從電影產業裡消失。它們就這樣消失了！不過，電影界還有幾隻所謂的「恐龍」仍頑強地堅持自己的做法，他們雖然沒什麼成就——這是可想而知的——但至少還能有不一樣的作為！不過，對世界上絕大部分的電影導演來說，如何把自己想創作的電影拍出來、但同時又不違逆電影產業的運作規則，便是他們至關重要的生存問題。電影導演如果依照現在盛行的運作規則，就無法以二十年前的方式，在電影裡說故事。如果依照現在盛行的運作規則，法斯賓達（Rainer Werner Fassbinder）[19] 可能拍不了四十部影片，至於小津安二郎可能連一部也拍不出來！

揚森：你提到法斯賓達……法斯賓達曾說過，Einstellung 這個含有雙重語意的德語詞彙，對他來說，不僅是電影術語，而且還代表某個倫理道德的範疇。

溫德斯：可惜只有德語才有這個雙關語！

揚森：這沒關係，至少我們德國人還保有這個雙關語！我倒想請教你：你認為，身為電影導演應該具備什麼樣的倫理道德？

19 譯註：萊納・法斯賓達（1945–1982）是「德國新電影」運動的代表人物之一，私生活十分頹廢糜爛，最後死於毒品服用過量，得年僅三十七歲。

溫德斯：關於 Einstellung 這個含有雙重意義的概念——也就是導演在景框（Filmkader）裡所呈現的「鏡頭畫面」（Einstellung），以及導演處理景框內容的「態度」（Einstellung）——我想要在這裡表示：導演基於本身應該對某些人事物負起責任的態度，而在每一個拍攝態度裡所展現的倫理道德以及倫理道德的行為，其實是出自本身的敬意（Respekt）。這既是他們對於攝影機應該拍攝、而出現在鏡頭畫面裡的一切的敬意，也是對於如實保存電影裡的一切人事物的敬意。我認為，我們只能把電影的影像保存，當作是一種含有敬意的行為。我們試著讓自己儘可能尊敬電影所呈現的一切，並試著留存其中的真實成分。或許大家不會立刻相信我的說法，但我卻相信，可以在電影的每一個「鏡頭畫面」（Einstellung）裡，看到站在幕後、且對它負有責任的導演的拍攝「態度」（Einstellung）。換句話說，我相信，電影的每一個「鏡頭畫面」（Einstellung）都反映出導演的拍攝「態度」（Einstellung），而人們終究可以在每一個「鏡頭畫面」（Einstellung）裡，看到出現在攝影機前方的東西，以及站在攝影機後方的導演的拍攝「態度」（Einstellung）。對我來說，一架攝影機可以同時記錄下它的前方和後方的種種：它既呈現前方被拍攝的客體（Objekte），也顯示後方的拍攝主體（Subjekte）。因此，每一個「鏡頭畫面」（Einstellung）最終都會顯現出對它負有責任的導演的拍攝「態度」（Einstellung），這正是電影創作的奧妙過程。可惜的是，我們只能用 Einstellung 這個德語雙關語來說明這一切。事實上，早在我們德國人把 Einstellung 這個概念用於電影領域之前，它就已經奇妙地存在於德語裡了！德語真是個很棒的語言！

不講求真實性的影像革命
Die Revolution ohne Wahrheitsanspruch

本節內容是溫德斯接受德國影評人彼得・布荷卡（Peter Buchka）訪談的文字紀錄，首次刊載於《南德日報》，1990 年 3 月 28 日。

布荷卡：溫德斯先生，您在新片《城市時裝速記》裡，為日本時裝設計師山本耀司留下了影像記錄。這部紀錄片屬於您所謂的「日記電影」（Tagebuchfilm）的範疇，也是您重新界定和表達自己審美立場的「電影隨筆」（filmische Essays）。我想請教您，山本耀司讓您感興趣的地方是什麼？

溫德斯：我因為本身的興趣而在這部紀錄片裡，以嬉戲的、實驗性的方式探討我們將要面對的未來。當時我也在編寫《直到世界末日》的劇本，並籌備這部電影的製作。它提供我一個想像 1999 這個世界可能是什麼模樣的重要觀點：電影和電子語言到了世紀末，會發展成什麼樣子？電子語言現在又是什麼情況……

舉例來說，現在我們已經看到一些很明顯的**趨勢**。一些愈來愈重要的事物，在十年前人們還不會認真地看待它們，而在二十年前

甚至還不把它們當一回事。流行時尚就是個例子，在我對 1999 年的想像裡，它具備高度重要性，而且還擁有遠比現在更寬廣的施展空間。因為到了 1999 年，人們更願意追求流行時尚、也更依賴流行時尚，而且人們的消費傾向也比現在更強烈！

布荷卡：但這部紀錄片卻讓我覺得，您對山本耀司的時裝設計完全不感興趣。

溫德斯：您看過這部紀錄片嗎？其實您可以在影片裡不斷看到，我個人對山本耀司時裝作品的興趣。

布荷卡：您之所以對山本耀司感興趣，純粹是因為他具有和您相同的本質。他就像你一樣，是一位想把一切納入自己的創作形式的藝術家，這是我對這部紀錄片的印象。因此我覺得，您只關注他如何從事時裝設計，卻不關注他所設計的時裝。

溫德斯：不，這不是事實，我也會關注他設計的時裝作品，而且也把它們呈現在電影畫面裡。只不過我拍攝的這些時裝，和觀眾後來在銀幕上所看到的，略有不同罷了！如果我一一詳細地呈現他當時設計的各件作品，如果我太過看重他的時裝作品，這部紀錄片就會淪為「流行時裝的犧牲品」（Modeopfer），因為等到它上映時，它所記錄的時裝早已失去流行的時效性，畢竟此時山本耀司的時裝設計已歷經三季或六季的時裝發表，而出現完全不同的樣貌。由此可

見，我不該讓這部紀錄片停留在 1988 年山本耀司所裁製的時裝上，以及我當時所拍攝的內容上。其實我對山本耀司的時裝作品很感興趣，而我所採取的電影表現手法，就是不想讓他的時裝設計和我拍攝的紀錄片停滯在 1988 年。

布荷卡：在這部紀錄片的一開始，您便以近乎哲學的高層次思索自己的身分認同（Identität），而您從前拍的那些電影當然也代表您的身分認同。您不會否定自己在二十年前拍的電影吧？

溫德斯：我不會否認我從前拍過的電影，但我也不再以從前的方式來拍電影。山本耀司也不再以從前的方式來裁製時裝，特別是他現在對男人和女人的觀念已不同於二十年前。實際上，他向來不留存任何與時裝設計工作相關的東西，我對這件事的擔憂，遠遠超過我在這部紀錄片所表達的。我會保留我的電影作品的負片膠捲，但他從不收藏自己的設計草圖，或爲它們「建立檔案」，而且毫無顧忌地燒掉所有未售出的時裝。他總是完全依照自己的計畫，頭也不回地持續前進！

布荷卡：您和山本耀司最大的差別就在於您的身分認同，以及您對作品所負有的責任。

溫德斯：畢竟拍電影是一種遠比服裝製作更具道德性質的行爲，而且相關的道德性抉擇更爲明確！但另一方面，我也因爲在這部

紀錄片裡採用錄影畫面，而質疑自己在電影創作上的形式意識（Formbewußtsein），儘管我已不像從前在處理《水上迴光》那樣，把錄影畫面當作……

布荷卡：當作死亡意象[1]……

溫德斯：不，而是當作《水上迴光》這部電影本身的惡性腫瘤！相較之下，我在《城市時裝速記》裡，卻認眞看待我用錄影機所拍下的錄影畫面，而讓我驚訝的是，我居然很喜歡出現在這部紀錄片裡的錄影畫面。因此，我現在反而認爲，在電影創作裡運用錄影畫面是很有意義的做法，雖然這違背了我從前在電影創作上的意向，或者我應該這麼說，這違背了我從前對電影創作的認知。

布荷卡：這部紀錄片讓我訝異的是，您竟樂於採用您先前非常鄙視的東西，也就是觀光客的觀點（Touristenblick）。雖然您在評論這部影片時，仍對這種觀點有所保留，但影片裡的（錄影）畫面卻透露出您對它的認可。

溫德斯：這對我來說，是一場必須克服的挑戰。我發現，我可以藉由錄影這個我原本非常痛恨的影像語言，而掌握電影所忽略的事物。電影忽略這些事物的原因，就在於電影本身屬於上世紀的發

1 譯註：《水上迴光》中癌末的尼古拉斯・雷已來日無多。

明。它確實來自一個跟現在很不一樣的時代，因此對現代人來說，它是個艱深的、具有高度形式意識的影像語言。我們現今所發生的影像革命，已經可以和十五世紀古騰堡（Johannes Gutenberg）發明的印刷術相提並論！這是一場把膠捲影像轉變成數位資訊（digitale Information）的革命，而它對電影所造成的危險，就是讓電影只能站在那裡呆望凝視，卻無法真正掌握當前所發生的變化。

所以我才決定在這部紀錄片裡，採用「觀光客的觀點」！我帶著既想嘗試、卻又躊躇遲疑的矛盾心情，進入這個影像實驗的領域。因為我想看看，到底可以在那裡發現什麼？

電視螢光幕上的錄影畫面都在一行一行地「書寫」它們自己，因為，它們都是由電子槍的平行掃描線所產生的；這些錄影畫面不像膠片影像那般，是一個個固定的個別影像，而是在螢光幕上被逐行掃描出來的電子影像。因此，我創作的這部運用錄影畫面的紀錄片，在某種程度上也是一部遊走於螢光幕掃描線之間的影片。

布荷卡：這麼說來，不同種類的影像攝錄是不是都有它們本身的價值？

溫德斯：電影的製作條件和創作方式，讓電影的影像語言成為一種強而有力的表現形式。這種表現形式深深影響了它所呈現的一切，也就是畫面裡所有的事物、風景，以及人們的面孔。但錄影卻不是這樣：錄影在先驗上不致於對畫面裡的人事物產生強烈的影響，因為，錄影在先驗上根本不具有表現形式，完全缺乏電影本身「對

表現形式所固有的準備」（immanente Formbereitschaft）。不過話說回來，錄影其實完全不具有、完全不想要、也完全不需要這樣的準備。錄影具備民主性質，它是業餘愛好者而非專業人士的攝錄活動。每個人都可以錄影，也都有能力錄影，錄影其實也有它本身的價值。

錄影當然不只含有赤裸裸的隨意和專斷，錄影也因為對於表現形式缺乏意向，而得以經由不同於電影的方式來保有、或揚棄本身的可能性和真實性。錄影比電影更富有變化性和自發性，甚至有時還比電影更能忠實呈現拍攝對象，因為它本身的特殊形式是電影語法所缺乏的。

布荷卡：或許錄影本身的形式，和它對拍攝對象不負有道德責任有關。

溫德斯：錄影其實是一種比較「不負有道德責任的」媒介，因此非常適合呈現我在這部紀錄片所探討的、流行時尚的現象。從探索流行時尚的角度來說，我用電影所呈現的那些流行時尚的畫面，由於是在「說明」流行時尚，因此便成為狂妄傲慢的做法；至於其中的錄影畫面則因為純粹地「顯示」流行時尚，所以，反而是比較恰當的做法。

布荷卡：您站在某個高度，而以個人認同的問題展開這部紀錄片，最後則以作者身分（Autorenschaft）來為它收尾。片尾還出現這樣的

鏡頭：一群身材嬌小、工作勤奮的女助手為了執行山本耀司下達的指令，而在這位主子身邊匆忙地來來回回。

溫德斯：個人認同的問題，當然存在於電影和錄影這兩種影像語言的衝突裡。因為，相同的事物如果分別出現在電影畫面和錄影畫面，就代表兩種觀看方式，以及兩種截然不同的視覺經驗。它們之間的區別，就類似原作和複製品的差異。如果我們接受看錄影帶的觀眾已遠遠多過看電影的觀眾的事實，以及這個趨勢在未來十年內可能出現的發展，那麼，我們就必須揚棄對於錄影影像的厭惡，轉而接受這種影像語言。

布荷卡：錄影在未來是否必然會成為一種特殊的、應該被認真看待的電影語言（Filmsprache）？

溫德斯：這是一定的！為了人類最切身的利益，我們必須對錄影抱持這樣的期待。我們必須以錄影的未來展望作為出發點，如果錄影無法發展成一種成熟的影像語言，而只是一味地把它的影像灌輸給觀眾，它就會成為二十一世紀巨大的文化災難。一場大災難！

只不過錄影目前還不是成熟的影像媒材，因此，我們現在還不需要很認真地看待它，我就是用這種態度來處理山本耀司紀錄片裡的錄影材料。我在這部影片裡，只把錄影當作一種尚未成熟的電影語言來運用。在拍攝這部紀錄片期間，我經常用手提錄影機進行錄影，並把所有我喜愛的片段轉錄在電影膠捲上。「錄影」在這裡，

便以這種方式被安全地保存在「電影」裡。如果人們只能把錄影當作錄影來運用，我決不會再使用它！

布荷卡：比起現在的技術，高畫質影像具備哪些優點？應該不只是雙倍的掃描線、更高的解析度或顯著提升的色彩飽和度吧？

溫德斯：高畫質影像代表膠捲上的影像已完全過渡到數位資訊！當我們拍下那些可以在電視螢光幕上播放的數位影像時，這些影像便已具有可被無限次複製而仍無損於畫面品質、以及可被無限次修改的特性。因此，我們根本不知道，數位影像究竟還含有多少真實性。

最近這三個星期，我在東京處理數位影像的資料。我們是第一批獲准在日本 NHK 電視台處理數位影像資料、並使用相關設備的外國人。那個經驗對我來說，真的是一場洗腦！身為電影導演，我已習慣把影片剪輯檯上所看到的畫面，視為真實的影像。一切就只是這樣！但在數位影像的世界裡，我們卻可以任意改造以數位方式拍錄的影像，而且事後也沒有人會質疑這些影像的真實性並驚呼：這根本不是這樣！沒錯，那裡其實有一棟房屋，但只要經過幾個步驟的操作，畫面裡的房屋便在五分鐘後消失無蹤，好像從來都不曾存在過！這是因為，「房屋」的數位資訊已被刪除！

布荷卡：這是不是已完全不同於《星際大戰》（*Star Wars*）裡的電腦特效？

溫德斯：我們既可以看出這些電腦特效在處理時，所留下的痕跡，也可以理解其中的原因：它們的處理過程前後一共經過六次中間正片的拷貝！不過，數位影像的處理並不需要經過這種工序。數位影像沒有所謂的「原版」，也沒有負片膠捲，因此我們可以這麼表示：影像的世界從前是這種情況，而現在已大不相同。數位錄影已終結這一切！我們雖然會修改負片膠捲，但仍有權要求這些畫面的真實性；不過，我們已無權要求電視螢光幕上的數位影像的真實性，因為，數位影像已不具備真實性！

布荷卡：這正是所有的政治宣傳者夢寐以求的。當史達林處心積慮要消除政敵托洛斯基（Leo Trotzki）所留下的影像時，我們還是可以看到那些修改所留下的痕跡。

溫德斯：這件事如果現在發生，就會處理得不著痕跡，連托洛斯基的雙腳也消失得無影無蹤！

布荷卡：實際上，影像的修改已具有完全不同於以往的性質……

溫德斯：我們已無法再信賴任何事物。我們所持續處理的影像資料已無關於「真實」這個概念，而完全取決於我們要如何處理它們。我們真的可以對它們為所欲為！

高畫質影像
High Definition

1990 年 11 月 5 日，溫德斯在東京參加「國際電子電影節圓桌會議」
（International Electronic Cinema Festival Round Table Discussion），並
以〈高畫質電視可否讓視覺藝術創作者的夢想成眞？〉（Can HDTV
Make Creators' Dreams Come True？）爲講題，發表英語演講。本節
內容是溫德斯後來把當時的講稿譯回德語的版本。

　　在這個美好的秋天，首先我要向在場的與會嘉賓說聲「早
安！」我今天的講題是〈高畫質電視可否讓視覺藝術創作者的夢想
成眞？〉。

　　我的夢想和夢魘，不只是我的「藝術家」生涯的一部分，也是
我身爲一個人（就和在座的各位一樣）日常生活的一部分。您們所
從事的視覺創作都和「錄影」（Video）有關，而且遠遠比我更投入
這個新興的電子媒介。您們都知道，我的創作是以電影爲主，爲了
讓大家清楚地瞭解我對高畫質影像的態度，在這場演講裡，首先我
必須說明我如何看待錄影這種電子媒介。

　　如果我沒忘記高中學過的拉丁文的話，Video（錄影）這個詞
彙應該源自於拉丁文！數千年來，Video 一直都表示「我看見」
（ich sehe）的意思，但在最近這幾十年裡，它卻是指「電子影像」
（elektronisches Bild）。

身為電影導演和攝影師，我的職業、我的專業手藝（Handwerk）就是觀看（das Sehen）。我是看膠捲影像長大的，因此，電影和攝影作品比錄影（電子影像的錄製）和電視（電子影像的播送和接收），更能讓我獲得滋養！坦白地說：Video 這個詞彙對我來說，反而不是它的拉丁文原意「我看見」，而是「我沒有看見」，或至少是「我沒有好好地看見」。

錄影當然降低了影像的生產成本，加快了影像的生產速度，但我卻無法因為這兩項優點，而特別信任這種媒介。因為，我偏好更優質的影像，而不是以更快速、更廉價的方式所生產的影像。特別是今天各種影像不斷從四面八方襲向我們、而將我們淹沒時，我更喜歡減少影像的觀看量，而讓自己更有機會接觸優質的影像。在我的眼裡，一些清新明淨的、語法精確的、甚至可能帶有真實性的影像，就比無數的一般影像更有價值！

高畫質錄影（High Definition Video）之所以勾起我的興趣，純粹只是因為我起初看到「高畫質錄影」這個名稱，而聯想到它對影像品質的高度要求。我一開始看到這個名稱時，覺得有點奇怪，畢竟「高畫質」和「錄影」對我來說，是兩個語意相互矛盾的詞語。它們真的可以組合在一起嗎？難道不會相互排斥？去年由於日本 NHK 電視台和 Sony 公司慷慨的協助，讓我有機會和特權可以在 NHK 的攝影棚控制室裡，和該電視台的技術人員一起操作和使用高畫質錄影的新興媒介。當時我還跟我的工作伙伴史恩‧諾騰（Sean Naughton）使用高畫質影像來製作我的新片《直到世界末日》的某些段落。我想，您們明天就可以在會場裡看到他。

去年的日本經驗讓我改變了我對錄影的態度。我現在已願意相信，這種電子媒介可以成爲一種適合人們觀看、也適合創作者表達的工具。錄影的電子影像終於有能力逼眞寫實地呈現出它們的拍攝對象，而不必再受制於電視螢光幕那種大家都知道的技術性結構：經由電子槍所發射的四百或五百條平行掃描線來產生影像。錄影技術已出現量子躍進（Quantensprung）的顯著發展，而我認爲，量子躍進將使錄影和電視達到成熟完善的境地。錄影和電視現在終於名實相符，終於符合它們原本的字面意義，也就是「我看見」（Video）以及「看見遠方的景象」（Television）。

　　不過，我在這裡眞正想提出的問題卻是，高畫質錄影在技術上是否能更適當地察看、紀錄和再現這個世界？我還想提出幾個問題，但我卻完全無法回答其中任何一個問題。我想，提出問題並和大家一起討論相關的種種疑難，應該也算是我們在這裡聚集的理由吧！然而，回答這些問題的時機似乎尚未成熟，畢竟高畫質還處於發展階段，而且它的價格才剛降到比較親民的門檻。

　　我打算提出的一些問題和想法，聽在某些遠遠比我更投入電視和錄影的與會人士的耳裡，可能充滿了挑釁的意味！舉例來說，錄影──更確切地說，從前技術發展仍未成熟的錄影──遠在本身還無法用影像敘述故事之前，便已取代、而且還嚴重地破壞電影這種人們長久以來已習於用它的影像來說故事的媒介。我個人一直認爲，錄影在這方面已犯下文化的滔天大罪！

　　電子影像已發展出本身所特有的影像語言，雖然它比優雅的、像生物體生長般發展而成的電影語言更簡單，也更粗糙。電視主要

是因爲本身的限制——比方說，在對焦清晰度和影像解析度這些方面——而扼殺了全景鏡頭那種符合人類視覺審美的美感，而且還以簡單的特寫鏡頭取而代之。「電視裡發言者的頭部特寫鏡頭」（talking head）便因此成爲電子影像的標準畫面。此外，電視台爲了留住收視的觀眾，爲了在同業競爭中生存下來，便採取加快電視影片節奏的剪接方式，並加速劇情內容的發展。

電視便透過這些方法影響了看電視長大的兩代、甚或三代的孩童，因此，他們在成年後，已不懂得欣賞電影裡開闊的視野和悠緩的節奏。

此外，我還認爲，廣告片和電視節目的高度相似性，已強烈影響並扭曲了電視的影像語言。

簡短地說，錄影文化已削弱、並大幅破壞了電影的影像語言。自從電影院大量流失觀眾後，人們大多在電視上觀賞電影，並因爲已習慣電視螢光幕，而期待電影也出現電視所播映的畫面，因此，今天絕大部分的電影看起來都很像電視劇。

電視過於快速、也過於強橫地以某些劣質的東西取代了電影，但由於它起初的條件太差，因此，一開始還無法佔有電影的地盤。我想，我肯定不是第一個發表這種看法的人。如果這種影像趨勢仍維持不變，是否新出現的高畫質電子媒介，在保留同一種影像語言的情況下，勢必會取代從前畫質較差的電子影像？或者，高畫質的「電子影像的電影」（das Elektronische Kino）將試著彌補電影——作爲一種已行之有年的影像文化——所遭受的損害以及不公平的對待？

取代「低」畫質影像的高畫質影像，應該突破電子影像原本的限制，改正人們不良的觀賞習慣，並重新發現一種比較不粗暴的、因此也對人們比較有益的——簡單地說，就是比較符合人性需求的——觀賞方式。技術的進步仍不斷在所有的領域裡發生，人們終究不會以技術的提升、而是以倫理道德的改善來評價「高解析度影像」（High Vision）。

有些道德主義者相信，我們或某人可以大力影響高畫質錄影帶，以及未來的高畫質電視節目所呈現的內容。在座各位，請不要誤以為我也是他們當中的一員！將來市面上當然會出現高畫質色情A片，而且任誰都無法阻止這種影片的推出。不過，我在這裡不是要談論這方面，而是要指出，這種新興影像媒介原則上如何滿足人們觀看上的需求，以及觀察這個世界的需求，如何讓人們獲得娛樂消遣，如何向人們敘述影像裡的故事。

比起先前的錄影技術，我總是熱切地希望，高畫質錄影可以發展成一種比較嚴謹的影像語言。身為電影導演，我希望在此提出一個建議：高畫質影像的創作者和製作者，應該嘗試向那些優於電視的影像資料和影像傳統學習。他們應該嘗試向電影語言學習，因為，電影語言遠比電視更有獨立自主性和文化養分。高畫質的影像文化還很年輕，我們現在正經歷它的青年時期，甚至還在經歷它的青春期。它的發展就像人類一樣：我們在年輕時，學習能力最好，往後則隨著年齡的增長，而愈來愈受限於本身一些不好的習慣。

我希望高畫質的影像文化不致於剛出現，便已成為人們不良的觀賞習慣。舉例來說，既然高畫質錄影已具備新的影像規格

（Bildformat），我希望，大家在使用這個媒介時，能以敬重的態度重新恢復全景鏡頭的拍攝，並讓一些不是只會剝削人們的視覺和理智的審美原則，得以再次發揮作用。

我在這裡還想談談另一點，它所涉及的問題就是這種新媒介和現實的關係，而且接下來它可能還會以倫理道德的問題出現。我們都知道，資料儲存數位化的時代已大大改變了「原作」和「現實」的概念。我去年花了一些時間在 NHK 電視台處理《直到世界末日》的一些「關於夢境的連續鏡頭」後，才終於明白，原來電子影像——尤其是能進行數位儲存的電子影像——可以被任意改造！這並不是什麼新發現，在座各位都知道這個事實。電子影像——尤其是高畫質影像——本來就是現實的抽象化。電子影像已不是一張張長久存在的、可以讓我們實實在在拿在手裡的影像，它們打從一開始便不是個別影像的集合，而且在錄影機後方的眼睛和錄影機前方的世界之間所形成的電子影像，還需要很高的技術性！

電子影像從錄製到播映的過程中，已大大地「喪失現實性」，因此，觀眾如果不認為它們具有「現實性」，也就不足為奇了！影像真實性也是一個寬廣的領域，我在這裡談這些，只是為了表達一個想法：高解析度影像可能在達到高解析度的同時，失去了本身的現實性。現實性的匱乏也是我們應該認真看待的文明病。這種匱乏就是一種病毒，但我們目前還沒有找到它的解藥，如果我們曾試著尋找的話。此外，這種病毒的致命性也高於其他任何一種病毒。

高解析度影像雖然可以增強觀眾觀看時的現實感（這是我的希望），但從長期來看，卻只會讓觀眾更無法信任它的真實性（這是

我的夢魘）。

人們未來的娛樂、故事講述、新聞以及各種報導顯然都會採用高畫質影像，而我們的孩子和孫子也將會習慣這種影像。如果我們在接下來這二十年的某個時間點，回頭看看我們現在的電視機，我們就會像現在看待 60 年代的黑白電視機那樣，報之以微笑！

我們將來是否能把高畫質影像，當作我們和我們孩子在生活品質上的一種提升，其實現在就取決於會場裡的我們。

我是樂觀主義者，我認為，高畫質的新技術仍在尋找本身的影像語言。全世界從事藝術創作的人們，應該開始運用高畫質影像。他們應該利用、改善、或甚至從一開始便好好地建構這種新的創作媒介。如果藝術家——或更確切地說，「處理影像的匠人」（Bildhandwerker）——無法自己主導這個創作工具，如果他們不願參與這個新媒介的建構，當高畫質影像無法符合他們的構想時，他們就沒有抱怨的權利！

我需要使用高畫質技術，因為我的新片《直到世界末日》和夢有關。在拍製這部電影的準備階段，我曾看過電影史上所有關於夢境的連續鏡頭，但我覺得，它們看起來都不像夢境，而比較像電影畫面。當我思索應該如何在銀幕上呈現夢境時，偶然間便冒出一個想法：不妨使用高畫質技術！我對這種新興技術本身所蘊含的許多創作可能性，感到很驚訝，而且我還透過這種技術勾勒出自己的影像語言（我們還沒有完成這個影像語言的建構），這是我運用各種電影工具所無法達成的！

在我們所完成的高畫質夢境畫面中，有幾個畫面的處理是經由

將近一百層的影像交疊才終於完成的。如果我們不採用高畫質技術的數位化處理，而前後只使用十次翻底片（Dupnegative）來拷貝影像，這些影像的畫面就會失真，而令人無法接受。

現在我要回到我在這場演講的開頭所提出的問題：「高畫質技術可否讓視覺藝術創作者或電影導演的夢想成真？」其實我不用在大家面前發表演說，就可以立刻回答這問題：沒錯，高畫質技術可以讓他們的夢想成真！至於要多久才可以實現呢？大家到時候就知道了！

最後，非常感謝大家在此專注地聆聽我的演講！

《城市時裝速記》

Aufzeichnungen zu Kleidern und Städten

本節內容是溫德斯為 1989 年發行的紀錄片《城市時裝速記》所錄製的德文版旁白。

1

我們住在某個地方，

我們從事某種工作，

我們會說點什麼，

我們會吃點什麼，

我們身上會穿點什麼，

我們毫無選擇地觀看我們所看到的影像，

我們以某種方式過生活，

我們就是我們自己。

對某個人的、

對某件事物的、

對某個地方的……

「認同」（Identität）。

「認同」。

光是這個詞語，

便已讓我的心頭感受到一股暖流：

這個詞語帶有一種寧靜、

滿足和泰然自若的滋味……

什麼是認同？

認同讓我們知道，自己屬於哪個地方？

認同讓我們認識自己的核心，

和固有的內在價值？

認同讓我們知道，自己是誰？

我們怎麼發現自己的認同？

我們為自己創造形象，

並試圖讓自己成為這個形象……

這個形象就是所謂的「認同」嗎？

我們為自己所創造的形象……

和我們本身……

是否一致？

這些形象是誰？是「我們本身」嗎？

我們住在城市裡面，

而城市也住在我們裡面……

歲月不斷地流逝。

我們從一座城市遷移到另一座城市，

從一個國家遷移到另一個國家，

我們改變語言，

我們改變習慣，

我們改變意見，

我們改變衣著，

我們改變自己。

一切都在改變，而且還迅速地改變。

尤其是影像，

我們周遭的影像正以飛快的速度

發生改變並複製本身。

電子影像在爆量出現後，

便已到處取代了照相。

我們既然已學會信任照片，

那麼，我們也能信任電子影像嗎？

在繪畫的時代，一切都還算單純：

真跡原作（das Original）是獨一無二的，因此仿製

就是仿製，只是贋品。

照相和後來發明的電影就比較複雜：

它們的「真跡原作」就是負片，如果沒有拷貝負片，

大家就看不到真跡原作，

所以，每一份拷貝都是真跡原作！

現在的電子類比影像，以及即將出現的電子數位影像

都沒有負片，也沒有正片，

所以「真跡原作」的概念在這裡已不適用。

一切都是複製品。

因此，對真跡原作和複製品的區分，似乎是人們的恣意武斷。

還有誰會驚訝於人們的認同概念，竟已如此衰微！

沒錯，認同已經落伍，已不流行。

然而時尚如果不是時尚本身，那什麼才是時尚？

從「時尚」的定義來看，時尚永遠不會過時。

難道「認同」和「時尚」是對立的？

時尚？！「不要拿時尚來煩我……」

至少這是我最初的反應，

當巴黎的龐畢度中心詢問我，

是否有興趣拍攝

關於「時尚世界」的短片時。

「令我感興趣的，是世界，而不是時尚……」

或許我不該如此輕率地蔑視時尚。

或許我應該沒有成見地看待時尚，

就像我看待所有其他的產業，例如電影……

或許時尚和電影有共通之處？

這部紀錄片還有一個吸引我的地方：它讓我

有機會認識一位

在東京工作、

令我感到好奇的人士。

2

拍電影有時也應該像過日子一般，

它就像散步、看報紙、做筆記、開車……

這部關於山本耀司的紀錄片就是這種類型的電影。

我日復一日地拍攝，

拍攝的動力純粹來自我的好奇心。

這是一份城市時裝速記！

3

我第一次和山本耀司打交道，就是一種認同的經驗（Identitätser-

fahrung）：

我買了他設計的一件襯衫和一件外套。

你們一定知道穿上新衣服的感覺：

你們會照鏡子，並對自己這層「新外皮」感到滿意及些許興奮。

不過，我買的這些襯衫和外套卻不一樣，

它們一開始便讓我覺得既新又舊。

我當然會照鏡子，

只是鏡子裡的我比以前更像「我」。

我當時有一種奇特的感覺：

我正穿著——是啊！我完全不知道該如何形容——我正穿著

這件襯衫本身

和這件外套本身。

當我穿上這些衣服時，我就是我本身，

我感受到它們對我的保護，

就像中世紀騎士感受到身上的甲冑對他們的保護那樣。

受到身上的襯衫和外套的保護？

我為此大吃一驚！

衣服商標上寫著：Yohji Yamamoto[1]。

他是誰？他在服裝裡發現了什麼祕訣？

這個祕訣跟剪裁、樣式和質料有關嗎？

不過，這三個元素都無法解釋我對山本耀司時裝的感覺。

他設計時裝的祕訣其實來自遠處，來自過往：

這件夾克讓我回想起自己的童年，

而我對「父親」的感覺也被裁縫在這些衣服裡。

這種感覺不存在於衣服的細節裡，

而是已融入整件衣服裡。

這件夾克直接傳達出這種感覺，

而且它的表達更勝於人們的言語。

這位山本先生對我、對世界上所有的人有什麼瞭解？

我後來便親自到東京拜訪他！

1 譯註：山本耀司的羅馬拼音。

4

山本耀司東京辦公室的

牆壁和工作桌上，都掛滿和擺滿人的照片和圖像，

層架上則堆滿攝影集，

其中有一本也是我珍藏的集冊：

奧古斯特・桑德（August Sander）[2]的《二十世紀的人們》（*Menschen des 20. Jahrhunderts*）。

5

在這本精彩的攝影集裡，耀司最喜歡那張吉普賽青年的照片。

他喜歡這張照片的原因，比較不是因為這位年輕男子的衣著，

而是他迷惘的神情，以及

右手插在褲袋裡的模樣。

6

東京和歐洲相距甚遠，

接受歐式服裝大概也才一百年。

當我第一次穿上山本耀司的時裝時，我很訝異於

他可以讓我身上的襯衫和外套傳遞出「歷史」，

而這些衣服也因此展現出對穿著者的保護力。

我更驚訝的是，

2 譯註：奧古斯特・桑德（1876–1964），德國攝影家，以寫實人物攝影著稱。

我後來看到他的時裝在我的女友索薇格身上所產生的效應。

她曾有一陣子穿著耀司設計的時裝，

每當她穿上這些衣服時，我就覺得她變得不一樣，

彷彿這些時裝是為了賦予她新的角色而為她量身裁縫的。

當我準備前往耀司的東京工作室拍攝這部紀錄片，

順便觀察他如何透過模特兒的試穿搞定明年夏季的新品時，

最讓我好奇的，就是他和女人的關係。

7

當我們還完全不瞭解某一種手工製品時，

最初提出的問題通常是最簡單的：

這件作品的製作是從哪裡開始的？製作的第一個步驟是什麼？

「會先處理什麼？」

8

形式與質材。

每個行業的手藝匠人都會面臨這個由來已久的難題及相同儀式：

往後站，拉開自己和作品的距離並觀看它，而後再度靠近它、觸摸它、感受它，

經過一番猶豫後，便立刻採取行動，然後又陷入一陣長考……

經過一段時間後，我相信，我已看出耀司作品裡的矛盾：

他所設計的時裝無法擺脫流行的短暫性，

所以，只好屈從於人們快速而貪婪的消費。

時尚已讓消費成爲本身的遊戲規則，

在這個領域裡，

只有「這裡和今天」（Hier und Heute）才算數，而不是「昨天」。

不過，他也會在從前的舊照片裡、

以及某個時代的工作服裝裡尋找靈感，

畢竟當時的人們有不同的生活節奏，

而且「工作」對他們來說，也具有不同的意義。

因此我覺得，耀司是同時以兩種語言在表達自我，

他可以說同時在演奏兩種樂器：

短暫易逝卻又經久不變，

無常卻又穩定，

流動卻又牢固。

9

拍攝這部紀錄片也讓我覺得自己像個怪物，

因爲我已完全像耀司那樣，

使用兩種語言，使用兩種截然不同的攝錄工具：

站在那台 Eyemo 的 35 mm 攝影機後面，

我覺得自己好像在操作一台古老的儀器，

在使用某種「古典語言」。

那台小型攝影機只能裝入三十公尺長的膠捲，

所以每拍一分鐘，便需要更換一次膠捲。

後來我愈來愈頻繁地使用那台可讓我隨時拍攝的卡式錄影機，

以便隨時捕捉耀司的工作實況。

錄影機的語言並不是「古典語言」，

而是「有效率的」或「實用的」語言。

讓我相當驚愕的是，錄影機的影像對這部紀錄片來說，

有時甚至「更貼切」，

它們彷彿比較能夠掌握鏡頭前的那些事物，

是的，這台錄影機好像和時尚之間有某種關聯性。

10

我那台古董級的 Eyemo 手搖攝影機……

在拍攝前，得用手上緊它的發條，

拍攝時，它發出的轉動聲就像縫紉機那樣。

這台手搖攝影機已習慣耐心地等待，

這就像耀司和我的工作都需要耐心一樣，

只不過我們的工作需要發現的耐心，而不是創作的耐心。

天色轉暗，

耀司仍不停工作，並在腦中一一回想每個模特兒試衣的模樣。

模特兒所試穿的服裝，後來幾乎全以黑色衣料裁縫而成。

我問他，黑色對他意味著什麼？

11

我逐漸開始重視以錄影機所進行的拍攝工作，

儘管這種作法違反了我原本的構想。

我使用 Eyemo 攝影機時，

總覺得自己是造成干擾的入侵者。

這台電影攝影機讓拍攝對象留下「深刻的印象」，

但錄影機卻不會讓他們留下「深刻的印象」，也不會干擾他們。

它就只是在那兒罷了！

12

耀司在羅浮宮庭院舉辦時裝發表會的前一天，

我們在那座橫跨塞納河、直接通往羅浮宮的橋上，

巧遇一位身穿山本耀司黑色時裝的日本女子。

在那場緊張忙亂的、為了隔天的時裝秀所進行的彩排裡，

山本耀司看起來就像一座鎮靜沉著的紀念碑！

13

在服裝發表會的前一晚，

山本耀司巴黎工作室裡的那股混亂的氛圍，

至少讓我留下這樣的印象：

除了耀司以外，似乎沒有人知道前進的方向。

當時那裡所彌漫的氣氛，

就好像電影工作者即將在剪輯室裡完成影片的初剪（erster Bildschnitt）

那樣。

該晚，耀司的確動手剪輯關於這場時裝發表會的影片，

以便確定模特兒隔天出場的前後順序，

以及他藉由這場時裝秀所要表達的想法。

14

我第二次去東京拜訪耀司時，

他正忙於督察東京一家即將開幕的新分店的裝潢工作，

其中最麻煩的部分，就是他在牆壁黑板上的簽名。

當他的簽名筆跡已經變成註冊商標時，

關於他的一切就會在他每一次的簽名裡，重新被訴說、被展現。

15

「山本」這個姓氏在日文裡是指，

「山腳下」的意思。

16

置身在東京的喧嚷騷動裡，

我一開始便瞭解到，

最能代表這座城市的「影像」，

或許就是我用錄影機所拍下的電子影像，

而不只是我在電影膠捲上所拍攝的那些「神聖的」影像。

我對此大為吃驚！

由此可見，影像語言（Bildsprache）不是電影的特權！

難道人們不會重新思考這一切？

不會重新思考所有關於認同、影像、語言、形式和作品的概念？

難道未來的創作者不可能是廣告和音樂短片的拍製者？

電玩遊戲或電腦程式語言的設計者？

我的天啊……

17

那電影呢？

這個十九世紀的發明，

這個機械時代的藝術，

這個光線和感動的語言、

這個源於神話和冒險奇遇的語言，

它知道如何表達愛與恨、

戰爭與和平、

生命與死亡……

電影會停滯不前嗎？

所有站在攝影機和聚光燈後面和

剪接工作台旁邊的手藝匠人

是否應該重新學習他們的手藝，

而改用電子和數位技術？

將來是否會出現電子的手工製品和

數位的手藝匠人？

然後，這種電子語言就可以

像奧古斯特·桑德的照相機、

或像約翰·卡薩維蒂（John Cassavetes）[3] 的攝影機那般

呈現出「二十世紀的人們」？

18

有一次，我們曾聊到「手工製品」這個概念，

以及手藝匠人的倫理道德：

爲了打造出那把「眞正的椅子」，

爲了裁縫出那件眞正的襯衫，

簡單地說，在完成一件手工製品的過程中，

他們也發現了它的本質。

19

在另一個工作室裡，

耀司和其他的工作人員

正讓模特兒試穿下一季

即將在日本的「本土市場」推出的新品。

那裡瀰漫著不一樣的氣氛：

他在那裡教導大家，

和那群工作伙伴在一起時，他確實是一位大師。

20

有一次，我們談到風格，

3 譯註：美國導演約翰・卡薩維蒂（1929–1989），美國獨立電影的先驅。

以及它如何變成一個棘手的難題：

「風格」的風險往往在於它有可能變成一座監獄，

或一間鏡室，因為，在牆壁嵌滿鏡子的房間裡，

人們只會在鏡子裡，看見自己並複製自己。

耀司很瞭解這個問題。

他當然也曾經掉入風格的陷阱裡，

但他也談到，當他學會接受自己的風格的那一刻，

便已從風格的陷阱裡脫身。

突然間，那座監獄敞開了大門，而迎來高度的自由。

對我來說，這就是創作者！

當想要有所表達的人

知道如何以自己的語言來表達這些東西時，

最終會在自己的語言裡

找到隨性隨意的自由！

他們會把自己變成那座風格監獄的守門人，

而不是被監禁的囚徒！

21

地板上有一張沙特（Jean-Paul Sartre）[4]的照片，

那是布列松（Henri Cartier-Bresson）[5]的人物攝影作品。

耀司對照片裡的衣領很感興趣，

就是沙特身上那件大衣的衣領。

21a

流行不只出現在服裝裡，

也出現在建築物、汽車、搖滾樂、鐘錶、書籍和影片裡⋯⋯

流行往往也是一種運動，而它的任務可能就在這場運動裡。

耀司同時展開好幾組服裝新品的設計工作，

包括下一季的男裝新品。

男裝的設計對他來說，是否不同於女裝？

21b

耀司在老照片裡尋找什麼？

為什麼他的周遭總是有老照片？

實際上，這些照片跟他的時裝設計往往沒有直接的關係！

22

巴黎的時裝表演已順利落幕！

他們的任務已經完成。

為了一同觀看這場時裝秀的錄影，

全體工作人員隨後便回到巴黎的工作室。

晚上他們都出去吃慶功宴，大肆慶祝一番，

4 譯註：尚–保羅・沙特（1905–1980），法國存在主義哲學家。

5 譯註：亨利・卡提耶–布列松（1908–2004），法國著名攝影家，偏愛黑白攝
影，以「決定性瞬間」的攝影風格著稱。

隔天他們會一起飛回東京，而且飛機一抵達，

就得立刻工作，繼續處理下一季準備推出的新裝。

當我在巴黎

看到這些疲倦、卻心滿意足的面孔時，

才真正領會到，

為何耀司溫柔、精緻而敏感的設計語言，

在每一季時裝發表會後，仍可以繼續存在：

這些人——他的助手和員工——有時會讓我想起寺院的修行者，

他們都是協助他把內在的想法體現為時裝作品的人。

他們用本身對工作的專注、細心和狂熱

確保耀司的設計可以完整地保留在他所有的服裝作品裡，

而且每一件完成的連身女裝、襯衫和背心都包含著它們的尊嚴。

在時裝產業的生產裡，

他們都是設計師作品的守護天使。

23

我把眼前這群工作人員想像成一支電影製作團隊，

在這支團隊的協助下，

耀司這位導演彷彿在執導一部不會結束的影片，

只不過他所拍攝的畫面，從未在銀幕上放映罷了！

如果我們坐下來觀賞這部耀司創作的電影，

就更能在這片格外私密的銀幕上，看見自己。

這片銀幕就是一面讓我們照見自己的鏡子。

既然我們在那裡可以看見自己的影像，

也就可以看見自己的身體、外表和故事。

簡言之：我們能以更好、更開放的方式察看並接受自己本身。

所以，在我的眼裡，

山本耀司執導的這部令人備感親切的電影，

雖然採用的腳本千篇一律，卻始終具有創新性。

24

我在觀察耀司的工作實況時，曾拍下一些場景，

並把它們匯集在一本影像筆記裡。

我把其中我最喜愛的場景擺在最後：

我那架錄影機的鏡頭，那隻電子眼（elektronisches Auge），

曾幸運地

捕捉到一群守護天使的工作畫面。

城市的景觀
The Urban Landscape

1991 年 10 月 12 日，溫德斯在東京參加一場建築學術研討會，並以〈城市的景觀〉（The Urban Landscape）爲講題，發表英語演講。本節內容是溫德斯後來把當時的講稿譯回德語的版本。

　　我既不是建築師，也不是都市計畫專家。如果我有什麼資格可以站在這裡，和大家談談自己對於城市景觀的主張和看法，或許是因爲我經常以電影導演的身分前往世界各地：我曾在好幾個城市裡生活和工作，我曾用我的攝影機和照相機在世界各地拍下許多景觀──其中大部分都是城市景觀，但也不乏鄉間、沙漠、邊界，或高速公路交流道下方的景象。

　　電影是一種城市文化。電影的發明是在十九世紀末期，隨後還跟世界各大城市一起蓬勃發展。電影不僅和城市一起成長，還見證了城市的發展：一些在十九、二十世紀之交悠閒安適的城市已轉變成今天擁有數百萬人口、擁擠不堪且步調匆忙的大都會。此外，電影也見證了摩天大樓的興起、貧民窟的出現，以及富者愈富、貧者愈貧的社會變遷。

　　電影適切地反映出二十世紀的城市，以及生活在這些城市裡

的居民。比起其他種類的藝術，電影更能為我們的時代留下歷史性的紀錄。被人們稱為「第七藝術」的電影比其他的藝術，更能掌握事物的本質，更能捕捉時代的氛圍和潮流，而且還能以人人都能理解的語言來表達人們的期待、恐懼和願望。電影也是一種娛樂，而「娛樂」則是城市最典型的需求。為了不讓市民無聊得發慌，城市勢必得發明電影。電影屬於城市，也反映城市！

「影像視角下的城市景觀」……我希望在座各位可以在「影像」（Bild）這個詞語上停留片刻。「影像」一詞肯定不是個清楚而明確的概念，所以，它的詞意具有多重的可能性，可能指涉完全抽象的、或非常具體的意義。電影在電影史發展的過程中所呈現的「城市影像」已完全不同於現今城市的外觀。「影像觀點下的城市」……城市裡的一切似乎都在變動，都在改換。

在座各位都知道，人類的城市發生了劇烈的轉變。舉例來說，您們都知道，東京在最近這一百年、或五十年裡，甚至在最近這十年裡，出現了巨大的變化。城市的變遷好像愈來愈快，而我們已習慣城市的改變，以及城市改變的速度。然而發生轉變的，不只是城市環境，「影像」也是。或許我們還可以進一步確認，影像和城市的演變都依循某種類似的、可能是平行發生的方式而進行。

遠古時代的人類會在洞穴牆壁上作畫，或在岩石上刻下、或在沙子裡畫下一些東西。後來人類便學會在其他的地下空間裡、在教堂的穹頂或在畫布上作畫。長久以來，人類僅僅透過繪畫來呈現世界的真實性，而且每一幅畫都是唯一的原作（Unikat）。因此，人們必須站在存留下來的畫作前面，或前往教堂，才有機會觀賞繪畫作

品。自從印刷術發明後，人類才開始複製並傳播圖像，也就是以銅版或不同材料的版面來複印繪畫。

到了十九世紀，圖像的發展又往前跨了一大步。隨著照相術的發明，眞實（Wirklichkeit）以及人們對眞實的呈現之間，便出現了全新的關係，照片也讓人們首次擁有了「二手的現實」（Realität aus zweiter Hand）。但很快地，這種靜態影像便自然而然發展成動態影像。人類第一次可以不用出遠門，只要留在自己的市鎮裡，更確切地說，只要坐在電影院的某個角落，就可以看見世界各地的風貌。

這種影像消費形態持續了三、四十年後，照相和電影才面臨新的競爭者──電子影像。這種新興媒介可以更迅速地傳遞畫面，可以毫無滯延地進行事件的現場轉播。它被稱爲 Television（電視），因爲，它字面上的意思就是指「看見遠方」。電視雖然拉近了人們與現實世界的距離，卻也同時擴大了人與人之間的距離。電視畫面比電影畫面更冰冷、更缺乏情感，而且我們還不斷受到「電視畫面和現實具有直接關聯性」這個觀念的影響。這種媒體已沒有「個別的影像」，已不需要照相攝影和電影拍攝所使用的負片，而是需要許多進步的技術，以便消弭在家看電視的觀眾和「現實」之間的距離。然而，電視卻剝奪了人們彼此接觸和互動的機會：人們不一定要出門，不一定要到電影院排隊購票入場，然後和一群陌生人坐在一起觀賞電影，並體驗與他人接觸的社群生活。

不過，電視業者也看到，本身即將面臨一些改變。不僅電視台愈來愈多，後來有線電視、衛星電視、尤其是「錄影帶」也接二連三迅速加入這個專爲「個人觀賞」而服務的媒體行列。因此，我

們現在已不一定要依賴電視節目，而是可以自行安排所要觀賞的內容；我們甚至可以不再依賴已錄製好的帶子，而是可以自行錄製電子影像。錄影產品的技術門檻已愈來愈容易跨越，價格也愈來愈合理，而且在操作使用上也愈來愈簡便。今天每個人都可以把他的手提錄影機放進外套的口袋裡，每個孩子都可以創造「二手的現實」。但是，這些還不是電子影像發展的終點，畢竟我們正處於一場數位革命——即高解析度錄影畫面、「高畫質」影像——的開端。

因此，未來電子影像的畫質將大幅提昇。它們會比以前更出色、更細緻、更具有吸引力，而終於徹底擺脫「原作」（Original）這個觀念。每一份數位複製的電子影像將和母帶的影像毫無二致，而且世界各地的人們將能同時運用、並就地複製這種電子影像。

雖然，未來的電子影像會因為數位化而比從前更精美、且更容易取得，但它們的可信度卻因此而降低：數位影像在本身的各種可能性裡，都會被人「動手腳」，所以，影像的偽造也會以各種可能的方式出現，甚至每一個畫素和最小的畫面單位——即「畫面粒子」（Bild-Atom）——都可以被更改。既然「原作」已不存在，也就沒有什麼可以證明所謂的「真實」。最終，數位電子影像將進一步加深「現實」和「二手的現實」之間的鴻溝，或許還會演變成一條人們無法跨越的鴻溝！

由此可見，影像的本質已隨著時間的推移而徹底改變——已從唯一的真跡畫作發展為數位複製的影像。這種電子影像以難以置信的速度不斷進步，其數量也以難以置信的速度不斷增加。我們正遭

受人類有史以來從未有過的、大量影像的「轟炸」！這種「轟炸」不僅不會停止，反而還會更頻繁地發生。任何體制、行政機構和政府都無法阻止這個電子影像國度的不斷擴展。電腦、電子遊戲機、視訊電話和「虛擬實境」都是影像氾濫下，所出現的產物。我們現在已學會適應這樣的影像發展，已學會「更快速地觀看」，更快速地掌握視覺信息的關聯性。假若我們可以為 1930 年代的觀眾播放一部今天上映的動作片，他們可能會在銀幕前變得慌張失措、或因為內心氣憤而咒罵地離開電影院。假若我們讓 50、60 年代的某個家庭的所有成員，一起坐在現今可以播放五十個頻道的電視機前面，並讓他們使用遙控器快速切換頻道並觀賞不斷變換的電視節目，他們後來可能會因為個人秉性的不同，而分別陷入歇斯底里或麻木無感的狀態！

總之，愈來愈多的電子影像不斷擴大本身的傳播範圍，而且愈來愈佔據我們的生活。這些電子影像不僅「更精美」，而且更具有誘惑力。後來電影和照相便參考電子影像那種富有誘惑力的表現手法，而學會一種新的影像語言，並呈現出一種新形態的倫理道德。不過，我們在回顧過去時，也會發現人們積極利用影像的現象：1920 年代的共產蘇聯和 1930 年代的納粹德國，都刻意把政治宣傳注入電影和照相這些影像語言的語法裡。此外，廣告產業也迅速掌握了這種嶄新的、可以說服並誘惑人心的影像技巧。

電影曾在短期內發展出新的影像語言，而且還因為在技術上從默片進步到有聲片，而得以跟上時代的腳步！然而，到了 50、60 年代，電視嶄新的電子影像語言便打亂和削弱了電影的美學和語

法，但同時廣告的運作規則，以及廣告短片的拍攝手法又讓電視語言從內部徹底地翻轉。廣告改變了電視，就如同電視改變了電影那樣。我們今天必須敢於正視這個事實：廣告的商業精神幾乎已滲透入所有視覺溝通的領域裡。一般來說，現在的影像已「更富有商業性」，它們都企圖吸引人們的注意，總是在這方面相互競爭，而且每一個新的影像都試圖超越既有的影像。

從前影像最主要、也最重要的任務就是呈現（zeigen），而現在影像卻愈來愈以銷售（verkaufen）作為本身的目標。我認為，影像歷經了一種與城市類似的、可與城市比擬的發展。我們的城市就和影像一樣，不斷地擴展；我們的城市就和影像一樣，讓我們覺得愈來愈冷漠，愈來愈有隔閡；我們的城市就和影像一樣，已變得愈來愈疏離，而且也讓人們覺得愈來愈疏離；我們的城市就和影像一樣，迫使我們擁有愈來愈多的「二手經驗」；我們的城市就和影像一樣，商業傾向愈來愈強烈。市中心的房地產過於昂貴，而使人們必須搬到外圍城區。市中心已被銀行、飯店、以及消費和娛樂產業所佔據。

不重要的事物會消失。在我們這個時代，似乎只有重要的東西可以存續下來。不重要的、樸實的事物，就像不重要的、樸實的影像或影片那般，都會消失。電影產業會逐步流失所有不重要的、樸實的事物，而我們今天都在見證這個令人悲哀的過程。這些事物的流失在城市裡遠比在電影裡更為明顯，而且對城市的影響可能更為巨大。

正如我們周遭的圖像世界愈來愈紛亂喧鬧，愈來愈不諧調，

愈來愈囂張狂妄一樣，我們的城市也變得愈來愈複雜多變、混亂喧嚷，並帶給人們愈來愈多的壓迫感。城市裡的圖像和城市本身非常相配，我們只要看看城市裡那些已多到氾濫的圖像，便可以得到印證：交通標誌、電視牆、報攤、商店櫥窗、海報、廣告看板、屋頂上以霓虹燈管折凹而成的一些超大型字母、計程車和地鐵裡的影像資訊，以及汽車、貨車和巴士的車身廣告，此外還有人們手中塑膠袋印上的字樣和圖案等等。

我們已習慣我們城市紛亂熱鬧的圖像世界。當我在蘇聯還未瓦解以前，第一次前往匈牙利首都布達佩斯時，我所出現的那些驚訝反應，就和初次進入共產陣營國家的西方人一樣：放眼望去，我只看到零星的交通標誌，以及一些難看刺眼的旗幟和令人厭煩的標語——除此之外，這座鐵幕裡的城市已沒有任何圖像和商業廣告。反正這些東西就是不存在！

我在那個當下終於領會到，我們是多麼習慣於、多麼熱衷於一切和商業活動有關的事物啊！商業廣告的宣傳已讓我們沉迷在這些事物當中，而無法失去它們，無法離開它們。廣告的圖像已變成一種毒品，那麼，我們的城市是否也變成一種令人沉溺其中的毒品呢？毒品帶來超劑量的風險，為了讓自己不受到這類毒品的傷害，我們能做什麼呢？

身為電影導演的我後來便發現，如果要讓自己拍攝的影像畫面不受到那些如洪流般大量影像的影響，而且不會淪為商業競爭和強烈商業化思維的祭品，就只有一條可能的途徑：我必須在電影裡說故事！

電影導演這門職業隱含著一種危險：為了拍電影而拍電影。我在自己曾犯下的錯誤裡發現，「美妙的畫面」本身不僅沒有價值，反而還會破壞作品整體和戲劇結構的運作和流動，以及作品留給觀眾的印象。我剛開始拍電影時，如果有觀眾告訴我，他很喜歡我拍攝的畫面，我會覺得那是對我的電影作品最大的讚美！今天如果有人因為我的電影「畫面很棒」而向我恭喜時，我不僅不覺得那是讚美，反而還認為，我一定在這部電影裡搞砸了什麼！

我已從錯誤中領悟到：如果我不想讓自己因為影像畫面的美妙而落入自滿的病態或危險裡，唯一的方法就是相信故事的優先性（Vorrang der Geschichte）。我後來已經學會，讓影片中的每個畫面僅僅擁有和故事角色相關的真實性。

我發現，如果我過於重視電影畫面的美感，就會弱化和邊緣化電影裡的人物角色，而薄弱的人物角色會讓電影故事缺乏能量。從電影導演的專業來說，只有人物角色所呈現的電影故事才能讓每個畫面具有可信性，而且電影故事還讓整部電影「富有道德寓意」。

那麼，建築師和都市計畫專家是否也跟我這位電影導演，擁有相同的經驗？在都市裡，究竟什麼東西之於都市景象，就類似故事之於電影那樣？

我不知道！為了讓自己更接近這些問題的答案，我讓自己往後退了幾步，後來我便發覺：當我在電影裡所談論的故事可以保護其中的人物角色，使他們不致於被那些耽溺於自身、因而變得多餘或甚至帶來干擾的畫面弱化時，我在看待某個電影場景的景色，就像在看待一個額外增添的角色那樣。

一條街道、一排房屋的立面、一座橋樑、一條河流、或某個東西，都不只是畫面的「背景」（Hintergrund），它們都擁有應該被認真地看待的故事、「人格」（Persönlichkeit）和身分。它們會影響那些出現在背景前面的人物角色，並引發某種氣氛、對某個時代的某種感覺，以及某種特定的情感。它們雖然美醜不一、新舊不一，但一定會「在場」（präsent），而對演員來說，「在場」是唯一算數的東西！總之，它們值得被認真地看待。

　　我最近這幾年在澳洲工作期間，很幸運地認識了幾位當地的原住民。當我知道，所有自然景觀的形成在他們的眼裡，都是神話式往日（mythische Vergangenheit）裡的人物的體現時，便覺得很訝異！依據他們的世界觀，每一座山丘、每一塊岩石都有一個和他們的「夢幻時期」（dreamtime）有關的「故事」。

　　我記得自己在童年時期也有類似的想法。對年幼的我來說，一棵樹不單單只是一棵樹，它還是個幽靈，而房屋的外觀和輪廓看來就像人類臉孔的某些特徵。房屋有不同的種類：嚴肅莊重的房屋、陰森險惡的房屋和親切友善的房屋。河流會讓我感到害怕，卻也可以讓我平靜下來。街道也擁有性格，有些街道我寧可避開，有些街道則讓我很有安全感。地平線和山巒的輪廓，彷彿是我的某些渴望或懷舊情緒的反映。至今我還清清楚楚地記得，我對森林裡的某塊大岩石的恐懼，而且還把它稱為「一個坐著的女人」。

　　自然風景和城市景象會激發兒童內心的情感、聯想、念頭和故事，不過，當我們長大後，便傾向於遺忘這些曾存在於我們內心裡的東西。我們在童年對視覺經驗的信賴，遠遠勝過長大成人以後，

而且我們在童年所目睹的一切，還支配了我們認為「我們是誰」、「我們是哪裡人」的身分認同觀念。但是，我們後來卻學會抗拒自己在童年時期所形成的認知。

我曾在紐約生活一段時間，那時我住在一間面向中央公園的公寓裡。每次當我離開那棟公寓大廈時，我總是看到一大塊黑色花崗岩豎立在對面那座公園的邊緣，它的顏色會隨著天氣狀況而改變。整座紐約市就建立在一大片花崗岩盤上，而我經常看見的那塊花崗岩，只是其中的一小塊。每次我看到它時，總是可以從它那裡獲得方向感。它不僅堅實牢固，而且遠比整座紐約城更為古老！它以一種奇特的方式帶給我信心，我覺得自己已和它連結在一起。我還記得自己曾有一次含笑注視著它，就像看到好友那般。它向我散發出一股寧靜的氣息，使我更心平氣和。至於我現在所居住的柏林，則是一座完全建築在沙地上的城市，而且沙色很白。我們如果走到建築工地上，有時還會看到暴露出來的白色沙地。這片沙地也喚起我內心對於柏林這座城市的連結感，甚至是安全感，而且還告訴我，我身在何處。沙地上的建築物當然也告訴我，我身在何處，但卻是以不同的方式。柏林是一座相當獨特的城市，因為，它在二戰期間曾遭受戰火嚴重的損毀，後來柏林圍牆又將它一分為二，而讓它再度受到摧殘。

柏林有許多空地。我們會看到有些房屋的另一邊是空的，這是因為原本與它們相連的房屋在被炸毀後，便任其荒廢，遲遲未獲重建。柏林人把這些房屋所殘留的、荒涼的牆面稱為「火吻的殘牆」（Brandmauer），它們幾乎是柏林所獨有、而在其他城市看不到的景

觀。柏林還有一些荒涼的空地，它們都是柏林的傷口，而我也因為這些傷口而愛上柏林！柏林的傷口比任何歷史書籍或檔案，更能傳達歷史！

當我在拍攝《慾望之翼》時，我發現自己一直在柏林尋找空地，尋找那些無人居住的荒地。

我當時覺得，人煙寥落的地方遠比人潮洶湧的地方，更適合代表柏林。

當我們有很多東西要看時，當圖像太滿或圖像過多時，我們就再也看不到任何東西！在座各位都知道，「過多」（zu viel）會急速地變成「空無一物」（gar nichts）。

我們也曉得另一種視覺效應：當某個畫面幾乎留白（leer）、景物相當稀少時，卻反而能表達許多東西，而讓觀賞者的內心感到全然充實。由此可見，「留白」（Leere）可以轉化為「一切」（Alles）。

電影導演每次在準備拍攝影片時，都會面臨這個難題：如果他們為了呈現某個東西，而想用鏡頭來捕捉它時，反而必須設法不讓這個東西進入畫面。當他們想透過畫面來呈現某個東西、想讓它存在於畫面時，反而只能採取將它排除在畫面以外（draussen lassen）的方式，才有辦法貼切地把它表達出來。

同樣地，在我現在居住的柏林，正是那些「留白」的空間，讓我們得以洞悉這座城市真正的面貌。我這句話不僅是指，柏林那些可以讓人們鳥瞰一大片土地的「留白」空間（甚至還可以延伸到遠處的地平線，而在城市裡，這無論如何都是一種愉悅的經驗），並

且還意指，柏林可以讓人們鳥瞰這個時代的「留白」空間。

時間在生活裡定義了歷史！在電影裡，我們也可以進行類似的觀察。有些電影就像閉鎖的空間：畫面和畫面之間已毫無空隙，容不下影片顯示內容以外的東西。這樣的電影不允許觀眾的眼目和思維隨意漫遊，而觀眾本身也無法把任何東西——比如自己的情感和經驗——帶入這些電影裡。當觀眾跟跟蹌蹌地走出電影院時，會覺得自己好像受騙一般！然而，我卻深信，只有那些可以在畫面和畫面之間留下空隙的電影，才有能力述說故事，而只有這樣的電影故事才能在觀眾的腦海裡，重新恢復本身原有的生命力！至於那些屬於閉鎖系統的電影，只能裝模作樣地述說故事。它們依照食譜正確無誤地經營一個故事，但是，它們使用的配料卻無滋無味！

城市不會述說故事，但卻能述說某些與故事有關的東西。城市蘊含著本身的故事，並將它彰顯出來。城市可以讓大家看見它的故事，也可以將它的故事隱藏起來。城市就像電影一樣，可以打開、也可以搗住我們的眼睛。城市可以有所表達，也可以懷有幻想。

儘管許多人對東京抱持某些看法，但它在我的眼裡，就是一座開放的城市，一座不僅會掠取、也會給予的城市。

我承認，東京具有負荷過量和持續進取的傾向，但同時它也可以讓我們意外地發現，在每個街角的後方其實還別有洞天！當我們離開喧囂嘈雜的市街時，會突然踏入某個寂靜、悠閒又親切的空地。走在摩天大樓旁的林蔭街道上，我們會看到低矮的屋舍、花園、鳥兒和貓兒，而感受到一股平靜的氛圍，有時甚至還會經過一處墓園——不同於歐美的墓園，東京的墓園就坐落在有人居住的、

熱鬧的街區裡。或者，我們會發現一座寺廟，而它和我們所熟悉的西方教堂相反的是，我們在這裡可以找到自己，我們即使沒有信仰它所崇奉的宗教，也不會覺得自己是個闖入者。在我的眼裡，東京是由一些孤島所組成的體系！

當然，這些孤島必須被保留下來！當然，我們也可以眼睜睜地看著它們如何消失！正如我在前面談到的，所有不重要的事物都會消失。

不過，當我們失去一切不重要的事物時，我們也就迷失了方向，從而淪為重要而強大的、難以捉摸的事物的犧牲品。

我們必須為所有仍存在的、不重要的事物而奮鬥，畢竟不重要的事物可以為重要的事物提供另一種視角。

在電影史裡，小製作電影孕育了創造力、新思維、大膽的內容，以及溫馨真實的、合乎人情的故事。小製作電影是蘊藏思想的寶庫。

在城市裡，不重要的、留白的、開放性的事物就是我們的電池。這些電池可以為我們注入能量，並保護我們不致受到重要事物的優勢侵擾。

我並不反對大型建築物。實際上，我喜愛大型建築物、巨型雕塑和摩天大樓。不過，只有當我們在這些大型建築物的陰影下找到一條可以作為另一種選擇的、有小商店和小咖啡館坐落於兩旁的林蔭街道時，這些大型建築物才適合人們居住，才令人可以忍受。沒有一座城市像東京這樣，可以同時把兩種十分異質的東西聚集在一起。

當「大堂」（Les Halles）這座以鑄鐵建造而成的巴黎市場被拆除時，我曾氣憤得放聲哭喊。

它被拆除後的那幾年，只留下一個大大的窟窿在那塊空地上。如今那裡已是個龐大的地下建築系統，裡面林立著許多商家和時裝精品店。不過，我依然覺得，那裡還存在著一個大窟窿！

如果新宿「黃金街」（ゴールデン街）[1]將因為一項大型建築計畫而被拆除，我也會為它哭泣，因為，東京將因此變得更為貧乏。

在場的各位，請您們不要誤解我！我並不反對新房屋的建造，以及城市景象的變遷。不然，我就會聲稱，每一部新電影只是無謂地增加影像的數量，從而挺身反對電影的拍製。不，我並不這麼認為，畢竟拒絕新的事物不是解決問題的辦法。每一棟建築物本身都可以作為典範性的存在，都可以表達清朗而簡單的理念，也都可以為功能性和美學統一性（ästhetische Einheit）設下標準。

但身為建築師的在座各位卻還必須敢於面對，自己的建築作品最後可能消失在某個地方的事實；同樣地，身為電影導演的我也必須敢於面對，自己的影片終究會在大型連鎖電影院裡，和一些色情片或血腥暴力影片一起上映的事實。還有，我的影片也可能淪為電視台的節目內容，被排入某個播放時段裡。當觀眾拿著遙控器在五十個頻道之間搜尋節目時，就會跳過我的影片。所以在我的電影作品裡，我只能期待，每個鏡頭或至少每個場景，都能散發著泰然

1 譯註：新宿「黃金街」聚集了兩百多家小型餐廳和酒吧。它是東京新宿區最著名的餐飲街，也是戰後日本文化界人士的聚集地以及文化藝術的發源地。

自若和輕鬆悠閒的氛圍，並藉此有別於純粹的商業片。

因此，我不會表示，我們應該參與這場競賽，應該加入這場殘酷的、為了爭取人們的目光而相互較勁的影像競爭。實際上，我更傾向於認為，我們應該遠離這種競爭。我們只有忠於自己，並試著不去跟從趨勢，而後我們才會有能力立下典範。在座各位，您們必須是建築物的創造者，而且從它的初步建築草圖到完工後人們入住的那一刻為止，都要全程參與其中；這就如同電影導演必須從初步構思、拍片地點及演員陣容的挑選、開拍、剪接到正式上映的那一刻，全程掌控他們所執導的影片，並賦予該影片某些特色一般。建築物和電影之間有許多共通之處。它們都必須被規劃和建構，也都必須獲得資金的挹注。在座各位，您們必須為建築物設計出堅實的、具有支撐力的結構，就像故事如何作為電影的戲劇結構那般；您們必須賦予建築物獨特而明確的風格，就像電影本身也需要獨特而精煉的影像語言那般；您們必須把建築物打造成採光良好、且適合人們居住的空間，就像電影也需要人們可以在它裡面生活，並與它一起生活那般。

我喜愛城市。然而，我們有時卻必須離開城市，而後再從遠處觀察它，如此才能發現自己究竟喜歡城市的哪一點。沙漠為我創造了我和城市生活的最佳距離。我熟悉美國和澳洲的沙漠景觀，在沙漠裡，我們偶爾會發現一些文明的殘留物：一間房舍、一條舊街道、舊鐵路線，或甚至是已廢棄的加油站或汽車旅館。在沙漠裡遇見文明遺跡，就跟人們在擁擠的城市裡意外地來到一塊空地的經驗恰恰相反！在城市裡，一處無人居住的荒地可以讓我們，以另一種

觀點來看待附近人口密集的鬧區，並凸顯這些鬧區的另一個面向。至於我們在沙漠裡赫然發現的那些文明殘留物，反而讓它們周遭的沙漠顯得更加荒涼！

我曾在加州東南部的莫哈威沙漠（Mojave Desert）裡，看到一大塊已斑駁的看板豎立在離公路還有一大段距離的地方。那塊大型看板就這樣孤零零地站在一片空蕩蕩的沙漠裡，上面還留著一些已褪色的斗大字母「WESTERN WORLD DEVELOPMENT：SLOTS 410–460」（西部世界開發計畫：410 段至 460 段）。

從前一定有人打算在那裡建造一座城市。那附近的沙漠景觀實在荒涼至極，只有幾株仙人掌散布其中。我試著想像那裡有一座城市。我彷彿覺得，一座城市似乎曾經存在於那裡，但後來便消失無蹤！

不過，有一點是我們不該忽視的：土地本身遠比任何一座城市更為古老，所以，一個地方是否曾有城市存在，並不重要。

數年後，我在澳洲沙漠遇到當地的原住民，他們從四萬多年前以來，便已在那裡過著游牧生活。他們相信一個基本的真理：他們隸屬於他們的土地，並對土地負有責任，而且每個人都有他們的責任區。他們就是土地的一部分。

關於人們可以擁有某塊土地這種土地私有權想法，對他們來說，是無法想像的！因為在他們的眼裡，是土地擁有人類，而非人類擁有土地！土地具有高於人類的權威。

我曾經認為，不只澳洲原住民，或許世界上所有的人類與生俱來就有這樣的信念。不過，我們的文明卻徹底壓抑和排斥這種想

法，我們的城市景觀便可以證明這一點。覆滿建築物和各種設施的城市已把它的土地變得看不見，這種做法彷彿是城市想要隱藏本身的某種罪惡感！

紐約地下的花崗岩盤和柏林地下的白沙地都是具有追念和警世意義的紀念碑。在許多城市裡，居民根本無法再觸摸到泥土，也無法再觸摸到石塊。如果我們把原住民帶來這樣的城市裡生活，他們必定會因為無法適應而喪命。城市已被塞滿，但由於它們已把根本的東西（das Wesentliche）清除掉，所以它們同時也是空虛貧乏的。沙漠則和城市相反：沙漠雖然空無一物，卻已被根本的東西所塞滿。

在這場演講的尾聲，我要請求在場各位，花一點兒時間從不同的角度思考本身的工作。您們不妨把建築設計工作當作為未來兒童打造成長環境的使命，畢竟城市和景觀都可以塑造兒童的意象世界和想像力。

此外，我還希望您們思索和您們的使命（在一般的定義下）相反的那一面：不僅起造建築物，還要為留白創造自由開放的空間，如此一來，塞滿的空間就不會阻礙我們的視線，而我們也可以在留白裡獲得喘息！

找到一座讓我自己住下來的城市……
Find myself a city to live in......

本節內容是溫德斯與德國知名建築師漢斯・柯爾霍夫（Hans Kollhoff）[1] 對談的文字紀錄。首次刊載於《建築暨都市計畫期刊》（*Quaderns d'Arquitectura i Urbanisme*）第 176 期，1987 年 9 月。

柯爾霍夫：您針對建築藝術或都市計畫某些特定問題所發表的意見，相當受到建築界的關注，這是否讓您感到訝異？

溫德斯：「建築藝術」總是讓我驚艷不已！我對這方面很感興趣，至於「都市計畫」我就沒那麼關切了！我相信，我對建築藝術的興趣也表現在我的電影作品裡，因為我覺得，電影就像音樂或繪畫一樣，是城市生活的一部分。關切都市計畫的建築師，其實也應該知道有哪些和城市相關的繪畫、音樂和電影作品。不然，他們怎麼談論城市和它們的居民？

1 譯註：漢斯・柯爾霍夫（1946–）是德國後現代建築和新古典建築的代表人物，也是「新都市計畫運動」的重要推手。

柯爾霍夫：在這個脈絡下，有幾個關鍵點讓我警覺到、也讓我確信：在我們西德，電影導演不只和建築師面臨相似的問題，他們對某些事物的思考，其實遠比建築師更精確、更敏銳，並且能更早察知它們的存在。建築師或都市計畫專家即使注意到這些事物，他們的回應卻比電影導演遲緩許多。比方說，您曾對電影發行系統表達如下的看法：「從電影的攝製到發行，粗暴性始終存在著。電影所遭受的無情對待，總是令我們瞠目結舌！我們或許可以發現，某個產業缺乏為理想而奉獻的精神，但我們已無法察覺，某個產業竟可以蔑視本身的商品和顧客到這種地步！我們不可以再讓這種怪象繼續存在！」這個脈絡也和您的電影《美國朋友》有關。您曾談到，這部電影並未含有明確的策略性內容，而且它的處理方式也不算粗糙愚蠢，因為，它不會把劇中人物當作魁儡，所以也不會操控它的觀眾！此外，它也和娛樂片有關，就這點來說，我們也可以在建築裡發現一個和娛樂片類似的概念，也就是「消遣性建築」（Unterhaltungsarchitektur）。我想，這將是最切合當前時代脈動的建築概念。

溫德斯：沒錯，確實是這樣，就讓我們開始思考這一點吧！無論如何，我現在必須展開一段思想上的飛躍。

柯爾霍夫：尤其它也是一段時間上的飛躍，不是嗎？

溫德斯：不，不是時間上的飛躍，我主要想談論的觀念是關於電

影和建築的關係，而這個觀念也直接牽涉到建築。我覺得，電影和建築最密切相關的地方就在於，這兩種藝術大部分都和資金有關，而且都直接涉及「人應該如何生活？」這個關聯到大多數人的問題。電影和建築分別以不同的方式來回答這個問題，至於提出問題的方式，建築當然遠比電影更為具體、且更具有長期的效力。畢竟我們都實實在在地生活在建築物裡，而對於電影，我們只會提出問題，或偶爾以某種方式回應這些問題。和電影不同的是，建築往往集問題和答案於一身，而且它有可能給我們一個「終生的」（lebenslang）答案。幸好電影不是這種情況，因為只要我們不想看電影，就可以起身離開電影院。然而，一旦建築物興建完成，入住的住戶就不會隨意遷出，還有，即使城市發生某種改變，數十萬生活於其中的居民也不會輕易搬離。在生活裡，我們和建築的關係，當然完全不同於和電影的關係，不過，建築和電影卻都提出相同的問題：「人應該如何過生活？」我們在拍製一部電影或改變一座城市之前，都會提出這個問題，但是，娛樂產業在先驗上卻不會出現這樣的提問。我曾經在某個地方談到，根本沒有一部電影是不具策略性的，因為，所有的電影——尤其是娛樂片——都有本身的策略。一部電影愈不表現自己的策略性，便愈有策略性。建築如果從一開始就比較少觸及「人應該如何生活？」的問題，就會愈排斥這個問題，到頭來必然有人為此而承受更多的痛苦。那麼，什麼是消遣性建築？它是否類似娛樂產業？消遣性建築就是建築業界為了達到最高的銷售額和營業獲利，而以盡量降低各種行銷阻礙、並取悅最多人的方式，所製造出來的建築產品。電影裡的消遣性建築就

是娛樂片！這類電影往往以「觀眾就是想看這些東西」來爲本身辯解。我認爲，電影裡的消遣性建築都在使用好萊塢那些墮落的花招。

柯爾霍夫：以最簡便、成本最低的方式，儘可能帶給觀眾最多的精神快感（Euphorie）……

溫德斯：沒錯，不過，這種精神快感只存在於電影宣傳的預告片，以及這些預告片所宣稱的娛樂保證裡。我們或許能在娛樂片裡獲得消遣——有時我們確實可以從中得到消遣——不過，當我們看完而走出電影院時，通常會驚訝於自己竟爲這樣的影片損傷自己的荷包！我們離開電影院後，會感到筋疲力盡、內心空虛，而且覺得自己付出金錢，卻一無所獲，爲了一陣嘈雜喧嚷竟花了兩小時的時間，到頭來卻什麼改變也沒發生！這種電影雖然兩個小時都在取悅我們，但我們也忍受它兩個小時！這一點或許可以和消遣性建築做比較：消遣性建築也是以取悅人們爲主。不過，人們在入住並已生活於其中之後，才會注意到，自己必須爲此而付費，因此，不像在觀看娛樂片那樣，只有付出，而沒有收穫。

柯爾霍夫：或許我們應該試著讓自己的看法更爲具體。我覺得，對於過往時代的探討是另一個平行存在的觀點，而電影和建築對這種觀點的採用，確實存在著時間落差。您也知道，一種毫無創造性的折衷主義正在土木營建領域裡蔓延開來，不僅在建築方面，也在都

市設計方面。也就是說，這些專業人士已紛紛回頭採用從前的空間示意圖和城市平面圖，而且這種做法對建築師來說，還代表著某種希望。他們期待可以再度於某處和傳統連結──這樣的連結不只和都市計畫的基本模式有關，也和建築的傳統有關──他們希望能再度憶起過往的時代……或找到與傳統連結的那條線索的斷裂處。不過，我們很快地發現，他們這種對於過往歷史的汲取並非爲了連結傳統，而是爲了正當化他們所建造出來的東西，爲了在他們自己所臆想的傳統裡尋求保護。這其實只是一種取得保障的做法，但已無法讓他們發展出具有生命力的作品。

溫德斯：探討過往時代的電影有兩種類型，其中之一便是以「經典模式」作爲電影的基礎，並利用這種「經典模式」來爲電影本身辯護。我們西德電影界在 1970 年代曾推出一批改編自著名小說──尤其是十九世紀小說作品──的電影，這種拍片現象正是德國人對「當代」歷史缺乏信心的表現。德國人的困境就在於，他們因爲曾在二戰期間犯下滔天罪行，而對德國的當代史失去了信心！美國人的處境就比較好，他們對美國的往日舊事懷有「盲目的信心」，這一點和德國人恰恰相反。由於他們對過往如此盲目地信賴，以致於他們的好萊塢只會不斷重述美國過去的種種。現今的美國電影幾乎只能從自身獲取創造的生命力，而它們所呈現的經驗都是在重複其他電影已呈現過的經驗。這便意味著，電影和生命之間的連結，以及電影對那些「來自生命」之經驗的探討已不復存在。從這層意義來說，美國電影或許和消遣性建築確實有類似之處：這類建築師對

於「人們究竟期待什麼樣的居住方式？」根本不聞不問，他們只在乎「什麼是至今最能獲得商業成功的建築方式？」

柯爾霍夫：您對於都市計畫的關注讓我想起——比方說——您在拍攝《慾望之翼》時，曾在被柏林圍牆一分為二的腓特烈城（Friedrichstadt）[2] 取景。劇中那個馬戲團的大帳篷，就搭在腓特烈城南邊[3] 那一大片周圍殘留著「火吻的殘牆」的空地上，旁邊還停放好幾輛供馬戲團人員住宿起居的拖車。但最近這五年，腓特烈城南邊的面貌卻出現急遽的變化，這主要是因為，西柏林當局意圖透過復原重建，而把這片土地和柏林的歷史連結起來。您在情感上對於這樣的做法有什麼感觸？您從前在拍片時，曾刻意凸顯這塊空地的孤立性，這樣的電影創作並不容易，因為附近的柏林圍牆另一邊就是一個新的舊世界（eine neue alte Welt）！。

溫德斯：我當時之所以選擇在那個地方拍片，是因為它的孤立性，以及它本身那種蘊含各種可能、甚至允許徹底改變的獨特性。腓特烈大街（Friedrichstraße）的最南端，它真正的盡頭是一處廣場，它叫什麼來著……

柯爾霍夫：從前叫做「美好聯盟廣場」（Belle-Alliance-Platz），現在

2 譯註：位於柏林市中心的城區。
3 譯註：此地已屬於柏林的十字山區（Kreuzberg）。

已改名為「梅靈廣場」（Mehringplatz）……

溫德斯：這個圓形廣場以北的地方鄰近柏林圍牆，是一片無人居住的荒地，只有幾條踩踏出來的小徑貫穿其中。如果我們站在它的中央，也就是站在馬戲團大帳篷所在的位置，而望向四面八方，就會看到完全不同於現今的光景：我們會看到過去，或過去的殘留和見證，其中包括了柏林所獨有——而其他城市幾乎沒有——的要素，也就是所謂的「火吻的殘牆」。廣場北邊的那一大片「火吻的殘牆」等於把廣場和那片荒蕪的空地區隔開來。這片四層樓高的斷垣殘壁的南面還殘留著一些被炸毀的公寓樓房，景象實在慘不忍睹！《慾望之翼》不只是一部為柏林人拍攝的影片。對我來說，柏林在這部電影裡就是一個為全世界而存在的象徵。我想，紐約居民肯定從未見過一整排樓房被炸得只剩下一大片「火吻的殘牆」，巴黎雖然也曾受到戰火的波及，但幾乎沒有「火吻的殘牆」殘留。如果我們要為柏林「火吻的殘牆」做個比喻，那麼，這些殘垣斷壁彷彿就是歷史書籍，它們正述說著柏林人的失落和挫敗。可惜的是，愈來愈多柏林「火吻的殘牆」已被粉飾和美化，甚至這種消除「火吻的殘牆」的做法還受到鼓勵！

當時我們真的花了好幾個星期在西柏林來回穿梭，最後終於在十字山區找到這個適合馬戲團坐落的地點。在我的眼裡，這片空地是西柏林最荒涼的地方。在這座像離心機一般的「城市」裡，它就是其中那個平靜的中心，那個平靜的颶風眼。這片荒地通常很安靜，但有時會突然竄出野兔和老鼠，而且我們馬戲團的大象也會

在那裡四處走動。孩童在那裡玩耍，路人在那裡踩踏出一條條的小徑，而且在那裡察看這座城市，就像在閱讀一本翻開的歷史書籍。這樣的空間在西柏林很有代表性！在威廉大街（Wilhelmstraße）的街角上甚至還有一棟像騎士城堡般、完全圍繞著裡面的中庭而興建的大型樓房，外圍的建築體只留一個出入口，我們可以經由這個出入口而一窺中庭的樣貌，瞥見那裡長著一棵大樹，不然，我們根本無法從外面看見它。我當時覺得，十字山區的這片荒地在這座城市裡顯得相當夢幻，而且我認為，它將無法長期保有這種樣貌。因此，我們便在那裡拍攝《慾望之翼》，好讓這樣的地方可以保留在電影畫面裡。我為每一部電影尋找拍攝地點時，總是考慮到它們是否將在近期內消失。舉例來說，出現在《慾望之翼》另一個場景的朗恩樹特鐵橋（Langenscheidtbrücke），就在我們拍攝後的兩個月被當局拆除。在我的眼裡，它絕對是西柏林最美的橋樑，我實在不明白，為什麼非得把它拆掉不可！人們會在原地重新建造新的橋樑，但新橋的構造所達到的平穩度已讓駕駛人無法察覺自己正在過橋。駕駛人開車行經它時，已完全不知道，它其實是一座橋樑。現在的新式橋樑都是這樣！然而，當我們開車經過舊橋樑時，卻能察覺到，車子正在跨越什麼。從前我們如果要前往十字山區，就會經過這種舊式橋樑。我在柏林還未住上二、三十年，所以還不算是柏林人。但是，我已清楚地察覺到，柏林的舊橋都有它們本身的歷史，而且還豐富了每天穿越它們的行人和駕駛人的生活經歷。它們的消失確實讓我感到很痛心！人們後來以拱橋來取代舊橋，現在這些新式橋樑上的圓拱實在沒什麼用處，也無法承受更多的重量，它們的存在只

是在證明，該橋樑似乎是一種消遣性建築，或是一種消遣性都市建設：當人們爲了「消遣」、或出於羞愧而消除過往的種種時，無論如何都會覺得不對勁，因此便創造圓拱來作爲自己粗暴地拆除舊橋的藉口。後來我倒覺得，應該把這些新式拱橋全部拆除，因爲它們的圓拱，正象徵著拆除舊橋的劊子手身上的污點。

柯爾霍夫： 不過，您是否也可以想像一下，後來在舊橋的原地興建了一座完全不同的新橋。它不僅在功能上可以取代舊橋，而且還具有舊橋的某些質素？或者，您已不相信，這種橋樑有可能存在？

溫德斯： 不，我相信這種橋樑還是有可能存在，只是現在還未被打造出來。我認爲，我們現在也會建造這種橋樑，這麼一來，我們開車在穿越它們時，便可以體驗和察覺自己正跨過一條流經市區的淺河道，正從一個城區進入另一個城區。我們絕對有可能興建這種橋樑，但切忌鋼筋混凝土構造。因爲，這種橋樑構造會讓駕駛人根本無法察覺，自己正在「過橋」！橋樑應該是一種絕對可以讓使用者發覺自身穿越行爲的交通設施。

柯爾霍夫： 您曾表示，您不再拍攝沒有汽車、天線或電話線出現在畫面中的電影。

溫德斯： 我會這麼說，並非因爲我覺得天線這種東西很棒，而只是因爲我曾拍過一部歷史片[4]，當時我發現，我不是不喜歡在僻靜、杳

無人煙的地方拍片，而是不喜歡在必須刻意隱藏天線和電話線的地方拍片。

柯爾霍夫：我其實想請教您，當那些「火吻的殘牆」和充作停車用途的廢棄空間出現在《慾望之翼》的畫面時，我們是否可以認為，這部電影已具備紀錄片的性質？因為，它為這些肯定很快就消失的「火吻的殘牆」留下了影像紀錄。但是，我們這些建築師，還有身為電影導演的您又會遇到一些問題：比方說，某種不同於影像紀實、而且可能具備虛構性質的要素是否存在於這部電影裡？我想問的是，那條區分紀實和虛構的界線在哪裡？像汽車或車庫這類要素，在哪些地區才必然會成為城市景象中的強烈要素？或換句話說，您是否可以想像，這類要素可能具備詩意表達的潛力？美國的城市就擁有這樣的要素！

溫德斯：的確如此，電影和美國城市的神話都已經顯示出這一點。不過，人們卻不該為了比較而提出這一點，畢竟歐洲城市具有另一種神話。

柯爾霍夫：我的下一個問題是，當電影涉及回憶或涉及真實景象的尋求時，紀實和虛構之間會出現什麼樣的關係？《慾望之翼》裡那些在腓特烈城南邊拍攝的場景，或許是一個例子。

4 譯註：即溫德斯在 70 年代初期改編自霍桑同名小說的電影《紅字》。

溫德斯：電影要求虛構，虛構的要求也讓我創作出電影作品！沒有虛構，我大概只能拍紀錄片。但我實在對紀錄片不感興趣，我希望透過電影來講故事，因此，虛構就是那個我所身處的、並贊同我把攝影機架設起來的框架。《慾望之翼》的虛構就是天使達米爾（Damiel）愛上在馬戲團表演高空鞦韆的女藝人的故事。我獲得五百萬馬克拍片資金的條件，就是把這個虛構的故事拍成一部電影。如果虛構在電影敘事過程中無法展現什麼，我會認為，這是十分空洞而冰冷的、不真實的虛構。所以，當虛構無法呈現出些許的「真實性」時，它終究只是虛構。我覺得，電影如果只剩下虛構，那其實是一種浪費。電影如果只是純粹的虛構，它就會像動畫片一樣，讓觀眾無法從中看到真實世界的種種；換句話說，虛構具有使觀眾閉眼不看真實世界、使觀眾遺忘真實世界的傾向。作為所謂「二十世紀的藝術形式」的電影注定要承擔這樣的使命：提醒觀眾這個世界的種種，而不是讓觀眾逃離這個世界！就我們對娛樂片的定義而言，娛樂片當然樂於讓觀眾遺忘這個世界，畢竟娛樂就是要轉移人們對這個世界的注意力。不過，我認為，電影創作的目的不該是轉移人們對這個世界的注意力，而是要向人們指出這個世界的種種。既然電影應該為人們呈現這個世界，這似乎和電影的虛構有所衝突，畢竟虛構所要表達的東西根本不同於真實的世界。但在我看來，有些認真鋪排本身虛構故事的電影，同時也是一種「真實的」影像紀實。舉例來說，我曾看過希區考克 1960 年代初期在舊金山拍攝的《迷魂記》（*Vertigo*, 1958），後來我有一年住在舊金山，但不只當時、甚至現在我對這座城市的認識，竟然受到這部電影強烈的

影響。由此可見希區考克電影所虛構的故事始終具有強烈的效果。《迷魂記》的故事情節純屬虛構，但它所呈現的舊金山卻不斷、且強烈地提醒觀眾這座城市的種種。所以我相信，我們可以期待在任何一部擁有令人傾心的虛構故事的電影裡，發現令人傾心的影像紀實。

柯爾霍夫：您剛才提到，電影是二十世紀的表達工具⋯⋯

溫德斯：是啊，電影就是和戲劇、繪畫或文學不一樣！因為，它的確可以在我們的空間裡移動（bewegen），它可以在各個城市裡移動，可以進出各個城市，也可以從一個國家進入另一個國家。它可以在我們這個世界裡移動。

柯爾霍夫：當我們把 1920 年代以城市作為故事背景的電影和《慾望之翼》做比較時，就會發現，1920 年代的歐美城市始終充斥著噪音、喧嘩聲、熱鬧的活動，以及各種的跌宕起伏。它們當然都和當時大城市生活所帶給人們的精神亢奮和快感有關，相較之下，我們現今的都會生活就顯得比較平靜。

溫德斯：沒錯！在 1920 年代，有些電影會把城市刻畫成能為人們提供快感和能量的地方。不過，1920 或 1930 年代其實還有一些電影會把城市描繪成具有壓迫性、而致使人們沉淪的地方。

柯爾霍夫：我也注意到現在和 1920、1930 年代的差別。舉例來說，我一直清楚地記得《慾望之翼》裡那些在腓特烈城南邊拍攝的場景，和一戰後繁華熱鬧的柏林城市景象正好完全相反！那一片空蕩蕩的荒地還帶有某種寧靜。這樣的地方我們當然會以一定的距離來觀看它，而當時您並沒有拍攝西柏林那些人聲鼎沸、車馬喧囂的城區。我會問我自己，這樣的景象是二十世紀後期大城市的樣貌？或只是分裂的柏林現今的景象？

溫德斯：可惜的是，這種荒涼的空地並不是二十世紀後期世界各大城市的樣貌。我當然期待其他的大城市就像柏林一樣，還能擁有這麼多安靜的地方或「盲點」（blinde Flecke）。像柏林這樣還四處看得到一大片荒地的城市，的確很不尋常！除了《慾望之翼》所取景的波茨坦廣場（Potsdamer Platz）和腓特烈大街兩旁（即腓特烈城南邊）這兩大塊荒地以外，柏林市區散落著許多荒廢的空地。在紐約、東京、巴黎或倫敦的市區，我們根本不可能突然看到一大片長滿雜草和灌木叢的閒地，以及它們後方的地平線（我們偶爾還可以在倫敦的郊區而非市區，看到一大片荒蕪的野地）。我確實覺得，柏林最獨特的一點就是這些荒地的存在。

柯爾霍夫：換句話說，柏林和其他城市不同的地方就在於，它擁有一些邊緣屬性（Peripherie-Charakter）的荒地。

溫德斯：沒錯，而且柏林的居民根本無法確實描述這些荒地的用

途。它們根本沒有功用，不過，這正是它們令人感到愜意舒暢的地方。柏林市中心的波茨坦廣場已失去從前的繁華熱鬧，現在只是一片空蕩蕩的荒野。它長滿雜草，因為「綠化」而變得「更美觀」。其實波茨坦廣場在還未毀於二戰炮火之前，也曾是一塊充斥著放蕩城市生活的「野地」。從都市計畫的角度來說，我相信，沒有人曾經說服某人或某個時期的市政當局，這些無人照管的荒地是柏林最美的地方。我相信，所有的城市——照理說——都會想處理這類被棄置的空地。但這樣的計畫卻是一場悲劇。腓特烈大街兩旁的那一大片空曠的荒地，在我的眼裡，算是柏林很美的地方，它的美僅次於波茨坦廣場。其實它們本來都無法存在，因為，它們已徹底和時代以及所有目標明確的都市計畫脫節。除了柏林以外，沒有一座城市可以容忍本身有些地方竟長期和都市計畫脫鉤！這讓我想起 50 年代末期在荒野裡建造起來的巴西利亞（Brasilia）。我曾去過這個巴西首都，因為，我當時很嚮往這座經過全面性規劃的城市。我在巴西利亞花了不少時間散步，但在那裡散步並不容易，因為，當時負責規劃這座城市的專家沒有把這項活動納入都市計畫裡。由於那裡一切的規劃都很愚蠢，以致於住在巴西利亞的人們必須花許多時間走路。這座城市所有的旅館都集中在一個街區，這便意味著，我們在這個預定興建旅館的街區以外的地方，根本找不到任何一家旅館。巴西利亞實際上就是 50 年代的人們在精神亢奮下，所建造出來的城市。它在那片荒野裡擴展開來，雖然它的規劃失當，但其中有一點真的很棒，因為它終於出現了一個真正充滿「生命力」的地方：後來在一大片草地上，出現了一個跳蚤市場。這片草地本來被規劃

為城市的綠化地帶，後來卻被一群需要在這座相當井然有序的城市裡、保有混亂和紛雜的人們所進佔。不過，這片沒有經過事先規劃、而後意外地形成跳蚤市場的草地，卻是巴西利亞最美的、且唯一可能充滿生命活力的地方。我覺得，柏林有很多這種自行發展出來的地方。就我而言，一座城市的「生活品質」其實直接取決於這種「無計畫」的可能性。

柯爾霍夫：這當然是一項讓建築師感到沮喪的發現！

溫德斯：不過，我們卻可以從中學到許多東西。

柯爾霍夫：我們現在再回到一開始我們所談論的問題：為什麼您現在又回到柏林？您曾住過紐約，而且擁有包括東京在內的、豐富的海外閱歷。為什麼您後來決定在柏林定居？在某個層面上，我可以瞭解您的做法，因為，我自己也曾在美國住過幾年，然後才返回德國。當我們從某個距離看德國而打算回德國時，就只想回到柏林工作。因為，我們在柏林所過的生活，以及我們對柏林的感受有一部分和美蘇冷戰所造成的緊張狀態有關，而這種緊張狀態就是今天柏林的存在狀態。

溫德斯：確實是這樣！我需要柏林這座城市作為我的存在條件（Existenzbedingung）。在美國，城市之間的距離相當遙遠。舊金山、休士頓和紐約都是我很喜歡的城市。置身在這些美國城市裡，

我已擁有我所需要的一切，不論是物質或精神方面。但同時我在美國也會覺得，自己欠缺某種完全和美國城市不同的、而且無關於它們的都市計畫的東西。當我們從國外回到歐洲或德國時，實際上已沒有真正的選擇餘地，而且也同樣覺得自己缺少某種東西。像博物館那般珍惜傳統的慕尼黑具有某種狹隘性、侷限性和本土性，漢堡帶有某種冷漠性和排斥性，杜塞道夫顯得摩登時髦，卻散發著暴發戶的氣息，而法蘭克福則無法接受為何人們只把柏林當作自己真正喜歡的城市。當德國人久居國外時，他們和德國的關係就會變得不一樣。我可以這樣說，我是在離開德國七年後，才真正成為德國人！如今當個德國人，往往和「歷史」或國族感（Nationalempfinden）這類偉大的東西無關；我們在地鐵車廂裡看到那些與自己對坐的乘客的臉部表情、手勢、姿態和言語，就是所謂的「德國性」（deutsch），反正就是一些無法描述的事物，它們大多都無關緊要，而且我們根本無從知道，它們究竟是如何形成的。出自於人們的童年嗎？我們其實也不知道該如何描述自己熟悉的成長環境。實際上，它們主要是由我們在別處所無法看到的房屋、門窗、汽車或街燈所構成的！我覺得，柏林的一切確實就是我在美國時，內心所期待的那個德國。我大概可以想像，如果有人用帶子綁住我的眼睛，並帶我到柏林以外的某個西德城市，而後再為我鬆綁那條帶子，而且問我「你現在在哪裡？」時，我在那個當兒確實需要看一下廣告看板或路牌上的德語，才能確知自己就在德國，而不是在堪薩斯城、蘇黎世或新加坡。不過，你如果在柏林，不論你走到哪個角落，總是清楚地知道自己就在柏林！因此，具有清晰的可

辨識性對一座城市來說，相當重要。

　　我曾在法蘭克福住過一年，但那一年好像不存在我的人生當中似的。我在法蘭克福這個新的生活環境落腳時，從未發展出任何新習慣，從未對任何東西——包括它特產的蘋果酒（Äppelwoi）——產生喜好，也從未外出散步或泡酒吧，頂多只在法蘭克福火車站的大廳進出。我在法蘭克福的據點可以說就是那座火車站，而不是我的公寓、法蘭克福的街道或整座城市。當我抵達法蘭克福而走出它的火車站時，法蘭克福對我來說，已形同消失！至於柏林，只有它的州立圖書館和博物館——也就是東、西柏林的博物館——像法蘭克福火車站那樣，可以作爲我的城市據點（反而不是柏林市區那幾個火車站）。我們當然也不該忘記，西柏林的旁邊一直存在著「另一座城市」，這在世界上是絕無僅有的現象！美國的紐約和芝加哥相距遙遠，但在德國，竟然有兩座城市比鄰相望！通常城市和城市之間都隔著一段長遠的路程，我們若要前往另一座城市，不是得搭飛機，就是必須長途開車。但在西柏林只要乘坐地鐵五分鐘，就已經抵達東柏林。這實在很瘋狂！我每次搭地鐵去東柏林時，都對自己可以如此快速地進入另一座城市感到驚奇！我始終無法習慣，自己竟然只搭乘這麼一小段的地鐵路程，便已來到另一個世界！我時常爲自己未能充分利用這個可以便捷穿梭兩個城市的機會，而責備自己。我每次到東柏林時，總認爲自己沒有經常前往東柏林純粹是因爲自己的怠惰或愚蠢。不過，我也認識許多住在西柏林、卻從未去過東柏林的人。他們無論如何就是討厭東柏林，所以會用他們的表情或肢體語言不屑地表示，「喔，東柏林！」每當我想到，東、

西柏林曾屬於同一座城市時，便感到困惑不已。我們不妨想像一下，它在 1920、1930 年代是一座什麼樣的城市！它的規模肯定十分巨大！我個人很喜歡柏林，因為這座城市總是不斷提醒我，它曾經擁有的過往。實際上，它的居民不只可以援引（zitieren）柏林的過往，還能確實察覺到過往的存在。這樣的體驗促進了柏林居民的創造力。柏林是一座持續為人們注入創造能量的城市，我在這方面正好有深刻的體驗：我曾陸續在歐洲和美國住過好幾個城市，後來之所以搬離，是因為我在那些城市的生活幾乎可以說一無所獲。比方說，我曾住在洛杉磯將近四年，但我在那裡實在毫無斬獲，而我在舊金山和巴黎落腳時，也出現同樣的情況！有些城市就是無法賦予居民創造的活力。在抵達這類城市的第一天，我們便已發覺，這又是一座會把自己掏空的城市，而且接下來在這座城市的生活就只是消耗和付出。然而，柏林卻給我截然不同的感受，因為，我們在柏林總是可以獲得自己曾付出努力的東西。

柯爾霍夫：我認為，《慾望之翼》一開頭的那段拍攝柏林廣播塔（Funkturm）、國際會議中心（ICC）還有「火吻的殘牆」的連續鏡頭，完全不同於一般的都市計畫內容，或都市計畫專家或外行人對一座可運轉的城市所抱持的想法。我還清楚地記得，您那本介紹《尋找小津》的電影手冊有一張拍攝東京高樓外牆超大型「廣告看板」的照片，它的前景還出現幾列列車。在這裡，我想再談談我們剛剛那個關於「二十世紀城市」的話題。您曾在這本手冊裡提到，您一方面對小津安二郎電影裡的東京景象不復存在感到悲傷，但另

一方面卻發現，自己強烈地受到東京那些密密麻麻的、與傳統建築不搭調的現代建築物吸引。在面對城市的現代化，我也有過這種矛盾的情感，而且也曾受到現代化城市的吸引。不過，我卻對於這種現代化的自由發展感到很疑惑。我覺得，我們在這方面應該採取完全不同的態度，我們應該擁有不同的空間概念、應該以不同的觀點來看待秩序、以及重要或不重要的東西。換句話說，我們應該把城市當作具有創造潛力的地方，並以這個前提來利用城市的土地，而不該再為了創造現代化的秩序，而必須破壞都市舊有的規劃和建築。

溫德斯：是啊，每當我想到東京時，總會認為，全世界任何一座城市的規劃似乎都勝過東京。因為，東京根本沒有整體的規劃，也毫無風格和表現形式可言！實際上，東京的一切就是赤裸裸的混亂，缺乏都市計畫。它的都市發展過程欠缺任何計劃性的引導，因此，它看起來就像一座從中世紀直接跨入西元 2000 年的城市。東京工廠林立，居民卻聚居在工廠的周圍，由此可見，東京並沒有落實住宅區、商業區和工業區的劃分。反正一切都混雜在一起，所以，東京也沒有真正屬於窮人和富人的城區。不過，富人通常都住在市中心，而窮人則大多住在城市的外圍地區。東京的市容實在亂七八糟，四處林立的高樓大廈旁邊往往有低矮的木造平房緊鄰相依，而在這些傳統建築物的另一邊，往往又出現一家銀行。東京大致上就是亂成一團！我每次想到東京時，心裡便湧上一股懷鄉之情，讓我開始思念德國。但是，從那些「熙來攘往的人群」（Gewusel）來

看，東京其實也讓它的居民擁有真正的生活品質。雖然東京的市容很混亂，不過，打個比方說，它的地鐵或計程車卻讓我每一次都能準時赴約。

柯爾霍夫：這倒不如說，是種種密集存在的可能性構成了東京這樣一座城市。因此，它的居民知道，自己在走出家門後，可能會在某個街角看到自己無法預料的事情發生。或許我們也可以從這種密集存在的可能性出發，把現在的東京和從前的柏林進行一番比較，畢竟它們都具有類似的混亂性。您知道奧古斯特‧恩德爾（August Endell）這位活躍於二十世紀初期的柏林建築師嗎？他本身也是畫家，早期曾投入新藝術風格（Jugendstil／Art Nouveau）的創作，後來在 20 年代出版一本深入探討柏林的小書，書名叫做《大城市之美》（*Die Schönheit der großen Stadt*, 1908）。

溫德斯：我不知道有這位建築師……

柯爾霍夫：他在這本小書裡，特別著墨於首都柏林在 1920 年代的氛圍，也就是我們在 1920 年代電影裡所看到的柏林。恩德爾是極少數能用文字傳神地描繪當時柏林的作者之一。此外，他還在這本書中提出「家鄉」（Heimat）概念，而他確信地主張家鄉只是由人們的體驗所建構而成的說法，讓我想起您曾表達過的意見。他說，家鄉必然存在，但家鄉只會出現在那些尋找它的人面前！他在書中所寫下的某些內容似乎又把我們帶回都市計畫和建築的領域：他寫道，

建築物和城市雖然乍看起來了無生氣、虛浮俗麗、一無是處，但它們本身其實具有一種相當另類的美感。他以勞動場所為例，並談到那裡的機器和它們的運轉。最後，他總結地指出，都市計畫原則上存在兩種可能性：我們不是改變城市的建造方式——這牽涉到相當長期的計畫——就是以另一種眼光來欣賞城市，進而局部地彌補城市本身的缺陷。總歸一句，他就是要發現我們還未發現的城市之美……

溫德斯：有時我也覺得，促使人們以不同的眼光來欣賞城市，或許遠比提出不同的城市規劃更為重要。如果人們回想起，自己對於大城市——比如紐約或 1920 年代的柏林這些大都會——最初的印象，可能就會相信我的說法：只有那些置身於城市、並以某種特定的眼光欣賞城市、而不是以客觀的審美概念來衡量城市的人，才會看到城市之美！紐約地鐵的確稱不上美觀，但我們卻可以「欣賞」它們。此外，我還想到大城市的交通：我們和大城市妥協或共存的方式，就是讓自己進入令人精神亢奮的車流和人流當中。就這方面來說，一些「都市計畫措施」有時反而具有阻礙性或破壞性。我們認為，街道就是眾人擠來擠去、站在紅綠燈下方等著過馬路、而且被來來往往、並發出刺耳喇叭聲的車輛搞得天翻地覆的地方。我覺得，這些車水馬龍的街道勝過行人徒步區，而且具有真正的城市性。在城市裡，我寧可讓自己隨著車流或人流而移動，而不是刻意以某種方式來強迫自己。我認為，讓城市居民有機會接受自己居住的城市，是一件很重要的事！至於以行人徒步區的設置來局部掩蓋

城市居民住在城市的事實，反而……

柯爾霍夫：讓他們覺得自己彷彿生活在村莊裡……

溫德斯：或者說，中斷了他們與城市的連結。這麼一來，他們所感受到的城市美感或功能性都是虛假的。請您想像一下，西柏林的選帝侯大道（Kudamm）沒有車輛往來的情景。那簡直就是大災難！幸好選帝侯大道的路面很寬，不適合改造成行人徒步區，不過，柏林還是有不少街道無法逃脫這樣的命運！大城市迷人的地方就是它本身某種特定的條件性（Konditioniertheit），也就是汽車，和其他所有的交通工具。西柏林的雙層巴士實在棒透了！可惜的是，它的路面電車已被廢除，只有東柏林還保留著。此外，柏林還有地鐵以及通往市郊的快速電車（S-Bahn），所有這些交通工具就是柏林主要的優點之一。在洛杉磯，居民如果要出門，就只能開自己的車子，根本沒有其他的交通工具可供他們使用。不過，紐約的公共交通系統就很發達，而且紐約人還會添購腳踏車。我在紐約就給自己買了一輛腳踏車，後來我騎腳踏車總是可以趕過路上的計程車，而且往往還比地鐵的行進速度更快。這種感覺實在好極了！騎腳踏車可以讓我們和自己居住的大城市，有更多接觸。當你騎著腳踏車而陷入城市的車流中時，這確實相當驚險刺激，好像你已成為城市龐大交通流量的一部分。你如果開車，通常不會有這種感覺，因為坐在車內等於已讓自己隔絕於車外的世界。我們在汽車裡是孤立的，相較之下，城市的公共交通工具就讓我覺得很棒！如果我們還可以在城

市裡活力十足地步行，這也是一件很美妙的事！當我確實感受到人潮的擁擠時，我才真正覺得自己住在城市裡。我在這裡要一再重複地強調，城市裡存在著某些我們可以體驗到、也的確感到美妙的事物，因此，我們不該透過都市計畫將它們革除殆盡。

柯爾霍夫：通常我們對存在於生活裡的東西，似乎不覺得那是一種生活質感（Qualität），反而只意識到那是一種耗損（Verlust）。

溫德斯：您說得沒錯！生活在城市裡的人往往「陷於城市之中」而不自知，通常只有當城市的優點消失時，城市的居民才發覺它們其實是優點。

柯爾霍夫：我曾自問，這種認為「火吻的殘牆」以及它們的線條和輪廓具有美感的目光，難道不是在生存上和「火吻的殘牆」無關的人們，對這些斷垣殘壁所抱持的一種保有距離的觀點？「火吻的殘牆」的輪廓是否也因此和其他形式發生關聯性？不過，這些問題的答案也可能是否定的，因為我可以想像，孩童就是會記住某些大家認為已損壞的東西！

溫德斯：我確信，這些「火吻的殘牆」遠比那些漆上顏色的房屋立面具有更多的記憶價值（Erinnerungswert）。沒錯，「已損壞的」東西肯定會比「未損壞的」東西更清晰地被銘刻在我們的記憶裡。我們可以這麼說：「已損壞的」東西比較容易讓我們的記憶附著在

它的表面，至於「未損壞的」東西則因爲表面的光滑性，而無法留住我們的記憶。無論如何，我們似乎都以潛在的記憶價值來界定一座城市。那些對我們沒有記憶價值的地方，已沒有殘存任何記憶價值，在這種情況下，我們就必須滿足於自己僅有而稀少的記憶價值。不過，柏林卻到處存在著「記憶價值」，這或許是因爲，比較重要的記憶要素會潛藏在比較不健全的東西中吧！當我想到蘇格蘭的格拉斯哥市（Glasgow）時，它那些比較破敗的城區就會浮現在我的腦海裡，但我卻幾乎不記得，它那個看起來跟其他城市差不多的「市中心」是什麼模樣！我現在還能清楚地記得，一些已年久失修、已隨著歲月流逝而崩壞的地方。在城市裡發覺時間巨輪所留下的軌跡，是重要的！我們可以四處在柏林市區，看見時間帶給這座城市的影響，而只有在柏林近郊的新城區，我們才得以擺脫時間之流，而進入一個尚未受到時間影響的環境裡。在大城市裡，我們可以經由十分獨特的方式來體驗「時間」。以我本身的例子來說吧！我每次從柏林飛往巴黎的經驗，對我來說，就是一場大飛越。我和我的女友[5]原本各自住在柏林和巴黎，自從我們開始交往後，我等於在這兩個城市都有住所，我們有時住在巴黎，有時就住在柏林。通常我每個月會有一星期待在巴黎，因此，我便有機會以更深入的方式在巴黎生活，就像我住在柏林那樣！只不過在巴黎，我的生活周遭都是一些完全不同於柏林的事物，畢竟巴黎的一切是完整的，

5 譯註：即飾演溫德斯電影《慾望之翼》、《直到世界末日》和《咫尺天涯》女主角的法國女影星索薇格・杜瑪丹。

是真正完備的！排列完整、一棟緊挨一棟的樓房林立在每條街道的旁邊，而且許多道路和建築物都在十九世紀或更早以前便已建造完成。這一切都讓巴黎人得以置身在一個相當完整而封閉的體系裡，而柏林卻正好相反：我們所看到的柏林絕對不是完好的，而是有破損的！在柏林，我們經常來回於十分不同的城市印象之間，所以，我們必須從所有斷裂和破損的地方，自行看出柏林的歷史脈絡。至於在巴黎，我們就會覺得，自己屬於這座城市本身綿延不斷的歷史。

柯爾霍夫：巴黎的郊區倒是例外！

溫德斯：當然！我剛剛是指這座城市本身。其實就連我們從某條小路走到香榭麗舍大道或其他林蔭大道時，也能感受到一種延續性。但我們在柏林如果從某條巷道走到俾斯麥大街（Bismarckstraße）上，幾乎可以說走入了另一個時代！這就是柏林的日常，而這也和「能量」（Energie）有關，因此柏林從這個意義來說，便對我具有某種騷動性。柏林往往存在著相互對立的事物，這些事物就像磁鐵的兩極一樣，雖以對立的形態出現，卻又彼此牽引，而我們就在兩極當中走動。

柯爾霍夫：身為建築師的我們因為從未讓城市達到完整性而感到苦惱，而城市的興起和建造也因此處於不完備的狀態。我們不斷提出都市計畫，但後來只零零星星地完成其中幾個小部分，而從未把都

市計畫完整地實現出來。柏林從未實施大型都市計畫，我們在柏林雖不斷努力，試圖讓整體的都市計劃得以實現，但我們也意識到，最終只有其中某些部分得以落實。其實我們也很矛盾：一方面，我們會因為整體的計畫無法實現而感到難過，但另一方面，我們也受到這種未完成狀態的張力（Spannung）吸引。

溫德斯：柏林是個具有高度現在性（Heutigkeit）的城市。在如今已不存在的舊柏林的土地上，同時存在著兩個彼此接壤的城市。柏林這種一分為二的狀態其實含有某種東西，這種東西的確合乎我們當前的 1988 年[6]，合乎世界現今所發生的種種，也合乎我們目前的所思所想。柏林不會像世界上大部分的城市那樣，把人們納入城市自成一體的封閉體系裡，而是讓人們持續受到它的震撼，並以這種方式使人們保持清醒，而這也是我對城市的期待：讓自己可以時常來來回回地受到城市的震撼。從都市計畫本身的定義來說，任何一種都市計畫都必須以達成內部的同質性（Homogenität）為目標。但「城市」在我的眼裡，卻代表某種對立性。「城市」想要以矛盾對立來界定它本身。「城市」想要釋放能量，想要爆炸開來！

柯爾霍夫：您在電影裡，也面臨這個問題。就我的理解，電影本身會追求自成一體的封閉性，但同時也具有往外大幅擴展的傾向。

6 譯註：本篇訪談首次發表於 1987 年，因此，溫德斯在這裡說「我們當前的 1988 年」，應該是口誤。

溫德斯：當然，電影和所有的語言、詩歌或繪畫一樣，總是致力於形式的追求，也就是追求自成一體的完整形式。一直要等到這些形式爆開，而突然釋放出什麼時，才會出現令人興奮和激動的東西。此時，電影本身的一切已完全交融在一起，所以只留下狹小的空間讓人們可以體會它本身。類似的情況也會出現在電影裡。

柯爾霍夫：電影形式的完整性應該很容易達成，但我們反而必須對此戒慎恐懼！您在《慾望之翼》最後的鏡頭畫面打上 Fortsetzung folgt（未完待續）字樣，難道不是因為這部電影在形式上仍不完整，而向觀眾預告接下來還有續集？

溫德斯：我覺得，拍一部在片尾才正要展開的電影還蠻奇特的，所以，我會在結尾處打上 Fortsetzung folgt 字樣。當然，這也是因為我還想繼續講述這個電影故事，只不過我後來無法在短期內，搞定拍攝續集所需要的資金和時間，所以它的續集至今仍未出現。不過，至少我當時已經有拍續集的打算，所以，才會讓《慾望之翼》的片尾出現 Fortsetzung folgt 字樣。如果我們想像，城市的天空浮現出由大大的字母拼成的 Fortsetzung folgt 字樣，那麼，有些城市的天空就不適合這種想像，因為，這些城市不會出現後續的發展。由於柏林是一座仍有後續發展的城市，所以，我覺得在《慾望之翼》（譯按：它的德文片名 *Der Himmel über Berlin* 意即「柏林的天空」）的片尾，把 Fortsetzung folgt 打在柏林天空的畫面上，是恰當的做法。柏林是一座經常使我們關注過去、也經常把我們帶向未來的城市：

它推著我們前進，而我們往往就在某個地方跟跟蹌蹌地跌入未來。我現在直接說出自己的看法，但卻從未思考過，城市在過去和未來之間斡旋協調的功能——不是讓人們走向未來，就是阻止人們走向未來——究竟意味著什麼。我相信，城市擁有這樣的功能：城市賦予它們的居民一種時間感，並把他們帶進那片介於過去和未來之間的無人之地！有些城市總是讓它們的居民樂於置身改變之中，柏林就是其中之一。我現在所說的改變完全和政治無關，而是涉及人們的生活方式，以及所使用的語彙。不過，許多西德城市卻因為本身已經顯得很完整，似乎已自成一體，因此，它們看起來就像死巷（Sackgassen）一般。這便使我想起我自己生長的故鄉杜塞道夫。它就是要把本身的一切「設計成」（hingestylt）一座完美的城市，而且至今仍必須維持這種城市樣貌。杜塞道夫現在已徹底完成本身的都市建造，也許市政府還可以販售「杜塞道夫博物館」的入場門票！不過，如果要比較西德城市閉鎖的完整性，杜塞道夫其實還不如慕尼黑。在我的眼裡，慕尼黑是全世界最封閉、最安於現狀的城市。用語言文字談論城市其實很不容易，因為，我們對於城市的印象絕大部分屬於視覺性質，而非語言文字性質。因此，我們如果要貼切地表達一座城市的面貌，使用語言文字遠比採用視覺影像更為困難。美國推理小說——從漢密特（Dashiell Hammett）[7]、錢德勒（Raymond Chandler）到麥唐諾（Ross McDonald）的小說——始終

7 譯註：由溫德斯執導、於 1982 年上映的電影《神探漢密特》就是從漢密特的推理小說改編而成的。

都是我最喜愛的作品，因爲，這些美國推理小說家都能以文字精湛地敘述故事裡的城市。後來的文學作品所呈現的城市，就比不上漢密特筆下的舊金山，也比不上錢德勒所描寫的聖莫尼卡（Santa Monica）[8]。以精采的文字刻畫出城市的神髓，確實是一門難能可貴的藝術。我們現在已無法用文字來描述城市。我們絕大部分只能以嗅覺、聽覺、視覺以及對城市的利用來體驗城市，當然，主要還是透過視覺。

我現在想繼續討論我們剛才曾談到的歷史片：我覺得歷史片最糟糕的地方就是那些在城市裡取景的鏡頭，因爲，觀眾會注意到，哇！這些地方已經過一番大大的清理！所有的電視天線都被撤下，一切都已經收拾乾淨！所以，我從未看過有骯髒的汽車駛過電影畫面的歷史片。原則上，鏡頭裡的一切總是很乾淨，即使畫面出現一條十九、二十世紀之交的紐約街道，那裡的垃圾看起來都是乾淨的！這就是我們對於如何拍攝歷史片的想法：鏡頭裡的一切都必須經過過濾和安排。我在這裡舉歷史片的例子，其實只是想表達我在城市裡經常看到的情況：人們試著在城市裡美化過去所留下的東西，但這樣的城市有時讓我覺得，我好像活在歷史片當中！我們當然知道，這些東西從前看起來並不是那個樣子，即使在剛完成的全新狀態，它們也沒有被擦拭或被裝飾得這麼光鮮亮麗！因此，這種美化歷史遺跡的作法非但無法讓我們和歷史發生連結，反而還讓歷史變成一種陳腔濫調。我發現，這種情況也發生在現在的柏林——

8 譯註：即洛杉磯西郊的海濱度假勝地。

東柏林和西柏林都爲了慶祝建城五百周年而競相美化市容。但是，我們一完成柏林許多角落的整修工程，眞正的歷史便突然消失，而只留下歷史的陳腔濫調！市容的整修就和走鋼索一樣，稍有偏差，便全盤皆輸！我們只要將市容變得光潔一點，將建築物的立面變得漂亮一點，便可以迅速地把城市的歷史「迪士尼化」。此外，把新建築蓋在舊建築旁邊，也是一件棘手的事！不過，我倒覺得，讓新建築大膽而自然地坐落在舊建築旁邊，其實是城市裡最令人興奮的現象。我認爲，嘗試把新建築蓋在舊建築附近，並以某種方式而將新、舊建築連結在一起，其實是最棒的做法，儘管這樣的市容會讓我們覺得不搭調。這種事情談論起來比較容易，我並不知道，這方面的專業人士是否眞的會採用這種方式來進行市容的規劃。至於我們刻意在新、舊建築之間製造一種漸次過渡的做法，反而讓我覺得很糟糕，儘管這樣的市容在視覺上顯得比較協調。總地來說，我們只要試著把新建築做得盡善盡美，這樣的努力所獲得的成果，一定勝過我們爲了調和新、舊建築所付出的種種努力。

柯爾霍夫：柏林是否存在您可能想到的某些情況，比方說新建築直接蓋在舊建築旁邊，或者，相鄰的新、舊建築彼此互補、或相得益彰？

溫德斯：毀於二戰砲火的威廉皇帝紀念教堂（Kaiser-Wilhelm-Gedächtniskirche），可以說體現了新舊建築物並陳很老套的那一面！不過，這座未被重建的教堂是柏林很重要的紀念性建築，因此，

不該被當作這方面的一個實例。我個人倒是很喜歡柏林市立畫廊（Berlinische Galerie）和它附近的聖雅可布教堂（St. Jakobikirche）這組新、舊建築的對比。我的內心總是被它們深深地觸動！柏林當然還有許多這一類的例子，不過在數量上，還比不上美國。

柯爾霍夫：其中最誇張的例子就在紐約！

溫德斯：沒錯，紐約就有一些令人不可思議的實例。在那裡，您可以看到不同時期的建築物並列在一起。

柯爾霍夫：是啊，紐約的都市計畫雖然受限於工業區、住宅區和商業區的嚴格劃分，不過，在各個區塊裡，每個人都可以建造自己喜歡的建築物。同時紐約相當寬鬆的建築規章也助長了人們的建築創意⋯⋯

溫德斯：⋯⋯這也使得許多新的建築、新的高樓大廈含有遊戲元素，美國在建築創新這方面，確實讓我很欣賞！整個休士頓市讓我看到，它的建築設計者的遊戲式幻想已對它的建築物產生深刻的影響。這些設計者並沒有從城市的整體設計、而是從個別的建案著手，當時他們每一位都告訴自己，可以自由發揮自己的建築創意。「哇，也許我現在可以蓋一棟綠色的、外部完全使用玻璃建材的建築物！」另一位設計者可能打算建造一棟沒有屋頂的房屋，而只讓兩側的屋牆在上方相互傾斜成一個角度。因此，休士頓的每一棟建

築物就像一首日本俳句，一首短詩，而且都以凸顯本身為目標。我很欣賞休士頓的建築，不過，休士頓在二十年前並不是這個樣子。休士頓從前的建築實在乏善可陳，但也因為它的建築和任何流派幾乎沒什麼牽扯，而使得它的建築設計者能夠提出這個屬於當前的聲明：建築還具有哪些可能性？當建築師會儘量提出關於建築可能性的問題時，我覺得這是很正面的發展。但在我的眼裡，構成法蘭克福天際線的那些摩天大樓的建築師，都沒有提出這樣的問題：「建築還有哪些可能性？」法蘭克福竟然沒有一棟有創意的現代建築！真是可悲至極！當我們朝窗外望去，而所有的高樓看起來就像積木堆疊出來的建築物時，這樣的建築景觀簡直乏味透頂！這讓我覺得，沒有一棟建築物想要有所展現，想要留下任何幻想的痕跡。它們的建築師肯定無法設計出優質的建築物，而他們所欠缺的極端個體性或像運動員參與競賽的強烈企圖心，對建築設計來說，卻是很棒的東西！建築必須讓建築師可以實現他們的設計夢想，但建築師今天在大城市所建造的高樓大廈，大部分都沒有夢想作為後盾！我在柏林最喜愛的建築物就是建築立面呈波浪狀的蚌殼大樓（Shell-Haus）[9]。這棟柏林著名的建築物確實有偉大的夢想作為後盾，因為，它的設計者敢於夢想真正美妙的東西！今天很多建築物都缺乏這種設計品質，畢竟建築師不一定都有傑出的設計天賦，更何況建築的成果也跟設計者個人的勇氣有關……法蘭克福的建築就讓我覺

9 譯註：坐落在柏林動物公園（Tiergarten）旁的蚌殼大樓，是一座古典現代主義風格（klassische Moderne）的大型建築物，由德國著名建築師埃米爾・法倫坎普（Emil Fahrenkamp, 1885–1966）所設計，興建於 1930 年代初期。

得很反感：法蘭克福的高樓大廈根本沒有展現出創新的勇氣，它們只讓我感受到人們對金錢毫不掩飾的貪婪。位於紐約的花旗銀行總部大樓（Citicorp Tower）的建築特色，就是它上方那個直角三角形的銀色屋頂。整個法蘭克福只要擁有一棟這樣的摩天大樓，便足以改變城市本身的天際線，可惜的是，這樣的高樓法蘭克福連一棟也沒有！好啦，我現在或許說得很誇張，不過，整座城市總會因為一棟在設計上含有遊戲元素的建築，而比較令人可以忍受。如果連一棟也沒有，這座城市便只是充斥著可悲的「積木建築」！

IV

他全心全意從事繪畫創作
Er malt, was das Zeug hält

本節內容是溫德斯介紹藝術家克里斯蒂安・羅特曼（Christian Rothmann）而撰寫的文章，發表於 1988 年 8 月「鬆散的一群」（Lose Bande）藝術家聯展展覽手冊，由德國 Z-Art 藝術經紀公司和柏林十字山區藝術局出版。

 克里斯蒂安・羅特曼是唯一一位讓我為了他的畫作，而在街道上立刻煞住車子的畫家：某天，我在柏林的馬路上開車，反向車道上有一輛公車從我身邊駛過，就在它和我錯身而過的最後一刻，我看到它的車身畫有一隻雙腳（或觸角？）細長的黃色卡通人偶。剛好就在前一天，我也發現這種造型的人偶被畫在約克街（Yorckstraße）兩側貼有許多海報的牆面上，這段牆面的上方則有好幾座鐵道橋樑密集地並排著。為了回頭再把這個造型人偶看個仔細，我在繁忙的車陣裡煞車並掉頭迴轉時，還造成一陣交通混亂！

 不要小看這個黃色造型人偶！它看起來就像我最愛的卡通角色「瘋狂貓」（Krazy Kat）[1] 那麼逗趣！雖然我們可以在它的身上看到

1 譯註：瘋狂貓是美國漫畫家喬治・赫里曼（George Herriman, 1880–1944）從 1910 至 1940 年代為《紐約晚報》（*New York Evening Journal*）所創作的連環漫畫主角，也是赫里曼漫畫作品最廣為人知的卡通人物。

米羅（Joan Miró）所創造的某些人物造型，以及保羅·克利（Paul Klee）畫作裡那些氣質陰鬱的、或甚至具有悲劇色彩的主角的影子，但同時它也顯得如此特殊，如此獨一無二！我覺得，羅特曼實在畫得好極了！

現在我對這位畫家已經有些許的瞭解。後來我每天都可以看到他的畫作，所以我開車時，已不需要刻意經過約克街的鐵橋下。（直到今天，也就是我初次看見那個黃色造型人偶的一年後，它依然在約克街某個老舊的鐵橋橋墩基座上遊盪徘迴，依然讓開車路過的我會心一笑！）

羅特曼決不是什麼幽默漫畫家或諷刺漫畫家，而是一位全心全意從事繪畫創作的畫家，就像這本手冊所介紹的。每當我站在他的畫作前，想像他是個什麼樣的人時，我總認為，他是個「每天都用畫筆在表達自身觀點」的人。當然，許多畫家可能也是這樣，但卻只有少數幾位畫家的畫作可以讓我們感受到這麼多的愉悅性、輕鬆性和緊湊性。這究竟是什麼原因？或許其中的原因不只在這位畫家身上，也在我這位觀賞者身上：難道這位畫家的畫作可能完全切中我的一些偏好？換句話說：他所創作的繪畫（或更確切地說，他創作繪畫的方式）之所以讓我十分喜愛，也許是因為他的繪畫內容（尤其是繪畫形式）從一開始便已牽涉到某些讓我深受吸引的東西。我們會喜歡可以帶給自己樂趣的東西。這句話說得一點兒也不錯！我對羅特曼畫作的興趣，其實也反映出我對於某些事物的愛好。那麼，我是指哪些事物呢？

舉例來說，我一直很喜歡連環漫畫、推理小說、足球、棒球

（以及其他的運動）、藍調和搖滾樂——當然還有電影——這些「系列性的」東西，因為，類似的內容會不斷以同一種形式展現出它們的變異性。我喜歡那種獨獨在「系列性的」東西裡才能感受到的自由感：創作者在固定的形式及其規則裡，充分利用他們的「遊戲空間」（Spielraum），並在這個可以自由發揮的空間中，讓我們體驗到所有可能的變異性。當創作者把他們的能力「發揮到極限」時，當然也會有所突破，而這也是「遊戲」的定義。我喜歡遊戲是基於我對遊戲的興趣！

還有，我喜愛色彩，尤其是含有各種顏色而尚未使用過的水彩盒和彩色鉛筆盒，以及販售油畫顏料、地毯、布料、壁紙或汽車的商家所使用的色卡。我可以站在文具店或美術用品店前，凝視櫥窗裡的展示品好幾個小時，並對那些五彩繽紛的蠟筆、粉筆、油畫顏料或壓克力顏料發出讚嘆！我如此熱愛色彩，並非因為我未能如願地成為一名畫家（我確實是這樣，而且我早已承認這一點），而是因為顏色為我提供了某種可能性，某種生活的可能性：也就是某種我可以期待、試驗、運用和歸類的東西。在各種各樣的顏色裡，似乎也潛藏著「遊戲」觀念，以及某種更顯著、更有趣的自由感。（每當我覺得虛弱時，就會買一盒含有各種色彩的水彩或麥克筆給自己，而這些顏色為我開啓的那個自由的空間正是我最大的享受！我會在一張白紙上，把各種顏色的水彩分別塗上一個色塊，水彩的顏色會暈開，色塊中間的顏色比較濃，邊緣的顏色就比較淡；或者，我會用色筆以斜線的筆觸接連塗出幾個界線分明的色塊。如果有許多近似的顏色，我就會在這些顏料管、顏料罐或色筆上，寫下

它們的顏色名稱。我必須承認，在顏料管或顏料罐上寫下顏色的名稱，對我來說，也是一大享受！）那麼，這意味著什麼呢？其實我也不知道，我正試著搞清楚，自己到底是怎麼一回事！

此外，我也喜歡一些我讀不懂的國外文字。這些文字對我來說，就是最美妙的「符號」。古埃及的象形文字簡直令我瘋狂！峇里島的日曆、中國餐館的菜單或阿拉伯文報紙所呈現的那些富有異國風情的符號世界，都讓我陷在沉思當中。當我在日本的電影院看到銀幕旁邊出現日文字幕（採直式書寫！）時，大多時候我都在觀賞銀幕上那些我看不懂的文字，而不是影像。我在孩提時期，曾自己發明一些我們的羅馬拼音所沒有的字母，或我們的十進制或十二進制數學系統所沒有的數字。

我應該可以在這裡繼續描述，我在羅特曼畫作裡「再度發現」其中所蘊含的、讓我感到愉快的一切，但這卻不是我這篇文章的重點。其實我在這裡應該著墨於他的繪畫作品，在經過前面的長篇大論後，我現在或許已可以說明他的畫作：

羅特曼在探索一些不為人知的彩色文字！他畫出了某個已被埋沒許久、且使用新奇符號的世界，並為迄今仍未被發現、且充滿神祕符號的處女地繪製地圖。他是一位可以帶領我們體驗陌生的影像語法（Bildergrammatiken）的嚮導。我們即使事先不知道他發明了什麼遊戲規則，卻可以立刻進入狀況，明白那是什麼遊戲。他總是在紙張和畫布上，致力於色彩和形式的變化。

他是研究繪畫語言的專家。如果大家想要觀賞他的繪畫，不妨在路過約克街時，踩個煞車，掉頭看個仔細！

《冬日童話》
Wintermärchen

本節內容是溫德斯介紹瑞士攝影家馬利歐・安布羅修斯（Mario Ambrosius）而撰寫的文章，收錄於《柏林圍牆倒塌後的冬日童話》（*Wintermärchen ohne Mauer*, 1991）一書，安布羅修斯（攝影部分）／溫德斯（文字部分）合著，柏林 Limbroport 出版社，1991 年 8 月。

　　我們為某個地方拍攝照片或影片後，我們和這個地方的關係是否已不同於那些只在當地稍作停留、四處看看的人們？我們和這個地方之間是否形成了「佔有和被佔的關係」？我們為某個地方「拍攝照片或影片」後，可以從這個地方帶走什麼嗎？這個地方在我們拍下的影像裡，會留下什麼呢？

　　這方面對畫家來說，卻是一種截然不同的情況；我認為，與其說畫家從這些取景之地帶走什麼，不如說他們是以繪畫成果回報他們取景的地方。同樣地，書寫故事的作家也不會從故事情節的發生地取走任何東西，而是讓讀者的內在之眼（das innere Auge）觀看這個地方的景象。相較之下，攝影師在完成拍攝後，卻像剛偷完東西的小偷那般，悄悄地溜出他們的拍攝地。我在拍照時，有時也會因為自己的獵取而感到羞愧，因此，當我在觀看別人的攝影作品時，有時仍無法擺脫這種差恥感。那麼，電影導演和他們選取的拍攝地

點之間，又是什麼關係呢？難道他們不是畫家、故事創作者和攝影師的綜合體？他們對拍攝地點做了什麼？帶給它們什麼？取走了什麼？當他們結束拍攝後，又如何拋下它們？

當我在翻閱安布羅修斯這本攝影集《柏林圍牆倒塌後的冬日童話》，而看到其中有兩張從《慾望之翼》翻拍下來的照片時，我的心裡不禁浮現出以上的問題。在這兩張照片的旁邊，還有一張 1990 ／1991 年冬天他在柏林拍攝的照片；在這三張照片的對比下，我們可以看到，柏林已改變許多。這主要是因為，柏林圍牆倒塌了！儘管這是個政治大事件，《慾望之翼》的天使卡西爾（Cassiel）仍將在那位老詩人的陪伴下，永遠沿著柏林圍牆行走。如果我們拍了兩張照片，事實情況就很清楚：它們在時間上，是「一前一後」的關係。至於單一照片在時間上所涉及的一前一後的關係，就不一樣，因為它所關聯的時間先後關係，正是照片本身所固有的內在性：一張照片總是同時關聯到時間的一前一後，畢竟按下快門的那一秒所留住的當下，已區分了過去和未來。不過，電影卻不是這樣，畢竟電影裡的時間只和電影內容有關。電影藉由故事的講述來產生本身的時間，因此，拍攝地點的真實時間性就必須屈從於電影的故事情節。那麼，這是否表示，電影往往扭曲了拍攝地點實際的時間，而恣意地將它界定在電影情節發展中的某個當下？

我最近曾在波茨坦廣場上步行。我不僅穿越那片積雪的廣場，還越過地面上那道柏林圍牆拆除後所留下的痕跡。即使柏林圍牆現在已被拆除，但大家經過它時，仍必須跨越它留在地上的殘跡。當我走在那片空曠的荒地時，彷彿覺得自己已來到一處新的地方，一

塊毫不雜亂的空地。它所帶給我的新奇和刺激，可能還勝過從前的探險家發現阿拉斯加或火地島的那一刻！貝羅里納馬戲團（Zirkus Berolina）現在就駐紮在那裡，而在不久前，我們根本無法想像那裡竟然會有馬戲團！（我剛剛還看到安布羅修斯這本攝影集所收錄的那幾張貝羅里納馬戲團的照片。）奇怪的是，這個帶來熱鬧的馬戲團，反而讓波茨坦廣場顯得更荒涼！它上方的天空十分灰暗，而這種昏暗的天空只會出現在柏林。那天我沒有帶照相機，只是在那裡駐足，任時光一分一秒地流逝！我屬於波茨坦廣場，但波茨坦廣場卻不屬於我。原先用以取代地鐵 2 號線、另一端已貼近柏林圍牆的短途磁浮鐵路線，即將被拆除。至於那條貫穿波茨坦廣場、看來像隨意間開闢出來的道路，在不久的將來，可能會出現路線的變更。市定古蹟胡特之家（Huth-Haus）雖仍孤獨地兀立在廣場上，但也即將被改裝成戴姆勒集團（Daimler AG）[1] 柏林總部的辦公大樓。當我站在那裡，讓時光從「我的眼前」消逝時，我已明白，這個地方的「大時間」（große Zeit）比我個人的「小時間」（kleine Zeit）更強勁，也更響亮！我覺得，所有的照片和電影鏡頭在面對這裡的「大時間」時，都會肅然起敬而安靜下來。

　　當電影把故事情節的時間變得更重要時，觀眾就看不到取景地點的「大時間」，這或許就是電影虧欠取景地點的地方。或許我們還可以經由類似的方式來界定許多照片如何偷走拍攝地點的時間：這些照片有欠考慮地偷走了按下快門的那一秒鐘，而讓拍攝地點因

1 譯註：戴姆勒集團是德國賓士汽車（Mercedes-Benz）的製造商。

爲從此失去了這一秒鐘，而始終處於被扭曲的狀態！

這種情況似乎在暗示，攝影師或電影導演應該遵守某種拍攝倫理：如果他們沒有尊重拍攝地點所原有的更久遠的時間，以及更重要的故事，便不可以把照片所留住的那一秒，以及電影的故事強加於拍攝地點。這些影像創作者如果不遵守這個倫理，就會自食惡果，畢竟照片和電影的拍攝始終產生於兩方面：每架照相機和攝影機不僅呈現出它們的拍攝對象，還揭露了攝影師和電影導演的目光（這是千眞萬確的！）。一本攝影集不只呈現拍攝地點，同時也讓觀賞者看到攝影師的內心（就像在閱讀一本「打開的書」那般！）；同樣地，一部電影不只傳遞出攝影機所拍攝的「鏡頭畫面」（Einstellung），同時還顯露出站在攝影機後方的導演所抱持的拍攝「態度」（Einstellung）。

因此，攝影集會洩漏拍攝者的輕率、急躁、輕蔑、鄙視、否定，以及內心些許的好奇，或對聳動事物的興趣。當然，攝影集也會洩漏拍攝者對拍攝對象的好感，或缺乏尊重。

最後在這篇文章結尾，我要談談安布羅修斯這本攝影集所帶給我的收穫：這些照片不僅讓我看到柏林圍牆倒塌後，柏林剛發生、以及未來將持續發生的徹底轉變的一切戲劇性，也讓我看到另一方面：我在這些攝影作品裡，還感受到照相機後面的安布羅修斯對柏林這座城市的深情。他以某種距離拍攝柏林的景物，這正好印證了他對「柏林」的敬重。基本上，他是以維持一定距離的方式來探索柏林，而我們也可以信任他這種保有距離的目光。這種目光可以讓冬天昏暗的陽光穿透其中，而且已歷經漫長的步行，以及黑夜裡

毫無目標的漫遊！這是一種尋找的目光，而當它有所發現時，便敢於躊躇不決，或在必要的情況下，勇於等待。總之，它已和柏林相遇！

安布羅修斯並沒有偷走柏林的時間！

眼睛的色澤
Augenfarben

本篇文章首次刊載於《每日新聞》（*Tageszeitung*），1988 年 2 月。

　　我原本想闡述「色彩」、「電影裡的色彩」，以及色彩跟「美」和「真實」的關聯性。

　　後來我把那篇文章扔進廢紙簍裡，此後就沒再把它撿起來。因為，我在那篇文章裡，打算處理的東西實在太多了！比方說，我一心一意要探究最近這兩個星期我在亞斯特電影院（Astor Theatre）舉辦的那場令人驚艷的彩色電影回顧展裡、所獲得的各種經驗之間的關聯性。當我們不只想描述、而且還想證明什麼時，這種證明就會成為目的本身，而勢必讓文字描述承受舉證的負擔。事情就是這樣！

　　忘記這件事吧！

　　不過，我必須面對這個事實：沒過多久，《每日新聞》的編輯部便來電詢問我關於稿件一事。當時我必須在電話中說明，我打算撰寫的文稿已和「色彩」無關。因為，當我只單單探討色彩時，

我就無法清楚地看見色彩。那麼，這篇預定刊登在《每日新聞》的文章，應該處理什麼內容呢？也許我還可以討論「美」和「真實」之間的關聯性，如此一來，我就可以闡述其他的「色彩」，也就是我在亞斯特電影節的許多影片裡所看到的、而且仍停留在我記憶裡的「色彩」。是啊！甚至我還可以把「電影的色彩」定義為「真實的片刻」，並把「美」定義為觀眾在注視電影裡的某位演員時、因為內心被他（她）感動而受到的「震撼」。由於觀眾深深地被某位演員感動，因此便以為他（她）就坐在他們眼前，而且彷彿可以透過他（她）的眼睛，而直接看入他（她）的內心深處！不論電影採用特藝彩色（Technicolor）、真實彩色（Trucolor）、伊士曼彩色（Eastman color）或黑白電影的技術，演員「眼睛的色澤」似乎就是電影最美、也最真實的顏色。在這兩個星期的電影節裡，我曾好幾次注意到演員眼睛的色澤：

在小津安二郎的電影《秋日和》（Akibiyori, 1960）裡，我從頭到尾都看到所有演員的眼目裡閃爍著光彩，尤其是女主角秋子（由原節子飾演）在最後一幕的演出。秋子在女兒綾子完婚後，眼神空茫地獨坐在那間女兒已搬出的公寓。當她臉上露出幸福微笑的同時，卻也哭得很傷心……

在法國女導演安妮・華達（Agnès Varda）所執導的兩部電影裡，我們可以看到演出女主角的珍・寶金（Jane Birkin）雙眼的色澤，不論是紀錄片《千面珍寶金》（*Jane B. par Agnès V,* 1988）裡活潑開朗、熱情奔放、而且坦率得連自己都不寬容的她，或是劇情片《功夫大師》（*Kungfu Master,* 1988）裡既忍耐又絕望地接受老化的她，尤其是

最後一幕：身為母親的珍和女兒夏綠蒂（Charlotte）在聊天時所產生的那種奇妙而「真摯」的氛圍，不禁讓觀眾對於攝影機如何在一旁進行拍攝感到納悶！

在《人民委員》（*Komissar*, 1967）這部蘇聯電影裡，我們可以發現三位主要演員的眼睛所顯現的光彩，不論是飾演開心愉快的猶太工匠夫婦的羅蘭・貝柯夫（Roland Bykov）和萊莎・涅達脊珂芙絲卡雅（Raisa Nedashkovskaya），或是擔綱演出女主角（劇中的女兵）的諾娜・穆迪尤科娃（Nonna Mordyukova）。這位女兵後來逐漸流露出「人性的溫情」，這種轉變實在令人動容，她的角色形象也一直留在我的腦海裡，比方說，當她第一次把自己剛生下的孩子抱在懷裡，並輕搖它時，那種初為人母自豪的眼神……

在德瑞克・賈曼（Derek Jarman）執導的《英倫末日》（*The Last of England*, 1987）裡，當飾演新娘的女主角蒂姐・絲雲頓（Tilda Swinton）出現在婚宴上時，她在那支神祕的「婚宴舞」裡所講述的內容，可能比一整部長篇小說更豐富……

在西非導演蘇萊曼・西塞（Souleymane Cissé）的電影《光之翼》（*Yeelen*, 1987）裡，我們看到一位兒子在辭別他的老母親時，母子兩人的眼睛所浮現的那種色澤……

在西德導演萊恩哈特・豪夫（Reinhard Hauff）的歌舞片《一號線》（*Linie 1*, 1988）裡，我們看到首次在西柏林地鐵裡引吭高歌的依隆娜・舒爾茲（Ilona Schulz）雙眼所閃現的光彩……

奧斯卡影后荷莉・杭特（Holly Hunter）在詹姆斯・布魯克斯（James L. Brooks）執導的喜劇片《收播新聞》（*Broadcast News*,

1987）裡，主演劇中那位身形嬌小的新聞節目製作人珍（Jane）。後來，女強人珍發現，她愛慕的同事湯姆所表現的那些看似善良而單純的行徑，其實是出於他刻意的算計和操弄，因而明快地斬斷這段她曾相當渴盼的情愛關係。這樣的劇情其實每天都在美國的電視節目裡上演！（不過，我卻傾向於把這部電影當作對美國娛樂產業最具洞察力的批判，儘管它的批判還不如馬丁・史柯西斯被嚴重誤解的黑色幽默電影《喜劇之王》〔*King of Comedy*, 1982〕對美國傳媒文化的批判那般地嚴厲。）可惜的是，《收播新聞》後來竟因為觀眾抗議而重新補上另一個皆大歡喜的新結局，因而削弱了該部電影的整體表現。蘇聯電影《人民委員》的結局也出現類似的情況：當劇情發展到那位女兵生下孩子後，這部電影便被硬生生地補上一個富有意識型態意涵的結局。不過，我們也可以把這兩部電影強加湊合的結尾，解讀為它們當時的製作條件。

　　以上是最近這幾天我在觀賞電影時，「眼睛所呈現的景象」（Augen-Blicke）[1]，而它們也是我現在仍記得的豐富色彩。為了不讓自己再度落入想要證明什麼的危險裡，我在這裡僅列舉幾部電影。倘若《每日新聞》的編輯部可以找到這些演員的照片，而把它們和這篇文章一起刊登出來，那就再好不過了！身為作者的我將樂見其成！

1 譯註：Augen-Blicke 這個德文複合詞在這裡是雙關語。它的德文原意是指「瞬間」或「片刻」，但溫德斯在這裡刻意加入連字符號，而將這個複合詞拆成 Augen（眼睛）和 Blicke（景象）這兩個詞語，因此，它們的字面意義便轉變為「眼睛所呈現的景象」。

領先時代一步
Der Zeit einen Sprung voraus sein

本節內容是溫德斯和德國影評人保羅・朴榭爾（Paul Püschel）及荷蘭藝術家妥恩–普里克（Jan Thorn-Prikker）討論繪畫、照相和電影的對談紀錄，首次刊載於《文化編年史》（*Kulturchronik*）雜誌，1991 年 8 月。

朴榭爾／普里克：在您的攝影集《書寫・在西方》（*Written in the West*, 1987）的前言裡，您曾談到照相和電影之間的關聯性。我後來才注意到，您這本攝影集的名稱《書寫・在西方》對一本攝影集來說，其實是個不尋常的標題。難道它不應該改爲《看見・在西方》（*Seen in the West*）嗎？

溫德斯：我之所以爲這本攝影集冠上這個名稱，是因爲我注意到，我在美國拍攝的照片之中通常都有文字出現。您只要翻閱這本攝影集，就會發現，幾乎每張照片的某一處都有文字出現。我們如果置身在美國的風景裡，就不得不閱讀那裡所存在的文字。正是這些文字讓我想在美國拍攝照片，而不是其他的一切！所以，我才把這本攝影集取名爲《書寫・在西方》。

朴樹爾／普里克：您曾寫道，「我的職業和文字的表達無關。我的職業就是觀看，就是把我所看到的種種……呈現在照片和電影裡。」對您來說，照片裡的文字不一定是一種危險？影像的存在不一定要排除本身的文字成分？

溫德斯：正是美國西部的荒涼風景讓我覺得，那裡的文字已成為從前被植入當地的意義的殘留。文字的詞語通常會帶來某種意義，也就是某種深深觸動人心的、「感人的」東西。從前那裡出現的詞語和句子大多是完整的、而不是殘餘的詞語和句子，但現在它們的意義已完全流失。那裡的文字其實就像我們在那裡看到的大部分房舍一樣，已成為遺跡。我發現，把美國西部如神話般的風景，和那些殘存的、孤寂落寞的英文標示兜在一起，也就是讓兩種相反的視覺要素彼此互動、並呈現出它們的對比，其實是拍攝美國西部風景最好的方式。在十九世紀末、二十世紀初，美國西部曾是美國未來的象徵。那裡曾是欣欣向榮的開拓地，如今卻充斥著廢墟，我們只能在那些殘留的、已被人們遺忘的英文標示裡，看到人們當年對西部所懷抱的美國夢。後來這些已不完整的英文標示還成了這個美國夢悲哀的結局。我曾在莫哈威沙漠拍下一張照片，照片裡有一塊寫著 WESTERN WORLD DEVELOPMENT（西部世界開發計畫）的大型看板。多年來，這一大片預定開發的土地，當然從未售出任何一塊已預先劃分好的地皮！從前美國人曾夢想在這片土地上建造一座城市，但這個夢想現在卻只剩下那些寫在這塊大型看板上、形同碑文一般的字樣。

朴榭爾／普里克：美國攝影家沃克・埃文斯（Walker Evans）的攝影作品對您的藝術創作十分重要。埃文斯的照片含有兩個不同的面向：他不只是一位傑出的紀實攝影家，他還懂得把那些英文標示──甚至把殘留的英文標示──變成獨立的影像，我們可以從他晚期的攝影作品得知這一點。他已成功地把景象中的文字成分還原爲（zurückverwandeln）獨立的影像──或更確切地說──轉化爲獨立的影像。前人所寫下的文字在他的眼裡，已不再承載著語意明確的意義，而是承載著意義多重且豐富的表達。

溫德斯：美國文化發現，文字可以作爲一種視覺創作元素。這大概是這個新大陸文化對當代藝術最重要的貢獻！在此之前，文字從未扮演這個角色。此外，美國人也創造了極美的英文字體。跟歐洲不同的是，「字體的書寫」在美國儼然已成爲一門手工製造業。那些廣告看板畫師遷居美國西部，並四處寫下字體極大、極美的英文。實際上，他們正是美國普普藝術（Pop Art）的先驅。

朴榭爾／普里克：普普藝術是否已經掌握、並強化了美國文化的特徵？

溫德斯：普普藝術主要是在引用（zitiert）美國文化！但最具有美國文化代表性的東西，卻不存在於壓榨美國文化的普普藝術裡，而是那些被廢棄在美國大西部的一切。我認爲，埃文斯爲了發展人們對美國流行藝術的鑑別力和感受力而付出的努力已勝過普普藝術家羅

伯特・印第安納（Robert Indiana）和安迪・沃荷（Andy Warhol）。埃文斯大概不是第一位發覺美國風景具有提供人們從事視覺創作潛力的人，但他肯定是第一位在攝影裡為美國風景發展出明確的攝影語言、並賦予美國風景恰當表現形式的人。

朴榭爾／普里克：您曾在您的攝影集《書寫・在西方》的前言裡寫道：「在我看來，美國西部是一個衰敗的地方。」接下來，您還談論殘留在美國西部景觀裡的那些英文標示：「我們已愈來愈無法看見殘留在那裡的英文標示！從前我們會開車經過這些幅員廣大的地區，等到長途鐵路開始營運後，我們便以另一種速度來觀看美國西部，後來航空業的蓬勃發展又讓我們紛紛改搭飛機。最遲從這個時候起，我們已無法清楚地看到存在於那裡的各個英文標示。」我們對於事物的察覺，是否有一部分關聯到我們以何種行進速度穿越如此廣大的地區？我會提出這個問題，是因為汽車、火車和飛機在您的電影裡一直佔有重要的地位。

溫德斯：我們靠著自己的雙腳在某個地區長途步行所看到的種種，並不同於那些乘車經過該地區的人們拿著照相機從車窗所拍下的東西——況且大部分的駕駛人都不會在半途稍做停留——而且更不同於那些搭飛機咻咻咻地飛越該地區，而直接抵達目的地的乘客。這些飛機乘客其實只是抵達而已，並沒有展開他們的旅程！儘管如此，迅速便捷的航空交通趨勢卻愈來愈明顯。將來會有愈來愈多的旅客只是到達他們的目的地，卻從未踏上他們的旅程。他們在抵達

後，雖然會拍下照片，但這充其量只是為了事後讓自己和他人相信，自己的確去過那個地方！

朴樹爾／普里克：那麼，您的電影是否也在為美國西部的景觀、為那些偏僻荒涼的場景，以及其中的事物、情況和人們發聲？執導電影對您來說，是否也是一種為拍攝地點建立檔案資料的行為（Akt der Archivierung）？

溫德斯：這是無庸置疑的！有時我在拍片時，會刻意這麼做，但有時是在影片殺青後，我才注意到，自己竟在無意間留下一些紀實影像的資料。我還記得，我在籌拍《美國朋友》這部犯罪懸疑片時，之所以決定讓漢堡港邊的一間公寓作為男主角（由布魯諾・岡茨飾演）的住家，是因為當時我們聽說，港邊有一整排樓房即將被拆除。還有，我在拍攝我的第一部劇情長片《守門員的焦慮》時，決定要讓哲學家維根斯坦（Ludwig Wittgenstein）的維也納故居入鏡，因為當時據說，那棟房屋也難逃被拆除的命運。如果要以這一點來檢視我所有的電影作品，其實我在每一部影片裡，都會刻意為某些取景地點留下影像紀錄。某些事物會消失的事實，一直都是我拍攝它們的理由。《慾望之翼》算是其中最顯著的例子：這部電影所有的場景，今天幾乎都不存在了！首先是那座機車騎士發生死亡事故的鐵橋，它現在已被新的橋樑取代，而馬戲團所在的那塊荒地，也已被綠化成一片青青草地。至於市中心的波茨坦廣場所發生的改變，以及柏林圍牆的消失，就更不用說了！因此，《慾望之翼》這

一整部劇情片，突然間變成了一部記錄存在於冷戰時期、而如今已消失的柏林的紀實電影。事實上，反而是那些不被稱為紀錄片的劇情片，正以完全超出我們意料的程度，為世間即將消逝的種種留下珍貴的影像記錄！我認為，二十一世紀的觀眾在美國好萊塢導演霍華‧霍克斯（Howard Hawks）的喜劇片裡，比在任何一部紀錄片裡，更能看到 1930 年代的美國。總之一句話，這些劇情片後來在某個時候，就會變成真實、且十分重要的紀錄片。

朴榭爾／普里克：我希望我們的討論回到剛才我們談到的照相和電影的關聯性。美國女作家蘇珊‧桑塔格（Susan Sontag）[1] 曾在她的著作中寫道：「照相就是保存，就是把某件事物保留下來。」對您來說，照相的保存面向也很重要。不過，桑塔格還注意到攝影的另一個面相：她曾指出，所有的照片都含有拍攝者粗暴行為的要素（Elemente eines Gewaltaktes）：照片就是拍攝者從某個時空脈絡當中所剪下的片段；照片就是拍攝者把活生生的現實轉變成靜態的影像。由此可見，照相雖然是拍攝者對拍攝對象懷有好感而產生的行為，是拍攝者對自己所珍愛的人、事物和場景的保存，但同時照相也是拍攝者的粗暴行為。請問，您如何看待拍攝者和拍攝對象之間的關係？

溫德斯：我當然贊同桑塔格的看法，畢竟所有拍攝照片和電影的

1 譯註：蘇珊‧桑塔格是西方近代最受矚目的作家、評論家和女權主義者。

行為確實都帶有些許的粗暴性。但話說回來，我們或許應該把這種粗暴性相對化（relativieren）。我認為，所有拍攝照片和電影的行為不僅紀錄外在的現實——也就是從外在的現實剪下某些片段，把它們保留在影像畫面的框框裡——同時還以令人訝異的方式，記錄拍攝者內在的一切，因為，每張照片或每個電影畫面，也記錄著照片或電影拍攝者看待拍攝對象的態度（Haltung）。關於這方面，德語有一個特有的雙關語，即 Einstellung。這個德語特有的詞彙恰恰說明了電影的拍攝行為：在電影裡，Einstellung 既是某個場景的取景（Kadrierung）「所攝入」的內容——也就是「鏡頭畫面」（Einstellung）——同時也是存在於「鏡頭畫面以外」的、導演對拍攝主題的內在「態度」（Einstellung）。雖然大部分的人不是無法理解，就是無法相信，鏡頭會同時拍下這兩方面的東西，但事實就是這樣，而且在電影裡，我們其實可以很清楚地注意到這個事實！因為，我們在看電影時，可以很快地察覺到，一部電影究竟是喜愛、或是鄙視本身所呈現的內容。不過，我們在觀看一張張的照片時，有時就比較難判斷拍攝者對照片內容的好惡，儘管如此，人們還是可以或多或少看出其中的端倪。如果我們把照片當作生活的一部分，通常都會知道，拍攝者究竟是喜歡、毫不在乎、或根本不喜歡他們所拍下的東西。反正什麼情況都有！

有些攝影師專門拍攝自己不喜歡的事物，有些攝影師只拍攝和自己關係緊密而真摯的事物。拍攝者和拍攝對象的關係，就是拍攝者對於拍攝對象的態度。實際上，拍攝者也可能對拍攝對象呵護有加，在這一點上，我必須反駁桑塔格的說法。我並不相信，照片的

拍攝必然是一種粗暴的行爲。實際上，照片的拍攝也可以是一種非常溫柔的行爲，或是一種兼具溫柔和粗暴的行爲。

朴榭爾／普里克：我現在想回到美國攝影家埃文斯的例子。我沒有認識比埃文斯更珍視、更喜愛拍攝對象的攝影師，也沒有認識比埃文斯更謙卑地看待拍攝對象的攝影師。同時他又能夠十分清楚地表達出，內心對於拍攝對象的珍愛！他是怎麼辦到的？

溫德斯：這其實是倫理方面的問題。每位攝影師在拍下每一張照片時，都必須重新面對這個問題。他們每天都在拍照，但每天所面對的倫理問題，卻不同於前一天。我認爲，我們可以這麼說：埃文斯是一位很重視拍攝倫理的攝影家。他在每一幅攝影作品裡，都流露出對於拍攝對象的尊重，但其他的攝影師卻不是這樣：如果我們仔細觀察攝影作品，就會發現其中有些已經墮落，已經淪爲某些事物的廣告宣傳。因此，埃文斯那種充滿敬意的拍攝態度，便更顯得難能可貴！攝影的沉淪或許跟我們所面臨的影像氾濫有關。對於拍攝對象不是漠不關心、就是輕蔑鄙視的攝影風氣，已在攝影界蔚然成風。舉例來說，像印第安人愛德華・柯蒂斯（Edward Curtis）這樣的攝影家雖然曾以讚嘆和敬畏的心情，拍下亞利桑那州和猶他州交界處紀念碑谷（Monument Valley）的絕美風景，但現在這片矗立著幾座巨型石柱的風景卻出現在香菸廣告裡[2]！這片風景已大大受到商業攝

2 譯註：溫德斯在這裡指的是 Marlboro 牌香菸。

影的藝瀆，因此，我們在往後的一百年裡，或許不應該再打擾它，如此才能讓某位後世攝影家再度發現它的美妙！從這個例子來看，照相確實有可能成為一種很可怕的暴力行為。

朴榭爾／普里克：在我的印象中，另一位美國攝影家——羅伯·法蘭克（Robert Frank）——也曾深刻地影響您的視覺觀點，是嗎？

溫德斯：沒錯！人們通常都把法蘭克當作美國攝影家，但生長於瑞士的他，其實是一位熱愛美國的歐洲攝影家。他對美國既愛又恨，這種矛盾的情感便構成他那種令人相當著迷、又大為吃驚的歐洲式觀點。這位傑出攝影家的作品，往往精準地傳達出他內心對美國愛恨交加的矛盾。

朴榭爾／普里克：法蘭克對您來說，是不是也很重要？因為，他是個內心惶恐的攝影家；因為，他總是在路途中而居無定所；因為，他是個旅行攝影家。

溫德斯：的確是這樣！從一開始，旅行要素已潛藏在整個攝影藝術裡。半數的攝影師都是旅行攝影師。自從照相術發明以來，攝影整體上便已具有旅行傾向。不過，我們要把話題轉回到法蘭克身上：這位瑞士裔美國攝影家察覺到許多事物。他確實注意到那些人們不是一直沒有察覺、就是直到事後才意識到的片刻，而且還及時注意到它們，並將它們保留在膠捲底片裡。由於他懂得用眼角的餘光來

拍攝照片，因此，是一位格外獨特的攝影家！畢竟只有少數幾位攝影工作者具備這種能力。

朴榭爾／普里克：您曾談到自己心目中理想的拍片方式：您喜歡以人們張開眼睛、並察覺到某個短暫印象的方式來拍攝電影。法蘭克難道沒有在照相裡，實現您喜愛的拍片方式嗎？我們實在無法想像他使用三腳架來拍照！您曾提到，法蘭克是一位謙遜簡樸的攝影家。他不想受到注目，只想隱身在那些他認為重要的事物後面。電影導演也可以像他這樣嗎？

溫德斯：拍電影和拍照不同的地方就在於，導演還想在電影裡講故事。不過，故事的講述卻會干擾導演謙遜簡樸的視覺觀看，而且往往阻礙他們的視覺創作，並造成一些問題。因為，說故事的人從定義上來說，其實就是那些自滿於故事編造的人，也就是以故事杜撰者自居的人。

這就是每個電影故事所面臨的困境：電影故事在某種程度上，可以讓觀眾無法當真地看待現實所存在的種種。某些電影故事被虛構出來之後——比如以某個地方、某座城市、或某片風景作為背景的電影故事——這些虛構的電影故事有時會讓觀眾完全無法正視攝錄在影片裡的風景的真實性，而只看到電影所杜撰的故事。電影實際上就是在利用作為故事背景的風景，而這一點正是攝影師想要避免的！

朴榭爾╱普里克：您雖然身為電影導演，但也會關心或涉入許多其他的藝術領域。您曾和奧地利作家彼得・漢德克（Peter Handke）[3] 合作，而您自己也從事攝影創作。您本身就是一位優秀的攝影家！

溫德斯：實際上，大家還必須考慮到我的另一個視覺觀點：作畫時的視覺觀點。對身為電影導演、且陷入「敘述意向」（Erzählenwollen）和「觀看意向」（Sehenwollen）之間矛盾的我來說，繪畫還是我的另一個經驗來源。「敘述意向」和「觀看意向」在畫家身上的交集方式，並不同於在攝影師和電影導演身上。就我的藝術創作態度來說，繪畫是第三種可能性。

朴榭爾╱普里克：您可不可以舉一位對您具有一定重要性的畫家作為例子？

溫德斯：我當然最喜歡談論美國畫家愛德華・霍普（Edward Hopper）[4]，和他那些以城市景觀為主題的畫作。他往往以城市的某個地方作為出發點，甚至是那些在他的畫作裡有時看起來很抽象、場景很普通的地方。霍普在他的名畫《星期天清晨》（*Early Sunday Morning*）裡，描繪紐約某條街道旁的一排店面，而位於中間的那一

3 譯註：彼得・漢德克（1942–），奧地利詩人、小說家、導演，亦為溫德斯長期合作的編劇，合作作品包括《守門員的焦慮》、《歧路》、《慾望之翼》、《戀夏絮語》（*Les beaux jours d'Aranjuez*, 2016）。2019 年獲得諾貝爾文學獎。
4 譯註：愛德華・霍普（1882–1967）以描繪美國當代生活的疏離和寂寞著稱。

家就是理髮廳。對我來說，這幅畫作其實和照相及電影之間存在著相當驚人的關聯性。我從前經常觀賞這幅畫，因爲它就掛在我常去參觀的紐約惠特尼美術館（Whitney Museum）裡。我每次在那裡觀看這幅畫時，心裡總覺得，下次我再來時，它會變得不一樣：或許畫面裡會多出一個正在過馬路的行人！這幅繪畫總是讓人們期待，它在下一刻會突然卯起勁，而改變了本身的畫面（例如光源的改變）。這是一幅處於等待狀態的繪畫。它相當類似照片，但它看起來其實不像照片那麼僵化呆板。

朴榭爾／普里克：霍普的畫作總讓我覺得，故事的講述即將發生，某件事情即將發生，或剛剛已經發生。反正就像在看電影一樣！我個人始終認爲，他那幅以電影院女帶位員爲主題的畫作，實在畫得好極了！那是一幅和另一種視覺媒體有關的繪畫，這樣的作品是我從未見過的！它似乎在承諾，本身還會衍生出其他的畫作。就我個人而言，我只能想像它是美國畫家的創作。霍普描繪美國加油站的系列畫作，也同樣具有濃厚的美國色彩。他刻劃人們的日常生活，卻從不擔憂創作對象的平淡細瑣，這一點讓我非常欣賞。他的畫作雖然和深層的意義（Tiefsinn）完全無關，卻不會流於表面的膚淺。

溫德斯：您這番話完全正確！此外，霍普的繪畫也是故事的起頭：他那些以美國加油站爲主題的系列畫作，會讓觀賞者覺得，似乎有一輛汽車即將開入加油站，而且坐在駕駛座的男人腹部中槍受傷。其實，這往往也是美國電影的開場！

朴榭爾／普里克：為了讓作品不陷入日常的平庸和瑣碎裡，這類繪畫必須具有某種視覺效果！同時它們還必須再增添點兒什麼，這麼一來，就能通過它們本身創作時代的考驗，而流傳於後世。換句話說，它們必須超越本身想呈現的時代，不過，最終它仍需要某種封存（Versiegelung），如此才能歷久不衰。

溫德斯：這類繪畫就和照片一樣，會使我們進入某個和時代有關、而且我認為很重要的範疇裡。其實只有藝術家才是和我們「同時代的人」（Zeitgenossen），而他們通常都略微領先他們的時代，因此，我們隨時都能在他們的作品裡，重新辨認出那個稍稍走在時代前端的「現代」（Jetztzeit）。由於這些作品都領先本身的創作時代一小步，因此，觀賞者不僅會談論它們所體現的「今天」（Heute），而且已瞭解它們所體現的「今天」！最近這幾天，我曾去柏林國家藝廊（Berliner Nationalgalerie）參觀安塞姆・基弗（Anselm Kiefer）[5] 的藝展，當時我的感受讓我想到：「這位藝術家是和我同時代的人。」基弗確實是以不可思議的方式在描繪今日，只不過他已領先我們一步！他當然有理由反對人們從政治角度解讀他的畫作。畢竟人們根本沒有必要以這種角度來理解他繪畫的現代性。他這次展出的作品已清楚地告訴大家：他是德國畫家，而這場藝展是 1991 年在德國舉行的展覽。

5 譯註：安塞姆・基弗（1945–）從事繪畫和雕塑創作，是德國新表現主義（Neo-Expressionismus）的代表人物之一。

朴榭爾／普里克：人們往往把基弗稱爲「德國神話的畫家」（Maler der deutschen Mythologie），不是嗎？他把目光轉向遙遠的從前，並讓它穿透納粹千年帝國（Tausendjähriges Reich）[6] 那面（譯按：歌頌日耳曼神話的）鏡子。基弗的創作之所以受到美國人的肯定，是因爲他們發現，這位藝術家正是一位體現德國神話和德國歷史的德國畫家！不過，令人意外的是，您現在似乎已在基弗的作品裡看到完全不同的時間面向！

溫德斯：神話通常很難處理。我覺得，以神話的「意義」來探索神話真的很枯燥，而且還會白忙一場！由於神話可以在任何時間點——而且今天仍在——發揮本身的力量，而且無論是哪個時代、無論人們對它們有什麼詮釋，神話始終都在發揮作用，因此，把神話視爲某種具有效力的東西，是一件重要的事！由此可見，我們不該從歷史的角度，而應該從當前的、我們今天就可以發現的神話力量來瞭解神話的意義，而這也是身爲畫家的基弗所從事的創作：他具有特殊的眼力，因此得以在現今的真實性裡，重新發現神話，而不是以某種方式複述古老的神話。所以，他才「成爲我們這個時代的重要人物」！

朴榭爾／普里克：基弗在這場藝展裡，把他雕塑的幾架鉛製飛機擺在大型畫作《兩河流域：幼發拉底河和底格里斯河》（*Zweistromland*

6 譯註：即德國納粹所建立的第三帝國。

Euphrat-Tigris）的前面。由於波斯灣戰爭才剛結束，當我在展場裡同時觀賞《兩河流域》和《轟炸機》（*Bomber*）這兩件作品時，便聯想到──就像偶然發生的那樣──不久前出現在電視螢光幕上的那些戰爭畫面。哇！早在這場中東戰爭爆發之前，基弗便已把這樣的政治情勢呈現在他的作品裡。不過，這卻是既老套、又膚淺的解讀方式。基弗把這兩件作品組合在一起，其實是一種偶然的巧合。當我在觀賞這個藝術組合而感到不安時，我便自問，我是不是否定了他的才能的某個要素？這位藝術家是否遠比我們更早預知到什麼？或者，當他創作出這兩件作品時，時間已在進行某種他還不知道、而且也還無法知道的安排？

溫德斯：時間當然已經爲這兩件作品增添了基弗本身不太苟同的東西。就基弗而言，這就很類似八卦小報對這兩件作品的詮釋。如果波斯灣戰爭沒有爆發，我們會比現在更恰當地看待、也更正確地評價基弗的雕塑作品《轟炸機》──姑且不論這些飛機看起來有點荒謬可笑。但由於波斯灣發生了戰爭，由於這些轟炸機在展場裡，被擺在《兩河流域》這幅繪畫的前面，因此，我們實在無法抗拒八卦小報對基弗這兩件作品的描述。當我們不再抗拒，而只是站在這些作品的前面，感受著那些小報的報導、那幾架轟炸機，以及**轟炸機**所傳遞給我們的信息時──畢竟轟炸機也還具有遞送功能──我們就會突然明白，自己正面對著一組真正具有現在性（Heutigkeit）的作品。同時我們還會以不同於在美術館裡觀賞 60、70 和 80 年代繪畫的角度，來觀賞基弗的作品。

朴榭爾／普里克：您是否曾意識到要探究其他畫家的作品？是否有些畫家的畫作曾出現在您的作品裡？

溫德斯：我的新片《直到世界末日》是一部科幻片，故事的時間背景設定在千禧年，也就是西元 2000 年。在我拍攝這部電影的過程當中，有幾位畫家對我很重要，例如維梅爾（Johannes Vermeer）[7]。我很難解釋，我的新片和這些畫家的關聯性：如果要粗略地說，這部電影就是在探討未來人類的視覺觀看，而一些畫家——像維梅爾以及十九世紀後期的印象派畫家——的畫作，也會出現在電影畫面裡。但因為這部新片還沒有上映，所以我現在還不想透露其中的細節。

7 譯註：約翰尼斯・維梅爾（1632–1675）是十七世紀荷蘭黃金時代的畫家，以擅長表現光影效果和細膩質感著稱。

獻給那座懷有夢想的城市
For the City that Dreams

1989 年 11 月 15 日，巴黎《解放報》（*Libération*）收到溫德斯這篇傳真自澳洲西部土耳其溪鎮（Turkey Creek）的文章，並於 1989 年 11 月 20 日刊出。

　　我已完全錯過柏林最近發生的一切！我目前人在澳洲西部的沙漠裡，而幾乎沒有人比此時此刻的我更遠離柏林！我住的地方不但沒有報紙，連廣播節目也收聽不到，頂多每星期只能在某家汽車旅館收看一、兩次電視節目，而且幾乎都是地方性節目，透過衛星傳送的電視內容實在少之又少。截至目前為止，這裡的電視新聞還沒出現關於柏林的報導，畢竟柏林和這裡實在相距太過遙遠！我只能透過電話知道外界的消息，如果電話可以接通的話。我的柏林辦公室曾傳真給我兩張照片：一張是幾個人在柏林圍牆上跳舞的照片（依據照片下方的說明文字，其拍攝地點和我的住家公寓只相隔數百公尺），另一張則是一位坐在柏林圍牆上的青年拿著鐵鎚和鑿子敲打混凝土牆體的照片。這兩張透過傳真傳來的照片影像品質不佳，對比度不足，其實很難看清其中的細節。我久久地凝視這兩張照片，眼裡噙著淚水。沒錯，我現在很想家，雖然經常出遠門的我

不常出現這種情況！

　　兩天前，我們還在這裡遇到一位舉止瘋狂、隱居在洞穴的立陶宛人。他能說一點德語，才一大清早，就已經喝得酩酊大醉。他開心地為柏林乾杯，一杯接一杯地喝著，而且還大聲喊叫：「柏林圍牆已不存在！世界上已沒有任何地方還有這種圍牆！」當時他的聲量已蓋過他大型手提音響所播放的華格納音樂。

　　我現在——比方說——會以孩童試圖想像某個未知國家的天真和單純來感受柏林圍牆的倒塌。雖然我手邊只有這兩張不清晰的照片傳真，但它們卻比兩千張或兩百萬張清晰的照片，讓我看到更多東西。此刻的我正用隨身聽和耳機聆聽巴布・狄倫（Bob Dylan）的歌曲，他唱著：「Ring them bells, je heathen. From the city that dreams……」（向他們敲響警鐘，這些外邦人。來自那座懷有夢想的城市……）[1] 我希望，當我十二月中旬回到柏林時，柏林的夢想不會變成惡夢！觀看過多的影像會讓我們頭痛，但更糟糕的是，我們自己的腦海裡浮現出過多的影像。

　　我可能已錯過柏林最近發生的一切！不過，我對自己無法親臨現場一事，卻沒有感到任何遺憾！

1 譯註：出自巴布・狄倫 1989 年歌曲〈Ring Them Bells〉，收錄於專輯《Oh Mercy》。

並未獨自住在一棟大房子裡
Nicht allein in einem großen Haus

本篇文章首次刊載於《沒有國界的歐洲：歐洲文化認同國際研討會論文集》（*Europe sans Rivage：Symposium international sur l'identité culturelle européenne*），Albin Michel 出版，巴黎，1988 年。

　　「歐洲文化認同」是這場國際研討會的主題……我曾試圖掌握「歐洲」、「文化」和「認同」這三個詞語，以及它們的組合所代表的語意。由於我已將它們的含義牢記在心，因此，當我最近這幾天在研討會裡讀到和聽到所有的意見、說明、歷史思考和哲學分析之後，我的腦海裡便浮現出一幅圖像，而某種情感也襲上我的心頭。

　　在這場研討會裡，只有「從他處看歐洲」（L'Europe vue d'ailleurs）這個專題報告的標題，可以為我在這方面的思索指出明確的方向。視覺觀看讓我很感興趣！觀看就是我的職業，畢竟我是電影工作者，因此在這篇文章裡，我將試著察看歐洲，而不是分析歐洲。

　　「從他處看歐洲……」要不是我曾在美國生活和工作八年，人們怎會想從我身上知道，我對於「從他處」看歐洲的觀點？我之所

以有資格在這裡發表這方面的意見，大概是拜我的美國經驗所賜！我認為，這或許也是個不錯的緣由，因為我是在美國，在遙遠的美國，才首次將自己的職業界定為一名歐洲導演。我在美國曾表示，「我是歐洲導演」。當我確定並接受自己的職業定位後，我就不會讓自己成為「美國導演」！基於這個自我定位，也為了這個自我定位，當我決定從美國返回家鄉時，我曾表示，「我要回歐洲」。我當時並沒有說，我要「回德國」或「回法國」，而是說，我要「回歐洲」。這難道是距離使我採取新的立場？這難道是因為，從美國的角度來看，所有的歐洲國家似乎都顯得很小，而且都聚縮在一起？不，我認為，事情並非如此。這既不是距離的問題，也不是地理的問題，而是因為我在美國總覺得自己缺少了什麼。由於這個問題這對我來說，相當痛苦、相當深切、而且相當急迫，因此像「我要回德國，或回法國」這樣的表達對我來說，是不夠的！因為，歐洲才是我的新使命，而只有這個幅員較大的目的地，我才能表達我的需求和願望。

為何當我還未前往美國、而仍「在歐洲」時，沒有察覺到自己有這種渴望？為何我只「從遠方」才看得見歐洲，而當我在歐洲時，反而無法看見歐洲？我們往往要等到有所失去後，才學會珍惜。如果我在美國確實有所失去，那麼，我究竟失去了什麼？是「認同」（Identität）嗎？哪一種「認同」？為什麼？因為，我無法成為美國人？或更糟的是：因為，我很可能已成為美國人？

我必須再次從頭開始，並試著透過詞語的聯想，更瞭解我在這裡所使用的詞彙。「認同」可以讓我們遏制內心的畏怯，並戰勝面

對空無（Nichts）的恐懼。當我們的認同不足時，就會落入憂慮和抑鬱的深淵裡，而當我們喪失認同時，就會絕望或死亡。由此可見，「認同」既是一種武器、一種裝備，同時也是一種保護。此外，認同還是我們的信心、力量、自豪，以及腳下的立足點。那麼，當我們把「文化」和「認同」這兩個詞語組合成「文化認同」時，這個複合詞會具有什麼意義呢？與文化達成一體性（Ein Eins-Sein）？或藉由文化、或在文化裡達成一體性？「文化」如果不是「心靈的食糧」，那麼，「文化」的定義又是什麼？如果我昨天在研討會裡正確理解維爾教授（Professor Wiehl）的談話內容，那麼，依據他的說法，「文化」就是讓我們得以在倫理道德和有形物質層面存活下來的東西！就這個意義而言，我在美國的確經歷了認同的匱乏：在那裡，我的心靈並沒有獲得足夠的滋養。

我現在覺得，當年我前往美國時，我本身所帶去的「德國認同」並沒有讓我獲得足夠的保護。因為，我當時的「德國認同」過於薄弱，而無法讓我抗拒美國的誘惑。幸好我穿在身上的另一件衣服——所謂的「第二層皮膚」——比較能抵擋美國的誘惑：在那件德國背心的下面，我還穿著一件如鎧甲般的歐洲襯衫（如果讀者們允許我用如此花俏的語言來形容這種情況的話），一件由許多語言、文化、邊界、鄰國、戰爭與和平所織成的襯衫，而織出這件歐洲襯衫的種種線材正是美國人所欠缺的東西！美國人自成一個獨立的世界，並認為自己的國家就是全世界！一方面，他們的優越感是個嚴重的問題，但另一方面優越感也引發他們對於屈居劣勢的恐懼。他們就住在自己的大房子裡，但歐洲人的情況剛好相反：歐洲

人必須和其他歐洲國家的人民住在同一個屋簷下。這樣的生存經驗雖然在歷史上曾帶給歐洲人許多悲苦和憂傷，但如今卻成為歐洲的強項和資產。今天在歐洲這塊盾牌的保護下，各種不同的國族認同都可以克服種種的挑戰，而繼續存在。

在這裡，我必須回到我在職業上把自己界定為「歐洲導演」一事。歐洲藝術及其卓越且共通的藝術語言確實是存在的，即歐洲電影。歐洲電影所顯現的「歐洲認同」，比其他所有受到國族影響的藝術形式更為清楚明顯。在此，我是否可以喚起大家對一些偉大的歐洲導演的回憶？例如艾森斯坦、德萊葉（Carl T. Dreyer）、佛列茲‧朗、尚‧雷諾瓦（Jean Renoir）[1]、羅塞里尼（Roberto Rossellini）、布紐爾（Luis Buñuel Portolés）、楚浮、塔可夫斯基或現今仍在世的費里尼（Federico Fellini）、安東尼奧尼（Michelangelo Antonioni）、高達、柏格曼（Ingmar Bergman）、安哲羅普洛斯（Theo Angelopoulos）、德‧奧利維拉（Manoel C. P. de Oliveira）[2]、李察‧艾登堡祿（Richard Attenborough）[3]……該如何停止列舉這張名單[4]？在今天這個電子影像、衛星電視和有線電視的時代裡，在當前

1 譯註：尚‧雷諾瓦（1984–1979），法國導演、編劇、演員、製片、作家，印象派畫家雷諾瓦（Pierre-Auguste Renoir）次子。法國「詩意寫實主義」（poetic realism）電影運動代表人物，導演代表作為《大幻影》（*La grande illusion*, 1937）、《遊戲規則》（*La règle du jeu*, 1939）。

2 譯註：德‧奧利維拉（1908–2015），葡萄牙導演、編劇，影史中唯一一位橫跨默片、有聲片至數位時代的導演。導演代表作為《食人族》（*Os Canibais*, 1988）、《情歸何處》（*La letter*, 1999）。曾於溫德斯思辨影像與聲音關係的奇特劇情片《里斯本的故事》（*Lisbon Story*, 1994）中客串演出，片中飾演自己的他，突然在街上模仿起了卓別林。

大量而混亂的影像裡，只有歐洲電影還可以維護影視作品的尊嚴和倫理道德，還可以阻擋那場撲向我們的雪崩！美國電視節目，以及美國所生產的影像普遍缺乏現實性和認同。影像的大幅增加雖讓我們歐洲人也陷入這種困境裡，但我們歐洲人卻擁有足以對抗影像氾濫的東西：歐洲電影是我們歐洲人的影像作品，也是我們歐洲人所共有的藝術和語言。這些電影正需要我們的保存和保護。

　　我對於如何定義「歐洲電影藝術」或「歐洲認同」，根本不感興趣，畢竟歐洲認同的存在才是真正的重點。在這兩天的研討會裡，與會人士所討論的歐洲認同，往往顯得令人費解、難以捉摸，但同時它也是顯而易見的、大家有目共睹的東西。歐洲認同雖令人難以理解、卻顯然可以繼續發揮它的作用和影響，這一點是我非常關注的！我希望，我們所有的歐洲人仍然是法國人、德國人、英國人、愛爾蘭人、波蘭人、葡萄牙人、希臘人或瑞典人，這麼一來，我們歐洲人就可以彼此分享某些共通的、顯而易見的、卻也令人費解的東西。畢竟我們都擁有共同生活在這座名為「歐洲」的堡壘的特權！

3 譯註：李察‧艾登堡祿（1923–2014），英國導演、演員、製片，知名出演作品包括《布萊登棒棒糖》（*Brighton Rock*, 1948）、《第三集中營》（*The Great Escape*, 1963）、《聖保羅砲艇》（*The Sand Pebbles*, 1966），並於《侏羅紀公園》（*Jurassic Park*, 1993）飾演創辦恐龍園區的瘋狂科學家。導演代表作為《甘地》（*Gandhi*, 1982）、《卓別林與他的情人》（*Chaplin*, 1992）。
4 譯註：以上列舉導演橫跨歐洲各國，包括蘇聯、德國、法國、義大利、西班牙、瑞典、希臘、葡萄牙、英國。

關於歐洲電影的未來
Zur Zukunft des europäischen Films

本節內容是溫德斯 1991 年 10 月在法國里昂接受馬塞爾・伯格曼（Marcel Bergmann）[1] 和班哈德・波伊特勒（Bernhard Beutler）[2] 訪談的文字紀錄。

伯格曼／波伊特勒：您最近這幾年忙著籌備和拍攝《直到世界末日》這部電影。您很認真地看待它的片名，而且還為它搭飛機在世界各地飛來飛去。儘管如此——或正因為如此，我在這裡想請教您：德國的統一以及歐洲內部廣泛的政治變革，整體上對您和其他歐洲導演的電影創作，造成多大的影響？

溫德斯：我們現在還無法看出這些重大事件的效應，一切只能交由時間來證明。歐洲電影不只要面對歐洲近來劇烈的政治變動，還要承受嚴峻的生存考驗。我現在正投入「歐洲電影協會」（European Cinema Society）的工作，這個電影組織目前是由五十九位知名的導

1 譯註：馬塞爾・伯格曼為德國知名演員。
2 譯註：班哈德・波伊特勒早年畢業於德國漢堡電影學院，而後於新聞界擔任文字記者、攝影記者和編輯。

演、製片、演員和編劇所組成。他們都來自歐洲,也就是最廣義的歐洲,所以他們的國籍並不限於歐洲共同體[3]的成員國。從土耳其、冰島、波蘭到蘇聯,每個歐洲國家實際上都有電影導演加入歐洲電影協會。我們現在正努力把這個電影組織改造為一座真正的電影學院,也就是「歐洲電影學院」(European Film Academy)。依照主辦奧斯卡金像獎的好萊塢「美國影藝學院」(Academy of Motion Picture Arts and Sciences)的典範,歐洲電影學院應該是個廣獲認可的電影機構。它既不製作和發行影片,也沒有工會的功能,而是一個扮演歐洲電影良知的權威機構。它和政治無關,而是廣泛地代表歐洲電影和歐洲導演的關注與興趣。歐洲電影學院每年舉辦的「歐洲電影獎」(也被稱為「Felix電影獎」)頒獎典禮,就是它的公開活動。今年這個電影獎已邁入第四年,而且由柏林再次主辦。

伯格曼╱波伊特勒:在歐洲即將統一的現階段,文化領域顯然已愈來愈受到政治和經濟的排擠,而退居次要地位。基於您在「歐洲電影協會」的經驗,您是否已發現,有哪些電影文化的發展途徑有助於實現歐洲統合的理念?

溫德斯:我們現在優先把時間和精力投入歐洲電影獎得獎影片的行銷,也就是盡可能增加這些影片的觀賞人數。歐洲電影獎的設立,主要是為了宣傳歐洲的電影作品,當時我們還把歐洲電影獎定位為

3 譯註:歐洲共同體是歐盟的前身。溫德斯接受訪談時,歐盟尚未成立。

歐洲的「奧斯卡金像獎」。我們希望藉由評審團的六十位知名歐洲電影人的聲望，促使這些得獎影片可以在所有的歐洲國家發行和上映。除了「最佳影片獎」以外，歐洲電影獎也頒發「最佳新人獎」。我們現在正準備提出一項計畫，好讓得獎的電影，尤其是新人的創作，可以確實受益於歐洲電影學院，以及那些大名鼎鼎的成員的名望和影響力。

伯格曼╱波伊特勒：您是否嘗試以這種方式來協助歐洲電影實現本身的認同？或者，歐洲電影目前的情況其實純粹是如何存活下來的問題？

溫德斯：您提出的第一個問題不太切合歐洲電影的實際情況。無論如何，每個人對歐洲電影的情況都有自己的看法，我們這些電影人則認爲，歐洲電影其實有機會找到本身的觀眾群，而這也是我們努力的方向。當前歐洲的電影生態，已無法保證歐洲電影還有觀眾群存在。舉例來說，如果《魔鬼終結者》（*The Terminator*, 1984）在巴黎的首輪放映一開始就從美國送來六十五份電影拷貝，這便意味著，巴黎接下來會有三、四十家電影院無法放映包含歐洲電影在內的其他影片。我們歐洲今天和這種電影產業現象的牽連已愈來愈密切，而事物的本質卻是：規模小的東西遲早會消失。可惜的是，歐洲電影現在都是小製作電影，不過，這不一定表示，歐洲電影應該「低頭認輸」。

伯格曼／波伊特勒：在您的新片《直到世界末日》裡，有一位角色曾逃離納粹的追捕。這樣的情節又再一次出現、或始終都會出現在您的電影作品裡。納粹蓋世太保克勞斯·巴比（Klaus Barbie）[4] 曾在我們目前對談所在的城市里昂犯下滔天罪行，而變得惡名昭彰。納粹暴行是我們德國人幾乎每天都要面對的課題，您是不是刻意要讓這段德國的歷史過往，出現在這部時間背景跨越西元 2000 年的新片裡？

溫德斯：和納粹有關的內容只是男主角母親艾蒂絲（由法國女星珍妮·摩露飾演）生平的一部分。她在童年時期已認識自己的丈夫，兩人後來還一起從里斯本逃離當時已被納粹掌控的歐陸。由於她很自然地談到這段往事，只把它當作自己人生歷程的一部分，所以接下來的電影情節並不需要繼續往這方面發展。

伯格曼／波伊特勒：里昂的觀眾可能會對這樣的內容反應過度！

溫德斯：沒錯，里昂人可能會反應過度，但我卻很喜歡艾蒂絲的人生有這麼一段經歷。它很自然地出現在電影裡，電影沒有交代它的後續發展，沒有賦予它任何意義，也沒有以其他方式再度探討它。

4 譯註：克勞斯·巴比（1913–1991）曾在里昂親自執行虐殺法國俘虜的行動，而被後世稱為「里昂屠夫」。二戰結束後，他因為反共立場而受僱於美國情報單位，並在美國協助下，逃往南美洲的玻利維亞。遲至 1980 年代，他才被引渡到法國受審，最後因癌症死於獄中。

它不過是艾蒂絲人生經歷的一小段：1930 年代末期，這個法國女孩在逃難過程中，認識了一位失去雙親的德國男孩。他們後來墜入了情網。故事就是這麼簡單！

伯格曼／波伊特勒： 1989 年 11 月 9 日柏林圍牆倒塌時，您人在澳洲。您當時在《直到世界末日》的拍攝計畫裡，曾處理死亡、夢、科學研究界限等等這些難解的基本問題。您是否因為忙於這個電影拍攝計畫，而忽視這起發生在柏林的重大事件？因此，柏林圍牆的倒塌頂多只讓您感到陌生和疏離？或者，那段時間也有讓您最感動的事物？

溫德斯： 要不是我當時為了《直到世界末日》這部電影的拍攝，已足足籌備了十年，我真的會丟下一切，趕回柏林！現在德國，尤其是柏林突然變得亂七八糟。假設《直到世界末日》是我自己製作的電影，而且不用耗費龐大的資金來拍攝，我在接到柏林圍牆倒塌的消息時，一定會在澳洲就地宣布：我們必須停止拍片，因為現在必須處理更重要的事情！不過，它卻是一部以鉅額資本製作的電影，而且當時我還必須履行許多責任，所以根本不可能喊停。或許正因為我當時是在遙遠的西澳經歷 1989 年 11 月柏林圍牆的倒塌，因此對我來說，這是一個充斥著激動情緒的政治事件。我在偏遠的西澳沙漠裡，當然無法收看電視節目，所以，我完全無法從電視畫面看到柏林的情況。我對外的通訊管道只剩下難以撥通的衛星電話，還有從柏林傳真過來的那幾張不清晰的照片。除此之外，我沒有再獲

得任何訊息，因此，我對柏林圍牆倒塌的認知幾乎可以說是我自己的想像。我在那段期間，曾在西澳沙漠遇到一位隱居在洞穴的立陶宛人。這個人是個酒鬼，有時我們會在荒涼的澳洲沙漠裡碰到這種酗酒者。他有一架收音機，短波收音機。由於他已透過短波收聽到柏林圍牆倒塌的消息，所以他知道柏林發生了這起天大的事件！那天早晨，他的大型手提音響不停地播放貝多芬（Beethoven）的合唱曲〈歡樂頌〉（Ode an die Freude），他坐在酷熱的戶外使勁地高唱，「Freude, schöner Götterfunken」（歡樂，眾神美麗的火花），而且還大聲地呼號。我當時也加入他的行列，跟著他一同叫喊起來！由於我在西澳沙漠地區無法像大家在德國那樣，可以看到大量畫面，可以一再重複地觀看所有的影像，所以，柏林圍牆的倒塌對我來說，其實是一個相當內化的經歷（ganz verinnerlichtes Erlebnis）。畢竟在訊息極度匱乏的情況下，我只能自行想像柏林當時發生的一切。或者，我應該這麼說：當時幾乎與世隔絕的我才能擁有自行想像的特權！

伯格曼／波伊特勒：您最近曾在一場記者會上表示，自己已受夠經常搭飛機在世界各地飛來飛去的生活，因此已不想再看到飛機，而且您想在下一部電影裡，以步行或騎腳踏車作為劇中人物的行動方式。這是否表示，您接下來打算在歐洲拍片，甚至有可能留在德國拍片？

溫德斯：我下一部電影會再度回到柏林拍攝。大家都知道，我們目

前正生活在一個歷史的新紀元裡！至少在柏林是這樣，從前的西德地區就不一定如此。在街道上，在酒吧裡，我們可以發現，大家會覺得自己正生活在一個非常時期。我們在兩年前還無法相信，德國會統一，直到今天我們才確信它已經成真！我們現在才正要開始為這個重大的轉變創造現實性（Realität）和願景。所以，繼《慾望之翼》之後，我想在柏林拍攝我的新片《咫尺天涯》，而且會刻意讓兒童和青少年出現在它的畫面裡。《慾望之翼》那位尚未下凡的金髮天使卡西爾（由奧托・桑德飾演）仍是《咫尺天涯》的主角，這個安排至少是在暗示大家：《咫尺天涯》是《慾望之翼》的續集。

談談德國
Reden über Deutschland

本文是 1991 年 11 月 10 日，溫德斯在慕尼黑室內劇院（Münchner Kammerspiele）演講的內容。首次刊載於《談談德國》第二冊（*Reden über Deutschland* 2），慕尼黑，1991 年。

　　在座的各位人士，早安！

　　每一位說話的人都只能談論自己本身！詞語的選擇、句法和口音都是內隱的（implizit）語言表達，至於發表自己的意見、談論本身的經驗或甚至聊聊自己，則是外顯的（explizit）語言表達。我今天的演講「談談德國」是相當外顯的表達，而且我只能談論我心目中的德國人。我無法確切地描述「德國人」，我甚至不相信，有所謂的「德國人」存在！

　　我原本不叫做「文‧溫德斯」（Wim Wenders），而是叫做「恩斯特‧威廉‧溫德斯」（Ernst Wilhelm Wenders）。

　　我的父親是醫生，名叫亨利希‧溫德斯（Heinrich Wenders）。1944、1945 年之交的冬天，也就是二戰的最後一個冬天，我的母親瑪爾塔（Martha）在鄰近比利時和盧森堡的艾菲爾山區（die Eifel）懷了我，並於 1945 年 8 月日本宣布無條件投降的那一天（約在一星期

前，美國陸續在廣島和長崎投下原子彈），在萊茵河畔的杜塞道夫市生下了我。因此，我總是喜歡想像——假如西方佔領軍政府當時已允許我們德國人可以再度發行自己的報紙——我出生的那一天，德文報紙頭條新聞的標題會怎麼寫？！

我父親在戶政事務所打算用「Wim」這個名字為我報戶口，但承辦人員卻告訴他，Wim 不是德文名字，而不肯辦理。我父親迫不得已，只好同意把 Wim 改為「Wilhelm」，至於我的中間名 Ernst，則是承接我教父的名字。不過，後來 Ernst 卻莫名其妙地被寫在 Wilhelm 的前面，因此，我的名字就變成 Ernst W. ——這通常是我入境美國時，所填報的名字——而不是 Wilhelm E.。

我出生後的那幾年，都住在祖父威廉・溫德斯（Wilhelm Wenders）的樓房裡。我的祖父是藥劑師，他在杜塞道夫的凱澤斯威特街（Kaiserswerther Straße）開設普法茨藥局（Pfalz-Apotheke）。祖父的樓房雖然沒有受到戰火的損毀，但周邊的房屋幾乎全被炸毀。我最早的記憶就是二戰後的斷垣殘壁！那些堆積如山的碎磚亂瓦！工廠的煙囪就像手指一樣，往上指著天空！還有一條路面電車線穿過杜塞道夫市區的那片廢墟。這就是我最初所經歷的世界！我們在孩童時期，會如實地接受我們周遭的一切。

後來，我們搬到寇布連茨（Koblenz），在莫澤河（Mosel）河岸附近住了四年，並進入莫澤維斯國民小學（Volksschule Moselweiß）就讀。由於之後我們又搬回杜塞道夫，我便轉學到烏登巴赫國民小學（Volksschule Urdenbach）。畢業後，我在杜塞道夫的班拉特區（Benrath）就讀一所男子文理中學，當時這所學校還克難地以班拉

特城堡作爲臨時校舍。不久前，我受邀前往法國總統府愛麗舍宮（Élysée）時，竟然看到密特朗總統辦公室裡，掛著一幅繪有「我的學校」班拉特城堡的油畫。我十分自豪地在這幅繪畫裡，指出「我的教室」的那扇窗戶，而畫家在繪製這幅油畫的時候，我的教室其實是城堡的馬廄。

我後來又轉學到魯爾區的奧伯豪森–史特克拉德（Oberhausen-Sterkrade）就讀史坦男爵文理中學（Freiherr-vom Stein-Gynasium），並在這所學校參加高中畢業會考（Abitur）。隨後，我在弗萊堡大學主修醫學，沒過多久便改以心理學、哲學和社會學作爲主修或副修，但最後我還是放棄了大學學業（「畢竟我曾唸過這些學科……」）！

幾年後，我到慕尼黑就讀電影暨電視學院，並順利畢業。在學期間，我已開始撰寫電影評論，並執導影片。在這座南德城市裡，我一共待了十年。

後來我移居美國，前後在那裡生活了七年。最後我終於在這個他鄉異地領悟到：在我的心靈裡，我是個德國人，而在我的職業裡，我是個歐洲導演。於是我便搬回德國，從 1984 年起，我便住在柏林，這座城市也是我在這裡所要談論的德國心臟地區。

爲什麼我在這場演講裡，首先要向在座各位述說我的人生歷程呢？這當然不是爲了我本身——這一點大家儘可放心——而是因爲我希望從這個「非常德國式的」生涯裡，獲得「談論德國」的資格，以及「談論德國」的材料。

只不過這該如何著手呢？雖然我也會把德國拿來吹噓一番，

但我老是想罵德國，我知道，我為德國感到慚愧，甚至還會警告人們要提防德國！但這一切卻不足以讓我「談論德國」，因此，我其實不需要在這裡裝模作樣。為什麼身為影像創作者的我，現在會站在一群陌生人的前面「說話」，而不是拍攝？更何況我在這裡根本無法自在地說話，只能照著講稿唸？如果不是想透過說話以及相關的思考來發現、來找到我還不知道的東西，我為什麼要站在這裡演講？

講題呢？關於「德國」。當我愈頻繁地使用「德國」這個詞語時，它對我就愈不重要，愈像個純粹的地理名詞。不過，我在這裡說的「德國」卻不是指那些您們所知道的德國地圖，也就是德意志民族在各個歷史時期所佔有的、各種形狀的版圖。

德國。在這裡，請讓我先胡言亂語一番：德國似乎已不復存在；或消失後，尚未再度出現！換句話說，德國是個處於真空狀態（Vakuum）的國度。或許對在座各位來說，德國並非如此，但在我的眼裡，它的確處於真空狀態，而將它填滿，則是我今天站在這裡演說的原因。就我而言，這場關於德國的演講來得正是時候，畢竟這份作業我早就應該完成：德國對我來說，意味著什麼？在座各位不妨聽聽看，身為德國人的我如何描述我自己並不瞭解的德國，如何試著填充「德國」這個——在我的眼裡——空洞的詞語。

「國家」（Land）。「祖國」（Vaterland），還有「母國」（Mutterland）。「廣大的國家」，廣大的世界……其實長久以來，我從未「在某一個國家裡」定居下來，而且出門在外的時間還多於住在家裡的時間。我奔波於世界各地，甚至「直到世界末日」，假

如有一天它眞的降臨的話！我們都知道，這個世界已變成地球村，而且國際之間的聯繫會愈來愈密切而頻繁。當世界上已不再有國界的存在，或國界的內外已沒有差別時，那麼，「國家」還意味著什麼？尤其是有些人還把「國家」理解爲「國族」（Nation），甚至後來還頌揚或鼓吹「國族」理念時，他們的不合時宜簡直已達到無可救藥的地步！「我們德國人」應該比其他所有的民族，更明白這一點。

　　德國最近已經統一，而成爲「一個國家」。那麼，東德和西德是否已因此而融合爲一個「國家」呢？什麼樣的國家？爲什麼我仍然看到兩個德國的存在：富裕的西德和貧窮的東德！前者統一了後者，而仍在當前的 1991 年繼續存在著；後者則存在於一個空白的時代，一個介於兩個時代之間的模糊時代，而非模糊地帶。當我們在談論自己因搭乘飛機而面臨的時差，以及自己有辦法承受九或十二小時的時差時，往往讓別人覺得很酷！不過，您只要想像自己即將面對長達九或十二年的時差，肯定會感到頭痛欲裂！

　　如果我們無法界定自己的國家，如果我們不清楚國家的定位，以及本身在國家裡的定位，那又何必訝異於我們對外國人的仇恨！在盲目的攻擊性裡，我們就會計較外來人口的移入，但這種做法根本無法保衛我們自己的國家。我個人其實覺得，我們德國人都還是外國人，都還試著在這個名爲「德國」的陌生國度裡定居下來。這或許是個大膽的論點，但至少可以讓德國境內的本國國民和外國移民處於平等的地位。

　　十五年前，我沿著東、西德邊界，也就是在那個偏僻的世界

邊緣，在那個人跡罕至的「邊界地帶」，拍攝《公路之王》這部電影。在影片的末段，兩位疲累的主角闖進邊界旁的一間被美軍廢棄的哨房，牆上到處寫著美軍的英文留言，釘著美女的圖片。他們留在那裡過夜，後來兩人起口角而大打出手。被暱稱為「神風特攻隊」（Kamikaze）的羅伯特在天色剛發亮時，便動身離開。後來「公路之王」布魯諾睡醒起床時，發現屋內只剩自己一人。他挺著僵硬的身體走出那間哨房，凝視著眼前那條東、西德的邊界，那個只要有人擅自接近、便有可能被擊斃的「死亡地帶」（Todesstreifen）。當他已沒有什麼要訴說時，會出現什麼舉動、什麼肢體語言呢？他當時發出了一陣泰山式的叫喊，一陣彷彿從原始森林傳出的、悲傷的長嘯。沒過多久，身為電影放映機維修師的他便開車來到一座小鎮，並把車子停在一家電影院前面。他在這家電影院維修放映機，雖然它已歇業，不再上映電影。正因為這個緣故，我們便決定把它叫做「白牆電影院」（Weiße-Wand-Lichtspiele）。由於接下來我們在這部電影裡，已經沒有什麼要表達的東西，於是便讓這部影片就此結束！

當「國家」已從我們的視野消失時，「家鄉」（Heimat）這個概念是否還存在？這個詞語是否還有意義？難道遠方的異地所引發的「思鄉」之情是讓我們體驗「家鄉」最好的方式？我曾在遠方的異地——在美國——住過七年。我在那裡曾試著讓自己成為一名「美國導演」。但後來我發現，如果要達到這個目標，光是住「在美國」還不夠，還必須「像美國人那樣」過生活，像美國人那樣思考、行動和說話！當我第一次搜尋某個我知道的英語詞語的德語

對等詞彙，而不禁用德語自問「這該怎麼說？」時，我的腦海裡竟然只浮現出那個英語詞彙！這種情況真是可怕，它的確讓我驚訝不已，而就在那個時刻，我開始思念自己的家鄉，而且我終於明白，美國的生活讓我失去了什麼！不僅在那片刻我無法想起那個德語詞彙，後來我還逐漸發現，我已記不住愈來愈多的德語詞彙。雖然我可以用英語——更確切地說，用美語——充分表達我自己，但我的德語能力已變得很糟糕。直到那時我才知道，那些被我遺忘的詞語不只是德語詞語，還是我的母語。母語對我來說，當然不只是它的語言表達功能。母語其實也是我的立場、我和這個世界的關係，以及我的 Einstellung（對電影導演來說，Einstellung 是個語義相當明確的德語雙關語，但卻無法被翻譯成其他的語言。Einstellung 既是導演所拍下的鏡頭畫面，也是導演對拍攝對象的態度，而且這兩者還彼此相依相存。）在我的德語母語裡，當然沒有 It's nice to see you（很高興見到你）、或 Let's have lunch someday（改天我們一起吃個午餐吧）、或 I'll call you later（我稍後打電話給你）這些美語句子。當我說美語時，我也不會把 I（我）說成德語的 ich（我）。我知道，讓自己無可避免地面臨喪失德語母語的危險，正是成為美國人的捷徑。但話說回來，德語的詞語和文法卻是我的內在支架（Gerüst in mir），就像人體裡那條延伸到腦部的脊椎骨一樣。當德語的 ich 被譯為英語的 I，或英語的 me 被譯成法語的 moi 時，在語言的轉譯過程中，至少都會流失點兒什麼。Ver-Lust（喪失）也是個語義非常明確的德語詞彙，如果我們把它拆開來看，就會成為 Die Lust verlieren（失去興趣）。說到這種失去母語的體驗，我還記得，我曾有好幾

年只閱讀英文讀物，後來當我再度拿起德文書籍閱讀時，第一本書竟是彼得・漢德克的中篇小說《緩慢的歸鄉》（*Langsame Heimkehr*, 1979）。它的書名已闡明了一切，而書中的每一個句子都讓我更清楚、更迫切地看到我的歸鄉之路：回到我的母語裡，回到我原本和這個世界的關係裡。當然，我那時對美國已「失去興趣」，也是我返鄉的原因之一。不過，這又是另一個故事，並不適合在這裡談論，OK？

　　在座各位是否知道英語的 OK 是怎麼來的？我在美國那幾年，曾問過許多美國人：「為什麼你們要說 OK？我知道 KO 是 knock-out 的簡稱，但什麼是OK？」後來我終於知道一個可信的由來：當老亨利・福特（Henry Ford）推出福特「T型車」（Ford Model T）時，由於在市場上大受歡迎，因此這型車款前後總共生產了一千多萬輛。福特車廠為了大量生產，流水線的發明是必然的結果，於是許多汽車就在流水線的傳送帶上，被迅速地組裝起來，而流水線的最後一名員工則負責做最後的檢查和驗收。一開始，他還在驗收單上簽名，隨後由於汽車產量大增，他便改採蓋印的方式。後來，他又被要求在行車執照的第一頁為福特生產的汽車做認證，所以，他為此又刻了一枚印章。他是德國人，還有，他叫做 Oskar Krause（歐斯卡・克勞澤），O. K. 是他德文姓名的簡寫……

　　歐斯卡・克勞澤後來可能留在美國終老，但我卻選擇返回德國。我說「返回」應該是用詞錯誤，因為我覺得，我其實是在前進。我正往某個未知的國度挺進，但同時又回到自己熟悉的語言

裡。我發覺：我生活在德語母語裡，我在德語母語裡恢復了活力！在這個始終如此鬱悶、如此愛發牢騷的德國，德語對我來說，仍將是重要的慰藉。

從前我不曾為德國感到驕傲，也不想留在德國。早在孩童時期，我便想離開德國，所以我一到可以獨自旅行的年紀，便前往其他國家旅行，比如英國、法國和西班牙。我現在覺得，我當時喜歡留在國外，比較不是因為受到遠方的吸引，而是排斥自己周遭的一切。我在這場演講的開頭已經談到，我在生活周遭所經歷的德國，其實處於真空狀態：德國由於納粹所犯下的滔天罪行，因此便以怪異的方式排除本身的歷史過往。雖然大人無法說服孩子不要回頭看，但我確實成長在那種不該回顧過去的氛圍裡；雖然我們後面有一個黑洞存在，但我們所有的人卻著魔似地只盯著前方看。我們致力於「戰後重建」，為創造「奇蹟」而奮鬥，但在我的眼裡，德國在二戰後所創造的經濟奇蹟，完全是人民高度自我壓抑的結果。德國在經濟上所達到的驚人成就，並不像一隻新的鳳凰，而像一隻從人們刻意遺忘的灰燼裡重新躍起的鳳凰。當時德國的孩子還無法洞察這一切，而仍是兒童的我只能把自己在二戰後所經歷的情況內化（verinnerlicht）在心裡，等到長大成人後，才終於明瞭其中的來龍去脈。我成長於 1950 年代，由於德國人當時的生活相當無趣——缺乏純粹感官方面的樂趣，也就是娛樂消遣——我便在這樣的戰後時期，經歷了德國人對自己的高度壓抑。我這番話並不是指我的原生家庭毫無幽默感，或對生活的樂趣不以為然，而是指我所成長的那個德國社會的整體氛圍，那種瀰漫在周遭、以「認真而嚴肅的生

活態度」（德國人總是這樣！）爲導向、且相當缺乏愉悅感的社會氛圍。如果我不是在這樣的環境裡成長，我那時可能不會沉醉在那些「從美國進口的」生活歡樂裡，例如美國的漫畫、電影和音樂。這些「舶來品」都有一個共通點：它們都能爲人們帶來樂趣，都淺顯易懂，也都確實存在於當下的時空裡，而這種全然存在於當下、因而感到十分滿足的生活感受，卻是我們德國人所缺少的。我覺得，只有當我們可以開放地面對過去，並自由地面對未來時，我們才有能力活在當下，而這一點正是我在美國電影裡所體認到的。在美國，人們不需要有所掩飾，或感到羞愧，一切都擺在你的「眼前」，都存在於「現下」，而不是被遮掩、被隱瞞！美國是寬廣的，而我的國家卻是狹隘的！我在美國西部片裡見識到壯闊的地平線，這類影片也許扭曲了美國歷史，但它們卻懂得在銀幕上搬演那些定錨（verankert）於美國歷史的電影故事。我當時輕易地被這些美國神話征服，因爲我住在一個沒有神話的國家，一個讓我覺得既沒有歷史、也沒有故事的國家。我還記得我剛學會閱讀後，第一本讓我飢渴地一讀再讀的書，就是美國作家馬克·吐溫（Mark Twain）的《湯姆歷險記》（*The Adventures of Tom Sawyer*, 1876）！同樣地，我也在這本書裡發現了美國人的生活樂趣，以及全心全意活在當下的精神。我在童年時期雖曾先後住在萊茵河和莫澤河附近，但我卻覺得，我和頑童哈克（Huck Finn）的密西西比河比較親近！

此外，我也愛看米老鼠的漫畫書。這個系列漫畫所呈現的輕鬆愉快的圖像和故事世界對年幼的我來說，簡直是一所「生活學校」（Schule des Lebens）！我還記得，我小時候曾有一段時間臥病

在床，因此我母親外出採買時，會順便爲我購買新推出的米老鼠漫畫書。有一次，大概是因爲已銷售一空，所以她只好改買當期的德國漫畫雜誌《狐狸兄弟菲克斯與弗克西》（*Fix und Foxi*）作爲代替。在座各位，您們可能不相信，這本漫畫書雖然在德國相當暢銷，但我那時卻覺得，它實在很空洞、很無聊，而且毫無幽默感！它雖然採用跟米老鼠漫畫相同的圖像故事創作模式，但卻顯得十分狂妄無知，對於本身針對兒童讀者的創作路線顯得過度自信，同時還缺乏諷刺嘲弄和詼諧風趣的元素，而且內容的處理也相當粗糙。因此，我逐漸對這種德國式的套用、僞造和仿冒感到深惡痛絕！我在這裡說這些，是要讓在座各位瞭解，年幼的我在「娛樂消遣」（Vergnügen）、「輕鬆自在」（Leichtigkeit）和「歷險獵奇」（Abenteuer）──這些德語詞彙其實已被美國文化滲透，而和原來的意涵脫鉤──這些重要的生活面向裡，早已樂於接受美國文化的殖民，也樂於求助這個新大陸的國家。

爲了不讓在座各位感到枯燥無聊，我在這裡就不繼續談論華特・迪士尼，畢竟它現在所發行的所有影片已和從前完全不同。迪士尼曾是我年幼時所夢想的「應許之地」（Gelobtes Land），我曾盡情地享有它，但我長大後卻發現，唐老鴨（Donald Duck）所居住的那座城市──鴨堡（Duckburg）──其實就是洛杉磯，而唐老鴨那位嗜錢如命的叔叔麥克老鴨（Scrooge McDuck）則是美國房地產大亨唐納・川普（Donald Trump）。我童年時期的夢想國度已變成夢魘國度，那些輕鬆愉快的影像已淪爲暴力的影像，並已流於「娛樂產業」的商業形式，也就是由出價最高的買方來販售影像產品所提供

的悠閒自在，興致趣味，以及「當下的情境」。仍是孩童的我在德國所渴望獲得的生活感受，往後卻在美國淪為一種商品，以及商業廣告的形式。美國導演約翰・福特（John Ford）在美國西部所拍攝的那些充滿野性的風景，如今已變成 Marlboro 牌香菸的「Marlboro 國度」（Marlboro Country）系列廣告，我的美國夢已淪為一場商業廣告的宣傳活動。我也基於這個緣故而離開美國，「返回自己的家鄉」。因為，我已無法再忍受住在迪士尼世界裡的生活；因為，「真實的影像」的生命氣息已不復存在，只剩下「造假的影像」所呼出的濁臭氣味。

不過，返回德國也等於回到一個有影像造假紀錄的國家！德國大概是人類近代史上第一個受到政客的謊言和影像偽造的誘騙，而以駭人聽聞的方式誤入歧途的國家。納粹長達十二年的獨裁統治，在政治宣傳上所使用的蠱惑性影像和故事，已讓德國人非常不信任德國的影像和故事。我曾有兩次這方面的經歷，而第一次就發生在我自己身上，因為我從小就受到美國的影像和故事吸引，而且還耽溺其中；第二次則發生在許久以後，也就是在德國電影界剛出現嶄新的影像攝製和故事敘述的時期：那時我們這些年輕的導演和編劇──或許我可以把我們這一群創作者的電影風格統稱為「德國新電影」（Neues Deutsches Kino）──才剛踏入電影界，我們希望上映我們的作品，但卻沒有同胞要觀賞！一直要等到「德國新電影」現象在許久之後終於在國外受到重視和肯定時，德國國內才逐漸出現一批願意捧場的觀眾。這些德國觀眾已願意再次觀看，處於真空狀態的德國所創作的影像和故事。不過，在德國的電影院銀幕和電視螢

光幕上，德國電影和外國電影播放次數的比例多寡依舊懸殊，而且德國人的認同依舊得仰賴國外的輸入，因為，德國社會的內部還無法自行產生認同，因此必須從外部「購入」（einkaufen）。我知道，我在這裡應該簡要地表達我的看法，但我仍想指出：德國人依舊跟從前一樣——依舊像創造經濟奇蹟的戰後時期那般——孜孜不倦地從事耕種和製造，為全世界生產外銷商品，但同時德國人也進口他們所需要的影像、故事、神話、生活感受和夢想。至於美國的情況就很不一樣：美國的經濟雖然愈來愈差，但美國的影像產品卻為世界各地的族群提供愈來愈豐富的想像，有時甚至宰制了他們的幻想！在 1991 年 11 月 10 日的今天，世界上有多少都市正在上映《魔鬼終結者 2》（*Terminator 2: Judgment Day*, 1991）？實際上不只一家、或許多家電影院，有些城市甚至所有的電影院都在放映這部好萊塢影片。

　　不過，我在這裡不想談論美國電影，而是想談論德國本身的真空狀態，那種吸取外國影像和故事的真空狀態，而我只在日本經歷過和德國類似的真空狀態，也就是日本的自我遺忘和自我迷失。我雖然不想比較這兩個國家，畢竟這樣的比較無論如何都是不恰當的，不過，我在這裡還是想談談，我在東京的所見所聞：有一天，我走出某個地鐵站所看到的景象，讓我實在不知道，自己究竟身在何處！我在地鐵站出口看到對面有一棟大樓的牆面上，掛著五個以藍色霓虹燈管凹折而成的超大型字母：ARBEIT（工作）。在這裡我要先補充一點：當時我剛剛在地鐵車廂裡朝著一整排坐在我對面的乘客拍照，他們全都睡著了，而我是車廂裡唯一清醒的乘客。我那

時認為：「他們都工作過度！」隨後我便看到 ARBEIT 這個德語詞語掛在那棟大樓的牆上。後來有人告訴我，ARBEIT 是日語外來語裡唯一從德語借來的詞彙，也就是片假名的アルバイト。那棟高樓是 ARBEIT 報社的辦公大樓，ARBEIT 則是一份刊登求職徵才廣告的報紙，專門為民眾提供正式職務和兼差零工等等的工作訊息。然而，我在這裡想談論的，卻不是日本，而是德國所呈現的真空狀態。我想談談，在德國的超市、市中心的行人徒步區、小吃亭、提供模擬日光浴的曬燈沙龍、錄影帶出租店、情趣用品店、賭場、迪斯可舞廳和包租飛機裡，那些令人感到空虛的景象。我也想談談，那一群又一群拿著全自動相機和自動對焦的錄影機、在世界各地出沒的德國觀光客。在結束旅程、回家觀賞沿途所拍攝的照片和錄像之前，我們的德國同胞並沒有真正到達任何地方，也沒有真正置身於任何地方！直到後來透過自己留下的影像紀錄，他們才搞清楚，自己「曾到過」哪些地方、體驗過什麼、經歷過什麼樣的生活！我這番話是想指出，我們德國人的生活感受，其實是來自二手、三手或四手的體驗。

　　無論如何，我們今天已難以獲得第一手的體驗。現在圖像──也就是第二手的真實──已無所不在，而且還以驚人的速度不斷擴增。這種影像氾濫的現象已無從阻擋，任何組織和權威機構都無能為力！打從「遠古時代」以來，圖像的創作都是單一的原件。人類首先在牆壁上，在山洞的壁面上畫畫，然後才在木材、畫布或教堂的牆壁上作畫。我們如果要觀賞繪畫，就必須擁有這些作品，不然就得動身出發，前往它們的所在地。後來圖像便隨著印刷術的發

明，而獲得快速且大量的複製和傳播，至少素描和銅版畫作品都因此而普及開來。接下來照相術的發明又是一大進展，而且還重新定義了圖畫、照片和現實之間的關係。照相使用底片，因此，照相仍然存在著「原作」（Original）觀念，雖然我們可以無限制地沖洗底片，無限制地複製照片。拜照相術之賜，人類有史以來第一次不需要出門，便可以看見某些地方和某些人。然後又有電影的發明，這自然是照相術的延伸：自從影像從靜態轉為動態後，我們不只可以藉由動態影像來呈現情景，還可以創作和述說故事。後來電視的發明還可以讓我們從電視螢光幕上同步看到遠方的「現場」所發生的事件。我還記得自己第一次看電視的情景，那時當然不在我家，而是在我好友的家中。他的父母並不像我父母那樣，對電視這個新玩意兒懷有高度的疑慮。後來電視的頻道變得愈來愈多，電波訊號的傳輸和接收也從無線電視演變為有線電視，然後再進展到衛星電視。最初我們只能收看一個頻道，今天我們大概可以收看十個或二十個頻道，而明天可能已擴增到一百個，而且我們還可以透過手提錄影機和放影機的使用來製作自己的電視節目。接下來陸續出現的電腦、電玩遊戲、即將推出的「虛擬實境」（virtual reality），以及不久的將來就會開始普及的數位影像，終有一天會淘汰「原作」觀念。因為，第一千份或第一百萬份的拷貝都和原作完全一樣，而且我們在不遠的未來已無法再驗證影像的「真實成分」（Wahrheitsgehalt）。簡要地說，影像已距離真實愈來愈遠，幾乎已和真實無關。在座各位只要回顧一下影像在最近十年或二十年的擴張和氾濫，就會感到頭昏腦脹。

影像氾濫的現象已擴展到全世界，但它在相信影像、且耽溺於外來影像的德國所造成的危害可能特別嚴重！過多的影像會讓人們脫離現實，在難以形成身分認同的德國，反而應該積極建立人們和現實的連結才對呀！

我現在要把話題轉回「召喚我回家的」德語母語上。當影像世界已混亂不堪、同時影像還藉由技術與進步而不斷增強本身的自主性時，影像其實已處於失控狀態，而且往後還會愈來愈嚴重。為了回應這種亂象，一種相反的文化便應運而生：即故事的講述、書寫和閱讀！在這種文化裡，一切依然沒有改變，而且未來也不會改變。《聖經》有許多內容我並不相信，但我卻衷心信服〈約翰福音〉第一章第一節「在最初就有聖言」（Im Anfang war das Wort）[1]這句話。所以，我不相信，「最後只有影像……」是未來的發展，我認為，文字仍會繼續存在。當然，我們也可以糟蹋文字，但在空洞的政治口號、響亮的廣告詞，以及八卦報《畫報》（Bildzeitung）[2]的文字報導以外，作家的文字作品始終都有存在的空間。

在寫作的領域裡，從古希臘時代的荷馬和柏拉圖、後來的歌德和卡夫卡、直到今天，其實都沒有發生根本的改變：作者仍一如既往地坐下來書寫，而讀者也依舊坐下來捧書閱讀。任何形式的壓迫、任何焚書行動都無法阻斷人類書寫和閱讀的循環。在電影史裡，我最喜愛的場景就是楚浮《華氏 451 度》（Fahrenheit 451,

1 譯註：華人教會普遍使用的《聖經》中文譯本，通常把這句話譯為「太初有道」。

2 譯註：《畫報》既是德國的八卦報，也是德國發行量最大的報紙。

1966）片尾的科幻場景。在那個把閱讀視爲違法行爲的禁書國度裡，異議分子只好逃到一處搭建著棚屋的聖地。在那裡，每個人都會背誦某一本書，而該書的書名就是他們的名字，此外，他們還以口述的方式，將書本內容傳承下去。電影的最後一幕就是這些「會走動的書」在一個廣闊的全景畫面（Totale）中來來回回，他們一邊漫步，一邊以不同的語言誦讀他們所熟記的書籍。他們背誦的聲音便匯聚成一種音樂，那正是人類的大合唱！

在德國，故事的講述從未中斷，但影像在德國——不同於在美國——已無法再形塑德國人的認同，甚至連西德總理布蘭特（Willy Brandt）在華沙猶太區起義紀念碑前下跪的這一幕——這算是德國戰後最令人動容的政治影像——也無法產生持久的效應！影像在德國因爲曾遭納粹政治利用而失去了信譽，但故事的講述向來都能在德國社會發揮作用。我們德意志民族不僅哲學家和詩人輩出，連民間流傳的俗諺也蘊藏著某些智慧和眞理。

儘管我們德國現在很糟糕，但我們的德語母語卻是我們的「救贖」（Heil）——有些德語詞彙確實需要我們特地把它們從瓦礫堆裡挖出來（unter Schuttbergen ausgraben）[3]！德語是精密的、準確的、靈敏的、溫柔深情的，但同時也是謹慎周延的、透徹而深刻的語言。德語是豐富的，它是自以爲富裕、其實很貧乏的德國唯一保有的重要資產。然而，德語已不再是德國的所是，或許這種情況還會一直

3 譯註：溫德斯用這個德語片語暗指德國人在二戰戰敗後，面臨家園慘遭戰火摧毀的困境。

延續到未來。

　　這一點，在座各位或許可以信任我這位影像工作者。最後，非常感謝大家專注地聆聽我的演講！

VI

關於畫家、剪接和垃圾桶
Über Maler, Motage und Mülleimer

本節內容是溫德斯和法國導演尚－盧・高達（Jean-Luc Godard）對談的文字紀錄。首次刊載於《南德日報雜誌》（*Süddeutsche Zeitung Magazin*），1990 年 11 月 16 日。

溫德斯：我覺得，現在正適合來根雪茄！

高達：來，我這裡有！

溫德斯：我上次抽雪茄是在美西的聖地牙哥，也是跟你一起抽的。那是很久以前的事了！

高達：我們上次是什麼時候碰面的？

溫德斯：我想，應該是 1985 年你的電影《偵探》（*Détective*, 1985）舉行首映會的時候。隨後我們又在當地一家旅館的大廳裡不期而遇。

高達：是啊，那些 Lobbys！猶太人的 Lobby（遊說團體）、阿拉伯人的 Lobby（遊說團體），還有旅館的 Lobby（大廳）。

溫德斯：尚-盧，我已經看過你的新片《新浪潮》（*Nouvelle Vague*, 1990）。其實你已變成畫家，因為你的電影愈來愈像繪畫。你身邊有一個畫家圈子：電影導演經常從孕育電影的繪畫裡獲得靈感，但這些靈感的來源往往侷限在個別的繪畫裡。我覺得，整部《新浪潮》就是一幅繪畫。

高達：沒錯！我甚至還想到，我的下一部影片不要在電影院上映，而是拿到佳士德（Christie's）拍賣。

溫德斯：這真是個怪念頭！到時某位得標的美國大亨就會把高達的影片鎖進自己的保險箱裡。現在讓我們言歸正傳吧！到目前為止，你怎麼處理自己的電影作品？你持有電影的負片膠捲和版權嗎？

高達：版權的事我從不放在心上。我總是賤賣我的電影，因為我需要錢。我現在很擔心，沒有足夠的錢支付晚年的生活費用。我只能繼續拍片，努力存下一筆積蓄。

溫德斯：我的情況剛好跟你相反。最近這三年，我花了許多時間整理自己從前的電影作品。現在我所有電影的負片膠捲都已歸我所有。

高達：這樣很好啊！

溫德斯：一切打理好之後，就不需要在這方面花精神了！

高達：畫家就和你的情況不一樣。他們必須在售出畫作後，有本事承受無法再看到自己的畫作，以及不知道畫作下落的情況。我告訴自己，如果我熱愛繪畫，就必須讓自己也像畫家那樣！

溫德斯：可否請你說說，你對於圖像的熱愛？

高達：有時圖像是傳達信息唯一的方法——也就是透過觀看來接收信息。圖像曾喚起我對電影的興趣，這大概是我偏好圖像的原因。我還沒有看過電影時，就已經在觀賞印在藝術雜誌和電影雜誌裡的照片了！我拍片的興趣完全來自德國導演穆瑙（F. W. Murnau）電影的一張劇照，至於是哪一部電影，我根本不知道！我當時希望自己可以進一步探索電影，因為在那之前，我只知道印在紙頁上的劇照，而它們不過是一種類似電報（Telex）的資料。

溫德斯：尚-盧，我對電影的某些發現，其實和你的電影作品有很密切的關係。那時我住在巴黎，你那部犯罪推理片《美國製造》（*Made in U.S.A.*, 1966）上映時，我從中午的第一場一直看到午夜場。從前的電影院沒有清場，觀眾愛坐多久，就坐多久！

高達：是啊！

溫德斯：觀眾只要買一張電影票入場，就可以留在影廳裡，影片想看幾次，就看幾次。那天，我就賴在座位上，一連把《美國製造》這部電影看了六次！

高達：我那部片不值得你看六次。

溫德斯：一方面也是因為那時是冬天，外面實在很冷。

高達：現在我終於明白你當時的情況！

溫德斯：那次觀賞《美國製造》的經歷讓我非常震撼：我一口氣把你那部電影重複看了六次，但每一次都覺得它不一樣。我每一次都看到不同的東西！這就是你的電影獨特的地方。你的電影讓身為觀眾、身為孩子——其實觀眾都用孩童的眼睛在觀賞電影——的我想要跟隨你的想法，同時我也因此發現了自我。

高達：電影可以產生這種效應，這樣很好啊！觀眾必須察覺到，電影的後面有一位熱愛這份影像創作的人。缺乏這份熱愛，創作者就會僵化而慢慢走向死亡，根本無法從事真正的創作。

溫德斯：我也無法忍受，創作者對自己作品的鄙夷。最近我看了一

部電影，由於導演在裡面表達了許多的輕蔑，甚至連我這位觀眾也覺得自己受到鄙視。

高達：那是什麼樣的電影？

溫德斯：就是亞倫・帕克（Alan Parker）[1] 的驚悚片《天使心》（*Angel Heart*, 1987）。

高達：那部電影我沒看過，而且我也不欣賞亞倫・帕克。不過，我的看法還是跟你不一樣：帕克其實很喜歡他的拍片工作，只不過他不太瞭解自己的情況。我認為，大部分的人都喜歡自己的工作。現今工廠和辦公室裡的情況已經改變：大多數的美國人都喜愛自己的工作，如果薪水不錯的話。甚至連美國軍人也是這樣。他們熱愛戰爭，討厭等待，現在發生的波斯灣戰爭就是一個實例。他們只要射出第一顆砲彈，就會很滿意。我甚至大膽地說，連那些在集中營裡痛打囚犯的工作人員，也熱愛他們的工作。亞倫・帕克也不例外，而且這位電影導演——或更確切的說，他所隸屬的好萊塢——也熱愛事業的成功。

1 譯註：英國導演亞倫・帕克（1944–2020）活躍於英國和美國好萊塢電影界，電影風格多變，曾執導不少電影名片，例如《午夜快車》（*Midnight Express,* 1978）、《名揚四海》（*Fame,* 1980）、《迷牆》（*Pink Floyd: The Wall,* 1982）、《鳥人》（*Birdy,* 1984）、《天使心》、《烈血大風暴》（*Mississippi Burning,* 1988）和《阿根廷，別為我哭泣》（*Evita,* 1996）等。

溫德斯： 在好萊塢拍片對我來說，是個很困難的挑戰！

高達： 我根本不可能在好萊塢拍片！

溫德斯： 就拿我本身的經驗來說吧！我在好萊塢拍片時，從來沒有人告訴我，影片的拍攝已消耗多少預算。即使已開拍六個星期，我還是不知道這個拍攝計畫的財務狀況：已經用掉預算的一半，或只花了三分之一，或甚至已超出原來的預算？

高達： 這是因為，美國人原則上都樂意為電影製作投入鉅額資金，只要你可以拍出他們想要的東西！同樣地，美國人今天也在沙烏地阿拉伯投入鉅款，只要這種做法有利於他們在波斯灣作戰。相形之下，我卻經常在資金窘迫的情況下拍片，不僅資金不足，也無法為正在進行的電影計畫另闢新的財源。如果我們只有十法郎，我們就必須用這十法郎來拍片！我從義大利導演羅塞里尼那裡學會看重金錢，也就是要像看重隱喻的藝術技巧那樣地看重金錢。電影預算是一個很好的框架，因為，它可以適度地規範導演的創造力。如果導演可以運用的資金過多，就會變得任意妄為；如果他們可以運用的資金過少，就會考慮太多，就會放不開！

溫德斯： 錢太多的人，從不覺得錢是足夠的！

高達： 正是如此！關鍵就在於，電影資金的挹注應該配合導演的拍

片方式。我還記得三十年前，我和我的工作團隊在拍攝《斷了氣》（*À bout de souffle*, 1960）的頭一天，早上八點開拍，兩個小時後，就已經完成當天的拍片進度。我們後來去泡咖啡館，製片來找我們，看到我們坐在那裡時，便吃驚地問我們：「爲什麼你們沒有去拍片？」我回答：「我們已經拍完今天的進度了！」他接著問：「那你們爲什麼不接著拍明天要拍的東西？」我便回答：「我根本還不知道，明天我們要拍什麼！」

溫德斯：電影資金的投入，必須跟導演打算拍攝的內容和方式相稱！

高達：沒錯，這麼做才有意義！我們肚子餓的時候，要上哪兒吃飯？我們今天出去吃飯，要花多少錢？在這方面，電影其實和我們平日的生活很類似。如果一家車廠需要十年來開發和生產某個車款，到時候它可能一輛也賣不出去！我們可以花六或八個月，而不是花四年的時間來拍攝一部電影。任何一部電影只要拍攝時間超過一年，就不可能完成。時間的壓力，以及有限的預算……透過隱喻的藝術技巧，我在這裡把「金錢」說成「預算」！除此之外，我目前所看到的電影，它們的片長都太長了！

溫德斯：是啊，的確是這樣！

高達：二戰前的電影導演還可以用兩小時的片長，敘述電影的故

事，今天的電影導演已經沒有這樣的創作空間！現在大部分電影的片長最好都不要超過一個小時。在文學裡，所有的作品在篇幅上都長短不一；在繪畫裡，所有的畫作都大小不一。電影則出現跟電視相同的發展：長度總是固定不變！電視新聞的播報時段始終維持相同的時間長度，至於它們的內容是戰爭或和平，並不重要！今天我們這些導演已無法拍攝一部片長一個半小時的電影，而且還要從頭到尾拍得既出色、又緊湊！我認為，現在的觀眾可能無法承受一個半小時的電影。即使他們可以忍耐地把一部表現平平的、片長一個半小時的電影看完，而且事後還假裝自己很滿意，但其實他們心裡是失望的！

溫德斯：就片長來說，我覺得自己在這方面並沒有進步，因為我的電影愈拍愈長。我很佩服那些可以把片長限縮在八十分鐘的導演。

高達：我的第一部長片《斷了氣》的第一個版本長達三個半小時。當時我們已失去信心，不知道該怎麼辦！後來我決定，只保留我們喜歡的內容，其餘一概剪掉。在影片裡，如果有人走進房間，但接下來卻出現我們不喜歡的場景，我們就會把這個場景剪掉，只保留某人踏入房間的那一段，就這樣！或者，情況完全相反：如果我們不喜歡某人走進房間的場景，卻喜歡他在房間裡的場景，我們就會保留這個場景，而剪掉他踏進房間的那個場景。當時我們的剪輯方式只保留我們喜歡的段落，並不考慮觀眾是否可以瞭解這部電影！

溫德斯：你非常關注當下的某個片刻。在此之前或之後所發生的事情似乎對你來說，不是那麼重要。一開始我用電影講故事時，也沒有依照時間的順序。我反而只對當下的時刻感興趣。或許我從不相信，故事一定會有開始和結束……

高達：……每一個故事都有起頭、中段和結尾，但是，不一定要按照故事發展的先後順序來講故事。

溫德斯：……我現在的想法已經改變。我反而想依照時間的線性發展來講故事，一個事件接一個事件地說下去，讓時間順序扮演重要的角色。

高達：我完全可以瞭解以這種方式說故事的需求。從前我們反對以傳統的方式講故事，而贊同聚焦於某些時刻的描述。隨著年紀的增長，我們會再度發現以一般的線性方式敘述故事的魅力！我的電影《新浪潮》就是以「但是，我想講故事。」這一句演員說的話作為起頭。

溫德斯：片長的處理是我目前碰到的問題。我正在拍攝的新片《直到世界末日》比我從前的電影作品更長。如果我可以按照自己的構想來拍攝，這部電影至少長達五個小時。

高達：那就應該像《亂世佳人》（*Gone with the Wind*, 1939）這部電影

一樣，分成上、下兩部來放映，或乾脆拍成系列影集。我喜歡系列作品，甚至是不好的系列作品，比如美國的電視影集《朱門恩怨》（*Dallas*, 1978–1991），因為我在觀看系列影集時，情緒會隨著劇情接二連三的發展而愈來愈高漲！實際上，我們現在已習慣電視劇切換鏡頭畫面的快節奏。電視劇縮短了每個鏡頭的長度，通常每個鏡頭只持續兩、三秒，商業廣告的拍攝也是這樣。我認為，大家現在必須做個選擇：如果影片應該拍成長片，那就必須是真正的長片，片長應該有六或八個小時；如果影片應該拍成短片，那就必須是真正的短片，片長應該只有十分鐘，大衛·林區（David Lynch）的新片《我心狂野》（*Wild at Heart*, 1990）如果是十分鐘的電影短片，或許會是一部出色的電影！如果從這個觀點來看，現在電影界一律採用普通片長的慣常做法，會讓應該拍成短片的電影顯得過長，而應該拍成長片的電影顯得過短！

溫德斯：電影本身的普通性卻是獲得票房成功的前提啊！

高達：我不喜歡像商業電影導演那樣地構思一部電影，比方說，史蒂芬·史匹柏（Steven Spielberg）。不過，我很佩服他，因為他的判斷很精準，很少出錯！如果他要拍一部電影，並預計它的票房人數會有兩千零二十八萬四百一十八人，那麼，這部電影在上映後，就會有兩千零二十八萬四百一十六名或兩千零二十八萬四百二十名觀眾前來捧場。我這麼說，你就明白了！他就是懂得籌畫票房熱賣的電影，但我不想跟他一樣！我不喜歡待在人多的房間裡，或人擠

人的地鐵車廂裡，也不喜歡在麵包店排隊買麵包，所以，我怎麼會希望有許多觀眾，坐在電影院裡看我的電影？我反而喜歡我的電影可以在許多地方上映，但每一場電影只有幾個觀眾稀稀落落地坐在影廳裡。文學不也允許高印行量和低印行量作品同時存在？貝克特（Samuel Beckett）[2] 發表他的作品時，印行量通常很少，畢竟他都撰寫小眾作品。

溫德斯：觀眾對小眾作品愈來愈不感興趣。

高達：也對大眾作品愈來愈不感興趣！現在有些電影界人士會吹噓說，六個月就可以完成一部電影，但是，托爾斯泰寫《戰爭與和平》卻足足花了十年的時間！

溫德斯：我在看你的電影時，尤其是觀賞你最近這幾部電影作品時，可以從鏡頭擺放的位置認出你所獨有的電影風格。如果我在不知道片名和導演的情況下，觀看你的《新浪潮》，前後只需要看十秒，我就知道：這是高達的電影！

高達：我用直覺決定鏡頭的位置。我從前老是覺得我擺放鏡頭的位置不理想——或許我已對我最近這十部電影的鏡頭位置感到滿意

2 譯註：愛爾蘭存在主義文學家塞繆爾・貝克特（1906–1989）長期定居於巴黎，於 1969 年獲得諾貝爾文學獎。

——因為，那個位置缺乏光源。畢竟光源意味著，鏡頭必須擺在這裡，擺在這個地方，而鏡頭往往必須成為光線存在的證明。有些繪畫讓我相當欣賞，因為，創作這些繪畫的畫家都有辦法搞定畫面的光源。

溫德斯：我們現在把話題轉到影片的剪接（Montage）。你是不是親自剪接自己的電影？

高達：沒錯！對我來說，剪接是電影製作最美妙的階段，也是我最喜歡的階段，雖然那是最孤獨的時刻，因為剪輯室只剩下我一個人在那裡剪接影片。至於電影的拍攝，就不是我喜歡的工作。

溫德斯：……我也不喜歡，我討厭拍片……

高達：我真希望，我的電影團隊沒有我在場，也可以完成拍片的工作。我認為，剪輯室裡的工作才真正具有創造性。我記得，我曾在《新浪潮》的片尾碰到一個問題。飾演男主角的亞蘭·德倫（Alain Delon）在那一段的表現很糟糕，我嘗試各種補救的方法，包括重新剪接和縮短結尾的片長。後來我腦子裡突然冒出一個想法：不妨用亨德密特（Paul Hindemith）[3] 的一首小奏鳴曲作為配樂來取代拍片現場所收錄的聲音和對白。後來，片尾便因為聲帶上的這個調整而突

3 譯註：保羅·亨德密特（1895–1963）是德國新古典樂派作曲家。

然變得很出色，簡直無可挑剔！

溫德斯：你對聲音的處理真是棒透了！

高達：我使用二十四音軌電影聲帶……

溫德斯：……你從一開始剪接影片時，就採用二十四音軌電影聲帶？

高達：是啊，如果我想要的話。

溫德斯：在聲音處理方面，我的確能力不夠！我在剪接畫面時，光是構想拍片現場同步錄音以外的配樂和音效，就耗費了我許多的精力。

高達：不一定要同時處理畫面和聲帶的剪接。在剪輯檯上，我會先觀看自己拍下的（無聲的）影片，然後再聆聽拍片時同步錄下的聲帶。當我分別看過和聽過自己拍錄下的影片和聲帶後，我才會同步播放影片和聲帶給自己觀看和聆聽。有時如果我覺得，某個場景不太對勁，換成其他聲音可能比較妥當時，接下來——舉例來說——我就會用狗吠聲、或試著以奏鳴曲來取代演員的某段對白。反正我會不斷嘗試各種可能性，直到我滿意為止！

溫德斯：你的做法讓我很震撼，也讓我留下深刻的印象。

高達：我的做法其實跟作曲家沒啥兩樣！作曲家要演出自己的曲子時，不只可以使用鋼琴，還可以動用一整個管絃樂團。不過，他們在作曲階段，只能先用鋼琴做音響測試，而且還必須設想樂曲交由管弦樂團演出時，可能產生的音樂效果。這對他們來說，是必要的訓練，也是讓他們得以完成音樂創作的訓練。當我在剪接影片時，已記住聲帶裡的所有聲響。如果我決定要採用某段聲音，就會剪取相關的場景，而把其他沒有採用的段落丟到垃圾桶裡！

溫德斯：丟到垃圾桶裡？你對你的事情是不是都很有把握，所以事後從來不會反悔？

高達：其實不完全是這樣！我曾有一、兩次在隔天早上趁著垃圾車還沒來的時候，跑到垃圾桶旁邊翻找垃圾，想要找回前一晚丟棄的東西。不過，這種情形真的很少發生。

哪裡都不是我的家
I'm at home nowhere

本節內容是溫德斯 1991 年 3 月 17 日在畢勒菲德市（Bielefeld）榮獲穆瑙電影獎（Friedrich Wilhelm Murnau Filmpreis），在頒獎典禮上所發表的致謝詞。

穆瑙（Friedrich Wilhelm Murnau）[1] 是電影創作形式的偉大開發者、電影敘事的創新者，以及電影影像的藝術家！在「第七藝術」的電影裡，他是屈指可數的幾位真正的先驅者之一。英年早逝的他遠遠走在時代的前端，或許正因為他過於領先他那個時代，以致於無法讓自己長期置身在那道與時代差距甚遠的鴻溝裡。他的人生彷彿讓我們覺得，他不是出生在十九世紀末期、而是出生在二十世紀後半葉的電影人！

獲得這個以穆瑙命名的電影獎，尤其是在法國新浪潮電影導演侯麥（Eric Rohmer）之後，成為穆瑙電影獎第二位得獎人，實在讓我

1 譯註：德國導演穆瑙（1988–1931）出生於畢勒菲德，是默片時期的電影大師。他的本名叫做弗利德里希‧普倫波（Friedrich Wilhelm Plumpe），後來以上巴伐利亞風景如畫的小鎮穆瑙（Murnau）作為自己的姓氏。他在 1926 年轉往美國好萊塢發展，後來不幸於 1931 年在南加州聖塔芭芭拉車禍身亡，得年四十二歲。

感到無上的光榮！我在這裡要向穆瑙協會、畢勒菲德市以及畢勒菲德銀行公會表達我由衷的感謝！

電影從穆瑙在德國和美國拍片的那個時代以來，已發生巨大的改變。這個世界已和從前大不相同！或許我們還無法表示，電影已經改變這個世界，但電影必定對這個世界的改變發揮了重大的作用。故事的講述已經轉變，影像已經轉變，我們對影像的接受、以及對這個世界的經驗也已經轉變，而且現在的情況可能會把像穆瑙這樣的人物搞得頭暈腦脹，如果他和我們——尤其是我們的兒童——一樣，每一天都曝露在影像語言以及大量的影像裡。

電影正處於巨大的變動當中。

我覺得，今天晚上放映我從前爲了紀念穆瑙、在他逝世五十年後拍攝的電影《事物的狀態》，確實很有意義。這是一部探討現今拍片困境的電影，我當時決定把它拍成黑白片，並爲劇中那位導演冠上和弗利德里希·穆瑙（Friedrich Murnau）相似的姓名——即弗利德里希·孟若（Friedrich Munro）——決非出於我偶然生起的念頭！除此之外，這部電影一開始以歐洲作爲故事背景——也就是歐陸和葡萄牙的最西端，它彷彿就是歐洲朝向美國的那隻鼻子——最後終止於南加州那條距離穆瑙車禍喪生地點一小時車程的街道上，也決非出於偶然的劇情構想！劇中的孟若導演遭槍擊身亡的前一晚，在電話亭打公用電話時，還引用穆瑙日記裡的一段內容：「哪裡都不是我的家，我的家不在任何一棟房子裡，也不在任何一個國家裡……」或許我在這部電影裡，對當時電影界的情況所表達的看法過於晦暗，或許我的觀點可以歸因於我當時正處於沮喪的低潮期。

現在距離這部影片的拍攝又過了十年，而「事物的狀態」早已再度發生改變。

　　現在電影所面臨的廣泛而徹底的變革，就類似從前無聲電影轉為有聲電影的發展一樣。照相和電影的時代已無可避免走向終結！在即將進入數位電子影像時代的前夕，電影或許會再次集中本身所有的力氣，為人類最初發明它的目的而努力：讓二十世紀的人類看見自己的影像！不只讓他們看見自己實際的樣子，也讓他們看見他們幻想裡的自我形象！穆瑙似乎已為這項如此麻煩而費氣力的行動樹立了偉大的典範。還有，如果他今天還在人世，肯定是第一位警告我們，不可以基於懷舊而頌揚電影，也不可以把即將到來的數位影像時代妖魔化！穆瑙是先驅者，如果他還活著，他今天依然是先驅者。先驅者在定義上，就是樂觀主義者，因此我們從先驅者身上所能學到的東西，往往和未來比較有關，而和過去比較無關。

　　我對電影的看法已不像 1981 年我在拍攝《事物的狀態》的時候，那麼悲觀。因為，我後來已出現更清晰的觀點，或更確切地說，因為，一些細緻的數位電子影像已經問世：現在電影並非只有「電視」這個宿敵和「錄影」這個魔鬼，實際上，電影可能的新盟友以及嶄新的影像語言，已出現在未來將會普及的高解析度和數位化儲存的影像裡。此外，今天的電影界除了「邪惡的」、強勢的美國電影和德國、法國、義大利、西班牙、英國、挪威、瑞典、芬蘭、波蘭、蘇聯等這些歐洲國家所製作的「可憐的」小成本電影以外，還出現了一個新的現象：「歐洲電影」已愈來愈強烈地意識到，本身已成為通行歐洲各國、且令歐洲人感到自豪的影像語

言，而且愈來愈希望本身不只作為歐洲國家共通的影像語言，還希望本身能真正成為歐洲的電影機制和電影產業，能真正成為一片確保歐洲各國弱小的電影產業得以存續的大屋頂（這片屋頂可以存在多久？沒有人知道！我們可以這麼說：應該儘可能延長它存在的時間，只要電影還存在的一天，它就應該存在！）。

由於這一大片屋頂需要一些穩固的支柱和托架支撐，因此我建議，不僅要把出生於畢勒菲德、本名為弗利德里希·普倫波的德國大導演弗利德里希·穆瑙視為「德國」電影藝術的先驅，更要把他當作我們「歐洲」電影的奠基者之一。

在此十分感謝大家專注地聆聽我的致詞！

《喜劇之王》
King of Comedy

本節內容是溫德斯在 1988 年因不克出席柏林電影暨錄影藝術研究所（Arsenal Berlin）舉辦的「實驗電影工作坊」（Probebetrieb Filmwerkstatt）討論會，在會前為與會者所寫下的一篇文章。

　　首先，我在此為無法出席今天的討論會向大家道歉！我因為家裡臨時有急事發生，今天無法前往柏林和大家相聚，這實在很可惜。漢斯·齊許勒（Hanns Zischler）[1] 願意試著（Probieren）代替我主持這場討論會，或許符合今晚這場討論的標題：「實驗電影工作坊」。

　　今晚我本來想跟大家一起觀看馬丁·史柯西斯的《喜劇之王》（*King of Comedy*, 1982），並在播放結束後，和大家討論這部黑色幽默電影。我並不考慮在這場討論會裡發表演講，或宣揚我自己的看法；為了觀賞後的討論，我原先只打算在《喜劇之王》放映之前，提醒大家注意這部電影的幾個面向。

1 譯註：德國演員漢斯·齊許勒（1947–）曾在溫德斯早期電影《夏日記遊》和《公路之王》裡飾演男主角，而他最廣為人知的角色，則是史蒂芬·史匹柏執導的電影《慕尼黑》（*Munich*, 2005）裡的漢斯（Hans）。

我之所以挑選《喜劇之王》這部電影，並不是因為它「曾對我的電影作品產生影響」——這是討論會手冊上錯誤的資訊——而是因為我認為它是最近這十年最重要、卻最被低估的美國電影（因此很少上映），還有，美國影評當時對它的譏諷（從而導致票房慘敗）讓我相當憤怒，也是原因之一！《喜劇之王》毫不留情地批判美國人的「娛樂」（entertainment）觀念，可惜我無法出席今晚的討論會，不然我很想在這部電影放映完後，跟大家談談美國人對於「娛樂」所抱持的觀念。我們只要想像一下美國電影從製作、發行到銷售這一整個流程的運作機制，便可以知道，美國娛樂產業的規模其實和它的汽車產業不相上下。這個龐大的商業機制就在entertainment（娛樂）這個令人覺得無害的觀念裡運作著，如果我們把它譯為德文的 Unterhaltung（娛樂），就無法完全掌握它真正的意涵。此外，藝人在德國應該沒有機會成為國家領導人，但在美國卻有可能 [2]。在美國，entertainment 往往含有命令（Imperativ）的意味，也就是由上而下的要求。

　　我們如果要在美國電影裡批判美國的娛樂體系，似乎只能在遵守它的遊戲規則的框架下進行，也就是讓自己也從美國的娛樂體系當中獲得消遣。

　　舉例來說，去年上映的美國喜劇片《收播新聞》便以十分聰明的方式，提出這方面的批判。至於六年前史柯西斯在他的電影《喜劇之王》裡所做的批判，當然顯得很激進，因為，他不僅沒有遵守

2 譯註：溫德斯在這裡是指好萊塢演員出身的美國總統雷根。

美國娛樂界的遊戲規則，反而還逆其道而行！當他邀請美國娛樂界喜劇明星傑利·路易斯（Jerry Lewis）飾演片中的脫口秀天王，而藉此承諾該片的娛樂性時，卻在接下來的劇情發展裡，無情地將美國人的娛樂需求剖析為一種極端「晚期資本主義」（Spätkapitalismus）[3]、只對金錢感興趣的權力建構，而且還以毫不留情地坦率，揭露美國演藝界的表演活動只是它的表象，而它的內部其實充斥著對人們的挖苦和輕蔑！史柯西斯這部電影的激進性和獨特性就在於，他從頭到尾都不讓電影本身成為一種表演。從電影的劇情架構來看，為觀眾提供表演其實比較容易，但他卻在這部電影裡達到一個更難以達成的目標：呈現他的洞察！

他不是觀看，而是看透、識破！

在這部電影裡，史柯西斯一再避開必須堅守的美國娛樂產業遊戲規則、以及讓觀眾得以從中獲得消遣的陷阱，尤其是，他請傑利·路易飾演劇中脫口秀天王的構想，以及不讓勞勃·狄尼洛（Robert de Niro）所扮演的男主角滿足觀眾的期待，而是讓觀眾自行反省和沉思這些期待，這樣的電影手法的確令人相當驚艷！可惜我今晚無法出席這個討論會，不然我很想跟大家具體地探討其中幾個場景。它們真的很精采，而且相當難得，雖然美國影評人對史柯西斯這部電影相當惱火，他們所撰寫的評論盡是一片罵聲！不過，他們這麼做，只會曝露出本身的「專業評論」其實純粹是美國娛樂產業供應鏈的一環！鑑於這種情況，史柯西斯在《喜劇之王》裡不僅

3 譯註：晚期資本主義即盛行於二戰之後的跨國資本主義。

質疑美國影評界，也質疑表面上聲稱本身受到美國影評人批判的美國娛樂產業。

《喜劇之王》是一部沒有妥協的電影。大多數的「反戰電影」其實都支持戰爭、把戰爭奉為英雄行為，或賦予戰爭某種吸引力（這一點在《前進高棉》〔*Platoon*, 1986〕裡表現得最清楚！）。此外，有些電影向來總是毫無保留地處理本身認為應該呈現、或批評的東西（畫面的呈現往往創造了某種認同），而有些關於好萊塢或「關於美國」（über Amerika）的電影最終總是想要證明什麼。不過，《喜劇之王》卻不是這樣！

它是一部相當難得的美國電影！它對美國提出真正的批評，而且在我看來，它還批評了美國心靈最敏感的弱點：美國文化的根基本身，也就是美國的「娛樂文化」（Unterhaltungskultur）。因此，史柯西斯這部電影幾乎已對美國構成威脅！它把美國娛樂產業當作美國軍火工業來看待，而美國娛樂產業也的確具有美國軍火工業的性質。在美國人的腦子裡，美國電視節目（即《喜劇之王》所探討的主題）就是一種軍火工業！

上述這一切，原本是我預定在今晚播完《喜劇之王》這部電影後，想跟大家討論的內容。雖然我無法趕到現場，但幸好漢斯·齊許勒還願意代替我出席！我這時突然想到我們德國從前有一首流行歌曲〈不過那位漢斯就是有辦法〉（Aber der Hans, der kann's）。或許我們這位漢斯到時也會和你們討論以上我所提出的看法。

如果情況不是這樣，至少你們今晚有機會可以觀賞原版的《喜劇之王》！

萊納，你這傢伙
Mensch, Rainer

本節內容是溫德斯於 1992 年 3 月 6 日為德國導演法斯賓達（Rainer Werner Fassbinder）逝世十周年所撰寫的追思紀念文，收錄於法斯賓達的《電影作品目錄冊》（*Katalog zur Werkschau, 1992*）。

　　萊納，你這傢伙！

　　我第一次碰見你，是什麼時候？

　　我想，應該是在慕尼黑史瓦賓區（Schwabing）土耳其街（Türkenstraße）那間叫做「平房」（Bungalow）的酒館吧！它後面的房間有兩架彈珠檯，前面的房間則擺著一台投幣式點唱機，幾張木製的長凳、椅子以及刻有文字的木桌，牆壁上還掛著幾幅電影海報⋯⋯「平房」是一間極簡風格的酒館。

　　我還記得，一位名叫「漢娜」（Hanna）[1]的女孩獨自在那台落地型點唱機前面跳舞。她穿著迷你裙，頭髮燙了個爆炸頭，而

1 譯註：即德國女影星漢娜・舒古拉（Hanna Schygulla, 1943–）。她早期經常在法斯賓達的電影作品裡飾演女主角，例如《愛比死更冷》（*Liebe ist kälter als der Tod,* 1969）、《瑪麗布朗的婚姻》（*Die Ehe der Maria Braun,* 1979）和《莉莉瑪蓮》（*Lili Marleen,* 1981），也曾跟溫德斯和高達合作。

那個手拿啤酒杯、站在一旁盯著她看了好幾個小時的傢伙，就是你！你們那群人在那裡很吵鬧，而我們這群「慕尼黑感性主義者」（Münchner Sensibilisten）也在那裡自成一派。當時在這個小圈圈裡，除了我們這些慕尼黑電影暨電視學院的學生以外，還有像克勞斯・蘭姆克（Klaus Lemke）、魯道夫・托姆（Rudolf Thome）、馬丁・穆勒（Martin Müller）這些電影導演，以及幾位為《電影評論》這份發行量很小的雜誌撰稿的影評人。

有一天我們聽說，酒館裡的那個萊納只花很少的資金和時間，便拍出《外籍工人》（*Katzelmacher*, 1969）這部電影，而且漢娜也參與演出！雖然你的電影美學和我們這群「慕尼黑感性主義者」毫無交集，但從那時起，我們就對你另眼相看：你拍了一部劇情片！哇，這實在了不起！當時我們這群人大多覺得，完成一部自己的電影作品仍是個遙不可及的夢想。

在我的記憶裡，我們接下來那幾年，還跟其他十五位電影導演齊心合作，克服種種困難而共同成立了作者電影公司（Filmverlag der Autoren）[2]。那個時期，我們通常會在公司裡碰面，而這家公司正是「德國新電影」的大本營！不過，它只為我們這些年輕的德國導演提供資源協助和調度，這一點就和法國新浪潮導演會共同提出美

2 譯註：作者電影公司是 1971 年由一群參與「德國新電影運動」的導演，以自力救濟方式在慕尼黑所成立的電影公司。它專門為這些獨立製片的導演提供拍片資金，以及電影發行和版權交易等服務。1999 年，作者電影公司被併入電影世界媒體公司（Kinowelt Medien AG），也就是今天的攝影棚頻道公司（Studiocanal GmbH）。

學或文化方面的電影拍攝計畫不一樣。有趣的是，在我們經常碰面和交談的那幾年裡，我們之間的話題竟然未觸及電影內容或電影語言！

後來隔了一段頗長的時間，我們又再次相遇。那時我們都為了出席奧斯卡金像獎頒獎典禮，而出現在好萊塢。不過，我已經忘記，我們當時曾在那裡做了什麼。我只記得，我們兩人徬徨失落地站在一條走廊上抽菸，而就在這遙遠的好萊塢，我們這兩個德國導演首次相互問起對方的電影工作。

此外，我還記得，你後來想把自己剛完成的一部得意之作，跟少數幾位朋友分享。於是在某天深夜，我和幾個人便聚集在慕尼黑電影博物館（Museum Lichtspiele München）裡，一起觀賞你已完成粗剪的《瑪麗布朗的婚姻》（*Die Ehe der Maria Braun, 1979*），而且你那時還同步播放剛剛完成混音的電影聲帶。我們很清楚你當時所能動用的資金額度，因此，對於你把這部電影處理得如此精緻，感到驚訝不已！我們還發現，你從頭到尾全心全意地投入這部電影的攝製。我之所以提到這一點，是因為你曾有幾部電影讓觀眾覺得，你並沒有全程參與影片的製作，而是早在影片的剪接或最後的處理階段，便已經缺席，已經投入另一部新片的拍製。然而，你卻出人意料地親自處理《瑪麗布朗的婚姻》的每一個細節！這部電影播完後，我們便一起走出慕尼黑電影博物館，那時天空正飄著雨。當我們這幾個人圍在你的身邊向你恭喜時，內心都感受到前所未有的震撼與激動！就在那個當下，我們突然覺得，我們這群「德國新電影」的導演彷彿是個祕密會社，而且我們的目標還不僅僅止於彼此

團結一心！

我最後一次遇見你，是在 1982 年 5 月法國坎城影展舉辦期間。那時我在馬提內茲大飯店（Hotel Martinez）的 666 號房裡，架設了攝影機和 Nagra 牌錄音盤帶機，並邀請當時參與這場盛會的電影導演進入這個房間，獨自對著這兩部攝影和錄音裝置，談談自己對電影未來發展的看法。就在某天接近正午時分，我發現臉色蒼白、精疲力盡的你神情驚慌地坐在這家飯店的酒吧裡。我向你描述我這部紀錄片的拍攝計畫，並說明受訪的導演應該自行對著鏡頭回答哪些提問之後，你便起身上樓，走入那間房間。過了幾天，我在觀看拍下的影片時，才知道你當時獨自對著鏡頭說了什麼，又做了什麼！幾個月後，當我終於有時間剪接《666 號房》（*Chambre 666, 1982*）這部紀錄片時，你竟已不在人世！

我還記得那一天的情景：我當時搭乘夜行列車，在某個早晨抵達慕尼黑。當我走出慕尼黑火車站，來到站前那片灑滿陽光的廣場時，我眨了眨雙眼，然後就看到旁邊報攤販售的各家報紙，都出現同一則頭條新聞：萊納·法斯賓達逝世！雖然這個消息令我百思不解，但它同時也讓我無從反駁！其實我們所有人早就應該明白，你還在世時，便已一步步往死亡的目標邁進。

自從你十年前過世後，我們所有人便過著沒有你的生活。事實上，我們的損失已不只是你的缺席，還有那些你原本在這十年裡可以完成的電影作品——假若你還在世的話。

萊納，你這傢伙！再會了！

VII

關於一邊拍攝一邊製作電影
Über das Verfertigen eines Films beim Drehen

本節內容是溫德斯接受弗利德里希・傅萊（Friedrich Frey）訪談的文字紀錄，首次刊載於《法蘭克福評論報》（*Frankfurter Rundschau*），1988年9月10日。

傅萊：您喜歡套用一些舊電影的場景，換句話說，您電影的某個場景往往在暗示某部舊片的某個場景。您去年上映的《慾望之翼》就有幾個顯著的例子。當然，我也看到您最近對舊電影場景的「套用方式」，已不同於早期剛入行的時候。您在《公路之王》裡對尼古拉斯・雷的《俠膽香盟》（*The Lusty men*, 1952）的仿效方式，必定不同於您在新片《慾望之翼》裡，對卓別林默片《馬戲團》（*The Circus*, 1928）最後一幕的模仿。對您來說，這種「定錨於電影史」（Ankerwerfen in der Filmgeschichte）的手法具有什麼意義？它在您的電影創作歷程裡，曾發生哪些調整和轉變？

溫德斯：「定錨於電影史」對我早期的電影作品十分重要，尤其是我的第一部劇情長片《守門員的焦慮》，因爲這部電影幾乎所有的鏡頭都取法於希區考克的懸疑片。我認爲，導演在執導自己的第一

部電影時，往往會不自覺地、幾乎不由自主地效法電影史上的某些作品：他們會遇見已被許多人發現、並留下足跡的風景，然後再以他人已使用過的影像語言和語法把它們表達出來，而且所講述的內容也和他人的電影作品差不多，畢竟故事或神話的素材並不是無窮盡的！他們會不斷碰見他人已講述過的東西，以及為了表達這些東西所創造的某種影像形式和語言。這種情況的發生是無可避免的！您剛剛談到我會仿照某些舊電影的場景。或許我對舊電影最仔細、也最刻意的模擬，就是我的《公路之王》裡關於「回家，回到童年成長的地方」（Nach Hause kommen, an den Ort der Kindheit）那一段。當我和飾演男主角的福格勒踏上巴哈拉（Bacharach）對岸那座萊茵河中的小島，並嘗試在那裡拍出「回家，回到童年成長的地方」這個場景時，尼古拉斯・雷的電影《俠膽香盟》裡的一個場景似乎浮現在我們眼前：男影星勞勃・米契（Robert Mitchum）在返抵家門後，便立刻趴伏在房屋外部的下方，搜索他從前藏匿在那裡的一個小鐵罐，畢竟裡面裝有他童年所珍藏的寶物。《俠膽香盟》的這一幕既是我們當時想透過鏡頭來表達的典範，也是我們打算拍攝的場景所需要的表現形式。我們當時的拍攝便套用這一幕，不過，仍做了一些更動。接下來我拍《美國朋友》時，就沒有再直接套用舊電影的場景，但我卻決定要讓許多電影發明以前的舊物入鏡，比如利用視覺暫留原理、只要轉動便可以看到動態畫面的旋轉畫筒（Zoetropen）、馬爾他十字木製徽章（hölzernes Malteserkreuz），以及那座擺在兒童床邊、下方附有鐵道模型讓迷你火車穿梭其間的造型燈具。後來我又拍攝《事物的狀態》，它主要在探討電影的製作，而電

影開頭的劇情——某個電影劇組正在葡萄牙翻拍羅傑‧柯曼（Roger W. Corman）[1] 1950 年代執導的電影《世界終結之日》（*Day the World Ended*, 1955）——便是在向這位大導演和他的傑作致敬！70 年代末期，我在好萊塢認識了艾倫‧德萬（Allan Dwan）[2]，他拍完最後一部電影《最危險的男人》（*Most Dangerous Man Alive*, 1961）後，便過著退休養老的生活。我遇見他時，他雖然已高齡八十幾，卻是一副生龍活虎的模樣！他告訴我，他當年拍了二、三十部影片後，遇到當時年輕的大衛‧格里菲斯（David Griffith）[3]——這位大導演由於採用截然不同的拍片手法，而使得電影導演這門職業變得高度複雜化。在 70 年代末期，我們還有機會碰到在電影發明之初便已參與影片攝製的電影人，並聽他們談談他們親身經歷的電影史！

　　我在 1982 年完成《事物的狀態》後，便已放棄套用舊電影場景的做法，也就是說，我已失去參考電影史的需求和樂趣。我高度質疑電影的故事講述，以及電影語言的語法和倫理，不過，一些導演（包括我在內）所抱持的「故事只存在於故事裡」（Geschichten gibt es mur in Geschichten）的論點，也就是不講究敘事形式的論點，卻也受到電影本身的排斥。我喜歡在毫無條件、毫無保留的情況下，不加思索地講故事，而且以這種方式講故事似乎已不需要強調故事本身。由此可見，導演從一開始就不該採取套用和模仿的方式，畢

1 譯註：美國獨立導演暨製作人羅傑‧柯曼（1926–），長期從事低成本 B 級片的拍製，被稱爲「B 級片之王」。
2 譯註：艾倫‧德萬（1885–1981）是美國電影導演的先驅，出生於加拿大。
3 譯註：美國導演大衛‧格里菲斯（1875–1948），後世譽爲「美國電影之父」。

竟這種方式不僅不受歡迎，而且還會被輕視。因此，我後來拍攝的《巴黎，德州》便是一部沒有套用任何舊片場景的電影，至少我當時完全沒有意識到，舊電影有哪個場景是值得我取法的「範例」。但這並不意味著，導演沒有重新創造舊片場景或要素的自由。這一點正好涉及您剛剛提到我在新片《慾望之翼》裡套用卓別林默片《馬戲團》的片尾場景。我在這裡要澄清的是，我在拍攝《慾望之翼》期間，根本沒有想到卓別林的《馬戲團》。直到我們看電影的毛片時，飾演女主角的索薇格·杜瑪丹把她在馬戲團開拔後、獨自坐在那片木屑形成的圓形殘跡上的那個場景指給我看，我才發現，它確實會讓人們聯想到卓別林《馬戲團》的最後一幕。不過，這種事情本來就會出現在這樣的場景、這樣的主題裡：馬戲團拆除帳棚後，會在原來的馬戲場上留下一塊木屑形成的圓形殘跡。當團員中有人留下來，而其他的團員紛紛啟程離開時，這位落單的人似乎只能站在馬戲場所留下的圓形殘跡裡，跟大家揮手告別。你說，我在套用卓別林《馬戲團》的最後一幕，這讓我覺得很奇怪，這樣的說法就像童話裡的侏儒妖怪突然現身在我的眼前！

傅萊：所以，這不完全是你有意識的模仿？

溫德斯：我根本沒想到要這麼做！我後來當然也知道有這樣的巧合發生，而且還因為其中驚人的相似性，不禁笑了起來。或許在《慾望之翼》裡，存在著一種完全不同的模仿，一種不是在內容層面上、而是在光線層面上的模仿。掌鏡的法國攝影師亨利·阿勒岡

（Henri Alékan）的個人特質以及精湛的黑白攝影技巧，讓這部電影得以散發出 40、50 年代法國片所特有的氛圍，當時的法國電影界還有尚・考克多和雅克・普列維（Jacques Prévert）等詩人投入法國電影的執導或編劇工作。這個法國電影時期或許還隱約帶給我們另一種電影創作的「靈感」（在這裡就不能說「套用」），也就是以詩意的語言來創作電影，並賦予電影詩歌的形式。我和《慾望之翼》的編劇彼得・漢德克都打算採取這種做法，而且我們都深深受到法國導演馬塞爾・卡內（Marcel Carné）的電影《夜間來客》（*Les Visiteurs du soir*, 1942）和《天堂的孩子》（*Les Enfants du paradis*, 1945）鼓舞。我們沒有「抄襲」這兩部電影，這是毫無疑問的！不過，我們應該採用了卡內在電影裡的敘事態度和拍攝態度。

但我認為，您其實是想問我，怎麼會想到要透過現在所創作的電影來讓觀眾對某一部舊電影產生回響？我怎麼會有這樣的創作需求？這是因為我認為，電影不同於文學、繪畫或音樂。畢竟在電影創作裡，故事、場景和情境的存量是有限的，而且還不斷以各種可能的變異形式重複地出現在銀幕上。這可能和電影畫面的具體性有關，也可能是因為，一些相同的情境總是在我們的生活裡重複著，而電影偏偏比其他的藝術更貼近我們的「生活」！由於生活的場景和情境勢必會在電影裡不斷重複上演，所以我倒覺得，讓觀眾注意到電影裡的這個或那個東西其實已經存在於生活裡，有時反而是正確而重要的做法。換句話說，導演其實不應該讓觀眾覺得，那些已經存在的東西是他個人的創新，反而「在這裡我所述說的種種，我都有類似的親身經歷」的說法就比較誠實。我覺得，導演在電影裡

坦白地講述自己所知道的東西，總勝過把它們據爲己有！

傅萊：這也等於否定了天才美學（Genie-Ästhetik）？

溫德斯：當然！我覺得，電影之所以令人感到特別舒服，是因爲它可以讓我們置身在某一類的東西裡，也就是進入某一類的影像當中。在電影裡，原創性（Originalität）並不是多麼有價值、多麼值得追求的東西。我之所以看重電影，是因爲電影可以讓我輕鬆愉快地在它的影像語言裡，使用它本身那些我覺得很棒的語法來拍攝影片。我之所以會有這種感受可能和我年紀的增長有關。不管怎樣，我已愈來愈不喜歡電影的「創新」（我是指電影敘事這方面），因爲它們大多讓我覺得那是在譁眾取寵，而且往往還妨害電影的敘事內容。我認爲，電影就是在某個時候發展出本身對於故事的敘述，而且這種敘述需要改進的地方其實很少，只有故事的種類，也就是故事敘述的內容——而不是故事敘述的方式——還有改善的餘地，還需要我們傾全力來創作，或更明白地說，還需要我們全力以赴地發現某些東西。因此，我壓根兒也不想爲了讓影片更富有美感或創新性，而以高明巧妙的手法來運用電影語言。我反而想要不斷藉由我相當看重的、奇妙的電影語言，努力地把某些有用的東西（希望有時也是新穎的東西）講述出來。電影史對我來說，是一個很平靜、很值得在那裡拋錨停泊的地方。我們既可以在那裡受到呵護，也可以找到不錯的同伴。

傅萊：現在我們繼續討論《慾望之翼》。我第一次觀賞這部電影時，便很想知道，劇中那兩位天使的人物造型是怎麼來的？您怎麼會想到，要讓這兩位天使以那樣的形象出現在銀幕上？

溫德斯：我們如何塑造這兩位天使的人物造型，其實經歷了一個很混亂的過程。這部電影開始拍攝時，我們都還不知道，這兩位天使應該以什麼樣貌出現在觀眾眼前。因此，我們在開拍的頭三天，只能先拍攝沒有天使出現的場景，或更確切地說，只能先略過天使出現的場景，等到他們的造型確定後，我們再補拍那些段落。除了跳過天使現身的場景外，我們當時完全依照電影腳本的順序，而把孩童抬頭望向天空或他們看到天使的那些片頭畫面一一拍攝下來。在這段期間，我們為了找到適合天使的人物造型，便讓扮演天使的布魯諾・岡茨和奧托・桑德每半小時換裝一次，他們不僅披過白袍，還配戴過形形色色的配件和假髮，臉上也畫過各式各樣的妝容。這一切實在很荒謬！這兩位男演員已經在那裡，他們的演出也已被列入拍攝計畫中，但我們卻因為遲遲無法決定他們的造型，無法讓他們入鏡演出。這是可想而知的，畢竟這個決定將對整部電影產生很大的影響！後來，我在開拍第三天收工時，便對大家說：「我們不要再為天使的服裝和配件忙來忙去了！讓他們穿大衣就好了！」在開拍的第四天，我們團隊的服裝造型師便帶著他們兩人去逛街買衣服，後來他們選了兩件很普通的大衣。在頭髮方面，我們曾試著在他們頭上塑造各種瘋狂的髮型，或讓他們穿戴各式各樣的假髮，後來我們決定把桑德的頭髮往後綁成一小根馬尾，而這也是我們當時

對天使所提出的種種髮型設計當中，唯一獲得採納的構想。關於天使造型的嘗試，我們一開始就顯得很可笑：桑德曾經以臉上塗白、身穿白袍、袍下還露出配件（後來這個配件還曾短暫地出現在電影的畫面裡）的造型出現在我們面前，但在場那些參與電影演出的孩子們卻吃驚地說：「什麼！天使怎麼會是這個樣子！」當時我們也暗自贊同這些孩子的看法！

傅萊：您在這部電影剛開拍時，竟然還不知道這兩位主角的造型。您在精神上怎麼受得了這樣的壓力？

溫德斯：當時的情況確實很緊急，我們所有的人都繃緊神經。尤其飾演天使的那兩位男演員感到很沮喪，因為電影已經開拍，但他們卻連拍片時該穿什麼服裝都不知道！我們對「天使」所知甚少，而且這方面我們談論得愈多，我們就知道得愈少。所以，我最後乾脆決定，在準備不足的情況下，硬著頭皮開始拍攝這部電影。我那時認為，如果我知道太多，或已做充分的「準備」，反而有可能失去這部電影，以及相關思維的詩意。儘管如此，我們當時還是陷入了一些不成問題的問題之中！舉例來說：天使的頭髮會不會隨風飄動？既然天使是靈體，就不會受到風的吹動。那麼，我們該如何固定這兩位男演員的頭髮，不讓它們被風吹來吹去，但又能讓他們的髮質在畫面上顯得既真實又柔軟？還有：天使的頭髮會被雨水淋濕嗎？天哪！我們在電影開拍之前，還有什麼沒有擔心過！不過，就在我們開始拍片後，所有的問題都一一迎刃而解！

傅萊：您當時沒有感到忐忑不安嗎？

溫德斯：當然！不過，開拍前的種種規畫如果可以賦予這部電影和它的細節前後一致的風格，甚至連最細微的地方也能設想周到，那麼，整部電影就會因為受到過度掌控而搞砸，這種情況反而更讓我擔憂！因此，我會向演員、攝影師和藝術指導解釋，為什麼我們這個電影團隊只有採取詩人的創作方式——也就是自發的即興方式——才能讓這部電影作品達到並維持在詩意的層次。如果電影完全依照事前所擬定的分鏡表（storyboard）以及相關的一切來拍攝，它就無法散發出詩意。

傅萊：您這番話讓我想起您曾對《公路之王》拍攝方式的描述：即使今天拍片有進展，卻不知道，明天要如何拍下去。您拍《慾望之翼》時，是否又回到這種即興的拍攝方式，或者，您一直都保有這種拍攝方式？

溫德斯：我其實經常使用即興的拍攝方式，但我會隨著電影的不同而有所調整。《公路之王》當然是其中最極端的例子，因為當時它的電影腳本只是我手上的那張地圖。《事物的狀態》也差不多是這種情況，不過，還是不太一樣：它只有兩個拍攝地點，而拍攝地點之間相距更遠，也就是葡萄牙海岸和好萊塢。《水上迴光》這部紀錄片當然也是在沒有腳本的情況下，拍攝完成的。雖然它的「故事性」比不上我其他的電影作品，但它所呈現的故事卻遠比我任何

一部劇情片的虛構故事更有份量，也更有說服力！這部紀錄片聚焦於美國導演尼古拉斯・雷最後的人生階段，我和尼古拉斯都入鏡演出，而當時負責電影執導的我卻不在乎攝影機是否裝上膠捲，或者，出現在鏡頭前的演出者是否記得他們的台詞。後來我拍攝《巴黎，德州》時，又是不同的情況，因為我只有一部分採用即興的拍攝方式：它的前半段在開拍前已有周詳的規劃，電影腳本的內容也寫得很仔細，不過後半部卻是一片空白。作家漢德克是《慾望之翼》的編劇之一，他在電影開拍前完成的四大段對話，正好為後來的拍攝工作提供了幾個定點和幾座「燈塔」，至於其他的段落，也就是大部分場景的拍攝，都是我和工作團隊邊拍邊想出來的。那時我每天晚上都和我的助理克蕾兒（Claire），還有另一位編劇理察・萊汀爾（Richard Reitinger）一起撰寫下個工作日、或下下個工作日——如果情況順利的話——所要拍攝的場景。不過，我們如果要拍出漢德克所寫下的那些場景，就只能在黑暗裡摸索前進，而且只要抵達其中一座燈塔，就可以看到另一座燈塔在遠處閃著燈光⋯⋯

傅萊：您怎麼會想要邀請主演《神探可倫坡》的彼得・福克參與《慾望之翼》的演出？這也是為了定錨於舊片嗎？或是基於其他的考量？

溫德斯：我開始構思這部影片時，便有這個想法。我當時認為，《慾望之翼》裡應該穿插某部美國電影在柏林取景拍攝的情節——雖然這真的不是什麼重要的內容——或許應該由某位美國知名男星

來飾演執導這部美國電影的導演，而且他應該是一位已化身為凡人的降世天使！當我們開始拍攝時，其實已經把這個構想丟在一邊，直到開拍兩、三個星期後，才又想起這個情節。當時我把這部電影設想成一部環繞著達米爾和卡西爾這兩位無所事事天使的喜劇片，我想，既然這段情節帶有輕鬆性（Leichtigkeit），就應該再加以著墨發揮，因此，它在電影裡的片長不宜過短。後來在拍片時，我們才發覺，把這部電影定調為喜劇片，實在太可惜了！因此，我們便決定賦予這兩位天使嚴肅的形象，而且我當時還堅持這種做法，雖然這種做法在每一個場景裡，都有可能把整部電影搞砸（有時確實曾造成一點兒破壞）。

後來我又覺得這種處理方式，會讓這部電影失去輕鬆性，因此，我又想起一開始我打算把那位降世天使穿插在電影裡的構想，而且這位已具有肉身的天使應該由聞名全球的男演員演出！關於這方面，起初我雖然還有其他的想法，但它們很快地全被我排除在外，最後只剩下一個比較可行的想法：應該從男影星當中挑選這位天使的飾演者，因為，只有他們才具有國際知名度。後來我們便展開系統化搜尋：哪些電影演員具有國際知名度？應該是美國影星，而且還演過美國電視劇！當我們看過那張曾經演出電影和電視劇的知名演員的名單後，便開始查驗有哪些演員的形象符合對人充滿善意的條件，最後就只剩下彼得·福克這個人選。

後來我還把這個選角過程告訴彼得·福克。當時我打越洋電話給他，並跟他說，我們正在柏林拍一部電影，拍攝工作已進入第三週，我們希望他可以來軋一角，扮演一位已化身為人類的天使，

不過我還無法把腳本寄給他。我還向他說明，這部電影裡還有兩位無所事事、尚未落入凡間的天使。「您變成人類已經有好長一段時間，在劇中您會告訴這兩位天使：『嗨，過來吧！這裡值得你們過來！』」我在電話裡大概就跟福克說了這些。那時我當然很激動，您想想看，我終於等到機會可以和神探可倫坡講電話！福克剛接到我的電話時，口氣十分驚訝，後來停頓一會兒後，他才問我，怎麼會想到要找他演出。我回答，「透過推論的方式」，而他現在已經是一位被識破的天使！他聽了我這番話，便笑了起來，幾天後，抵達柏林拍片現場的他已完全進入狀況！我認為，他之所以可以這麼投入，主要是因為，我們幾乎沒有指示他該如何演出他的角色，連一頁資料也沒有提供！

傅萊：福克在《慾望之翼》裡所呈現的形象相當具體，而且很融入那個角色的人生。他會在鏡頭前嘀咕一些內心話，而且還提到自己的祖母等等。那是福克的自傳性陳述嗎？

溫德斯：那些都是福克的自發性表達！他當時花了一星期的時間，在柏林參與《慾望之翼》的拍攝，至於他在劇中那些表達出內心思維的話語，則是後來才錄製的。因為，他在柏林完成他的角色的相關拍攝後，便飛回洛杉磯，之後根本抽不出時間再來柏林，而我當時也不可能為了錄製他這段話，專程飛往美國找他。我只能在越洋電話中，跟他討論他這段內心話該怎麼處理，隨後他便自己在洛杉磯的錄音室裡，錄下他那段表露心聲的喃喃自語。雖然他在錄音

時，曾參考我先前寄給他的材料，不過，他後來告訴我，他在錄音時，所幸閉上雙眼，獨自咕噥地對著麥克風自言自語。這段後來被我穿插在電影裡的錄音，幾乎都是他在錄音室裡的自發性表達，而且還一再提到他的祖母。像這樣的內容根本不符合他在電影中所扮演的角色，因為，化身為人的天使怎麼會有祖母呢？！

傅萊：我想再回到「定錨於電影史」這個話題上。荷索曾重拍穆瑙的《吸血鬼》（*Nosferatu*, 1922）[4]，請問，您有沒有想過要重新翻拍其他導演的舊作？畢竟您早期曾經重拍幾位前輩導演拍過的《紅字》！

溫德斯：我拍攝《紅字》時，《紅字》已經有三個電影版本。我在開拍前，只看過瑞典導演斯約伯格（Sjöberg）執導的那個版本[5]，不過它和我重拍的《紅字》並沒有關聯。我當時所執導的《紅字》其實是個沒有成功機會的電影計畫，因為在開拍之前，我們已經知道，整部片子一定會完蛋！一開始我原本打算僱用美國人，在故

4 譯註：1922 年上映的《吸血鬼》，是德國導演穆瑙改編愛爾蘭小說家布拉姆・斯托克（Bram Stoker）成名小說《吸血鬼伯爵德古拉》（*Dracula*, 1897）的一部恐怖片。由於穆瑙當時無法取得原著權利人的授權，因此只好更改電影的片名和角色的名字。德國新電影導演荷索曾在 1979 年重拍這部電影，沿用了「Nosferatu」這個片名，中譯名亦為《吸血鬼》。

5 譯註：溫德斯在這裡有口誤，他把斯約史特洛姆（Victor D. Sjöström, 1879–1960）說成斯約伯格（Alf Sjöberg, 1903–1980）。斯約史特洛姆和斯約伯格都是瑞典導演，不過，只有斯約史特洛姆曾執導《紅字》（*The Scarlet Letter*, 1926）這部電影。

事背景所在的美國麻州拍片，後來這個拍攝計畫卻告吹，最後，爲了讓提供拍片資金的作者電影公司可以繼續營運下去，我們只好改在西班牙拍片。我的《紅字》是這家剛成立的電影公司唯一製作的影片，而且已拿到拍片資金，如果我沒有把這部電影拍出來，就眞的死定了！所以，當時我們就用那筆資金，在西班牙努力地把電影拍完。因此，電影裡的北美清教徒全由西班牙的天主教徒飾演，而那位印第安人則由一名已從鬥牛場退休的鬥牛士演出。所有的次要演員都是西班牙人！這簡直荒謬極了！我這部電影就類似 1960 年代義大利導演聘用義大利演員所演出的那些「義大利式西部片」（Spaghetti-Western）[6]，它在西班牙的拍攝地點看起來就像一座「僞新英格蘭」的村落。我們在拍片時，只是把那一整座西班牙村落的民宅牆壁，漆上暗色油漆，好讓它看起來像個該死的新英格蘭聚落。一切簡直荒謬透頂！

傅萊：這聽起來好像這部電影對您當時來說，是個重大的轉折？

溫德斯：是啊！我那時覺得，往後我不是全心全意地拍攝那些完全屬於我的電影，就是跟大多數的導演一樣，依照既定的方式和步驟來拍片。我一直等到完成下一部電影《愛麗絲漫遊城市》時，才重新相信自己可以勝任電影導演的工作。

6 譯註：「義大利式西部片」是西部片的一種類型，泛指 1960 年代由義大利導演執導、義大利及西班牙演員出演、並於地理景觀類似美國西南部的某些南歐地區取景的「僞西部片」。

傅萊：沒有一位德國導演能像您這樣，創作出和一整個「六八世代」的心理狀態如此密切相關的電影！您從前一定受到「六八學運」強烈的衝擊，後來您如何告別這種激進的政治立場和氛圍，而走上另一條完全不同的道路？

溫德斯：這個問題很容易回答。我曾（在慕尼黑）以當時極端政治化的方式，全力投入六八學運。我跟一群人住在公社裡，而他們在那時已經把搞笑逗趣的政治劇場（Polit-Theater）發展成非法的地下暴力活動，其中有不少人還為此葬送自己的生命。我親身經歷到，這種極端政治化的發展如何讓大部分投入這場學運的青年——包括我自己在內——陷入極度迷惘和毀滅裡，而且還讓許多青年最終走上自我傷害一途。學運青年想要摧毀的東西，其實有許多都存在於他們本身，因此，他們便跌入沒完沒了的、無解的衝突裡。他們當時完全不知道，自己在道德和政治上究竟可以往前挺進多遠，不過，就是有幾位還繼續不斷地挺進，他們都是不折不扣的「神風特攻隊」（Kamikaze）！此外，還有許多人因為無法實現政治目標，而變得自暴自棄，那時我已無法再投入那些活動，最後一切都分崩離析！當學運出現暴力行動時，我和一群人便宣布和它脫離關係。

傅萊：難道當時的年輕人無法透過某一種媒介，處理本身對既定的社會價值和體制的批判，比如透過電影？

溫德斯：我當時曾試著拍攝一部短片，片名叫做《警察影片》

（*Polizeifilm*, 1969）[7]。不過，當時的左翼青年只會採取直接的行動，比較不會提筆寫日記或書寫他們的主張和計畫，至於——比方說，以電影作爲表達媒介的——內省反思的層面根本就不存在！因爲他們認爲，只有採取直接的手段，才能眞正發揮作用。後來他們開始以暴力威脅別人時，我便跟他們分道揚鑣。我當時決定脫離那個圈子，而跟我一樣退出公社的人，大多數都活得好好的，他們目前都在各行各業裡做事，而那些繼續從事左翼恐怖活動的人，現在幾乎都已不在人世！後來我曾對六八學運後的左翼運動進行長期分析，而且幸運的是，我可以和同伴一起把這個分析做得很好，同時還能繼續我的拍片工作。我一共在這個時期拍了三部電影，這些電影以及我當時對左翼運動的分析讓我終於不再感到巨大的迷惘，也不再與現實脫離！

傅萊：您曾經寫過〈鄙視你的商品〉（Verachten, was verkauft wird）這篇文章。

溫德斯：是不是那篇討論電影發行伎倆的文章？

傅萊：對！您是否認爲，您在這篇文章裡所描述的困境，在這段期間已略有改善？

7 譯註：1969 年，溫德斯完成《警察影片》這部片長僅十二分鐘的短片，並在內容中呈現警察如何在嶄新的時代裡，以比較溫和的方式對待街頭的示威者。

溫德斯：並沒有，整個電影發行的操作反而比從前更嫻熟、更老練一點。

傅萊：身為一位成功的電影導演，您目前如何面對這種情況？

溫德斯：我的處理方式就是製作自己所執導的電影，這麼一來，我就更能避開業界的操作手法，並讓自己的電影作品可以經由恰當的方式上映發行。由於電影產業的內部運作彼此環環相扣，導演如果要介入其中，就必須成為電影的製作人。由此可見，電影創作者如果願意親自掌控從影片製作到行銷這一整個過程，就比較不會讓自己的作品捲入電影產業的體系裡。所以，我都自行製作自己的電影，除了《神探漢密特》以外。

傅萊：《神探漢密特》算不算是繼《紅字》之後，您導演生涯的第二個重大轉折？

溫德斯：當然！雖然我不太能理解這個轉折，畢竟《神探漢密特》的拍攝足足拖了四年之久！在這四年裡，我還先後拍攝了《水上迴光》和《事物的狀態》，甚至還完成了《水上迴光》的剪接和後製。《神探漢密特》這部電影我一共拍了兩次[8]，一次是在拍攝這兩部電影之前、另一次則是在拍攝這兩部電影之後，所以很難說，這部電影是我導演生涯的「一個」重大轉折。

傅萊：當時您似乎想藉由在美國拍片來獲得發展的機會，不然你不會接下這部電影。但後來這個期待卻落空⋯⋯

溫德斯：沒錯，的確是這樣！

傅萊：等到《神探漢密特》殺青後，您要再找回方向感就不容易了！是吧？

溫德斯：《神探漢密特》的拍攝前後一共拖了四年，在那期間我還在美國完成了《水上迴光》和《事物的狀態》的拍攝。當《神探漢密特》的重拍工作終於結束時，我並沒有爲了要讓自己重新找到定位，而強迫自己接下來必須在電影創作上取得飛越式進步，就像我從前在歷經《紅字》的挫敗後，因爲下一部電影《愛麗絲漫遊城市》備受肯定而得以擺脫失敗的困境那樣！我在《事物的狀態》裡已經反芻並整理了自己的好萊塢經驗，因此，當我後來在好萊塢完成《神探漢密特》的重拍後，雖然我知道那是失敗之作，但我的心情卻比從前拍完《紅字》時更有頭緒。接下來當我面臨是否要拍攝《巴黎，德州》的決定時，便已不是從前面臨是否要拍攝《愛麗絲漫遊城市》時，所面對的那種背水一戰（不是全勝、就是全敗）的

8 譯註：美國導演法蘭西斯・柯波拉（Francis Ford Coppola, 1939–）在看過溫德斯的《美國朋友》後，便力邀溫德斯執導他所製作的電影《神探漢密特》。由於柯波拉後來對溫德斯第一次拍攝的《神探漢密特》不滿意，因此便修改劇本，請溫德斯再重拍一次。

決定了！

傅萊：但是，您在《事物的狀態》裡，描繪了電影拍攝被迫停擺的情況。其中還出現一些意味深長的台詞，比如「家就是帳單寄到的地方。」這樣的句子便已否定了家的正面意義。

溫德斯：大家必須從我當時的情況來理解這部電影！當時《神探漢密特》必須重新拍攝，這對我來說，就像黑洞一般，更何況我當時根本無法搞定它的拍攝，這是不爭的事實！在前後兩次拍攝《神探漢密特》的空檔裡，我覺得留在美國已不大對勁，但我也沒有回歐洲定居。《事物的狀態》在葡萄牙海邊的那個拍攝地點，對我來說，不過是個中途逗留的地方。那時我眼前的一切充滿不確定性！當我把《事物的狀態》拍完，並完成部分的剪接工作後，我又回到洛杉磯，一頭栽入《神探漢密特》的重拍計畫。直到它殺青後，我才有時間完成《事物的狀態》的後製工作。當時的一切真的很混亂！

傅萊：您以「城市概念」（Stadtkonstrukt）來拍攝《美國朋友》，而且還在畫面裡把故事發生的那幾個地點連成一氣，這一點就不同於你先前的那些電影作品。

溫德斯：《美國朋友》中間有一段是在巴黎拍攝的，因為，我覺得那段故事情節適合發生在巴黎。不過，這部電影主要是由漢堡和紐

約來呈現它所要表達的「城市概念」。

傅萊：我不認為，「城市概念」是電影刻劃城市的唯一面向。實際上，《美國朋友》還藉由一些漢堡市的全景鏡頭，讓觀眾可以一目了然地看到男主角約拿坦的生活情況：他如何從家裡出門，前往他的工作室，途中還經過一塊建築物已被拆除的空地。這樣的拍攝不僅恰當地處理這個取景地點，也反映出您與漢堡這座城市的互動方式。相較之下，約拿坦到達機場的場景——舉例來說——就無法讓觀眾在第一眼就知道，他正準備啟程或已經抵達。直到法國黑幫分子米諾（Minot）現身時，觀眾才搞清楚情況！您曾經表示，城市是「故事以具體有形的方式所存在的地方，而且城市的當下還充斥著過往的種種，並已被過往所淹沒。」

溫德斯：我的天哪！

傅萊：我覺得，您對城市的看法一直都是貫穿您所有電影作品的那條線。不過，我們如果把《夏日記遊》和《慾望之翼》這兩部關於柏林的電影做比較，還可以發現它們之間呈現出不同的城市觀點。

溫德斯：我也希望如此！

傅萊：您的電影和取景城市之間的關聯性出現了什麼變化？

溫德斯：我想，我可以這麼說：在《夏日記遊》裡，柏林只是畫面的背景，但在十幾年後我所拍攝的《慾望之翼》裡，柏林已成為鏡頭前的演出者之一。換句話說，在我的電影作品裡，鏡頭裡的城市一直要等到《慾望之翼》的拍攝，才終於和 Geschichte[9] 發生關聯性，而且不只是電影所敘述的 Geschichte（故事），還是歷史學的 Geschichte（歷史）。在《夏日記遊》裡，我只是讓取景的地點出現在畫面上，根本沒想到可以讓這些地點和 Geschichte 發生連結。扮演男主角的漢斯‧齊許勒在獲釋後離開監獄，但這部電影卻沒有交代這位男主角的過去，因此，觀眾幾乎無法透過監獄這個拍攝地點而獲得進一步的信息。在《慾望之翼》裡，剛從天使化身為凡人的男主角雖然會迷路，但他仍舊保有驚人的記憶！《慾望之翼》裡的柏林是個擁有記憶的城市，而這也是它和《夏日記遊》裡的柏林很不一樣的地方！

傅萊：《夏日記遊》讓我覺得，男主角在發現從前去的那幾家電影院已不存在的那一刻，感到那座城市已對自己毫無用處，而決定離去……

溫德斯：……因為這座城市對他來說，已毫無用處。

傅萊：他所尋求的避難所已經不存在，所以只好逃離。

9 譯註：Geschichte 在德語裡，有兩個主要的意思，即「故事」和「歷史」。

溫德斯：他拋下那座城市，而試著在下一座城市裡生活，但最後還是把它甩開。

傅萊：阿姆斯特丹是男主角接下來要前往的城市，但這座城市根本不需要出現在畫面裡⋯⋯

溫德斯：⋯⋯因為，他還是會跟以前一樣，離開自己所選擇的城市。後來阿姆斯特丹便出現在我另一部電影（《愛麗絲漫遊城市》）裡。

傅萊：這完全是男主角個人跟城市的互動方式！我想，您當時剛從慕尼黑電影暨電視學院畢業，而《夏日記遊》[10]男主角的狀態想必有一部分符合您當時的情況，至於《慾望之翼》就和您個人的生活經歷無關，至少就這方面而言。《慾望之翼》開頭的那幾個場景已經顯示，您這位導演想為柏林傳達出更廣泛的意象，也就是讓這座城市成為這部電影的「主角」！

溫德斯：在我還沒想到《慾望之翼》的電影故事之前，我已經想為柏林這座城市拍攝這部電影了！

10 譯註：《夏日記遊》這部黑白電影是溫德斯在慕尼黑電影暨電視學院的畢業作品。

傅萊：您現在是否覺得在城市裡，比較有安全感，比較得心應手？

溫德斯：我不知道。不過，這個答案一定會出現在我接下來要拍攝的大製作電影裡，因為，它的取景地點遍及全球二十五座城市[11]。電影是一種城市藝術，也是一種城市語言。在這樣的藝術和語言裡，我當然覺得心應手！

11 譯註：溫德斯在這裡所謂的「接下來要拍攝的大製作電影」就是 1991 年上映的《直到世界末日》，後來這部影片因為經費的緣故，而大幅限縮了原先打算在世界五大洲進行拍攝的電影計畫。

撰寫電影腳本就是活在地獄裡！

Ein Drehbuch zu schreiben, das ist die Hölle

本節內容是溫德斯接受萊納・諾爾登（Rainer Nolden）[1] 訪談的文字紀錄，首次刊載於《世界日報》（*Die Welt*），1988 年 6 月 20 日。

諾爾登：您因為《慾望之翼》這部電影作品，而榮獲西德內政部頒發金膠片電影獎（Filmband in Gold），並被鹿特丹影展譽為「未來的導演」（Regisseur der Zukunft）。此外，您還因為這部電影指出了一條通往富有感受性和創新性電影的道路，而獲頒巴伐利亞電影獎。請問，這裡所提到的創新性，存在於這部電影的哪些面向？

溫德斯：我不太會解釋我的電影作品，影評人應該會比較清楚這個問題的答案。但我總覺得，我在《慾望之翼》裡，有許多藝術的創新，而且還講了一個很不尋常的故事。這部電影觸及大多數德國人在童年便已知道的許多事物，並呈現出我這個世代的德國人心目中的德國形象。我認為，它的創新性和本身的敘事結構有關，也就是

1 譯註：萊納・諾爾登是德國作家，也是資深的文化影劇媒體人。

存在於影像和配音這兩方面。攝影機是看不見的天使的眼睛，既敏捷又靈活，同時天使的目光還充滿對人類的關愛。由於天使聽得到人類的思維和意念，所以，這部電影的配音很複雜。

諾爾登：《慾望之翼》裡的柏林是不是也可以被紐約或杜塞道夫取代？

溫德斯：沒辦法，畢竟柏林就是《慾望之翼》真正的起點。在天使角色的構想以及任何故事情節出現以前，我就希望為柏林拍攝一部電影。我對這部電影的想法，可以說源自於柏林這座城市本身的複雜性，以及我對於創造嶄新的、以多面向呈現許多觀點的故事講述方式的嘗試。片中的天使角色則是為了述說柏林發生的故事所採取的手法。我對這部電影的構想肯定不是來自其他的城市，而它的整個氛圍以及黑白片的拍攝……如果我想為法蘭克福、漢堡或杜塞道夫拍片，絕對不會把這些城市拍成黑白電影。

諾爾登：您曾在慕尼黑電影暨電視學院接受電影導演的專業訓練。這所學院確實可以讓學生學到影視方面的專業技藝嗎？或者，它只專注於引導某些有天賦的學生走上正確的（但願如此）發展道路？

溫德斯：我在入學之前，曾拍過幾部短片，但它們都是當時打算從事繪畫創作的我，繼續以鏡頭（而不是以畫布和顏料）作畫的影片。這些影片所有的畫面幾乎都是無人的風景畫，之後人物才逐漸

出現在我拍攝的影片裡。我在電影暨電視學院拍攝的短片《阿拉巴馬：2000 光年》是我第一部以導演（已不再是站在攝影機後方的繪畫創作者）的立場所拍攝的、具有故事情節的電影。我當時跟法斯賓達和荷索一樣，自行創造了自己所特有的電影執導方式。我想，只有沃克・雪朗多夫（Volker Schlöndorff）[2] 確實曾在電影學院裡學到拍片的技藝。他畢業於巴黎高等電影學院（Institut des Hautes Etudes Cinematographiques），還當過路易・馬盧（Louis Malle）[3] 的助理導演。不過，當時德國新電影的導演大多是自學而成的。我曾撰寫影評四、五年，那個工作讓我學到最多東西。

諾爾登：1978 年到 1984 年，您人不在德國。在這六年裡，德國的製片條件對導演來說，是不是已經改變？

溫德斯：我相信，已經有所改變。我在 1978 年離開德國時，六八世代在 70 年代初期所帶動的那股亢奮之情，仍有些許殘留。六八學運所激發的探險精神，促成了許多新類型電影的拍製，從前西德國家廣播公司（WDR）電視節目部經理鈞特・羅巴赫（Günter Rohrbach）就是這類影片的推手，而他當時的確承擔著某些風險。

2 譯註：沃克・雪朗多夫（1939–）是德國新電影運動的代表人物之一，代表作為改編自德國作家鈞特・葛拉斯（Günter Grass, 1927–2015）「但澤三部曲」第一部的《錫鼓》（*Die Blechtrommel, 1979*）。

3 譯註：路易・馬盧（1932–1995），著名的法國新浪潮導演，後來在 1970 年代中期轉往美國發展。

還有，法斯賓達所有的電影作品對觀眾來說，也都是驚險的奇遇。然而，當我離開已居住六年的美國而重返德國後，我卻發現，德國社會的整體氛圍已受到人民追求穩妥的那種思維、或在面對機構和組織時的嚴格自我審查，而大大不同於以往。我總是聽到德國人這麼說：這商業性不足！這太大膽了！這太新潮了！這實在令人不安！……或者：這真的辦不到！這根本過不了關！德國的影像創作者向德國電視台或政府的電影發展獎勵委員會提出拍片計畫之前，已先自行審查和評估這些計畫。德國在我離開的這六年裡，發生了許多改變：70 年代的探險精神幾乎蕩然無存，官方機構瀰漫著僵化死板的、拘泥於各種規定的官僚作風。

諾爾登：希區考克覺得寫腳本是電影攝製工作中最美妙的部分，不過，他很討厭拍片！就您而言，什麼是電影攝製過程最重要的階段？

溫德斯：撰寫電影腳本對我來說，等於是讓自己活在地獄裡！我討厭寫腳本，就像討厭瘟疫一樣。我最喜歡電影開拍前的那些具體的準備工作：四處跑來跑去、為電影尋找演員和取景地點，並以「事前的體驗」（而不是以書寫）來創作電影。還有，我也很喜歡剪接影片。至於拍攝，好像不曾有導演告訴我，他喜歡這種工作。拍片有時讓導演覺得很棒，但同時它也是費時而耗神的工作。楚浮便說過，當電影的拍攝進行了三、四星期後，他往往只希望這部電影可以盡快殺青，希望自己可以撐過這個拍片階段！

諾爾登：導演是否也會擔憂，電影攝製可能因為其他工作人員的緣故而失控？

溫德斯：我並不擔心其他工作人員。其實只有一個人總是讓我擔心電影會因他而失控：就是我自己！這主要是因為，我在拍攝我所有的電影（《神探漢密特》除外）時，腳本都還沒有完成。換句話說，我不僅經常更改腳本，而且腳本有時甚至還是空白的，直到後來才邊拍邊寫出來，例如《公路之王》、《事物的狀態》和《水上迴光》，而《巴黎，德州》在開拍前，劇本只寫了一半！所以，我比較擔心電影因我而失控，反而比較不擔心電影會受到他人的影響而出現敗筆。

諾爾登：您是否認為，電影——尤其是自己的電影——可以發揮某些效應？您在電影裡所說的故事具有高度個人性，所以我可以想像，只有少數觀眾會認同您電影裡的人物。

溫德斯：關於這一點，我有不同的看法。我並不認識看過我電影的「觀眾」，也不會自以為可以瞭解他們！不過，我卻認識許多可以和我的電影產生共鳴的典型觀眾。每當我完成一部電影時，就會花幾個月親自帶著它到各個地方播放。我曾在許多國家舉辦電影首映會，並在會後和當地觀眾討論我的新作。我就是透過這種方式來接觸我的觀眾。

諾爾登：您所放映的電影都是已攝製完成的影片，而不是美國人製作的那些「試片」。

溫德斯：天哪！我根本不喜歡試片，它們都是電影還未製作完成之前，先讓觀眾試看的影片。我只為《神探漢密特》做過試片，當時我在美國好萊塢勉為其難地做了這件事，而且感到很可怕！我覺得試片是在討好觀眾，而背後的心態就是這句話：「你們喜歡嗎？如果你們不喜歡，我就改做別的！」。

諾爾登：您有幾部電影作品已被影迷奉為 Cult 片（Kultfilm）⁴！這讓我想起《愛麗絲漫遊城市》這部備受你的影迷圈所崇拜的電影，同樣地，《公路之王》也受到他們狂熱地追捧！請問，您如何定義「Cult 片」這個概念？

溫德斯：在我看來，「Cult 片」的先決條件是電影和觀眾之間的連結，而且這類電影給予觀眾的東西會比一般電影更多。換句話說，觀眾的需求獲得滿足是經由導演個人所特有的方式，而不是經由電影產業的普遍方式。

諾爾登：不過，這類電影的拍製往往出於偶然，畢竟電影導演不會

4 譯註：「Cult 片」乃泛指帶有強烈非主流意識、而受到某些影迷圈子狂熱宗教式崇拜的小眾電影。

走進攝影棚，然後對大家說：「現在讓我們來拍一部 Cult 片」

溫德斯：這種電影的產生肯定是出於偶然，如果刻意為之，所拍出來的電影就會帶有諷刺和挖苦（Zynismus）的意味。「Cult 片」從定義上來說，就是已為本身找到影迷的電影，而不是為了觀眾而拍製的電影。

諾爾登：在您的眼裡，究竟什麼才算是「典型的」Cult 片？

溫德斯：我也有我自己狂熱崇拜的 Cult 片，而且還會一而再地觀賞它們。例如，赫伯特・比伯曼（Herbert J. Biberman）的《社會中堅》（*Salt of the Earth*, 1954）、霍華・霍克斯的《天使之翼》（*Only Angels have Wings*, 1939）、鮑伯・拉弗森（Bob Rafelson）的《浪蕩子》（*Five Easy Pieces*, 1970）以及吉姆・賈木許的黑白荒誕喜劇片《天堂陌影》（*Stranger than Paradise*, 1984）。

諾爾登：您曾表示，身在他鄉對電影創作有正面助益。您有好幾部電影觸及人們無處為家的流離漂泊，這是否可以歸因於您本身傾向於流浪遷移的無根性（Wurzellosigkeit）？

溫德斯：的確可以這麼說！但我認為，這完全不是我的電影所特有的標誌，而是潛藏在電影這個媒體裡的東西。電影的英文叫做 motion pictures，它的字面意義就是「動態的畫面」。電影所涉及的

影像能動性對我來說，其實具有高度象徵性。電影界有一個學派喜歡在電影裡，探討現代人無處為家的流離漂泊。電影是在這個世紀才發展起來的，因此，它對於我們這個含有流離失所和無根性這兩大課題的時代來說，是很理想的媒體！

諾爾登：您認為在您所完成的電影作品當中，哪一部最富有您個人的色彩？

溫德斯：就是我和尼古拉斯·雷共同執導和出演的紀錄片《水上迴光》。不過，這部電影的個人色彩是以相當極端的方式呈現出來的，因此，根本不屬於你這個問題的範疇！接下來則是《慾望之翼》和《愛麗絲漫遊城市》，我很難斷定，這兩部電影究竟哪一部比較具有我個人的色彩。

諾爾登：《水上迴光》是一部含有高度個人私密性的電影。我可以想像，記錄一位生命即將結束的癌末友人的死亡，很有可能觸犯倫理道德的忌諱。

溫德斯：豈止很有可能觸犯倫理道德的忌諱！我們在拍攝的每一天，在處理每一個鏡頭時，都會重新問自己：我們可以拍這個嗎？我們有權利拍這個嗎？這部電影的拍攝過程始終伴隨著這些倫理道德問題，我們在電影裡也可以看出這一點。儘管這已違背我當時的意願。這部紀錄片拍到後來，我其實很想放棄，但我那時仍每天負

起這個繼續爲尼古拉斯留下影像紀錄的責任。

諾爾登：當您把攝影機的鏡頭朝向一位不久於人世的病人時，心裡覺得如何？

溫德斯：這當然很不好受！要不是尼古拉斯當時需要透過入鏡演出來完成本身的使命、心理療癒，並協助我創作紀錄片，我其實不願意拍製這部影片。當時整個工作團隊也都知道這一點！

諾爾登：您在拍片過程中，是否會因爲已適應影片的拍攝，而後在某個時間點驚覺地自問：「這就是我的電影？」

溫德斯：我拍攝每一部電影的情況都不一樣！比方說，在《慾望之翼》殺青的那一天，我才問自己：「你到底參與了什麼？」有些電影的拍攝，我從一開始就覺得很有把握，我知道，一切都在我的掌控之中，不至於搞砸。但有些電影卻讓我一連好幾個星期陷入失眠、擔憂、疑慮和恐懼裡，或受到它們的影響而「被它們帶走」（weggetragen）。我在拍攝《巴黎，德州》時，很清楚地察覺到當時發生了什麼：在那些站在攝影機後方的拍攝人員身上、在那些站在攝影機前面的演員身上，以及在山姆‧謝普（Sam Shepard）所撰寫的腳本裡，竟出現出乎我先前所意料的、且更有分量的東西！我覺得，我們這個團隊已經被這部電影帶著走，我們彷彿全被困在一艘我這個導演已無法再掌控航向的船上。我們已被我們還未完成的電

影故事給帶走，就像一艘失去動力的船，在大河裡隨波漂流一般！

諾爾登：什麼是您根本不會喜歡的電影？

溫德斯：恐怖片。我覺得，用電影來製造恐懼，或滿足人們對恐懼的需求，實在很可笑！電影其實應該撫慰惶恐無助的人心，應該為人們帶來信心或平靜。

諾爾登：不過，觀眾顯然有觀看恐怖片的需求。

溫德斯：那是一定的，只不過我不想跟這種電影有任何瓜葛！

諾爾登：恐怖電影不也可以降低人們的不安，不也具有心理療癒的功能？您會不會也和恐怖大師布萊恩・狄帕瑪（Brian de Palma）[5]一樣，想透過電影創作來達到撫慰人心的目標？

溫德斯：應該不會有人告訴我，狄帕瑪把他的恐怖片當作一種可以使人們擺脫恐懼的心理治療。這我根本不信！我不相信，有人會為了賺錢以外的動機而拍恐怖片。

5 譯註：布萊恩・狄帕瑪（1940–），美國導演，以票房成功的恐怖片、驚悚片著稱，代表作有搖滾歌劇恐怖喜劇片《魅影天堂》（*Phantom of the Paradise*, 1974）、超自然恐怖片《魔女嘉莉》（*Carrie*, 1976）、犯罪驚悚片《剃刀邊緣》（*Dressed to Kill*, 1980），以及動作驚悚片《不可能的任務》（*Mission: Impossible*, 1996）。

諾爾登：難道你不想透過拍片來賺錢？這本來就是正當的需求啊！

溫德斯：賺錢當然是正當的需求。就這個意義來說，每一位畫家也可以表示，以繪畫創作來大發利市是正當的需求。我並不反對那些因為賣畫而變得富有的畫家，我樂見波伊斯（Joseph Beuys）[6] 因為本身的藝術創作而有很好的收入，不過，我不相信，賺錢是他最初從事藝術創作的動機。當然，電影的情況不太一樣，電影的拍製往往需要很多資金。就這點來說，電影人透過拍片來賺錢的需求，當然具有高度的正當性，因為，只有這樣他們才有辦法繼續拍製下一部電影。有鑑於此，我都自行製作自己所拍攝的電影，並因此而獲得創作的獨立性。我擁有我所有電影的版權──除了《神探漢密特》以外──而且我還可以主導電影的攝製，全世界像我這樣的電影導演其實沒幾個！至於賺錢，我總是把我從一部電影所賺來的錢──如果有賺錢的話──繼續投入下一部電影裡。不過，除了《巴黎，德州》以外，我的電影作品都沒有讓我賺進大把鈔票，但從長遠的角度來看，我的舊片仍可以為我帶來收益。

諾爾登：所以，拍片並沒有讓您大發利市？

溫德斯：我靠拍片謀生，卻沒有因此而富有起來，因為，我總是把上一部電影賺來的錢拿來投資下一部電影，而這也是我對本身的創

6 譯註：約瑟夫・波伊斯（1921–1986），德國實驗藝術家，尤以行動藝術著稱。

作獨立性的投資。事實上，我總共擁有十四部電影的版權，從長遠來看，它們都是爲我提供終生保障的壽險！所以，我已透過某種方式而得到不錯的收入。

諾爾登：您是否也會透過電影以外的創作媒介來表達自己，例如繪畫？

溫德斯：沒錯，而且我也很喜歡寫作。

諾爾登：不過，您剛才不是說，書寫對您而言，等於活在地獄裡！

溫德斯：我剛剛是說，撰寫電影腳本對我而言，等於活在地獄裡！其實提筆寫一篇故事，是很美妙的事！只有爲電影撰寫故事，用打字機創作電影故事、並在事後用攝影機把它拍攝出來，這種爲電影拍攝而進行的書寫簡直讓我自己活在地獄裡！

諾爾登：您如何區別德國電影和其他歐洲國家的電影，以及和美國電影的不同？什麼是德國電影的特徵？

溫德斯：德國電影含有苦思冥想的成分，或喜歡提出關於生命存在的「意義性問題」（Sinnfrage）。我的看法或許很老套，畢竟在這期間德國電影界也推出了一些動作片和喜劇片，但我還是認爲，德國電影典型的特徵就是那種轉向內在世界的態度（verinnerlichte

Haltung），而這種態度也同樣出現在德國文學和德國繪畫裡。既然它是正面的質素，因此，不該被當作德國電影的一大缺點。

諾爾登：您曾經執導《關於那些村莊》（*Über die Dörfer,* 1982）這部漢德克的劇作。您希望再度執導舞台劇嗎？

溫德斯：我當然希望可以再有這樣的機會，雖然從電影執導轉為舞台執導並不容易！我的經驗告訴我，它們其實是兩種不同的專業。在戲劇執導方面，儘管有些導演遠遠比我更有能力，但我自認為，我把漢德克這部戲劇導得很好，因為，我用一種非常簡單而質樸的方式來處理它：我彷彿把舞台上的戲劇演出，拍成一部全片從頭到尾一鏡到底的電影。

諾爾登：對於三個小時的戲劇演出，您前後只用了一個全景鏡頭！

溫德斯：在執導戲劇時，我當然必須改變我既有的執導方式，而且必須學會更關注演員，所以，我不能只把演員視為參與演出的工作人員。電影導演其實可以從戲劇執導中，獲得一個很奇特的經驗：電影導演可以把各種可能的事物加入戲劇演出裡，而後當他們坐在觀眾席欣賞該劇首演時，就會在舞台上看到一種完全不同於他們在銀幕上所看到的電影。舞台上的「電影」確實就是這麼生動活潑！我從中學到許多東西，而且我還發現，我在拍電影時，那些參與演出的演員竟對我如此順從！因為，電影導演是鏡頭畫面的主要掌控

者，相形之下，演員只是出現在鏡頭裡的演出者。但在戲劇裡，導演和演員之間的關係卻截然不同，這對身爲電影導演的我來說，是很重要、也很正面的經驗。

諾爾登：您提到對鏡頭畫面的「掌控」，但您根本不是「獨裁導演」的類型。

溫德斯：我所謂的「掌控」是指，我是電影團隊裡唯一知道我們正在拍攝的電影的「整體脈絡」、並「對它了然於胸」的人，而演員們通常不知道該片的整體關聯性。那些戲份少、只參與一、兩天拍攝的演員，根本不清楚他們演出段落的來龍去脈。就連像我這種按照劇情發展的時間順序拍片的導演，也無法詳盡地向演員描述該片的種種，只能大致告訴他們參與演出的段落的情況，因此，演員實際上只能任由導演擺佈！

諾爾登：您在自己的電影作品裡，幾乎都在講述男人的故事。難道您對女人的故事不感興趣嗎？

溫德斯：我曾有幾部電影是在說女人的故事。

諾爾登：可是它們都沒有說服力！

溫德斯：我當時希望藉由電影《紅字》來講述一個女人的故事。這

部電影的失敗不只在於我無法恰當地處理故事的歷史背景，而且還在於我根本沒有資格講述女性的故事。我覺得，我的男性經驗還不足以處理這樣的題材。拍電影就是要從自身的經驗出發，這對我來說，十分重要！西方婦女在 70 年代依據她們對本身的認知而陸續創作出一些女性電影，這實在讓我很佩服！因此我認為，男人拍攝男性電影，而且還不同於電影史上那些著眼於男性世界的電影，其實是很理所當然的事！我們可以這麼說，百分之八十的電影都以男人為主題，而且美國西部片的整個傳統只聚焦於男性世界。我確實認為：當女人現在開始探究她們的女性認同，並拍攝本身如何定義女人的電影時，其實男人也應該開始拍攝本身如何定義男人的男性電影了！

諾爾登：您接下來將花兩年的時間到世界各地拍攝您的新片，那是什麼樣的電影？

溫德斯：一部名叫《直到世界末日》的科幻片。

諾爾登：這部電影的構想已在您的心裡醞釀很久了……

溫德斯：是啊，當我在 1977、1978 年之交先後前往東南亞和澳洲時，便已開始撰寫腳本。但那時我突然收到好萊塢發出的一則電報，於是我決定暫時擱下這個電影計畫，去美國拍攝《神探漢密特》。這件事大家都知道！我原先預計在美國工作一年，然後再回

澳洲拍攝我這部科幻片，但後來這部電影出現一些狀況，它的拍攝便因此拖延了好幾年。現在我又重新展開這項電影計畫，我當然採用了不同的表現形式，不過，仍保留我最初對這部電影的基本構想。

諾爾登：《直到世界末日》到底在講些什麼？

溫德斯：那是一個持續三年的愛情故事，最後在西元 2000 年結束。一個女人的故事。

諾爾登：你終究還是以女性故事作為拍攝題材……

溫德斯：雖然《直到世界末日》有許多男性角色，不過，最重要的角色卻是一位女子，由索薇格・杜瑪丹飾演，她那時還跟我一起撰寫腳本。我曾對一位朋友講述這部電影的故事，他當下的反應是：「喔，我知道了！你老是愛講古希臘英雄奧德修斯（Odysseus）四處漂泊、無法返鄉，而他的妻子潘妮洛普（Panelope）在家苦苦等候的故事。現在你只是把這個故事的情節，改成潘妮洛普一路尾隨丈夫奧德修斯的腳蹤，前往世界各地罷了！」
　　劇中的女主角是一位年輕女子，她不停地追蹤劇中的男主角：一位她所愛戀、卻似乎在躲避她的男人。她愈想追隨他，他就愈想擺脫她。她當時並不知道，男主角其實懷疑她不是真心愛他，而是另有目的才一路尾隨他。原來男主角負有一項任務，而且在執行過

程中，並不需要任何人幫忙，所以，他才會擔心這位愛戀自己的女子別有企圖。這位女主角為了追蹤男主角而遠赴世界各地，但同時女主角也被依然愛她、無法離開她的前男友跟蹤。

諾爾登：所以是個典型的三角關係。

溫德斯：沒錯，就是這樣！只不過這三個人也先後被一名偵探跟蹤：這位偵探起初受到女主角的僱用而負有追蹤男主角下落的任務，但後來又陸續受僱於女主角的前男友以及男主角，所以，曾先後聽命於這三個人。他們四人便以這種方式展開他們的世界之旅，並在抵達澳洲後，才終於明白他們進行這場環球追逐的真正原因！發生在澳洲的情節構成了這部電影後面的三分之一，但是，我不想在這裡繼續談論。這段內容雖然具有科幻性質，但它並不像《星際大戰》這類外星人電影，而是一段關於地球人的科幻故事。

我很喜歡電影故事背景設定在未來的構想，因為這麼一來，我就可以從中獲得自由發揮的空間，得以講述一些和當前息息相關、但同時又涉及我們對未來的期待和恐懼的東西，也就是我們所在的當下對於未來的投射！

圍牆以及圍牆之間的空地
Mauern und Zwischenräume

本節內容是溫德斯接受尤亨・布魯諾夫（Jochen Brunow）訪談的文字紀錄，收錄於《為電影而書寫：電影腳本作為另一種講述故事的方式》（*Schreiben für den Film. Das Drehbuch als eine andere Art des Erzählens*）一書，布魯諾夫主編，1988 年，慕尼黑。

布魯諾夫：您有好幾部電影是根據文學作品拍攝而成的，但它們卻不算是改編自文學作品的電影。如果我們略過您在慕尼黑電影暨電視學院的畢業作《夏日記遊》不談，那麼，您的第一部長片《守門員的焦慮》就是從漢德克的同名小說改編而成的。您是不是特別喜歡把文學作品搬上銀幕？當時這個電影計畫是怎麼形成的？

溫德斯：我當時已和漢德克成為好友。他在出版《守門員的焦慮》這本小說前，曾把手稿拿給我看。我看過之後，便認為，這本小說讀起來很有畫面性，每一個句子就是一個鏡頭。當我把這個感受告訴他時，他便半開玩笑地對我說，我其實可以把它翻拍成電影。

布魯諾夫：你後來在改編漢德克這本小說時，經歷了什麼樣的過程？您在拍片時，是否手邊已有像樣的電影腳本作為拍攝依據？

溫德斯：因爲我當時還沒有知名度，爲了籌措拍片資金，我當然必須自己撰寫這部電影的腳本。我並不想把我先前拍攝的畢業作《夏日記遊》拿給西德國家廣播公司的審查人員看，因爲我覺得，裡面的那些長鏡頭只會讓他們受到驚嚇。我那時必須把腳本寫出來，但我處理腳本的方式其實很樸拙，對此我曾開玩笑地表示，小說《守門員的焦慮》裡的每一個句子就是在描述電影裡的每一個鏡頭。但話說回來，我其實很認眞地看待這一句話！當時我把這部小說分成好幾個場景，而後再分別把小說的內容歸入這些場景裡。我在編寫電影腳本時，相當忠於原著，並沒有簡化它的故事情節，所以，電影裡出現了不少場景。我透過在原著的文本上劃線，而把小說內容切分成好幾個場景，然後再用攝影機把這些場景拍成一個個鏡頭。

當時我完成了一部似乎比其他編劇更忠於小說原著的腳本，並沒有再額外增添什麼！不過，小說在改寫成腳本時，仍有需要調整的地方，比方說，小說裡有些段落傳達訊息的方式，在電影裡需要以人物之間的對話來呈現，因此，漢德克還必須在腳本裡加入一些對話。我在腳本的一開頭便描述小說情節展開以前的背景，也就是直接指出因犯規被罰出場的守門員是這部電影的主角，這是我在腳本裡對小說原著唯一的大幅變更。除此之外，我都如實地把這部小說搬上銀幕，而且它還是我所有改編自小說的電影當中，最忠於原著的電影作品。

布魯諾夫：既然您在處理腳本時這麼忠於原著，那您在拍片時是不是也完全按照這份腳本進行拍攝？

溫德斯：我當時很仔細地依照我所完成的腳本來拍這部電影。雖然我會添加一些原著所沒有描寫的畫面，但我並沒有更動原著的結構。有時我會發現，原著的某個段落必須用電影語言處理得更詳細，或更簡練，但從頭到尾我都沒有忘記，我在拍一部改編自漢德克小說的電影。

布魯諾夫：在您的電影當中，《紅字》最能讓人們強烈感受到，您完全依照腳本來拍攝這部電影。該片也因為本身的歷史題材，而遠比您的其他電影讓您在拍攝上受到更大的束縛。我們都知道，歷史古裝片的腳本還具有籌畫服裝、道具和拍攝場景的功能，換句話說，這類腳本還可以為拍攝工作進行全面性調度。

溫德斯：您這麼說是沒錯，不過，《紅字》這部電影就這方面而言，卻是個很糟糕的例子！我在拍攝《紅字》時，給予自己修改腳本的自由，已遠遠超過拍攝《守門員的焦慮》的時候。我不只修改編劇檀克雷德‧多斯特（Tankred Dorst）腳本裡的文字，還變更了它的敘事順序和整體結構。雖然我那時依據多斯特的腳本來拍片，但我卻想修改它，因為，我希望這部電影可以重新找回霍桑小說原著的精神。不過，後來整個拍攝計畫的進行卻很令人失望：我們原本打算在故事的發生地，也就是在美國的新英格蘭地區拍攝這部電影，但迫於現實，最後只好把拍攝地點改為西班牙西北方的加利西亞海岸區，而且還把取景地點布置成一座「偽新英格蘭」的村落。劇中的次要角色不是由美國清教徒，而是改由西班牙天主教徒飾

演，而那位印第安人則由一名癱腿的退休鬥牛士演出。由於這些外在條件相當不利於該片的攝製，所以，我當時勉強地把霍桑這部小說拍成電影，也只是在縫補可以縫補的地方罷了！

布魯諾夫：腳本在您早期的電影創作裡，扮演什麼角色？它當時對您具有什麼意義？

溫德斯：那時電影腳本對我來說，就是一片未開發的處女地。我曾用兩、三頁的腳本提綱完成我的畢業作《夏日記遊》的拍攝，而我在此之前所拍攝的那些短片則毫無腳本可言，只依據幾張我所速寫的圖畫罷了！那些短片都是我基於繪畫者作畫的立場所拍攝的影片，因此，和電影創作息息相關的「故事」概念對我來說，是陌生的。用電影說故事對我來說，是一個全新的領域，我當時摸索著進入這個新領域，而且我發覺在電影攝製過程中，腳本是我最陌生的部分。起初腳本所帶給我的束縛還讓我感到很新鮮，我覺得那是一場探險，而不是一種壓力。幾年過後，我和腳本之間才真正建立了自由的關係。

布魯諾夫：是什麼時候？

溫德斯：我在拍攝《岐路》的時候。

布魯諾夫：就是在 1974、1975 年之交，在你完成《愛麗絲漫遊城

市》兩年後。您在《岐路》裡，又再度和漢德克合作，由他負責腳本的撰寫。

溫德斯：我在拍攝《守門員的焦慮》時，已經打算把歌德的教育小說《威廉・麥斯特的學徒歲月》（*Wilhelm Meisters Lehrjahre,* 1796）改編成電影。漢德克當時獨力把這部小說改編成電影腳本，裡面的內容幾乎都是對白，幾乎沒有任何關於電影執導的指示。除了修改腳本裡那幾位主要演員的遊歷路線和地點外，我從頭到尾都按照腳本來拍攝。比起其他的編劇，我總是更慎重地看待漢德克交給我的文本。

布魯諾夫：我覺得這部電影很出色，而且我認為它的完成還可以追溯到電影以外的脈絡。它其實源自於您把漢德克的腳本文本奉為文學文本的態度。

溫德斯：一點兒也不錯！

布魯諾夫：當您所依據的電影腳本主要都是對話，因而比較像戲劇腳本時，這樣的腳本當然可以讓您擁有更多拍攝方面的自由空間。

溫德斯：我和漢德克總是合作無間！他在撰寫電影腳本時，往往會在鏡頭畫面和影片結構上，為我保留自由發揮的空間。

布魯諾夫：為什麼您想把漢德克的文本拍成《歧路》這部電影？您們兩人是否先前已對合作的主題達成共識？還有，究竟是什麼讓您想把這份文本拍成一些影像畫面，進而拍成一部電影？

溫德斯：我們必須承認，人物在電影裡所說的話，是非常重要的電影元素。但是，在德國電影界裡，人物對白不僅通常不是由專業編劇來撰寫，而且還被草率地當作次要的東西。我曾為我的電影《愛麗絲漫遊城市》、《公路之王》和《事物的狀態》親自撰寫人物對白，但每次我都察覺到，我所寫下的對白其實很不完善，我始終覺得它們代表著我的盲點。不過，有時我也可以把對白寫得很好，《愛麗絲漫遊城市》的對白，從整體來說，就處理得不錯。至於《公路之王》我為劇中那些角色所寫的對白，則是費了很大的勁兒，好不容易才寫出來的！因此，當我後來拿到像漢德克為《歧路》所撰寫的那種腳本時，總覺得如釋重負，畢竟這樣的腳本可以讓導演擁有自由發揮的空間，也可以讓演員在演出時解放自己。如果導演能信任腳本裡人物台詞的恰當性，那麼，他就可以把創作電影的能量保留給演員、拍攝地點以及與工作團隊的合作。不過，我還要強調，我們應該把人物對話只當作電影的元素之一，而不是電影的全部。這一點很重要！

布魯諾夫：我覺得，人物對白對您來說，似乎是腳本最重要的元素。腳本當然還包有其他的構成部分，而且您相信，自己在拍攝電影時，還有能力綜觀或進一步發展這些人物對白以外的部分。

溫德斯：是啊，尤其當腳本裡有好幾個不同的角色時，他們的對白就很重要！編劇爲特定的角色撰寫出生動而傳神的對白，是很不容易的事。讓不同的人物以不同的方式在電影裡交談，讓每個人物以切合本身的角色身分來說話，實在是一門藝術。

布魯諾夫：您認爲，人物對白就是在符合不同人物角色的外在特徵或獨特服裝的前提下，將他們各自的聲音和語言特徵發展出來。

溫德斯：對，我認爲人物對白是一門了不起的藝術！可惜的是，歐洲電影界由於受到「作者電影」的影響，因此不看重人物對白的撰寫。但這種風氣往往不利於電影創作，因爲，我們如果不重視精通對白撰寫的編劇人才，這樣的人才就不會存在。

布魯諾夫：正是「作者電影」讓歐洲電影界流失了撰寫對白的編劇人才，換句話說，「作者電影」的興起摧毀了歐洲電影界撰寫出色人物對白的傳統。

溫德斯：您說得沒錯！我也對這種情況感到很遺憾！

布魯諾夫：當身爲知名的「作者型導演」的您也這麼表示時，這或許透露出，歐洲電影界在這期間對腳本撰寫的態度已發生改變，或正要發生改變。您剛剛談到的人物對白，無疑是最直接融入電影作

品的腳本元素，但在我看來，敘事方式、節奏和結構也是電影的重要組成部分，它們也會再現於已完成的電影作品裡。在這方面，您為了爭取個人的創作空間，總讓我覺得，您在跟編劇的腳本拉扯！

溫德斯：其實在這方面，我既不承認腳本對我的電影作品具有約束力，也不接受腳本作為我拍製電影的依據，以及必須遵從的權威。因為，腳本裡的文字內容無法涵蓋導演在拍片過程中，對該部電影的風格、樣貌和影像語言所出現的種種感覺。我認為，編劇在腳本裡對未開拍的電影有過多指示，或想要有所指示，都是不恰當的做法！漢德克為《歧路》編寫腳本時，就很清楚地意識到這一點，所以我們之間的合作一直很順利，我們也因為工作的關係而變成知心好友。

布魯諾夫：您們兩人都有各自的創作領域，因此，您們的創作存在著清楚的區別和劃分，這便有助於降低您們在合作時可能出現的摩擦。

溫德斯：對！漢德克其實從來沒想到，他寫下的文本竟成為我接下來必須完成的電影作品。編劇和導演之間經常為腳本發生衝突：編劇撰寫腳本時，往往發現太多東西，而將它們寫入腳本，不過，當他們再次看到已被導演塗塗改改的腳本時，就會感到很失望。

布魯諾夫：在您的電影作品裡，《美國朋友》算是個例外。它是

您唯一一部「類型電影」（genre film）。這部推理片是您從海史密斯（Patricia Highsmith）[1] 的原著小說《雷普利遊戲》（*Ripley's Game, 1974*）改編的。故事在「類型電影」裡比在「作者電影」裡，更能發揮特殊而關鍵的作用。您在拍攝《美國朋友》時，就必須參考、並試著採用「類型電影」講述故事的習慣以及向來處理故事的方式。

溫德斯：當然，推理小說對我來說，一直都是最重要的讀物。不論是漢密特、錢德勒或麥唐諾的推理小說，我都狼吞虎嚥地讀過，也很想把他們的作品拍成電影。在當代的推理小說中，海史密斯的作品不僅相當符合優秀的推理小說的要件，而且這些作品所展現的、對於人類心理的深刻洞察，還超越了從前的經典推理小說。海史密斯把故事背景設定在我們這個時代，所以，這些故事的內容具有高度現代性。她那本被我改拍成電影《美國朋友》的小說《雷普利遊戲》，在故事結構和情節發展上都很複雜，所以，每次當我想跟別人分享它的故事時，總是說得顛三倒四！它本身的故事和情節設計的複雜程度，也讓我在拍片時感到很吃力，因此，我會在電影裡為自己爭取一些自由創作的空間。舉例來說，我曾把小說裡事件發生地點的順序顛倒過來：在電影裡，黑幫分子雷普利為了展開謀殺計畫而從德國飛往巴黎，但在原著小說裡，他卻是從法國動身前往

1 譯註：美國女性小說家派翠西亞・海史密斯（1921–1995）以犯罪推理作品著稱，曾有多部小說被改編為電影，諸如希區考克（Alfred Hitchcock）的《火車怪客》（*Strangers on a Train*, 1951）、安東尼・明格拉（Anthony Minghella）的《天才雷普利》（*The Talented Mr. Ripley*, 1999）以及溫德斯的《美國朋友》等。

德國。一開始我還很天真地以為，純粹的地點調換並不會對電影故事造成影響，但後來卻顯示，地點的更動其實對電影故事產生了極大的效應！還有，我邀請美國演員丹尼斯‧霍普參與這部電影的演出，彷彿是把一顆手榴彈扔進這個故事裡。不過，我倒很喜歡這顆手榴彈在電影裡所造成的效應！雖然它把電影炸出幾個大大的破洞，而讓我必須進行修補的工作，但整部電影也因此而再度往即興性和變動性跨出決定性的一步。

布魯諾夫：像佛列茲‧朗和尼古拉斯‧雷這些被您奉為典範、而且某些作品片段還被您套用模仿的電影導演，全都從事「類型電影」的拍攝。在當時的製片條件下，他們的電影都以故事的劇情發展為主，並依照已寫好的腳本來拍攝電影……

溫德斯：他們當時的拍片情況，完全不是我們現在所想像的那樣。如果我們肯相信尼古拉斯‧雷的說法，其實他剛開始拍攝《俠膽香盟》時，手邊只有幾張手稿。如此而已！哪有什麼像樣的腳本！至於其他的電影作品，都是他在電影開拍後，一邊拍攝一邊寫腳本才逐步完成的。導演霍克斯則是拖到早晨才把幾張手寫的對白交給當天準備參與拍攝的演員。所以，美國導演塞繆爾‧富勒（Samuel M. Fuller）才會談到，好萊塢的電影製作往往很混亂，因此導演往往在拍攝上有變更的自由。

布魯諾夫：即使有些故事情節是在很短的時間內被編寫出來的，但

這些內容全都出自任職於電影公司編劇部門的某些編劇筆下。雖然它們就像某個產業所製造的產品，但實際上都是那些專注於經營故事結構的編劇所創作出來的！

溫德斯：我知道您的意思。畢竟電影界在不同的時代，會有不同的運作方式。當時的導演就和剛入行的我一樣，無法製作自己的電影作品。我一直要等到拍完《神探漢密特》之後，才獲得自拍自製電影的機會。

布魯諾夫：《神探漢密特》對您而言，肯定不是愉快的經驗。不過，我們也可以從這部電影清楚地看到，腳本在美國目前的電影製片方式裡所具有的另一種重要性。請問，腳本在《神探漢密特》前後超過四年的漫長製作過程中，扮演什麼樣的角色？

溫德斯：《神探漢密特》的腳本在開拍之前，便已經完成。製作人柯波拉當時認為，這份腳本可以非常精確地傳達某種效果，所以，我當時只能完全依照劇本來拍攝這部電影。那時好萊塢對我這位德國導演期待過高，他們當時認為我應該具備我遲至今日才從電影執導所獲得的一切想法和創造性。反正我當時對好萊塢的的拍片方式很陌生，根本沒有這方面的經驗！

布魯諾夫：有不少編劇曾先後投入《神探漢密特》腳本的編寫工作，但他們的姓名往往沒有全部被列在這部電影的工作人員名單裡。

溫德斯：這不是事實！《神探漢密特》所有的編劇，不論他們對這部電影參與多少，其實都出現在片頭字幕（Vorspann）的工作人員名單裡。

布魯諾夫：美國編劇公會（Writers Guild of America）對於電影在片頭或片尾如何羅列工作人員名單有非常仔細的規定，而且本身還設有仲裁委員會，專門負責在法律爭訟時，檢驗編劇的著作權。

溫德斯：《神探漢密特》的第一位編劇是撰寫原著小說的喬·戈爾斯（Joe Gores）。既然他是這本小說的作者，當然就是把原著小說改編成電影腳本的不二人選！他自己也知道這一點。但他後來卻謙讓地辭退編寫腳本的工作，請我們再另尋合適的編劇。後來這部電影的腳本是湯姆·波普（Tom Pope）依據戈爾斯原著改寫而成的。我和波普曾廣泛而深入地討論我對《神探漢密特》的構想，波普也在這個合作過程中，完成了這部電影的腳本。我那時發揮我從電影執導裡所學到的一切，全心全力地參與這份腳本的討論，而後我們便以某種形式完成了這個版本的電影腳本。不過，製作人柯波拉卻認為，這個腳本拍起來不像是一部偵探片，而是一部關於偵探的電影。他對這部電影的製作很謹慎，不想冒任何風險，因此我們後來便把整部腳本製作成一捲錄音帶，也就是一齣含有所有人物對白的廣播劇，而且還為它配上音樂，以及腳步聲和射擊聲等音效。這真是棒極了！山姆·謝普和金·哈克曼（Gene Hackman）分別以聲音演出神探漢密特和劇中的第二主角。儘管我們已經依據波普的腳

本完成了《神探漢密特》的錄音帶，柯波拉依然對這部電影沒有把握。當時我們認為波普的腳本是這部電影的文字版，為了進一步將這份腳本圖像化，我便和一位素描畫家把腳本裡的一些場景繪製出來，隨後再把這些圖畫依照劇情發展的順序拍成錄影帶。我們讓柯波拉觀賞錄影帶的同時，還播放先前已完成的、長達九十分鐘的錄音帶。柯波拉看完後，還是不喜歡，當時我覺得，他其實也不知道自己到底該怎麼辦！總之，經過一年半的努力，我們又回到原點，一切又得從頭開始。

布魯諾夫： 您在參與這個版本的討論時，仍然覺得波普的腳本相當貼近您對電影《神探漢密特》的看法。您其實可以接受這個版本作為製作這部電影的藍圖，不過，您卻不贊成把波普的腳本全部搬上銀幕。

溫德斯： 這我就不知道了！我曾在這個我想拍攝的電影版本開拍之前，盡全力試著寫下一些東西。但是，後來柯波拉卻無法理解我所完成的電影版本，因為他堅持，《神探漢密特》應該是一部「作者電影」，而且還是一位電影作者描繪另一位作者（譯按：即漢密特，他在受聘為偵探之前，是一名推理小說作家。）的電影。由於他希望這部電影能有更多動作場面，於是轉而和編劇丹尼斯・奧佛拉赫第（Dennis O'Flaherty）合作。他和奧佛拉赫第經過數星期的討論後，奧佛拉赫第終於交出柯波拉屬意的新腳本。它是純動作片的腳本，和波普的舊腳本截然不同。當我拿到這份新腳本時，曾大失

所望地表示，我無法拍攝這種電影，因為，這不是我想要拍攝的電影。後來柯波拉便授權給我，讓我和奧佛拉赫第一起從新腳本裡挑出某些舊腳本所欠缺的元素，而後再將這些元素融入舊腳本裡。我們雙方在合作的過程中，保留了不少新腳本的內容，因為，從場景和故事結構來看，它們都是不錯的構想。我們後來便開始拍攝新腳本裡某些被我們採用的段落，而且我還在拍攝過程中對新腳本進行許多修改，因為，新腳本畢竟不像波普的舊腳本那樣，是我曾經從頭到尾參與討論的版本。我當時其實沒什麼把握，經常感到疑惑，我不是親自動手修改、就是讓奧佛拉赫第自行修改他的腳本。在電影預定殺青的一星期前，我突然發現，這部電影不該採用新腳本所撰寫的結尾，它應該有另一個結局。

布魯諾夫：為了撰寫新的結局，您後來中斷了拍攝工作。

溫德斯：為了從容不迫地剪接影片、以及撰寫結局，而中斷電影的拍攝，這在我看來，當然很奢侈！我中斷拍攝後，便開始粗剪已拍好的毛片，然後再把完成粗剪的毛片交給柯波拉，不過，他卻嫌我的剪輯速度太慢。後來還有發行商出來攪局，因為他們就跟從犍一樣，認為電影畫面不夠火爆刺激！柯波拉於是把奧佛拉赫第解僱，改請已寫出幾本很棒的推理小說的羅斯・湯瑪斯（Ross Thomas）[2]為這部電

2 譯註：美國推理小說家羅斯・湯瑪斯被譽為當代最優秀的驚悚小說作家之一，曾兩次榮獲愛倫坡獎。他的作品暴露政治運作的祕辛，文筆幽默風趣，廣受讀者歡迎。

影撰寫第三份腳本。湯瑪斯當時必須儘可能掌握已完成剪接的電影內容，然後再爲這部電影增添新的元素並撰寫故事的結局。由於他覺得應該重新改寫其中一個角色，並在劇情裡增加一位女性角色，所以搞到後來，整部電影有三分之二的部分必須重拍！因此，這部電影就出現了第二個版本。我爲了讓自己可以拍完這部電影，當時我只能完全依照湯瑪斯剛完成的腳本，在拍片現場進行拍攝。

布魯諾夫：在《神探漢密特》這部電影漫長的拍攝過程裡，肯定發生了許多不尋常的事情，比如柯波拉所扮演的角色！這部電影的整個攝製過程，算是史無前例：它的腳本撰寫既是一種投機買賣，也是一種降低風險（包括藝術風險在內）的工具。如果大家看過這部電影前後的兩個版本，就會完全相信，波普所撰寫的第一份腳本似乎可以讓導演拍出比較好的電影，畢竟經過大幅修改的腳本很容易讓電影偏離本身故事和題材原本的核心。當您拍完《神探漢密特》後，是否只把腳本視爲製作人審查電影的工具？

溫德斯：對，腳本就是製作人掌控電影的工具。我每次在處理《神探漢密特》的腳本時，就覺得自己被關在監牢裡。當時我還接下另一家好萊塢片廠——也就是米高梅（MGM）——的電影拍攝計畫。那部電影叫做《暗門》（*Trapdoor*），我打算在《神探漢密特》製作完成之前，開始拍攝這部關於電腦犯罪的電影。當時我和編劇比爾·柯比（Bill Kirby）一起撰寫《暗門》的腳本，甚至參與演出的所有演員都已經敲定，但這個電影拍攝計畫卻在預定開拍的三、四星

期前，無緣無故被取消。這種事情在美國電影界不僅經常發生，而且幾乎已成爲一種慣例。在一千本腳本當中，只有一百本有機會擺在製作人的桌上；在這一百本腳本當中，只有十本會進入電影的前製階段，但最終只有一本會被拍成電影，並發行上映。當我在好萊塢又碰到《暗門》這件事後，的確對電影腳本感到很厭煩！

布魯諾夫：《神探漢密特》長達四年的拍攝工作曾帶給你不少的煩悶和困擾，您在那段期間，還抽空拍攝《事物的狀態》。您在這部電影裡，不僅清楚地流露出自己對腳本的厭煩，而且還透過劇中那位德國電影導演孟若——也就是您的「第二自我」（alter ego）——嚴厲地批評腳本會導致電影喪失生命力這項缺點。孟若指出，故事本身有太多規則。如果電影是在敘述故事，故事就會因爲本身過多的規則而無法爲電影的生命力保留存在的空間，由此可見，說故事的電影毫無生氣可言！您的第二自我曾在《事物的狀態》裡，激烈地批評在電影裡說故事的做法。您現在還堅持這個立場嗎？

溫德斯：我之所以反對在電影裡說故事，是基於我在美國拍片的那段遭遇。我當時受制於本身的創作意向，而對電影敘事採取很極端的立場。我現在已經改變！

布魯諾夫：這部電影的尾段有一個很棒的場景：電影導演孟若和躲避債主的製片人戈登（Gordon）在夜晚乘坐一輛露營車在洛杉磯市區不停地穿梭行進，直到天色逐漸泛白的清晨。戈登在車裡告訴孟

若，電影需要圍牆，沒有故事的電影就像一棟沒有圍牆的房屋。孟若當下則反駁他：我希望把自己的電影建立在介於人物之間的空間（Raum zwischen den Figuren）裡。

溫德斯：我當時刻意採取一個非常極端的立場，並讓它貫穿整部電影，而這部電影最後似乎也論證了本身的荒謬。它是我趁《神探漢密特》的拍攝空檔臨時拍製而成的，裡面雖然存在著故事和腳本這些我當時認為沒有分量的電影元素——也就是導演孟若和製片人戈登的相遇，以及他們後來的死亡——但這段出人意料的虛構情節卻救了這部電影！這部電影如果少了這段虛構的情節，注定會崩落瓦解，不過，它也藉由這個虛構來反駁本身的論點。

布魯諾夫：這聽起來好像您在這期間已完全贊同故事和腳本結構的重要性。

溫德斯：不過，就像我剛才談過的，身為男主角的電影導演孟若在《事物的狀態》裡所表達的（譯按：電影不需要說故事的）創作觀點，已受到這部電影的駁斥。用故事來確定電影完整的架構，不只在《事物的狀態》裡，就連在我其他的電影作品裡，對我來說，都是一件不容易的事！我完全沒有料到，這麼一小段虛構的故事情節竟在《事物的狀態》裡產生如此正面的效果！為了呈現並界定那些介於人物之間的空間，我確實需要在電影裡搭建圍牆。在完成《事物的狀態》後，我便開始思考，到底要不要在電影裡說故事？我告

訴自己，如果我不用以前從電影裡所學到的一切來推翻在電影裡不該說故事的論點，往後我的導演生涯就沒有真正的發展機會。因此，我後來便出現一百八十度的大轉彎：接下來我便用一則故事創作出《巴黎，德州》這部電影。

布魯諾夫：我覺得《巴黎，德州》沒什麼結構性！它的原著小說——山姆・謝普的《汽車旅館紀事》（*Motel Chronicles*, 1982）——就是一系列具有相同氛圍、卻彼此獨立的短篇故事。就我所知，謝普和基特・卡森（L. M. Kit Carson）雖然都名列這部電影的編劇，但謝普根本沒寫過腳本。

溫德斯：這您就搞錯了！謝普曾和我一起寫電影前半段的腳本，而卡森只不過協助我處理後半段腳本的結構。當時謝普確實和我一起寫劇本，我們一直寫到劇中那對父子啟程離開洛杉磯為止，我們在場景和對話方面，都寫得很詳盡。

布魯諾夫：您這番話讓我很驚訝！因為，我在《巴黎，德州》裡，無法感受到您們對腳本的推敲和琢磨，而且當我再次觀賞時，覺得它的張力已大大地消失。結構要素不僅讓《事物的狀態》不至於淪為失敗之作，而且還使整部電影可以繼續發展下去。但《巴黎，德州》卻缺乏這種結構要素，它甚至在片尾還不斷往外擴張，而從未回歸它本身。一開始這部電影的生命力來自於各部分之間的張力和協調性，以及音樂、影像畫面和一些不重要的場景，換句話說，這

部電影的生命力來自於各個細節所形成的情感強度。這部電影既然要說故事，就無法繼續維持這本身的結構性。我們只要看第二次，就可以很清楚地發現這一點：一切都已崩解，並往外流散開來。這部電影讓觀眾覺得很平淡，它完全是即興的創作。

溫德斯：您的觀察有一定的真實性。《巴黎，德州》後半段的拍攝完全是一場閉著眼睛的飛行，在結構嚴謹的前半段對比下，大家一定可以發現這一點！雖然這部電影後來失去了內在的凝聚性和一些結構性要素——尤其男主角崔維斯和他妻子對話的那段為時不短的場景——但卻出現非常平順的線性發展，而且還一直延續到片尾。

布魯諾夫：這個線性發展是一個朝向外部的發展，卻又不流於表面性。《事物的狀態》的內在結構會把本身的各個部分連結在一起，而《巴黎，德州》則透過一段又一段的旅程來呈現外在的線性發展。

溫德斯：這完全是美國人向來創作電影的方式。它已透過編劇謝普的腳本，而進入這部電影裡！

布魯諾夫：在您最近上映的新片《慾望之翼》裡，您似乎又再次把即興和忠於腳本的電影創作成功地融合在一起。您和漢德克合寫這部電影的劇本，但後來您不僅依照已完成的腳本，也會採用臨時出現的構想來拍攝這部電影。

溫德斯：《慾望之翼》的腳本起初只有一些零零碎碎的元素，於是我便試著為這部電影建立整體的架構。後來漢德克交給我十段零散的文字，它們都是我們剛展開這個電影計畫時，曾一起討論過的內容。當我告訴漢德克，我打算在這部電影裡講述什麼故事時，其實那個故事大部分都還未成形，但它卻可以隨時出現爆炸性的擴展，因為那幾位天使可以現身在任何我們想像得到的場景裡。這個電影故事的問題不在於我們要為它創造出什麼，而在於我們限制了我們本身對它的構想。漢德克剛完成腳本中的那段「重複」出現的詩句後，覺得自己已無法再寫出什麼。我們那時每天都一起去散步，邊走邊聊，過了一星期後，他便對我說：我已經可以掌握電影裡的某些場景，現在我知道該如何為這些場景撰寫人物對白，或一首詩。他當時並不想寫電影腳本，只想寫一些類似戲劇劇本的文稿。後來他一共完成十段零散的文字。當我為了創作這部電影而在一片雜亂的觀念裡載浮載沉時，漢德克的這些文稿就像可以讓我靠岸的島嶼一般。當這部電影開拍後，我總是一再讓自己游向其中某座島嶼，讓自己能有一段時間踩在島嶼堅實的土地上，隨後再下水游泳，離它而去！《慾望之翼》的另一位編劇萊汀爾也會提出他對這部電影的構想，尤其是場景這方面，不過，漢德克所寫下的那十段文字，卻是支撐這部電影的十根柱子。

布魯諾夫：我還記得，您為了籌措拍片資金，或為了向電影發展獎勵委員會提出拍片計畫，曾經親自撰寫像電影腳本這類的文本。當

您必須以文字形式呈現自己的創作構想時，這類文本的撰寫對您來說，是一種折磨，還是有助於您更具體掌握自己的創作構想？

溫德斯：它當然可以幫助我進一步實現我的電影創作！因此，它對我而言，雖然是一種折磨，卻也是我實現電影創作的踏腳石。試著爲製作人、出資者或電影委員會撰寫一些東西，其實是應該的，因爲，它同時可以讓我更接近我要創作的電影。這些文本可以讓某些人或機構相信，我這個導演知道自己要拍攝什麼，所以它們絕對有用處，儘管我必須藉由那種我在拍製電影時，根本不會採用的形式來表現這些電影內容。《直到世界末日》是我接下來準備開拍的電影，它的腳本已經完成。這是我繼《美國朋友》之後，打算再次按照完整的腳本來拍攝的電影。對此我感到很開心！

附錄

人名對照表

Alékan, Henri 亨利・阿勒岡

Ambrosius, Mario 馬利歐・安布羅修斯

Angelopoulos, Theo 泰奧・安哲羅普洛斯

Antonioni, Michelangelo 米開朗基羅・安東尼奧尼

Attenborough, Richard 李察・艾登堡祿

Barbie, Klaus 克勞斯・巴比

Barthes, Roland 羅蘭・巴特

Beckett, Samuel 塞繆爾・貝克特

Bergman, Ingmar 英格瑪・柏格曼

Bergmann, Marcel 馬塞爾・伯格曼

Berry, Chuck 查克・貝瑞

Beutler, Bernhard 班哈德・波伊特勒

Biberman, Herbert J. 赫伯特・比伯曼

Birkin, Jane 珍・寶金

Brandt, Willy 威利・布蘭特

Brooks, James L. 詹姆斯・布魯克斯

Brunow, Jochen 尤亨・布魯諾夫

Buchka, Peter 彼得・布荷卡

Buñuel Portolés, Luis 路易斯・布紐爾

Bykov, Roland 羅蘭・貝柯夫

Byrne, David 大衛・拜恩

Carey, Peter 彼得・凱里

Carné, Marcel 馬塞爾・卡內

Carson, L. M. Kit 基特・卡森

Cartier-Bresson, Henri 亨利・卡提耶–布列松

Cassavetes, John 約翰・卡薩維蒂

Chandler, Raymond 雷蒙・錢德勒

Chaplin, Charles 查理・卓別林

Cissé, Souleymane 蘇萊曼・西塞

Cocteau, Jean 尚・考克多

Coppola, Francis Ford 法蘭西斯・柯波拉

Corman, Roger W. 羅傑・柯曼

Curtis, Edward 愛德華・柯蒂斯

Delon, Alain 亞蘭・德倫

de Niro, Robert 勞勃・狄・尼洛

de Oliveira, Manoel C. P. 曼努埃・德・奧利維拉

Dommartin, Solveig 索薇格・杜瑪丹

Dorst, Tankred 檀克雷德・多斯特

Dreyer, Carl T. 卡爾・德萊葉

Dwan, Alan 艾倫・德萬

Dylan, Bob 巴布・狄倫

Eisenstein, Sergei Mikhailovich 榭爾蓋・艾森斯坦

Endell, August 奧古斯特・恩德爾

Evans, Walker 沃克・埃文斯

Fahrenkamp, Emil 埃米爾・法倫坎普

Falk, Peter 彼得・福克

Fassbinder, Rainer Werner 萊納・法斯賓達

Fellini, Federico 費德里柯・費里尼

Flaherty, Robert Joseph 羅伯・佛萊厄提

Frank, Robert 羅伯・法蘭克

溫德斯電影作品表

1967　《發生地點》
　　　 Schauplätze

1968　《重新出擊》
　　　 Same Player Shoots Again

1969　《銀色城市》
　　　 Silver City Revisited

1969　《警察影片》
　　　 Police Film／Polizeifilm

1969　《阿拉巴馬：2000光年》
　　　 Alabama （2000 Light Years）

1969　《三張美國黑膠唱片》
　　　 3 American LPs／3 amerikanische LP's

1970　《夏日記遊》
　　　 Summer in the City

1972　《守門員的焦慮》
　　　 The Goalie's Anxiety at the Penalty Kick／Die Angst des Tormanns beim Elfmeter

1973　《紅字》
　　　 The Scarlet Letter／Der scharlachrote Buchstabe

1974　《愛麗絲漫遊城市》
　　　 Alice in the Cities／Alice in den Städten

1975　《歧路》　　　　　　　　　　　　　 德國電影獎最佳導演、最
　　　 The Wrong Move／Falsche Bewegung　 佳劇本、最佳攝影

1976　《公路之王》　　　　　　　　　　　 坎城影展影評人費比西獎
　　　 Kings of the Road ／Im Lauf der Zeit

1977　《美國朋友》　　　　　　　　　　　 德國電影獎最佳影片、最
　　　 The American Friend／Der amerikanische Freund　 佳導演、最佳剪輯

1980　《水上迴光》　　　　　　　　　　　 德國電影獎最佳影片
　　　 Nick's Film: Lightning over Water

1982　《神探漢密特》
　　　 Hammett

1982　《事物的狀態》　　　　　　　　　　　　　　　威尼斯影展金獅獎／德國
The State of Things／Der Stand der Dinge　　　電影獎最佳影片、最佳攝
影

1982　《反向鏡頭：紐約來信》
Reverse Angle: Ein Brief aus New York

1982　《666 號房》
Room 666／Chambre 666

1984　《巴黎，德州》　　　　　　　　　　　　　　坎城影展金棕櫚獎／英國
Paris, Texas　　　　　　　　　　　　　　　　　電影學院獎最佳導演／德
國電影獎最佳影片／倫敦
影評人協會獎年度影片

1985　《尋找小津》
Tokyo-Ga

1987　《慾望之翼》　　　　　　　　　　　　　　　坎城影展最佳導演獎／歐
Wings of Desire／Der Himmel über Berlin　　　洲電影獎最佳導演／德國
電影獎最佳導演／巴伐利
亞電影獎最佳導演

1989　《城市時裝速記》
Notebook on Cities and Clothes／Aufzeichnungen
zu Kleidern und Städten

1991　《直到世界末日》
Until the End of the World／Bis ans Ende der Welt

1992　《阿麗莎、熊和寶石戒指》
Arisha, the Bear and the Stone Ring／Arisha, der
Bär und der steinerne Ring

1993　《咫尺天涯》　　　　　　　　　　　　　　　坎城影展評審團獎
Faraway, So Close!／In weiter Ferne, so nah!

1994　《里斯本的故事》
Lisbon Story

1995　《在雲端上的情與慾》　　　　　　　　　　　威尼斯影展影評人費比西
Beyond the Clouds／Jenseits der Wolken　　　　獎

1995　《光之幻影》
A Trick of Light／Die Gebrüder Skladanowsky

1997　《終結暴力》
The End of Violence

溫德斯談電影觀看的行為【經典版】

作者　　　文·溫德斯 Wim Wenders
譯者　　　莊仲黎
封面設計　蔡佳豪
封面插畫　洪玉凌
內頁構成　詹淑娟
執行編輯　劉鈞倫、柯欣妤
企劃執編　葛雅茜
行銷企劃　蔡佳妘
業務發行　王綬晨、邱紹溢、劉文雅
主編　　　柯欣妤
副總編輯　詹雅蘭
總編輯　　葛雅茜
發行人　　蘇拾平

出版　　　原點出版 Uni-Books
　　　　　Facebook: Uni-Books 原點出版
　　　　　Email: uni-books@andbooks.com.tw
　　　　　新北市231030新店區北新路三段 207-3號 5樓
　　　　　電話：（02）8913-1005　傳眞：（02）8913-1056

發行　　　大雁出版基地
　　　　　新北市231030新店區北新路三段 207-3號 5樓
　　　　　24小時傳眞服務（02）8913-1056
　　　　　讀者服務信箱Email: andbooks@andbooks.com.tw
　　　　　劃撥帳號：19983379
　　　　　戶名：大雁文化事業股份有限公司

初版一刷　2020年11月　　二版一刷　2024年4月
定價　　　550元
ISBN　　　978-626-7338-94-0
版權所有·翻印必究（Printed in Taiwan）
缺頁或破損請寄回更換
大雁出版基地官網：www.andbooks.com.tw

WIM WENDERS ON FILM: ESSAYS AND CONVERSATIONS, A
COMPILATION OF THE ORIGNAL TITLES
THE ACT OF SEEING by WIM WENDERS
Copyright: ©
This edition arranged with Verlag der Autoren, Taunusstraße 19, D-60329
Frankfurt, Germany
through BIG APPLE AGENCY, INC., LABUAN, MALAYSIA.
Traditional Chinese edition copyright:
2020 Uni-Books, a division of And Publishing Ltd.
All rights reserved.

國家圖書館出版品預行編目（CIP）資料

溫德斯談電影觀看的行為 / 文·溫德斯
(Wim Wenders)作；莊仲黎譯. -- 二版. -- 臺
北市：原點出版：大雁文化發行, 2020.11
384面；14.8×21公分
譯自：The Act of Seeing
ISBN 978-626-7338-94-0(平裝)

1.電影 2.影評

987.013　　　　　　　　　1130003289

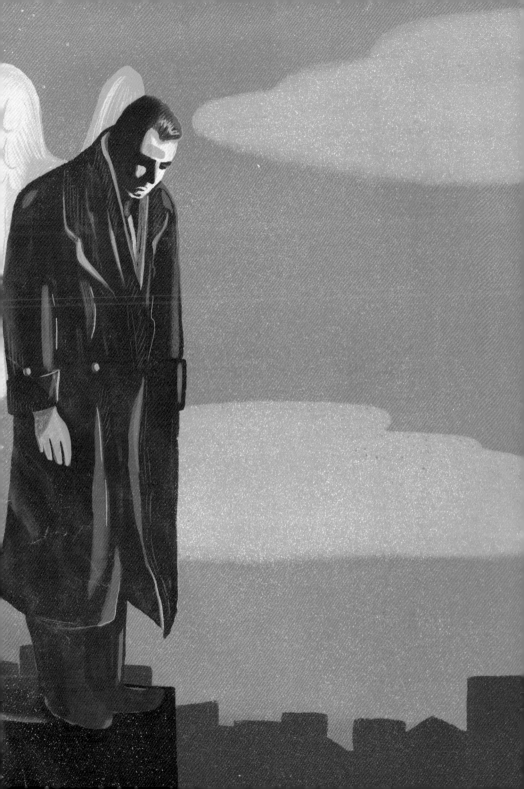